U0133921

本書出版得到國家古籍整理出版專項經費資助

法書要録校理

〔唐〕張彦遠 纂輯　劉　石 校理

上册

中華書局

圖書在版編目(CIP)數據

法書要録校理/(唐)張彥遠纂輯;劉石校理. —北京:
中華書局,2021.4(2023.7重印)
ISBN 978-7-101-15107-7

Ⅰ.法… Ⅱ.①張…②劉… Ⅲ.漢字-書法理論-中
國-古代 Ⅳ.J292.1

中國版本圖書館 CIP 數據核字(2021)第 045056 號

責任編輯：劉彥捷
責任印製：陳麗娜

法書要録校理
（全二册）

〔唐〕張彥遠 纂輯

劉 石 校理

＊

中 華 書 局 出 版 發 行
（北京市豐臺區太平橋西里 38 號 100073）
http://www.zhbc.com.cn
E-mail:zhbc@zhbc.com.cn

三河市宏盛印務有限公司印刷

＊

850×1168 毫米 1/32·25½印張·6 插頁·580 千字
2021 年 4 月第 1 版 2023 年 7 月第 2 次印刷
印數:3001-4000 册 定價:98.00 元

ISBN 978-7-101-15107-7

唐河東張彥遠集

後漢趙一非草書

余郡士有梁孔達姜孟穎者皆當世之彥哲也然慕
張生之草書過於希顏孔焉孔達寫書以示孟穎皆
口誦其文手揩其篇無怠倦焉於是後學之徒競慕
二賢守令作篇人撰一卷以為祕玩余懼其背經而
趨俗此非所以弘道興世也又想羅趙之所見蚩沮
故為說草書本末以慰羅趙息梁姜焉竊覽有道張
君所與朱使君書稱正氣可以銷邪人無其豐姣不
自作誠可謂信道抱真知命樂天者也若夫褒杜崔

法書要錄卷第一

唐河東張　彥遠集

後漢趙壹非草書

余郡士有梁孔達姜孟穎者皆當世之彥
哲也然慕張生之草書過於希顏孔焉孔
達寫書以示孟穎皆口誦其文手楷其篇
無怠倦焉於是後學之徒競慕二賢守令
作篇人撰一卷以為秘玩余懼其背經而
趨俗此非所以弘道興世也又想羅趙之
所見蚩沮故為説草書本末以慰羅趙息

嘉貞北嶽碑
今亦存弘諸
不觀博雅處
俟田蜎遺美
碑　青石

法書要錄序

唐　河東張彥遠集

彥遠家傳法書名畫自高祖河東公收藏珍祕河
東公書迹俊異尤能大書本傳云不因師法而天
姿雄勁爲好事所傳曾祖魏國公少稟師訓妙合
鍾張尺牘尤爲合作大父高平公幼學元常自鎮
蕭陝迹類子敬及處台司乃同逸少書體三變爲
時所稱金帛散施之外悉購圖書古來名迹存於

法書要録　卷一

序

法書要錄序

唐 河東張彥遠

彥遠家傳法書名畫自高祖河東公收藏珍祕河

東公書迹俊與尤能大書本傳云不因師法而天

姿雄勁爲好事所傳 定州北嶽碑 曾祖魏國公少稟師訓紗合

鍾張尺牘尤爲合作大父高平公幼學元常自鎮

蒲陜迹類子敬及處台司乃同逸少書體三變爲

時所稱金帛散施之外悉購圖書古來名迹存於

目録

目　録

一

校理前言

法書要録的纂輯者

張彥遠，字愛賓，唐代中晚期人，郡望河東猗氏（今山西臨猗），生於洛陽[一]。高祖河東公嘉貞相玄宗，曾祖魏國公延賞相德宗，祖父高平公弘靖相憲宗，頗著聲名。父文規曾任右散騎常侍、桂管觀察使等職。近年新出土張文規撰寫的盧士夐墓誌、李綜及夫人盧氏墓誌、盧從雅墓誌，墓誌中題署的官銜可補充張文規早年任官經歷[二]。

彥遠仕履，余嘉錫四庫提要辨證卷十四「法書要録」條據新唐書宰相世系表、同書藝文志、同書張嘉貞傳、舊唐書張延賞傳、同書懿宗紀、同書僖宗紀、唐郎官石柱題名、三祖大師碑陰記等考證，自宣宗大中（八四七—八五九）初由左補闕爲主客員外郎，尋轉祠部，五年奉詔修續唐曆，懿宗咸通初出爲舒州刺史，久之復入爲兵部員外郎。僖宗乾符二年（八七五）累遷至大理卿，僖宗紀乾符四年記以殷僧辯爲大理卿，或因彥遠此時已卒之故。又彥遠別撰歷代名畫記，卷一叙畫之興廢云：「長慶初，大父爲内貴魏弘簡門人宰相

一

元積所擠，出鎮幽州，遇朱克融之亂……彥遠時未齔歲。」説文解字第二篇下「齔」字條：

「毀齒也，男八月生齒，八歲而齔。」長慶元年爲八二一年，由此推斷，彥遠當生於憲宗元

和十年（八一五）前後，至乾符四年（八七七）卒，享年六十餘歲[三]。

彥遠祖輩是時稱「三相盛門，四朝雅望」（唐李綽尚書故實自序）的貴冑，熱衷藝事，

富於書畫收藏。法書要録序云：「先君尚書少耽墨玅，備盡楷模。」又歷代名畫記叙畫之

興廢云：「彥遠家代好尚，高祖河東公、曾祖魏國公相繼鳩集名迹。」並記祖父弘靖被迫向

憲宗獻鍾、張、衛、索真迹各一卷，二王真迹各五卷，魏晉至陳隋雜迹各一卷，顧、陸、張、鄭

及唐朝名手畫作合三十卷。

因家道變故，彥遠未能多見先輩寶藏，然自弱年起「鳩集遺失，鑒玩裝理，晝夜精勤，

每獲一卷，遇一幅，必孜孜葺綴，竟日寶玩」（歷代名畫記卷二論鑒識收藏購求閱玩），故

「收藏鑒識，有一日之長」（法書要録序）。

鑒識之外，亦好臨池。彥遠自稱於先君書法「不能學一字」（法書要録序），「書則不

得筆法，不能結字，已墜家聲」（論鑒識收藏購求閱玩）。北宋朱長文稱其迹「存於山谷之

碑陰」，似曾親見者，又謂其「筆畫疎慢，能藏而不能學，乃好事之大弊也」（二王書語跋，

墨池編卷十五），與其自評似可互證。然宣和書譜卷二十「張彥遠」條却謂彥遠「能文，工

字學，隸書外多喜作八分」，「既世其家，乃富有典刑，而落筆不愧作者」，並載御府藏其八分書及草書凡十一種。則其書法水平因真迹不存，難以明瞭了〔四〕。

彥遠的家世出身、生活經歷及自身修養，奠定了他編纂、撰著書畫史上兩部重要著作法書要錄及歷代名畫記的基礎。

法書要錄的價值

彥遠著法書要錄十卷。自序中提及「又別撰歷代名畫記十卷」，按歷代名畫記卷一叙畫之興廢篇末署款「大中元年歲在丁卯」，與篇中所云「聖唐至今二百三十年」正相符合。

然歷代名畫記卷三記兩京外州寺觀畫壁記大中七年事，同書卷十叙歷代能畫人名「李仲和」條下提及「今相國令狐公」，而令狐綯大中四年至十三年作相，知歷代名畫記之撰多歷年所，四庫提要辨證卷十五「尚書故實」條謂成書不出宣宗之世，當是，故嘗疑本書作成時間當在此期之後。然論鑒識收藏購求閱玩篇末又有「今彥遠又別撰集法書要錄等共爲二十卷，好事者得余二書，則書畫之事畢矣」云云，則二書之編撰孰先孰後，尚難遽定，或爲先後同時編撰，亦未可知〔五〕。而宋宣和書譜卷二十「張彥遠」條則云：「嘗作法書要錄一十卷……更撰歷代名畫記爲十卷」，宋人陳振孫直齋書錄解題卷十四「歷代名畫記」

條下，亦謂其「既作法書要録，又爲此記」，是均以法書要録纂成於歷代名畫記之前。

按歷代名畫記除上引論鑒識收藏購求閱玩篇末道及本書外，叙畫之興廢叙蕭齋故事自注中再次言及：「其『蕭』字本末，具余所撰法書要録中。」不惟此也，全書亦多利用本書之痕迹，如卷二叙師資傳授南北時代與本書卷一傳授筆法人名〔六〕、卷二論名價品第與本書卷四書估、卷四叙歷代能畫人名與本書卷一叙畫之興廢與本書卷四二王等書録内容有雷同，如此之類尚多，故法書要録纂成在前之説或較得實。

今本法書要録彙集古人書法文獻三十八篇、二王書語四百五十八帖（詳見後文）〔七〕，起於東漢，迄於元和，宣和書譜卷二十「張彦遠」條謂其「自漢至唐，上下千百載間，其大筆名流，幾不逃轂中矣」，四庫全書總目卷一一二本書條謂「採摭繁富，漢以來佚文緒論，多賴以存」。卷一列劉宋王愔文字志三卷，自注云：「未見此書，唯見其目，今録其目。」其目著録歷代書家一百四十七人，有些書家姓名僅具此目，頗足珍貴。

又卷一王羲之教子敬筆論、卷三蔡愔書無定體論、卷四顔師古注急就章、張懷瓘六體書四篇，有目無文，其目下均標「不録」二字，可知又非闕佚，而屬有意删削。四庫全書總目卷一一二本書條謂「急就章註當以無關書法見遺」，余紹宋書畫書録解題卷八又認爲

「不錄王羲之教子敬筆論，蓋亦知其僞託，以流俗所傳，故存其目；不錄張懷瓘六體書，殆以其所論不出書斷之外，凡此具足徵其精審」，又謂「其後宋朱長文輯墨池編、陳思輯書苑菁華矜多務博，所錄唐以前論書之文頗多僞託之作，俱未見於是書，或彥遠已灼知其僞矣」[八]。是本書採摭既勤，辨析復精，去取甚嚴，非見文則錄者（如宋人朱長文墨池編、陳思書苑菁華）所可比擬。

值得特別提出的是卷十右軍書記、大令書語。二王書迹綿延流傳，多遭兵燹水火之厄。洎乎唐代，唐太宗傾心搜求羲之書迹甚豐，計有真書五十紙，行書二百四十紙，草書二千紙。褚遂良爲太宗定義之書札真僞，撰晉右軍王羲之書目記正書十四帖，行書二百五十三帖。然而百十年後，肅宗乾元年間，宮中所貯真書已不滿十紙，行書數十紙，草書數百紙而已[九]。二王書迹今可得見者，除北京故宮博物院、上海博物館、遼寧省博物館、臺北故宮博物院及日本、美國等地所藏唐摹墨迹三十餘通外，以淳化閣帖所收爲多，其卷六、七、八收義之一百六十餘帖，卷九、十收獻之七十餘帖，惜僞作甚夥，前人多有指摘。數量最大而最可信據的錄文本，則當屬右軍書記所錄王羲之四百四十二帖[一〇]，大令書語所載王獻之十六帖[一一]，共四百五十八帖，其於二王事迹及其書學研究之價值是不言而喻的。

清人章學誠將古今載籍分爲「撰述」、「記注」兩類（見文史通義內篇一書教下），循此

而論，歷代名畫記「撮諸評品，用明乎所業；亦探於史傳，以廣其所知」（叙畫之興廢），論、品、述、傳兼具，或可歸於撰述，而法書要錄則純爲文獻纂輯之著，類屬記注。然文獻纂輯不僅本身有能力强弱、水平高低，同時未必不能體現思想和見解。比如，本書雖不全廢技法、筆訣、譜系類的内容，所收者卻多爲論述、品評及史傳類著作，尤其重視二王及與二王相關的理論和史料，故日人中田勇次郎認爲張彦遠「旨在崇尚書法傳統上被尊爲『書聖』的王羲之、王獻之的理論以及繼承他們傳統的理論」（中國書法理論史第一章第九節）。由此亦可悟出，宣和書譜卷二十記内府藏彦遠草書七件，均爲臨王羲之之作，豈屬偶然。又毛晉跋本書謂：「余讀其法書要錄十卷，載漢魏以來名文百篇，不下一注脚，不參一評跋，豈其鑒識未精耶？蓋謂昔賢垂不朽之藝，後人睹妙絶之蹟，自有袁昂、二庾及寶泉諸人月旦在。」（叢書集成初編本法書要錄卷十末）意謂張書所裒既多月旦評之類，故不必再參以己意，所言亦非無道理。

結合歷代名畫記考察，彼書中體現的理論、品第、鑒藏、史事、傳記、技法並重，乃至全書結構及筆法，亦多能於本書所彙文獻中發見淵源，宜乎彦遠將此二書合論，謂「好事者得余二書，書畫之事畢矣」，而千年之下的四庫館臣亦謂此語「殆非夸飾」（四庫全書總目卷一一二本書條）。

本書頗得後世學者重視，宋人黃伯思東觀餘論、趙明誠金石錄屢見徵引，張之洞應諸生「應讀何書」之需而撰成的書目答問，子部藝術類「舉其典要可資考證者，空談賞鑒不錄」，本書居二十七種之首。尤其本書及歷代名畫記二書，開創彙編歷朝書畫文獻之先例，影響深遠。四庫全書總目卷一一三「御定佩文齋書畫譜」條云：「書畫皆興於上古，而無考辨工拙之文。考辨工拙蓋自東漢以後，其初惟論筆法，其後有名姓品第，有收藏著錄，有題跋古迹，有辨證真偽，其書或傳或不傳。其兼登衆說，彙爲一編，則自張彥遠法書要錄、歷代名畫記始。唐以後沿波繼作，記載日繁。」

當然本書並非無可挑剔，有重要篇目未能收入，如晉衛恒四體書勢、唐孫過庭書譜[二]；有僞託之作未能剔除，如卷一衛夫人筆陣圖及王羲之題筆陣圖後[三]，但這些皆無損於本書在書學史上的重要價值。

當代法書要錄的校理

歷代對本書的全面校理甚少，與本書的重要性不能相符。除清人何焯、近人傅增湘（詳見下）外，建國以來有四種校點本。

其中，一九八四年人民美術出版社范祥雍本最先出[四]。范氏老輩學者，學殖深厚，

於本書用力之勤亦遠非此後各家可比。范本是中國美術論著叢刊之一種，主事者黃苗子

在人美社的日子裏（中華讀書報二〇〇一年十二月十二日十四版）專門提到「上海范祥

雍教授對傳世各本費一年之力點校一遍」。因此，筆者上世紀九十年代中後期校點本書

時，便過於信賴范本的校勘記包括斷句，未能以更多異本相參，亦未及作更多考索。二〇

一一年接受中華書局之約，重新整理本書，借機細審范本，才漸知其所用版本尚不充分，

取校資料仍嫌單薄，校點失誤亦復不少，如：

卷一宋羊欣采古來能書人名「泰山羊忱」，三國志魏書辛毗傳注引世語：「毗女

憲英，適太常泰山羊耽。」晉書有羊耽妻辛氏傳。可知「忱」爲「耽」之誤。四庫本墨

池卷二亦作「耽」。知范本失校改。

卷二陶隱居又啓（「啓，伏覽書論」篇）「未足逞泄日月，願以所摹竊示洪遠、思

曠」，「逞泄日月」不辭，細審文意，「日月」當爲「冒」之誤拆，「冒」即「冒」字，貿然、輕

率之意，字屬下句。汪校本書苑卷十五即作「冒」，且此本原爲范氏參校本，是范本失

校改。

卷二梁庾肩吾書品論「非人世之所學」，「人世」，吳抄、傅校、雍正本墨池卷六、

四庫本墨池卷二、汪校本書苑卷四作「世人」。世人，普通人。句謂普通人不能學，非

普通人則例外，故下有「惟張有道、鍾元常、王右軍其人也」一句，作「人世」則文意自相扞格。范本失校改。

卷三唐李嗣真書品後：「謝靈運謂（子敬）云：『公當勝右軍。』」按謝靈運宋人，與王子敬無涉。本書卷二宋虞龢論書表：「謝安嘗問子敬：『君書何如右軍？』答云：『故當勝。』安云：『物論殊不爾。』子敬答曰：『世人那得知。』」可知此必是謝安石事。雍正本墨池卷六、汪校本書苑卷四等「靈運」均作「安石」，是范本失校改。

卷三唐徐浩古蹟記「特進、尚書左僕射、申國公臣士廉」，按本文上段明言此爲貞觀十三年事，高士廉貞觀十二年拜尚書右僕射，見舊唐書太宗紀及本傳，本書卷四唐盧元卿法書錄亦有「特進、尚書右僕射、申國公臣士廉」語。其時任尚書左僕射者爲房玄齡。汪校本書苑卷十三即作「右僕射」，故知「左」爲「右」之誤。范本失校改。

卷四唐盧元卿法書錄「濟南縣開國男臣康皎」，按康皎無考，唐皎數見於有唐載籍，唐會要卷八十謚法下有「濟南縣男唐皎」，吳抄、傅校、雍正本墨池卷十四、四庫本墨池卷四、汪校本書苑卷七亦作「唐皎」，是范本失校改。

卷五唐竇臮述書賦上「紙可寄而保傳」句下注「四從弟沼」，雍正本墨池卷十一、

四庫本墨池卷四作「從弟紹」。查舊唐書房琯傳、資治通鑑卷二一八等有「寶紹」名，

所述亦爲至德年間安史亂中事，與本文吻合，是。知范本失校改。

其餘三種，即一九八六年上海書畫出版社洪丕謨點校本、一九九八年遼寧教育出版

社新世紀萬有文庫筆者校點本、二〇一二年浙江人民美術出版社武良成等校點本均用力

不勤。尤其洪本，以津逮秘書本爲底本，只校以同出一系、異文極少的學津討原一種版

本，原因竟是「爲避免版本出入太大而致出校過多」（點校後記），真是匪夷所思！且洪

本校勘既全未用力，標點又多訛謬，如：

　　卷二梁武帝又答書「給事黃門二紙」，當作「給事黃門二紙」。給事黃門，官名，

給事黃門侍郎省稱，四字不當點斷。

　　卷二庾肩吾書品論「張翼善效宋帝。康昕、希秀孤生」，張翼晉穆帝時人，不能

效宋帝，且按例，每段叙述文字，依次評點段前所列名錄，名錄中既有宋文帝，故此處

宋帝必爲主語無疑，當斷作：「張翼善效，宋帝、康昕、希秀孤生。」

　　卷三唐虞世南書旨述「肇乎蒼、史」，蒼史又作倉史，即倉頡，二字不當分開。

　　卷三唐徐浩古蹟記「故洛州刺吏」，當爲「故洛州刺史」。「史」字各本皆然，洪本

作「吏」，或爲排印之誤。「洺」字，各本（包括洪本所用之底本叢書集成初編本）多作

此字，唯個別本子作「洛」，實誤，可參傅璇琮等唐五代人物傳記資料綜合索引第三〇三頁所辨。

卷四唐張懷瓘二王等書録：「周將于謹、普六、茹忠等捃拾遺逸。」普六茹忠，即楊忠，傳見周書卷十九，西魏恭帝初賜姓普六茹氏，故「普六」、「茹忠」中間的頓號當刪去。

由上可知，法書要録實有重加整理之必要。

法書要録的版本與校本

法書要録的版本情況不複雜，自崇文總目卷一小學類下、新唐書藝文志一著録爲十卷起，陳振孫直齋書録解題卷十四雜藝類（書名作「法帖要録」）、鄭樵通志卷六四藝文略二、馬端臨文獻通考卷一九〇經籍考十七、宋史藝文志一等均同。可惜的是「此書古來竟無善本」（傅增湘跋語，見國家圖書館藏津逮秘書傅氏校跋本總目後），較早的嘉靖刻本、明王元貞王氏書苑刻本即有較嚴重的文字訛漏及編次舛亂。比較而言，略好且流傳較廣的是津逮秘書本。

值得提及的是兩種抄本。一是國家圖書館藏明蘇州吳岫（字方山）家藏抄本，抄手

一二

殊爲草率，脱漏訛誤滋甚，然可據以校訂底本及其他刻本處亦時有可見[一五]。二是明王世懋（字敬美）手寫本，傅增湘以之與校吴抄等而成的何焯校本（傅氏未親見吴抄）相比勘，大率都合，故「疑方山之本與敬美所見，乃同出一源也」（藏園羣書題記卷六王敬美手寫法書要録跋）。今王世懋本不知所在，然以據之校勘而成的傅校本比勘吴抄，知傅氏所言確然可信，故世懋本雖不得見，亦可無大憾矣。

還有相當珍貴的兩種舊校本，一是清何焯康熙年間以宋本書苑菁華、明吴岫家藏抄本、明譚公度所藏墨池編抄本校津逮秘書本[一六]，並時有批語[一七]，二是上世紀三十年代傅增湘以王世懋抄本校津逮秘書本，今均藏國家圖書館。

經比勘，本次整理以上海博古齋一九二二年影印津逮秘書第六集本爲底本。通校本爲：

明嘉靖刻本；

明王氏書苑本；

明吴岫家藏抄本，字旁時有改字或刪略符號，字上偶有改筆。按該書卷端有何焯藏印，何焯曾以之校津逮秘書本，未知是否即出焯手。爲審慎計，統稱「吴抄旁校」；

清文淵閣四庫全書本；

清虞山張氏照曠閣學津討原本。

對於整理「古來竟無善本」的本書而言，僅依靠上面幾種對校本是不夠的，所幸有其他材料可資參校：

一、宋朱長文纂輯墨池編、宋陳思纂輯書苑菁華，二書均收入法書要録的大部分內容。

二、南朝梁陶弘景華陽陶隱居集卷上，清嚴可均全上古三代秦漢三國六朝文全梁文（卷六、卷四六），用以校本書卷二陶弘景與梁武帝論書啓及梁武帝答書凡九首。

三、梁庾肩吾書品一卷，用以校本書卷二庾肩吾書品論。

四、南朝梁袁昂撰書評，隋智果書評梁武帝評書，用以校本書卷二袁昂古今書評。

五、北魏江式上表，用以校本書卷二江式論書表。

六、唐竇臮述書賦二卷，用以校本書卷五、六所收述書賦一文。

七、唐張懷瓘書斷三卷，用以校本書卷七、八、九所收書斷一文。

八、明婁東張溥刻漢魏六朝一百三家集本晉王羲之王右軍集及王獻之王大令集，有張氏校語、按語；清嚴可均全上古三代秦漢三國六朝文全晉文（卷二二一—二六）；逯欽立先秦漢魏晉南北朝詩晉詩卷十三（王羲之部分），用以校本書卷十右軍書記、大令

書語。

九、墨迹、墨迹摹本及臨本、刻帖，亦用以校右軍書記等。

十、古今校勘成果。除前述王右軍集張溥校語及按語、何焯校本的校批成果[一八]、傅增湘校本的校勘成果外，藏修堂叢書本書苑菁華汪汝瑮案語、范祥雍點校本校記，及今人劉茂辰等王義之王獻之全集箋證、趙華偉述書賦校補、尹冬民述書賦箋證、張俊之二王雜帖校注等均加參考擇採。張著於二王書語研索甚深，尚未刊行，惠允借示，尤所感也。

整理本書的幾點説明

一、校勘體例

清代乾嘉以來有「校異同」與「校是非」的校勘原則之爭，本書所取爲後者，即視定是非爲校勘較高目標，凡遇異文則詳爲考辨，根據不同的情形，取不同的方式處理之：

（一）底本確認有誤，則改底本並於校記中簡申所據。如：

卷二庾肩吾書品論：「顧寶先」，原作「顏寶光」，吳抄、傅校、雍正本墨池卷六、四庫本墨池卷二作「顧寶光」，四庫本書苑卷四作「顏保光」。按南史王僧虔傳記顧寶先事。又查宋書顧琛傳，顧琛有子曰寶先。故據改。

卷三徐浩古蹟記：「滿騫」，原作「滿騫」，本書卷四唐韋述叙書録、唐盧元卿法書録

等亦屢載此名。按遼寧省博物館藏東晉佚名曹娥誄辭卷及唐摹本萬歲通天帖所載王徽

之新月帖後押署，皆作「滿騫」，真迹無疑，兹據改。

卷五述書賦上「咸亦書之」句下注：「垣護之」，原作「桓護之」，宋書、南史有垣護之

傳，吳抄旁校、四庫本、傅校亦作「垣護之」，兹據改。

卷七張懷瓘書斷上：「延頸脅翼」，「脅翼」原作「負翼」。吳抄、傅校作「協翼」。

「負」、「協」均當為「脅」形、音之誤。衛恒四體書勢引蔡邕篆勢、藝文類聚卷七四引蔡邕

篆書勢正作「脅」，兹據改。脅，斂也。司馬相如長門賦：「翡翠脅翼而來萃兮。」

卷十右軍書記第一七二「九月三日義之報」條：「及書不既（「既」實當為「具」），義

之報。」末「報」字原作「批」。按此條首句既作「義之報」，末不當改言「義之批」，且「義之

批」他處未見，非義之尺牘書式。檢寶晉齋法帖卷三，此字字形在「報」、「批」之間，或可

於此尋知致誤之由。雍正本墨池卷十五、四庫本墨池卷五作「報」，故據改。

（二）底本不誤而校本誤者，不採納，除有辨析必要者，亦不出校。如：

卷二梁庾肩吾書品論「阮研」下注「文幾」，嘉靖本、王本、吳抄、雍正本墨池卷六、四

庫本墨池卷二、宋本書苑卷四、四庫本書苑卷四、汪校本書苑卷四作「文機」。按周易繫

辭上：「夫易，聖人之所以極深而研幾也。」名、字相關，當以「文幾」爲是。本書卷八張懷瓘書斷中亦謂「阮研字文幾」。故不出校。

同卷後魏江式論書表「暨秦兼天下，丞相李斯乃奏罷不合秦文者，斯作倉頡篇，中車府令趙高作爰歷篇，太史胡毋敬作博學篇，皆取史籀大篆，或頗省改，所謂小篆者也」，「或」，雍正本墨池卷一作「式」，語或可通，然本段實取自説文解字叙，後者作「或」，則底本當不誤，故不出校。

卷三唐徐浩古蹟記：「賜路琦絹二百疋，蕭嵩二百疋。」「蕭嵩」，宋本書苑卷十三作「蕭嵩」。按，此二句前又有「以中書令蕭嵩爲大學士」語，嵩傳見舊唐書、新唐書，知底本當不誤，故不出校。

卷五述書賦上「咸亦書之」句下注「江灌」，吳抄作「江權」，四庫本書苑卷九作「江瓘」。按後「備神彩於厥躬」句下注亦作「江灌」，晉書有灌傳，知底本不誤，故不出校。

同文「道徽之豐茂宏麗」，雍正本墨池卷十一、四庫本墨池卷四、汪校本書苑卷九作「江淮」，汪校本書苑卷九作「江瓘」。按後「備神彩於厥躬」句下注亦作「江瓘」，晉書有灌傳，知底本不誤，故不出校。

同文「道徽之豐茂宏麗」，雍正本墨池卷十一、四庫本墨池卷四、汪校本書苑卷九作「道徽之書，豐茂宏麗」。非不可通，然下文爲「下筆而剛決不滯。揮翰墨而厚實深沉，等漁父之乘流鼓枻」數句，顯於賦之用韻與夫句式皆有不諧處，是知底本不誤，故不出校。

同文「冀及父之令名」句下注：「王僧虔書，用拙筆以自容。」雍正本墨池卷十一「容」作「名」。按南齊書王僧虔傳：「孝武欲擅書名，僧虔不敢顯跡。」大明世，常用拙筆書，以此見容。」知作「名」誤，故不出校。

同文「豈聞一而得三」，雍正本墨池卷十一、四庫本墨池卷四「聞」作「問」，似亦可通，然論語公冶長：「回也聞一以知十，賜也聞一以知二。」是知底本用此，校本當誤，故不出校。

同文「肩吾通塞，併乏天性」，四庫本墨池卷四「併乏」作「秉之」。二者均通，而文意相反。細讀下文，知竇氏實不推許肩吾書學，是底本不誤，故不出校。

卷六述書賦下「從人欲而不顧兼金」句下注：「右史崔融撰王氏寶章集序。」四庫本書苑卷十、汪校本書苑卷十「右史」作「左史」。按舊唐書王方慶傳：「令中書舍人崔融為寶章集以叙其事。」中書舍人俗稱右史，知底本不誤，故不出校。

同文「歟百川而身去」句下注：「洛州長史德政二賈碑在脩行寺東南角。」四庫本、雍正本墨池卷十二、四庫本墨池卷四「脩行寺」作「修竹寺」。按太平寰宇記卷三：「棠棣碑在縣西四里修行寺東街。永徽初，賈敦頤、弟敦實前後為洛州長史，並有惠政，百姓立二碑於此，時人號為棠棣碑。」知底本不誤，故不出校。

同文「斂霓裳而辭闕」句下注：「仍拜其子典設郎曾子為朝散大夫。」按新唐書賀知

章傳亦有「擢其子曾子爲會稽郡司馬」語，知吳抄「仍拜其子典設郎贈曾子爲朝散大夫」、

雍正本墨池卷十二「仍拜其子典設郎，贈爲朝散大夫」，「贈」字皆誤，故不出校。

卷九張懷瓘書斷下「評曰」段引孫過庭云：「彼之二美，而義、獻兼之。」雍正本墨池

卷八、四庫本墨池卷三「兼」作「無」。按孫氏書譜：「彼之二美，而逸少兼之。」爲讚美語，

知作「無」乃形近所致之大誤，故不出校。

（三）難以遽斷異文之是非者均出校，以俾讀者參考、判斷。爲體現「校是非」之原則，

不憚用「當誤」、「當是」、「疑誤」、「疑是」等語表明傾向，冀能爲讀本書者之一助。樂於看

到對校理者判斷取捨的商榷與批評，而幸勿輕以武斷、草率視之。此類甚多，無煩例舉。

（四）異文未造成文意或修辭之大異者，一般不作改動，亦不出校。如：

卷一趙一非草書「不以淵乎」，「以」義同「亦」，吳抄、傅校、雍正本墨池卷四、四庫本

墨池卷二作「亦」。

卷二江式論書表「其文蔚煥」，「煥」，吳抄、傅校、雍正本墨池卷一、四庫本墨池卷一、

魏書江式傳載此表作「炳」。

卷五述書賦上「可以爲礛磻主矣」，「礛磻」，雍正本墨池卷十一、四庫本墨池卷四、宋

本書苑卷九、四庫本書苑卷九、汪校本書苑卷九作「䃺磨」；「猶落太階之蕡荚」「太階」，

汪校本書苑卷九作「泰階」；「穠媚藻繢」，雍正本墨池卷十一、四庫本墨池卷四作「穠媚綺繢」。

卷六述書賦下「其於小楷尤更巧妙」句下注「朱紱」，雍正本墨池卷十二作「朱綬」；「並設寶泉」句下注「范陽公曹寶泉書印」，雍正本墨池卷十二、四庫本墨池卷四、四庫本書苑卷十「寶」作「譚」；「翰囿攷類」，嘉靖本、王本、宋本書苑卷十、四庫本校本書苑卷十、四庫本述書賦卷下「攷」作「所」。

卷九書斷下「蓋無等夷」，雍正本墨池卷八作「蓋無夷等」，「等夷」與「夷等」均爲同輩義；「亦猶愈没没而無聞哉」，雍正本墨池卷八「没没」作「泯泯」。「泯」同「泯」，「泯」，「泯」爲消失義，與「没没」之無聲息義殆同。

（五）書中撰著、纂輯者之當世或前朝諱字，一般仍之，遇人名、地名、書名及經傳文字，則出校説明，缺筆者徑補爲正字。版刻諱字，如「簡」「較」「撿」「挍」，徑作回改，不出校記。

二、用字處理

古籍在流傳過程中産生了大量異體字和版刻誤字，用字情況比較複雜，若一仍其舊，則徒滋煩擾，統加一律，又損失原貌。本書用字一般依從底本，但有所變通，力求兼顧存真和便讀。所取方式大約有三：

（一）部分異體字字形小有差別，作簡單統一。如「祕」統作「秘」、「荅」統作「答」、「勅」「勅」統作「敕」、「効」統作「效」、「皁」統作「皂」、「崕」統作「崖」、「隣」統作「鄰」等。

（二）部分異體字比較生僻，造成識讀困難，又不關涉正誤，一般改爲音義全同的本字或通用繁體字，如「𡥉」改爲「齋」、「圩」改爲「互」、「枛」改爲「析」、「鼃」改爲「𦥑」、「蔑」改爲「蔑」、「恒」改爲「恒」、「遝」改爲「退」、「驂」改爲「驗」、「散」改爲「散」、「深」、「塱」改爲「望」、「惣」改爲「總」、「烌」改爲「秋」、「滾」改爲「深」、「坒」改爲「望」、「惣」改爲「總」、「烌」改爲「秋」、「巫」改爲「垂」、「卒」改爲「卒」、「荅」改爲「昔」、「暴」改爲「暴」之類。

（三）明顯版刻誤字，如「雁」誤爲「雁」、「蚩」誤爲「蚩」、「刺」誤爲「刺」、「段」誤爲「叚」之類，徑作改正。「己」、「已」、「巳」三字古常混用，視文意爲作區別。

古今、正俗、通假、避諱、繁簡、人名特殊用字等形成的異體字，其間對應關係甚爲複雜，校勘記所用「字通」一語，均就特定所指而言，並非一切義項皆通。

三、卷十的特殊處理

卷十右軍書記爲王羲之、獻之父子四百五十八帖之彙輯，甚爲珍貴，可惜時有不易句讀、難於索解處。究其原因，余嘉錫謂「固緣當時文體不同，亦由臨摹失真，加以草書難辨，釋者不能無誤故也」（余嘉錫文史論集寒食散考），周一良歸之於「多當時習語」（魏晉

南北朝史札記王羲之書札」），錢鍾書歸之於至親密契間的碎語閒話（管錐編全上古三代秦漢三國六朝文第一〇五則）。此外必定還有一重要原因，即是字句訛誤，宋人黃庭堅所謂王獻之書「讀之了不可解者，當是牋素敗逸字多爾」（山谷題跋卷四跋法帖）。宋人朱長文揣測彥遠家聚書畫「未必皆墨迹，蓋模搨者爾」「所錄書語，類多脫誤不倫」，而以「未得善本盡爲刊正」（均見墨池編卷十五跋）爲憾。這與王帖遭後世剪割拼湊恐亦不無關係。

本卷情況較爲特殊，茲別作說明如下。

（一）本卷除以前述各本相校外，另取十七帖、淳化閣帖、絳帖、大觀帖、汝帖、蘭亭續帖、澄清堂帖、寶晉齋法帖諸帖參校。刻帖究以書迹爲依據，故若帖文與底本相合，則底本不誤之可能性增加。舉兩例以明之：

右軍書記第〇〇四「龍保等平安也」條……「卿舅可早，至爲簡隔也」，吳抄、傅校、四庫本墨池卷五「早」作「耳」，本只消出校，即算完成任務。但查宋刻十七帖有該條，且「早」字亦作「耳」，選擇的天平則不免傾向於「耳」字。爲審慎計，校勘時並未改動正文，只出校記謂作「耳」當是。

右軍書記第一一〇「十月十一日羲之敬問」條……「吾爲轉差」，雍正本墨池卷十五、四庫本墨池卷五「爲」作「疾」，本已疑其當是，後見汝帖卷六亦作「疾」，且明顯可見「爲」乃

「疾」字草寫之形誤，則在正文中改正並出校記以申明之。

雖然如此，刻帖並不盡可信據，何則？以刻帖入五代始興，今存者則自宋初始，時已後彥遠百餘年。各帖或輾轉傳摹而成，而非盡據墨迹，帖目有多寡，編次有差互，分合有出入，摹勒失真訛誤處亦在所不免。即以淳化閣帖爲例，與右軍書記相校，第〇〇四「龍保等平安也」以下三條，淳化閣帖卷七割裂成「龍保等平安也」、謝之，甚遲見之」、「離不可居，叔當西耶，遲知問」、「愛爲上，臨書但有惘悵，知足下行至吳，念違」三帖，第〇四三「得袁、二謝書具」條，淳化閣帖卷六「吾所」下奪「盡」字；第一〇六「四月五日羲之報」條，淳化閣帖卷六所收「永惟」下奪「崩」字；又大令書語第一二條「獻之白兄靜息應佳」條，「內外極生冷」「內外」二字當爲行旁注，而誤摹填入正文中。如此之類甚多。加之所刻多爲行草，刻者既有辨識之難，釋者自亦難臻一致。如瞻近帖「喜遲不可言」，文徵明釋「遲」作「慰」；諸從帖「想足下別具，不復一一」，文徵明釋「具」；旃罽帖「知足下謂服食」，文徵明釋「謂」作「得（得）」；施宿釋「須」作「頃」之類。宋劉次莊法帖釋文、明顧從義法帖釋文考異、張溥漢魏六朝一百三家集本王右軍集王大令集、清王弘撰十七帖述、王澍淳化秘閣法帖考正等歷朝各家所釋不盡相同，甚至遞相駁正。是知刻帖雖當利用，却遠不足以成爲金標準也。

（二）本卷所收爲二王書札（僅個別例外，如第三三八蘭亭序條、第三三九蘭亭詩條），重要性逾於普通文字，而文本卻恰割裂甚劇，遇文意難明處，據上下文取異文捨取不可行。爲最大程度保存、恢復書札原貌計，本校理於諸校本及諸帖異文採取的處理方式是，除少數因知其必是而據改並出校[一九]、少數因知其必誤而不出校外[二〇]，所有異文，包括未造成文意變化之語辭及異體字、校本雖誤而非辨不明、校本疑誤然不能確證者均出校而不改底本，亦即出校標準較此前各卷爲寬。

（三）因本卷所録爲書札，除無關正誤的生僻字外，盡量保存底本字形，如「婔」不改「嫂」、「姉」不改「姊」、「荅」不改「勅」、「赴」不改「匹」、「疾」不改「侯」、「俛」不改「俯」之類。然鑒於對刻帖的上述認識，若遇底本字形與刻帖（包括唐摹墨迹）不相符者，並不輕加改動（如〇〇七「益令其游目意足也」唐摹本及十七帖「游」作「遊」；〇〇八「諸從竝數有問」十七帖「竝」作「並」；〇〇九「方回近之」十七帖「回」作「囘」之類）。

（四）本卷文意晦澀，標點故尤不易，所以當年范祥雍專請啓功先生審讀。親歷其事的黃苗子前舉文回憶說：「啓老對法書要録中没有斷句的『二王（羲之、獻之）帖』八十多通，逐一加以斷句，這是前人没做過，而需要有很深的功力，又是很費心思的艱巨工作。」

目力所及，明人張溥漢魏六朝一百三家集本王右軍集王大令集、清人何焯校本、嚴可均全上古三代秦漢三國六朝文全晉文（卷二二—二七）、范祥雍整理本、劉茂辰等王羲之王獻之全集箋證、張俊之二王雜帖校注於二王書札有斷句或標點，本書於諸家或依或違，當否固不敢自必也。

本書所收各文原多不分段，茲依已見爲作分段。又，本書書前總目、卷前目錄與文前題目文字偶有參差，本次整理，依文前題目新編全書總目，置於書前，以便檢覽。

本書校勘記凡四千餘條，數閱春秋始蔵其事，足令心生「累黍功名成未易，跳丸歲月去堪驚」（劉克莊詩句）之歎。昔人以「遇有鉤棘難通者，疑牾縈積，輒鬱轖不怡。或窮思博討，不見尚倪，偶涉它編，迺獲搞證，曠然昭窹，宿疑冰釋，則又欣然獨笑」（孫詒讓札迻自序）況校書甘苦，今始嚐之矣。

更可言者，古人有「欲讀書必先精校書」（王鳴盛十七史商榷序）語，亦有「校書如掃塵」（沈括夢溪筆談卷二五引宋綬語）之慨和書「壞於校」（段玉裁經韻樓集卷八重刊明道二年國語序）之誡。殺青之際，心不免爲之惴惴然。博雅君子，若稍垂意而加指摘，幸何如哉！

本書校理工作得到清華大學亞洲研究中心二〇一四年度重點項目支持，查閱文獻時

得到中華書局張巍、國家圖書館詹福瑞、陳紅彥、劉明，中國科學院圖書館羅琳等先生的

幫助。歐陽中石先生爲題「法書要録箋證」，惜今未能副老先生所望。摯友劉彥捷女史恪

盡職責，商量體例、疑義與析，匡我不逮處甚多，又爲補標全書人地、朝代、年號等專名綫，

所作實已超出責任編輯工作範疇。統致深切謝意！

二〇二一年元旦後三日

劉　石

〔一〕舊唐書張弘靖傳：「文規子彥遠，大中初由左補闕爲尚書祠部員外郎。景初子天保，嗣慶子彥

修，次宗子曼容。延賞東都舊第在思順里，亭館之麗，甲於都城，子孫五代，無所加工，時號『三

相張氏』云。」

〔二〕此蒙杭州師範大學蔣金坤先生補充。

〔三〕陶敏尚書故實中「張賓護」考（中華文史論叢總第七十六輯，二〇〇四年）別有新說，認爲乾符三

年（八七六）至廣明元年（八八〇）五年中，彥遠或歷某部尚書及太子賓客二職，則其卒年當稍晚

於余氏之推測。

〔四〕或謂美國大都會博物館所藏唐韓幹畫照夜白，左上方「彥遠」二字爲張彥遠觀款，實不足信。

〔五〕余氏即謂「二書乃同時所作」（四庫提要辨證卷十五「尚書故實」條）。

〔六〕該文或疑爲僞作。書前、卷前目錄均無此篇，清初何焯校本（此本詳情見後）於題下注「非愛寶原次，出後人附益也」，又於篇末注「此條今見書苑菁華」，揣其意蓋謂該文爲宋人僞作。是則此文當爲後人濫入，而與彥遠無關矣。

〔七〕按法書要錄今存最早者爲明刻及明抄本，然宋人朱長文墨池編及陳思書苑菁華專輯書學資料，收入本書太半。將二書所收與本書對勘，可知傳世本與祖本必有異同，余紹宋書畫錄解題卷八本書解題云：「墨池編載王羲之草書勢，朱氏注云『張彥遠以爲右軍自序』，今編中無之，足證舊本與今本當有異同。」是。又可參張天弓關於法書要錄原本的探索，張天弓先唐書學考辨文集。

〔八〕張彥遠自序稱「採掇自古論書凡百篇，勒爲十卷」，與傳世本不足四十篇相差甚巨。懸想「百篇」者殆初編之數，而「暨乎篇成，半折心始」（借用劉勰文心雕龍神思語）者，除編纂思想指導下的有意取捨外，「別裁僞體」（借用杜甫戲爲六絕句語）當爲重要原因。

〔九〕見本書卷二宋虞龢論書表、卷三晉右軍王羲之書目、卷四唐張懷瓘二王等書錄。

〔一〇〕此余所統計。其中第二五六「知汝決欲來下」條自大令書語移入，又有十餘條重出而文字稍異。

右軍書記末謂「都計四百六十五帖」，不確。四庫全書總目卷一一二本書條亦謂「凡王羲之帖四

百六十五」，當沿誤。

〔二〕原爲十八帖，末二帖實一帖（即「知汝決欲來下」條），乃右軍書札，移入右軍書記中。四庫全書

總目卷一一二本書條謂「王獻之帖十七」不確。

〔三〕四體書勢，隋書經籍志已著錄，晉書衛恒傳中更具錄其文，彦遠當易寓目；至於書譜，或以爲其

時聲名尚不及後來之著，然本書卷九唐張懷瓘書斷下文末「評曰」段中已引及書譜語：「孫過庭

云：『元常專工於隸書。伯英尤精於草體。彼之二美，而羲、獻兼之。』」又書斷下「孫虔禮」條中

述及孫氏作運筆論，四庫全書總目卷一一二「書譜」條以運筆論（筆誤爲筆意論）即書譜，似非不

可能。又本書卷六述書賦下：「虔禮凡草，閭閻之風。千紙一類，一字萬同。如見疑於冰冷，甘

没齒於夏蟲。」於過庭書法所評甚劣，然想不至因此而廢其文。故二文何故失載，尚難得確解。

〔三〕余紹宋以二文並爲六朝人僞託，參書畫書錄解題卷九「筆陣圖」條。

〔四〕此本版權頁署：點校者范祥雍，參校者啓功、黄苗子。

〔五〕如卷五述書賦上屢及南齊書家顧寶先，「寶先」原均誤作「寶光」，且諸本皆然，唯吳抄「傅校均不

誤。同卷「葦航泛浮」句下注「（永陽王伯智）官至左翊將軍」，諸本皆然，唯吳抄「左翊」作「翊

左」。是。卷六述書賦下「徵黶色於蒼穹者也」句下注「（岐王元範）」「元」字衍，諸本皆然，而吳抄

不衍。卷九書斷下「薛稷」條末句「魏草書亦其亞也」「魏草」，四庫本墨池卷三作「章草」，四庫

本書斷卷下作「鎮草」，范校：「『魏』下疑有脱字。」俱非是；吳抄作「魏華」，檢新唐書魏徵傳，

徵子叔瑜「善草隷，以筆意傳其子華及甥薛稷。世稱善書者『前有虞、褚，後有薛、魏』。華爲檢

校太子左庶子、武陽縣男」，知吳抄必是。卷十右軍書記第○六七「吾去日」條，「故二日知問」，

諸本皆然，唯吳抄作「故言知問」，始悟「二日」爲「言」。「旨」即「旨」字之訛。「旨」謂書信，與同卷「及

以令弟食後來」條「小晚恐不展也，故復旨示」之「旨」殆同。又第○八一「近遺書」條，「近遺

書」，「近」上原衍「行」字，據吳抄刪。雖雍正本墨池卷十五、四庫本墨池卷五亦無此字，然吳抄

「近」字上爲「一行短行書」小字注，後「行」字恰排在「近」上，於此可疑注文竄入正文，獲知致誤

之由矣。又第二○四「十四日義之白」條，「因不一」，雍正本墨池卷十五、四庫本墨池卷五作

「故不一」，文意固無不同，異文無從取捨。而吳抄作「力回不一」，「回」「因」形近，則足令

〔一六〕人傾向於「因」字（當然亦不排除「力回」二字之可能）。如此之類，可稱一字千金。

何焯書末跋：「康熙丙戌冬十一月，從書畫譜局中借得内府宋槧陳思書苑菁華，適心友在都下，

就所載者略校一過。」據此可知書苑菁華實假手其弟何煌（字心友）校之。

〔一七〕此本天頭地脚及行間有批注，初未知是否何焯所作，後見卷一傳授筆法人名題下地脚處注「鈔

本無」，檢吳抄果無此篇；卷六述書賦下「了梟黝糺」句，「梟」字何氏旁改爲「鳥」，地脚下則批

「鳥」字以意改」，檢吳抄確無改動；又卷十右軍書記第○二九「司州供給寥落」條，「今因書

也」、「野數言疏平安定」二句，何校本地脚批「抄無『也』字、『疏』字」，檢吳抄確無二字等等，其

例甚多，始知此類批注確出煒手。

〔一八〕 張元濟認爲津逮秘書本凌亂脫漏，幾於無葉無之，故對何煒取舊抄本及他書通校評價甚高，見涵芬樓燼餘書錄子部本書條。又，何校以吳抄爲主要校本，本書既已徑取吳抄爲校本，爲避重複，凡其與吳抄相同者均不出校。

〔一九〕 如前注〔一五〕所舉第〇六七「吾去日」條及第〇八一「近遣書」條有關吳抄二例；又如第一七八「六日告姜」條，「復内始晴」「内」顯誤，據吳抄、傅校、雍正本墨池卷十五、四庫本墨池卷五、本書卷三唐褚遂良晉右軍王羲之書目行書第二十四條改作「雨」；第一八七「六月十六日羲之頓首」條，「委煩」二字似亦可通，然載籍罕見，吳抄、傅校作「委頓」，按此詞本書凡二見，世説新語、晉書亦多見，當是，故據改；第三三九「悠悠大象運」條，「造真探玄退」「玄退」據吳抄、傅校等改作「玄根」。玄根，道家喻道。老子：「玄牝之門，是謂天地根。」晉盧諶贈劉琨：「處其玄根，廓然靡結。」

〔二〇〕 如第〇二七「從事經過崔阮諸人」條，「云何」，爲何也，嘉靖本、王本、吳抄、雍正本墨池卷十五作「之何」；第〇四五「得孔彭祖十七日具問」條，「反善」，回心向善，嘉靖本、吳抄、雍正本墨池卷十五作「及善」；第〇七二「若可得耳」條，「感塞」，意爲感慨鬱塞，而吳抄作「感寒」，顯誤；第〇七八「延期、官奴小女病疾不救」條，「延期」爲人名，本書數見，唐褚遂良晉右軍王羲之書目行書第十條亦有「延期、官奴小女」語，而嘉靖本、王本、雍正本墨池卷十五、四庫本墨池卷五「期」

作「其」；第三四〇「十一月四日右將軍」條，謂「允之夫人」「散騎常侍〔荀文女〕」，雍正本墨池卷十五、四庫本墨池卷五「文」下有「若」字，按荀彧字文若，三國魏人，後漢書、三國志皆有傳，與此處所敘時代不合，知校本必誤；同條，「及尊叔廙，平南將軍，荊州刺史」，吳抄、傅校「荊州」作「江州」，按本書卷一采古來能書人名有「瑯琊王廙，晉平南將軍，荊州刺史」語，卷四唐盧元卿法書錄有「晉平南將軍、荊州刺史、瑯琊王廙」語，晉書王廙傳亦有「〔王〕敦得志，以廙爲平南將軍、領護南蠻校尉、荊州刺史」語，故知底本不誤；第三九八「庾雖篤疾」條，「遮等荼毒備盡」，「遮」爲人名，本書卷十凡三見，另兩處爲第一三八「官舍佳也」條，第一七二「九月三日義之報」條，雍正本墨池卷十五作「此」，皆誤；第四二四「六月三日義之白」條，「徂暑」，語出詩經小雅四月，指六月盛暑。雍正本墨池卷十五、四庫本墨池卷五作「但暑」，顯誤。如此之類。

校理凡例

一、本書以上海博古齋一九二二年影印明毛晉刻津逮秘書第六集本爲底本進行校理。

二、校理所用通校本及簡稱如下：

（一）嘉靖本：明嘉靖刻本，中國國家圖書館藏。

（二）王本：四庫全書存目叢書影印明萬曆十九年王元貞刻王氏書苑本。

（三）吳抄：明吳岫家藏抄本，中國國家圖書館藏。其字旁改字或删略符號、字上改筆，統稱「吳抄旁校」。

（四）四庫本：景印文淵閣四庫全書本。

（五）學津本：上海商務印書館涵芬樓一九二二年影印清虞山張氏照曠閣刻學津討原本。

三、校理所參舊校如下：

（一）何校：清何焯批校津逮秘書本，中國國家圖書館藏。其中批語稱「何批」。

（二）傅校：傅增湘校跋津逮秘書本，中國國家圖書館藏。

一

四、校理所用他書及相關文獻如下：

（一）墨池編二十卷，宋朱長文纂輯，清雍正十一年就閒堂刊本，中華書局圖書館藏。簡稱「雍正本墨池」。

（二）墨池編六卷，宋朱長文纂輯，景印文淵閣四庫全書本。簡稱「四庫本墨池」。

（三）書苑菁華二十卷，宋陳思纂輯，中華再造善本影印中國國家圖書館藏宋刻本，簡稱「宋本書苑」。

（四）書苑菁華二十卷，宋陳思纂輯，景印文淵閣四庫全書本，簡稱「四庫本書苑」。

（五）書苑菁華二十卷，宋陳思纂輯，清光緒十六年藏修堂叢書第三集刻乾隆間汪汝瑮校刊本，中華書局圖書館藏。簡稱「汪校本書苑」。其中汪氏案語簡稱「汪案」。

（上五種，用以校全書相關內容）

（六）華陽陶隱居集卷上，梁陶弘景撰，一九二五年上海涵芬樓影印正統道藏太玄部尊上本。簡稱「陶隱居集」。

（七）全上古三代秦漢三國六朝文全梁文（卷四六陶弘景文、卷六梁武帝文），清嚴可

（三）范校：范祥雍點校本，人民美術出版社一九八四年。

均纂輯,中華書局影印清光緒刻本。簡稱「全梁文」。

(八)書品,梁庾肩吾撰,景印文淵閣四庫全書本,簡稱「四庫本書品」。

（上二種,用以校卷二陶弘景與梁武帝論書啓及梁武帝答書凡九首）

（用以校卷二梁庾肩吾書品論）

(九)書評,梁袁昂撰,宋趙與旹賓退録卷二載,叢書集成初編本。

（用以校卷二袁昂古今書評）

(一〇)梁武帝評書,隋智果書,宋拓絳帖卷四。

(一一)江式(論書)表,魏書卷九一江式傳載,中華書局點校本。

（上二種,用以校卷二江式論書表）

(一二)江式(論書)表,北史卷三四江式傳載,中華書局點校本。

(一三)述書賦二卷,唐竇臮撰,景印文淵閣四庫全書本。簡稱「四庫本述書賦」。

（用以校卷五、卷六述書賦）

(一四)書斷三卷,唐張懷瓘撰,景印文淵閣四庫全書本。簡稱「四庫本書斷」。

（用以校卷七、卷八、卷九書斷）

(一五)王右軍集二卷,晉王羲之撰,明婁東張溥刻漢魏六朝一百三家集本。有張氏校語、按語。

（一六）王大令集，晉王獻之撰，明婁東張溥刻漢魏六朝一百三家集本。

（一七）全上古三代秦漢三國六朝文全晉文（卷二二—二六），簡稱「全晉文」。

（一八）先秦漢魏晉南北朝詩晉詩卷十三（王羲之部分），逯欽立編，中華書局點校本。簡稱「晉詩」。

（上四種，用以校卷十右軍書記、大令書語）

五、本書卷十右軍書記、大令書語的校理，除上述版本和資料外，還利用如下墨迹、摹本、臨本、拓本及刻帖：

（一）蘭亭序，晉王羲之書，北京故宮博物院藏唐馮承素摹本。

（二）遠宦帖，晉王羲之書，臺北故宮博物院藏唐摹本。

（三）快雪時晴帖，晉王羲之書，臺北故宮博物院藏唐摹本。

（四）何如帖，晉王羲之書，臺北故宮博物院藏唐摹本。

（五）長風帖，晉王羲之書，臺北故宮博物院藏唐摹本。

（六）行穰帖，晉王羲之書，美國普林斯頓大學藝術博物館藏唐摹本。

（七）孔侍中帖，晉王羲之書，日本東京前田育德會藏唐摹本。

（八）袁生帖，晉王羲之書，日本京都藤井有鄰館藏唐摹本。

（九）遊目帖（又名蜀都帖），晉王羲之書，日本安達萬藏藏唐摹本。

（一〇）瞻近帖，晉王羲之書，趙孟頫補唐摹本。

（一一）漢時帖，晉王羲之書，趙孟頫補唐摹本。

（一二）瞻近帖、龍保帖，晉王羲之書，英國國家圖書館藏敦煌所出唐臨本殘紙。

（一三）妹至帖，晉王羲之書，法國國家圖書館藏敦煌所出唐臨本殘紙。

（一四）服食帖，晉王羲之書，俄羅斯科學院東方文獻研究所藏敦煌所出唐臨本殘紙。

（一五）三月帖，晉王羲之書，疑爲臨本。

（一六）丹楊帖，晉王羲之書，日本東京國立博物館藏傳藤原行成臨本。

（一七）鄉里人帖，晉王羲之書，日本東京國立博物館藏傳藤原行成臨本。

（一八）新月帖，晉王徽之書，遼寧省博物館藏唐摹本萬歲通天帖之一。

（一九）曹娥誄辭卷，東晉佚名書，遼寧省博物館藏。

（二〇）柏酒帖，南朝齊王慈書，遼寧省博物館藏唐摹本萬歲通天帖之一。

（二一）書譜，唐孫過庭書，臺北故宮博物院藏。

（二二）蘭亭詩，傳唐柳公權書，北京故宮博物院藏。

（二三）十七帖，晉王羲之書，宋拓，美國安思遠藏。字旁有文徵明釋文。

（二四）十七帖，晉王羲之書，宋拓，又稱「上野本」，日本京都國立博物館藏。

（二五）十七帖，晉王羲之書，宋拓，又稱「嶽雪樓本」，香港中文大學文物館藏。

（二六）淳化閣帖卷六、七、八、九，宋拓；淳化閣帖卷十，明肅府本。

（二七）絳帖，宋拓。

（二八）大觀帖，宋拓。

（二九）汝帖，宋拓。

（三〇）蘭亭續帖，宋拓。

（三一）澄清堂帖，宋拓。卷一、三、四爲孫承澤藏本，卷二、續五爲邢侗藏本；邢侗藏本亦有卷三，與孫本有出入，稱「邢本澄清堂帖卷三」。

（三二）寶晉齋法帖，宋拓。

六、本書比勘衆本，廣參相關文獻，對底本文字進行全面清理。底本文字有誤，據校本、他書改正，並出校記；底本文字與校本、他書兩通者，出校不改，必要時附以傾向性意見；底本不誤而校本、他書有誤，一般不出校記，但有辨析必要者不在此例；無關文意、修辭的異文，一般不出校記。

七、書中所涉當世或前朝諱字，原則上不作回改，遇人名、地名、書名及經傳文字，則出校說明；缺筆者徑補爲正字。後世版刻諱字，如「簡」「較」「撿」「校」，徑作回改，不出校記。

八、本書保留底本的各部分内容，如原序、書前目録、卷前目録、書末所附張彦遠生平等。另於書前新編全書總目録，書後附録相關文獻，以便使用。

九、本書採用全式標點。其中書名、篇名、樂舞名等標書名波浪綫，人名、地名、朝代名、民族名、國名等標專名直綫。單以官職稱人者不標專名綫，但「右軍」、「大令」、「中散」已成固定專指，故標專名綫。

一〇、全書文章依文意分段。校勘記置於每段之後。

一一、本書卷十右軍書記、大令書語條目，各編序號，以便檢索。

一二、校理所用諸書及參考文獻，統見書後引用文獻。

法書要録序

<div style="text-align:right">唐河東張彦遠[一]</div>

彦遠家傳法書名畫，自高祖河東公收藏珍秘。河東公書迹俊異，尤能大書。本傳云：「不因師法，而天姿雄勁。」定州北嶽碑爲好事所傳[二]。曾祖魏國公少稟師訓，劣合鍾、張，尺牘尤爲合作。大父高平公幼學元常，自鎮蒲、陝，迹類子敬。及處台司，乃同逸少。書體三變，爲時所稱。金帛散施之外，悉購圖書。古來名迹，存於篋笥[三]。元和十三年，憲宗累訪珍迹，當時不敢緘藏，遂皆進獻。長慶初，又於幽州散失[四]。傳家所有，十無一二。先君尚書少耽墨妙，備盡楷模。彦遠自幼至長，習熟知見，竟不能學一字，夙夜自責。然而收藏鑒識，有一日之長。因採掇自古論書凡百篇，勒爲十卷，名曰法書要録。又別撰歷代名畫記十卷，有好事者得余二書，書畫之事畢矣，豈敢言具哉！

〔一〕唐河東張彦遠　「張彦遠」下，嘉靖本、王本、吳抄有「集」字。

〔二〕「本傳云」至「定州北嶽碑爲好事所傳」　何批：「皆當爲小字側注。」當是。

〔三〕 存於篋笥　此句上，吳抄有「爲國者」三字，傅校有「爲□者」三字。

〔四〕 幽州　原作「幽州」，據嘉靖本、吳抄、傅校改。舊唐書穆宗紀載，長慶元年三月以「張弘靖爲檢校司空、同平章事、兼幽州大都督府長史，充幽州盧龍軍節度使」。

法書要錄目錄

唐河東張彥遠集
明海虞毛晉校

〔一〕卷一　此二字前，王本有「上五卷目錄」五字一行，嘉靖本、吳抄有「上五卷目」四字一行。嘉靖本、吳抄卷一至卷十，「卷」字均作「第」。

〔二〕趙一　何校，雍正本墨池卷四、四庫本墨池卷二、宋本書苑卷十一、四庫本書苑卷十一、汪校本書苑卷十一、四庫本書苑卷十一作「趙壹」，當更確。後漢書文苑傳有趙壹傳。

〔三〕采能書人名　「采」，吳抄作「古來」。

〔四〕答太祖書　吳抄作「答太祖書啟」，何校作「答太祖論書啟」。又，正文本篇前有佚名傳授筆法人名一文，然各本目錄均付缺如。

〔五〕梁蕭子雲啟　「梁」，原作「齊」；「啟」，原作「論」，據文前題目改。蕭子雲時跨齊梁，傳見梁書，又文末明作「子雲啟上」。本句，嘉靖本、吳抄作「齊蕭子雲論書」，何校作「齊蕭子雲論書啟」。

〔六〕宋虞龢論書表　「宋」，原作「梁」，據四庫本墨池卷二、四庫本書苑卷十四改。按虞龢宋人，其名數見宋書禮志、樂志。本書卷四唐張懷瓘二王等書錄述虞龢在宋時事，卷六唐竇臮述書賦下有

「宋虞龢表聞於明皇帝」語，張彥遠歷代名畫記卷三論裝背裱軸亦有「（宋）明帝時虞龢」語。

〔七〕陶隱居與梁武帝　原作「梁武帝與陶隱居」，與正文內容不合，帝王之文亦不得稱啓，茲據何校、
「表」，嘉靖本無。
文前題目改。

〔八〕論書　此二字下，何校有「表」字，與文前題目合。

〔九〕後書品　嘉靖本、吳抄作「書後品」，與卷前目錄合。

〔一〇〕書佔　原作「書話」，與正文內容不合，茲據吳抄旁校、卷前目錄、文前題目改。

〔一一〕書議　嘉靖本、王本、吳抄作「議書」。

〔一二〕卷六　此二字前，王本有「下五卷目錄」五字一行，嘉靖本、吳抄、何校有「下五卷目」四字一行。

〔一三〕右軍書記　此題與卷十目下所標同，然卷十右軍書記末又署作「右軍書語」，且同卷獻之書札前
又標「大令書語」，則知「書記」、「書語」皆其名。又，此目錄下原有如下八行：

論印記太平公主等十一家

論徵求保翫韋述等二十六人

論利通貨易穆聿等八人

按「法書要録目」五字衍，其下七行又見卷六末（唯「述書賦上下」作「述書賦附」），實當在彼。

茲據嘉靖本、王本、吳抄、四庫本删。

法書要録校理卷第一

〔一〕梁蕭子雲啓 「梁」，原作「齊」；「啓」，原作「論」，據文前題目改。參法書要録目録第三頁校〔五〕。

○後漢趙一非草書〔一〕

余郡士有梁孔達、姜孟穎者，皆當世之彥哲也。然慕張生之草書，過於希顏、孔焉。孔達寫書以示孟穎，皆口誦其文，手楷其篇，無怠倦焉。於是後學之徒競慕二賢，守令作篇，人撰一卷，以爲秘玩。余懼其背經而趨俗，此非所以弘道興世也〔二〕。又想羅、趙之所見嗤沮，故爲説草書本末，以慰羅、趙、息梁、姜焉。

〔一〕趙一 何校、雍正本墨池卷四、四庫本墨池卷二、宋本書苑卷十一、四庫本書苑卷十一、汪校本書苑卷十一作「趙壹」。當更確。參法書要録目録第三頁校〔二〕。

〔二〕余懼其背經而趨俗此非所以弘道興世也 此二句，雍正本墨池卷四、四庫本墨池卷二作「余懼其背彼趨此，非所以弘道興世也」。

竊覽有道張君所與朱使君書，稱「正氣可以銷邪，人無其釁，妖不自作」，誠可謂信道抱真、知命樂天者也。若夫褒杜、崔，沮羅、趙，忻忻有自臧之意者，無乃近於矜伎，賤彼貴我哉！

夫草書之興也，其於近古乎！上非天象所垂，下非河洛所吐，中非聖人所造。蓋秦

之末，刑峻網密，官書煩冗，戰攻並作，軍書交馳，羽檄紛飛，故為隸草，趣急速耳。示簡易之指，非聖人之業也。但貴刪難省煩，損複為單，務取易為易知，非常儀也，故其讚曰「臨事從宜」。而今之學草書者不思其簡易之旨，直以為杜、崔之法，龜龍所見也，其攲扶柱桎〔二〕，詰屈羑乙，不可失也。齗齒以上，苟任涉學，皆廢倉頡、史籀，競以杜、崔為楷，私書相與，庶獨就書，云適迫遽〔三〕，故不及草。草本易而速，今反難而遲，失指多矣。

〔二〕攲扶柱桎　「攲」，四庫本書苑卷十一作「搏」。雍正本墨池卷四、四庫本墨池卷二作「攲」。

〔三〕庶獨就書云適迫遽　「庶獨」，雍正本墨池卷四、四庫本墨池卷二、汪校本書苑卷十一作「猶謂」。「庶獨就」四庫本書苑卷十一作「之際每」。「云」，雍正本墨池卷四、四庫本墨池卷二無。

凡人各殊氣血，異筋骨。心有疏密，手有巧拙。書之好醜，在心與手，可強為哉？若人顏有美惡，豈可學以相若耶？昔西施心瘀，捧胸而顰，眾愚效之，祇增其醜。趙女善舞，行步媚蠱，學者弗獲，失節匍匐。夫杜、崔、張子，皆有超俗絕世之才，博學餘暇，遊手于斯。後世慕焉，專用為務。鑽堅仰高，忘其罷勞。夕惕不息，仄不暇食。十日一筆，月數丸墨。領袖如皂，唇齒常黑。雖處眾坐，不遑談戲。展指畫地，以草劌壁。臂穿皮刮，指爪摧折。見鰓出血，猶不休輟。然其為字無益於工拙，亦如效顰者之增醜，學步者之失

節也。

　且草書之人，蓋伎藝之細者耳。鄉邑不以此較能，朝廷不以此科吏，博士不以此講試，

四科不以此求備，徵聘不問此意，考績不課此字，徒善字既不達於政，而拙草無損於治〔一〕。

推斯言之，豈不細哉！夫務內者必闕外，志小者必忽大。俯而捫蝨，不暇見天〔二〕。天地至

大而不見者，方銳精於蟣蝨，乃不暇焉。第以此篇研思銳精，豈若用之於彼七經〔三〕。稽

曆協律，推步期程。探賾鈎深，幽贊神明。鑒天地之心〔四〕，推聖人之情。析疑論之

中〔五〕，理俗儒之諍。依正道於邪說〔六〕，儕雅樂於鄭聲〔七〕。興至德之和睦，弘大倫之玄

清。窮可以守身遺名，達可以尊主致平。以兹命世，永鑒後生〔八〕，不以淵乎〔九〕！

〔一〕　徒善字既不達於政而拙草無損於治　此二句，汪校本書苑卷十一作「善既不達於政，而拙亦無
　　　損於治」。

〔二〕　不暇見天　「天」下，雍正本墨池卷四、四庫本墨池卷二有「地」字。

〔三〕　豈若用之於彼七經　「七」，雍正本墨池卷四、四庫本墨池卷二、汪校本書苑卷十一作「聖」。

〔四〕　鑒天地之心　「鑒」，嘉靖本、吳抄、傅校、雍正本墨池卷四、四庫本墨池卷二、宋書苑卷十一、
　　　四庫本書苑卷十一、汪校本書苑卷十一作「覽」。

〔五〕　析疑論之中　「析」，雍正本墨池卷四、四庫本墨池卷二、四庫本書苑卷十一、汪校本書苑卷十一

〔六〕依正道於邪説　「邪」，雍正本墨池卷四、四庫本墨池卷二作「雅」，汪校本書苑卷十一作「神」，並當誤。

〔七〕儕雅樂於鄭聲　「儕」，嘉靖本、吳抄、傅校、雍正本墨池卷四、四庫本墨池卷二、宋本書苑卷十一、四庫本書苑卷十一、汪校本書苑卷十一作「濟」。

〔八〕永鑒後生　「鑒」，嘉靖本、吳抄、傅校、雍正本墨池卷四、四庫本墨池卷二、宋本書苑卷十一、四庫本書苑卷十一、汪校本書苑卷十一作「堅」，當誤。

〔九〕不以淵乎　「以」，吳抄、傅校、雍正本墨池卷四、四庫本墨池卷二作「亦」，義同。

○晉王右軍自論書〔一〕

吾書比之鍾、張當抗行〔二〕，或謂過之。張草猶當雁行。張精熟過人，臨池學書，池水盡墨。若吾耽之若此，未必謝之。後達解者，知其評之不虚。吾盡心精作亦久，尋諸舊書，惟鍾、張故爲絶倫，其餘爲是小佳，不足在意。去此二賢，僕書次之。須得書〔三〕，意轉深，點畫之間皆有意〔四〕，自有言所不盡得其妙者，事事皆然。平南、李式論君不謝。平南，即右軍叔平南將軍王廙也。李式，晉侍中。

〔一〕晉王右軍自論書　此篇題，吳抄、傅校作「晉王羲之論書」，與法書要録目録合。

〔二〕吾書比之鍾張當抗行　此句，本書卷二宋虞龢論書表引王羲之語同。然汪校本書苑卷十一、四庫本書苑卷十一作：「吾書比之鍾、張，鍾當抗行。」臺北故宮博物院藏唐孫過庭書譜墨迹引同，當是，如此方與下「張草猶當雁行」語接。「行」，吳抄、傅校、雍正本墨池卷四、四庫本墨池卷二作「衡」，義同。

〔三〕須得書　「須」，何批：「疑當作『頃』。」

〔四〕點畫之間皆有意　「意」上，四庫本墨池卷二、汪校本書苑卷十一有「雅」字。

○晉衛夫人筆陣圖〔一〕

夫三端之玅，莫先乎用筆；六藝之奧，莫匪乎銀鈎〔二〕。昔秦丞相斯見周穆王書，七日興歎，患其無骨；蔡尚書入鴻都觀碣，十旬不返，嗟其出群。故知達其源者少，闇於其理者多。近代以來，殊不師古。而緣情棄道，纔記姓名。或學不該贍，聞見又寡。致使成功不就，虛費精神。自非通靈感物，不可與談斯道。今删李斯筆玅，更加潤色，總七條，并作其形容，列事如左，貽諸子孫，永爲模範，庶將來君子時復覽焉。

〔一〕晉衛夫人筆陣圖　此篇之前，嘉靖本、王本、吳抄、傅校有「王羲之教子敬筆論不錄」一行，與法書要錄目錄相應。又此篇，雍正本墨池卷二、四庫本墨池卷二題爲「書論」，作者爲王羲之，文後有朱長文按語：「舊傳右軍所作，後見張彥遠要錄略以爲衛夫人之辭，然亦莫可考驗也。」汪校本書苑卷一標題下陳思按：「按墨池編以此篇爲王逸少書論，後有『永和四年上虞記』之語，則墨池編爲是。然此等疑是唐宋人僞作。」

〔三〕莫匪乎銀鈎　「匪」，雍正本墨池卷四、四庫本墨池卷二、四庫本書苑卷一作「若」，汪校本書苑卷一作「重」。

筆要取崇山絕刢中兔毛，八九月收之，其筆頭長一寸，管長五寸，鋒齊腰强者〔一〕；其硯取煎涸新石，潤澀相兼，浮津耀墨者；其墨取廬山之松煙、代郡之鹿膠十年已上强如石者爲之〔二〕；紙取東陽魚卵虛柔滑淨者。凡學書字，先學執筆。若真書，去筆頭二寸一分〔三〕；若行、草書，去筆頭三寸一分執之〔三〕。下筆點墨畫〔四〕，芟波屈曲〔五〕，皆須盡一身之力而送之。若初學，先大書，不得從小。善鑒者不寫，善寫者不鑒。善筆力者多骨，不善筆力者多肉。多骨微肉者謂之筋書，多肉微骨者謂之墨猪。多力豐筋者聖〔六〕，無力無筋者病。一一從其消息而用之〔七〕。

〔一〕代郡之鹿膠十年已上强如石者爲之　「鹿膠」，雍正本墨池卷二、四庫本墨池卷一、汪校本書苑卷一作「鹿角膠」。

〔二〕去筆頭二寸一分　此句下，雍正本墨池卷二、四庫本墨池卷一校：「一云『一寸二分』。」

〔三〕去筆頭三寸一分執之　「分」字下，雍正本墨池卷二、四庫本墨池卷一校：「一云『二寸一分』。」

〔四〕下筆點墨畫　此句疑有衍字。雍正本墨池卷二、四庫本墨池卷一、四庫本書苑卷一作「下墨點畫」。汪校本書苑卷一作「下筆點畫」。「畫」，吳抄作「盡」，則屬下句。

〔五〕芟波屈曲　「芟波」，汪校本書苑卷一作「波撇」。

〔六〕多力豐筋者聖　「聖」，雍正本墨池卷二、四庫本墨池卷一作「勝」。

〔七〕一一從其消息而用之　「一一」，吳抄、傅校、宋本書苑卷一作「一二」。

一　如千里陣雲，隱隱然其實有形。

丶　如高峰墜石，磕磕然實如崩也。

丿　陸斷犀象。

乀　百鈞弩發。

丨　萬歲枯藤。

、崩浪雷奔。

「」勁弩筋節〔二〕。

右七條筆陣出入斬斫圖。執筆有七種：有心急而執筆緩者，有心緩而執筆急者。若執筆近而不能緊者，心手不齊，意後筆前者敗；若執筆遠而急，意前筆後者勝。又有六種用筆：結構圓備如篆法，飄颺灑落如章草，凶險可畏如八分，窈窕出入如飛白，耿介特立如鶴頭，鬱拔縱橫如古隸。然心存委曲，每為一字，各象其形，斯造妙矣，書道畢矣。永和四年上虞製記。

〔二〕勁弩筋節　「弩」，吳抄、傅校作「努」。以上七條，雍正本墨池卷二、四庫本墨池卷一作：「若作橫畫，必須隱隱然可畏；若作戈鋒，如長風忽起，蓬勃一家，若飄散離合，如雲中別鶴遙遙然；若作引戈，如百鈞弩發；若作抽針，如萬歲枯藤，若作屈曲，如武人勁弩筋節；若作波，如崩浪雷奔；若作鈎，如山將岌岌然。」

○王右軍題衛夫人筆陣圖後

夫紙者，陣也。筆者，刀稍也。墨者，鍪甲也。水硯者，城池也。心意者，將軍也。本

領者，副將也。結構者，謀略也。颺筆者，吉凶也。出入者，號令也。屈折者，殺戮也。

夫欲書者，先乾研墨，凝神靜思，預想字形大小偃仰，平直振動，令筋脈相連，意在筆前，然後作字。若平直相似，狀如算子，上下方整，前後齊平，此不是書，但得其點畫爾。

昔宋翼常作此書，翼是鍾繇弟子，繇乃叱之，翼三年不敢見繇，即潛心改迹，每作一波，常三過折筆；每作一點，常隱鋒而爲之；每作一橫畫，如列陣之排雲[一]；每作一戈，如百鈞之弩發；每作一點，如高峰墜石，屈折如鋼鈎；每作一牽，如萬歲枯藤；每作一放縱，如足行之趣驟。翼先來書惡，晉太康中，有人於許下破鍾繇墓，遂得筆勢論，翼乃讀之，依此法學，名遂大振。欲真書及行書，皆依此法。

[一] 列陣之排雲　雍正本墨池卷二、四庫本墨池卷一作「驚蛇之曲」。

若欲學草書，又有別法。須緩前急後，字體形勢狀等龍蛇，相鈎連不斷。仍須稜側起復[二]。用筆亦不得使齊平，大小一等。每作一字，須有點處，且作餘字。總竟，然後安點。其點須空中遙擲筆作之，其草書亦復須篆勢、八分、古隸相雜，亦不得急，令墨不入紙。若急作，意思淺薄，而筆即直過。惟有章草及章程、行狎等不用此勢[三]；但用擊石波而已。其擊石波者，缺波也。又八分更有一波，謂之隼尾波，即鍾公泰山銘及魏文帝受禪碑中已有此體。

〔一〕 仍須稜側起復 「復」，傅校作「伏」。

〔三〕 行狎等不用此勢 「行狎」，傅校作「行押」。二名常混用。

〇 **宋羊欣采古來能書人名** 齊王僧虔録〔一〕

臣僧虔啓：昨奉敕須古來能書人名，臣所知局狹，不辦廣悉，輒條疏上呈。羊欣所撰

夫書先須引八分〔二〕、章草入隸字中，發人意氣。若直取俗字，不能先發。羲之少學衛夫人書，將謂大能。及渡江，北遊名山，比見李斯、曹喜等書；又之許下，見鍾繇、梁鵠書；又之洛下，見蔡邕石經三體書；又於從兄洽處見張昶華岳碑，始知學衛夫人書徒費年月耳。羲之遂改本師，仍於眾碑學習焉，遂成書，爾時年五十有三。或恐風燭奄及，聊遺教於子孫耳，可藏之，千金勿傳〔三〕。

〔一〕 夫書先須引八分 「夫」，吳抄作「大」，疑誤。

〔二〕 千金勿傳 此句下，雍正本墨池卷二、四庫本墨池卷一、四庫本書苑卷一、汪校本書苑卷一下有「非其人也」四字。

錄一卷,尋案未得〔二〕,續更呈聞。謹啓。

〔一〕宋羊欣采古來能書人名齊王僧虔録 此篇題,嘉靖本、王本、汪校本書苑卷八作「古來能書人名齊王僧虔録宋羊欣所傳者」,吳抄作「宋羊憍古來能書人姓名」(「羊憍」當爲「羊欣」之誤),雍正本墨池卷四作「答録古來能書人名録羊欣所撰 王僧虔」;四庫本墨池卷二作「齊王僧虔答録古來能書人名齊王僧虔録宋羊欣所撰者」,四庫本書苑卷八作「古來能書人名齊王僧虔録本羊欣所撰者」(「古人」疑爲「古來」之誤),傅校無「采」字及題下「齊王僧虔録」五字。

汪案:「僧虔啓明云『羊欣所撰録一卷,尋索未得』,則此所録者乃是僧虔自行條疏上呈之文,非即録羊欣所撰也,注語疑誤。」何批亦謂:「此自虔公所條疏耳,其羊欣所撰録則尋按未得也,相傳云是羊欣,殆誤。」

〔二〕尋案未得 「案」,嘉靖本、吳抄、傅校、雍正本墨池卷四、四庫本墨池卷二、宋本書苑卷八、四庫本書苑卷八作「索」,當是。

秦丞相李斯。

秦中車府令趙高。 右二人善大篆。

秦獄吏程邈。 善大篆。得罪始皇,囚於雲陽獄。增減大篆體,去其繁複。始皇善之,

出爲御史,名書曰「隸書」。

扶風曹喜。　後漢人，不知其官。善篆、隸，篆小異李斯，見師一時。

陳留蔡邕。　後漢左中郎將。善篆、隸，採斯、喜之法，真定宜父碑文猶傳於世〔二〕，篆者師焉。

〔一〕　真定宜父碑文猶傳於世　「宜父」下，吳抄、傅校無「文」字。

杜陵陳遵。　後漢人，不知其官。善篆、隸，每書，一座皆驚，時人謂爲「陳驚座」〔一〕。

〔一〕　時人謂爲陳驚座　此句下，四庫本墨池卷二有按語：「張彥遠云，按前漢書游俠傳，陳遵字孟公，此云後漢人，非也；哀帝時以校尉擊趙明有功，封嘉威侯，此云不知官，非也；性任俠，貴戚皆敬重之。性又善書，時列侯有與遵同姓名者，每至人門，曰陳孟公，坐中皆震動，及見而非，因號『陳驚座』。且其人並不因書得驚坐之名，此云每書則一坐皆驚，則又非也。僧虔錄此一節事，而有三端錯謬。」（「人門」，原作「人問」，據漢書陳遵傳改。）雍正本墨池卷四亦有按語，與此略同。

上谷王次仲。　後漢人。作八分楷法。

師宜官。　後漢不知何許人、何官。能爲大字方一丈，小字方寸千言。耿球碑是宜官

書。甚自矜重，或空至酒家，先書其壁，觀者雲集，酒因大售。俟其飲足〔一〕，削書而退。

〔一〕 俟其飲足　「俟」吳抄、宋本書苑卷八無。

安定梁鵠。後漢人，官至選部尚書。得師宜官法。魏武重之，常以鵠書懸帳中。宮殿題署多是鵠手。

陳留邯鄲淳。爲魏臨淄侯文學。得次仲法，名在鵠後。

毛弘。鵠弟子。今秘書八分皆傳弘法〔一〕。又有左子邑，與淳小異，亦有名。

〔一〕 今秘書八分皆傳弘法　「今」何批：「疑衍。」

京兆杜度。爲魏齊相〔一〕，始有草名。

〔一〕 爲魏齊相　「魏」，何批：「疑衍。」

安平崔瑗。後漢濟北相，亦善草書。平苻堅，得摹崔瑗書，王子敬云極似張伯英。瑗子寔，官至尚書，亦能草書。

弘農張芝。高尚不仕。善草書，精勁絕倫〔一〕。家之衣帛，必先書而後練。臨池學

書，池水盡墨。每書云：「囱囱，不暇草書。」人謂爲「草聖」。芝弟昶，漢黃門侍郎。亦能草。今世云芝草者，多是昶作也。

〔一〕精勁絶倫　「勁」，何批：「疑作『勤』。」

姜詡、梁宣、田彦和及司徒韋誕。皆英弟子，並善草。誕書最優。誕字仲將，京兆人。善楷書，漢魏宮館寶器皆是誕手寫。魏明帝起凌雲臺，誤先釘榜而未題。以籠盛誕，轆轤長絙引之，使就榜書之。榜去地二十五丈，誕甚危懼，乃擲其筆以下〔一〕，焚之。仍誡子孫絶此楷法〔三〕。著之家令。官至鴻臚少卿。誕子少季，亦有能稱。

〔一〕乃擲其筆以下　「擲」吳抄、傅校、宋本書苑卷八作「妍」，顯誤。何批：「妍」疑作『折』。」「以下」吳抄、傅校、宋本書苑卷八、四庫本書苑卷八、汪校本書苑卷八作「比下」，疑是，則二字單獨成句，或屬下句。

〔三〕仍誡子孫絶此楷法　「仍」吳抄、傅校、雍正本墨池卷四、四庫本墨池卷二、宋本書苑卷八、四庫本書苑卷八、汪校本書苑卷八作「乃」，義同。

羅暉、趙襲。不詳何許人。與伯英同時，見稱西州。而矜許自與，衆頗惑之。伯英與

朱賜書自叙云〔一〕：「上比崔、杜不足，下方羅、趙有餘。」

〔一〕 伯英與朱賜書自叙云 「朱賜」，原作「朱寛」。按後漢書趙岐傳「玹深毒恨」句下，注引決録注：「〔張伯〕英頗自矜高，與朱賜書云『上比崔、杜不足，下方羅、趙有餘』也。」知「朱寛」為「朱賜」之誤。本書卷九唐張懷瓘書斷下「羅暉」條：「張伯英自謂方之有餘，與太僕朱賜書云：『上比崔、杜不足，下方羅、趙有餘。』朱賜，亦杜陵人，時稱工書也。」兹據改。「叙」，吳抄、傅校作「啟」。

河間張超。亦善草，不及崔、張。

劉德昇。善為行書，不詳何許人。

潁川鍾繇。魏太尉。同郡胡昭，公車徵。二子俱學於德昇，而胡書肥，鍾書瘦。鍾書有三體，一曰銘石之書，最妙者也；二曰章程書，傳秘書、教小學者也；三曰行狎書〔二〕，相聞者也〔三〕。三法皆世人所善。繇子會，鎮西將軍。絕能學父書〔三〕，改易鄧艾上事，皆莫有知者。

〔一〕 三曰行狎書 「行狎」，雍正本墨池卷四、四庫本墨池卷二作「行押」。二名常混用。

〔二〕 相聞者也 「聞」，雍正本墨池卷四、四庫本書苑卷八作「問」，字通，問訊也。

〔三〕 絕能學父書 「父」，吳抄旁校作「人」。

河東衛覬，字伯儒，魏尚書僕射。善草及古文，略盡其妙。草體微瘦，而筆跡精熟。

覬子瓘，字伯玉，爲晉太保。採張芝法，以覬法參之，更爲草藁。草藁是相聞書也[一]。瓘

子恒，亦善書，博識古文。

〔一〕草藁是相聞書也　「聞」，雍正本墨池卷四、四庫本書苑卷八作「問」，字通。

燉煌索靖，字幼安，張芝姊之孫，晉征南司馬。亦善草書。

陳國何元公。亦善草書。

吳人皇象。能草，世稱沉著痛快。

滎陽陳暢。晉秘書令史。善八分，晉宮觀城門皆暢書也。

滎陽楊肇。晉荊州刺史。善草、隸。潘岳誄曰：「草、隸兼善，尺牘必珍。足無輟行，

手不釋文。翰動若飛，紙落如雲。」肇孫經，亦善草、隸。

京兆杜畿。魏尚書僕射。子恕，東郡太守。孫預，荊州刺史。三世善草藁。

晉齊王攸。善草、行書[一]。

〔一〕善草行書　「草行」，吳抄作「行草」。

泰山羊耽〔一〕。晉徐州刺史。羊固，晉臨海太守。並善行書。

〔一〕羊耽　原作「羊忱」，據四庫本墨池卷二改。三國志魏書辛毗傳「子敞嗣，咸熙中爲河內太守」句下，注引世語：「毗女憲英，適太常泰山羊耽。」晉書有羊耽妻辛氏傳。

晉中書郎李充母衛夫人〔二〕。善鍾法，王逸少之師。

江夏李式。晉侍中。善隸、草。弟宗子公府〔一〕，能名同式。

〔一〕弟宗子公府　「宗子」原作「定子」。按世說新語棲逸：「李廞是茂曾第五子」一段下劉孝標注引文字志曰：「廞字宗子……好學，善草、隸，與兄式齊名……嘗爲二府辟，故號李公府也。」兹據改。

〔三〕中書郎　原作「中書院」，據吳抄、宋本書苑卷八、四庫本書苑卷八、汪校本書苑卷八改。晉書李充傳載充「累遷中書侍郎」。雍正本墨池卷四、四庫本墨池卷二作「中書」，當誤。

瑯琊王廙。晉平南將軍，荊州刺史。能章、楷，傳鍾法〔一〕。

〔一〕傳鍾法　「傳」上，嘉靖本、王本、吳抄、傅校、雍正本墨池卷四、四庫本墨池卷二、宋本書苑卷八、四庫本書苑卷八、汪校本書苑卷八有「謹」字。

晉丞相王導。善藁行。｜廙從兄也。

王恬。晉中軍將軍〔一〕、會稽內史。善隸書。｜導第二子也。

〔一〕晉中軍將軍 「中軍將軍」，原作「中將軍」。晉無此職，晉書王恬傳載恬「卒贈中軍將軍」，茲據吳抄、傅校、雍正本墨池卷四、四庫本墨池卷二改。

王洽。晉中書令、領軍將軍。眾書通善，尤能隸、行。從兄｜義之云：「弟書遂不減吾。」｜恬弟也。

王珉。晉中書令。善隸、行。｜洽少子也。

王羲之。晉右軍將軍〔一〕、會稽內史。博精群法，特善草、隸。羊欣云：「古今莫二。」

〔一〕晉右軍將軍 「右軍將軍」，原作「右將軍」，據吳抄、雍正本墨池卷四、四庫本墨池卷二改。晉書王羲之傳：「乃以爲右軍將軍、會稽內史。」二十世紀八十年代所出謝球墓誌：「義之，右軍將軍、會稽內史。」（見南京司家山東晉、南朝謝氏家族墓）或以爲王羲之所任者確爲「右將軍」，誤。

王獻之。晉中書令。善隸、藁，骨勢不及父，而媚趣過之。｜義之第七子也。兄｜玄之、｜徽

之、兄子淳之，並善草、行。

王允之。衛軍將軍、會稽內史。亦善草、行。舒子也。

太原王濛。晉司徒左長史。能草、隸。子脩，瑯琊王文學。善隸、行。與義之善，故

殆窮其妙。早亡，未盡其美。子敬每省脩書，云：「咄咄逼人。」

王綏。晉冠軍將軍、會稽內史。善隸、行。

高平郗愔。晉司空、會稽內史。善章草，亦能隸。郗超，晉中書郎。亦善草。愔子

也〔一〕。

〔一〕「郗超」至「愔子也」　此四句，吳抄、雍正本墨池卷四、四庫本墨池卷二提行別為一條。

潁川庾亮。晉太尉。善草、行。庾翼，晉荊州刺史。善隸、行。時與義之齊名。亮弟也〔一〕。

〔一〕「庾翼」至「亮弟也」　此五句，吳抄、雍正本墨池卷四、四庫本墨池卷二提行別為一條。

陳郡謝安。晉太傅。善隸、行。

高陽許靜民。鎮軍參軍。善隸、草、行。義之高足。

晉穆帝時有張翼，善學人書。寫義之表，表出，經日不覺。後云：「幾欲亂真。」

會稽隱士謝敷、胡人康昕。竝攻隸、草。

飛白本是宮殿題八分之輕者，全用楷法。此人特善飛白，能書者鮮不好之。〔自秦至晉，凡六十九人〔一〕。〕吳時張弘好學不仕，常著烏巾，時人號爲「張烏巾」。

〔一〕自秦至晉凡六十九人　本文均以人立條，獨末段例外。本文所列諸人，自秦至晉，依世之先後次之，張弘吳人，按例不當列於文末，故疑末段爲他文竄入，然文末注「六十九人」，至此始合此數也。

○ 傳授筆法人名〔一〕

蔡邕受於神人，而傳之崔瑗及女文姬，文姬傳之鍾繇，鍾繇傳之衛夫人，衛夫人傳之王羲之，王羲之傳之王獻之，王獻之傳之外甥羊欣，羊欣傳之王僧虔，王僧虔傳之蕭子雲，蕭子雲傳之僧智永，智永傳之虞世南，世南傳之，授於歐陽詢〔二〕，詢傳之陸柬之，柬之傳之姪彥遠，彥遠傳之張旭〔三〕，旭傳之李陽冰，陽冰傳徐浩、顏真卿、鄔肜、韋玩、崔邈〔四〕，凡二十有三人，文傳終於此矣〔五〕。

〔一〕傳授筆法人名　此篇題，雍正本墨池卷三、四庫本墨池卷二作「古今傳授筆法」。題下何批：「此一條目錄所無，非愛賓原次，出後人附益也。」按，本篇吳抄無。

〔二〕授於歐陽詢　「授於」，雍正本墨池卷三、四庫本墨池卷二、四庫本書苑卷八、汪校本書苑卷八
無，則此句與上句合爲一句，當是。

〔三〕詢傳之陸柬之　至「彥遠傳之張旭」　此三句，四庫本墨池卷三作「歐陽詢傳張長史」，四庫本
墨池卷二作「歐陽詢傳張旭」。

〔四〕陽冰傳徐浩顏真卿鄔彤韋玩　韋玩傳崔邈　雍正本墨池卷三作「陽冰傳徐浩，徐浩傳顏真卿，真卿傳鄔
彤，鄔彤傳韋玩，韋玩傳崔邈」（四庫本墨池卷二同，唯二「鄔彤」均作「鄔肜」）。「鄔肜」，四庫
本、四庫本書苑卷八、汪校本書苑卷八作「鄔肜」。按，鄔肜名見宋陳振孫直齋書錄解題卷十二
神仙類「金剛經」條、宋桑世昌蘭亭考卷四永字八法傳授，或當是。

〔五〕凡二十有三人文傳終於此矣　此二句，雍正本墨池卷三、四庫本墨池卷二無，雍正本墨池卷三另
有如下一段：「𠃋。鉤裹。岡岡南向田。諸皆例此。勹。鉤弩。勾旬均物。同上。當豈長戾。返異勢。
常宜尚。其月周同。實左虛右勢。囗圍圂。抑左昂右勢。行河水。上下不齊勢。永。側、勒、
弩、趯、策、略、啄、磔。人。挫囊脣決抛引仰曳殺。口。托撲摺勒。也。送鉤摺許。州。蹲掠駐弩趯。交叉門
賑。報答勢。

　送壓

　摺　抛曳如救仰　弩擢　鉤評　托口勒　挫人引　搭州駐　揖也　撲　囊決尥　蹲掠

已上十二訣，先賢只口傳授，並不形紙墨。」張旭唯傳永字，後自弘五勢，一切字法無不該矣。」四

○南齊王特進答齊太祖論書啓〔一〕

僧虔啓：恩眷罔已，賜示古迹十一帙〔三〕，或其人可想，或其法可學。愛玩彌日，暫得忘其沉痾。輒率短見，并述舊聞，具如別牋。民間所有、帙中所無者，或有不好。今奉別目二十三卷，追懼乖誤，伏深悚息。

〔一〕南齊王特進答齊太祖論書啓　此題下，嘉靖本、王本、吳抄有小字注「齊書具載於本傳」。

〔三〕賜示古迹十一帙　「十一」，雍正本墨池卷四、四庫本墨池卷二作「十二」。

吳大皇帝書　　　吳景帝書　　　吳歸命侯孫皓　　晉安帝

亡高祖丞相導　　亡曾祖領軍洽　亡從祖中書令珉　韋仲將

張芝　　　　　　索靖　　　　　張翼　　　　　　衛伯儒

右十二卷〔二〕，故州民王僧虔奉。

〔二〕右十二卷　「十二」，雍正本墨池卷四、四庫本墨池卷二作「十三」。

○南齊王僧虔論書

宋文帝書，自謂不減王子敬〔一〕。時議者云：「天然勝羊欣，功夫不及欣。」

〔一〕 自謂不減王子敬 「不減」雍正本墨池卷四、四庫本墨池卷二作「可比」。

不減吾。」

王平南廙是右軍叔，自過江東，右軍之前惟廙爲最。畫爲晉明帝師，書爲右軍法。

亡曾祖領軍洽與右軍書云：「俱變古形，不爾，至今猶法鍾、張。」右軍云：「弟書遂

亡從祖中書令珉筆力過於子敬。書舊品云：「有四疋素，自朝操筆，至暮便竟。首尾

如一，又無誤字。」子敬戲云：「弟書如騎騾，駸駸恒欲度驊騮前。」

庾征西翼書少時與右軍齊名，右軍後進，庾猶不忿，在荆州與都下書云：「小兒輩乃

賤家雞〔一〕，皆學逸少書。須吾還，當比之。」

〔一〕 小兒輩乃賤家雞 「家雞」下，雍正本墨池卷四、四庫本墨池卷二、汪校本書苑卷十一有「愛野

鶩」三字。

張翼書右軍自書表，晉穆帝令翼寫題後答右軍。右軍當時不別，久方覺，云：「小子幾欲亂真。」

張芝、索靖、韋誕、鍾會、二衛，並得名前代，古今既異，無以辨其優劣，惟見筆力驚絕耳。

張澄書，當時亦呼有意。

郗愔章草亞於右軍。

晉齊王攸書，京洛以爲楷法。

李式書，右軍云是平南之流，可比庾翼。王濛書亦可比庾翼〔一〕。

〔一〕王濛書亦可比庾翼　此句，吳抄提行別爲一條。

陸機書，吳士書也，無以較其多少〔一〕。

〔一〕無以較其多少　「較」，吳抄作「效」。

庾亮書，亦能入録〔一〕。

〔一〕亦能入録　「能入」，吳抄作「入能」。

亡高祖丞相導亦甚有楷法，以師鍾、衛，好愛無厭〔一〕，喪亂狼狽，猶以鍾繇尚書宣示

帖衣帶過江〔二〕，後在右軍處，右軍借王敬仁，敬仁死，其母見脩平生所愛〔三〕，遂以入棺。

〔一〕好愛無厭　「好」上，吳抄有「故」字。

〔二〕猶以鍾繇尚書宣示帖衣帶過江　「衣帶」，傅校作「藏衣帶間」。

〔三〕其母見脩平生所愛　「脩」，吳抄作「循」。參第一二二頁校〔二〕「王循」。

郗超草書亞於二王，緊媚過其父，骨力不及也。

桓玄書自比右軍，議者未之許，云可比孔琳之。

謝安亦入能流，殊亦自重，乃爲子敬書嵇中散詩。得子敬書，有時裂作校紙〔一〕。

〔一〕有時裂作校紙　「校紙」，吳抄、傅校作「紙絞」。

羊欣、丘道護並親授於子敬〔一〕，欣書見重一時，行、草尤善，正乃不稱〔二〕。

〔一〕羊欣丘道護並親授於子敬　「授」，傅校作「受」，「受」字通，接受也。

〔二〕正乃不稱　「稱」下，吳抄、傅校、雍正本墨池卷四、四庫本墨池卷二有「名」字。

孔琳之書天然絕逸，極有筆力，規矩恐在羊欣後。丘道護與羊欣俱面授子敬，故當在欣後。丘殊在羊欣前[一]。

〔一〕丘殊在羊欣前　「前」吳抄、傅校作「後」。

范曄與蕭思話同師羊欣，然范後背叛，皆失故步，名亦稍退。蕭思話全法羊欣，風流趣好，殆當不減，而筆力恨弱[一]。

〔一〕而筆力恨弱　「恨弱」雍正本墨池卷四、四庫本墨池卷二作「稍退」。

謝靈運書乃不倫，遇其合時，亦得入流。昔子敬上表多於中書雜事中，皆自書竊易真本，相與不疑。元嘉初，方就索還。上謝太傅殊禮表亦是其例。親聞文皇説此。謝綜書，其舅云：「緊潔生起，實爲得賞。」至不重羊欣，欣亦憚之。書法有力，恨少媚好。

顏騰之、賀道力，並便尺牘。

康昕學右軍草，亦欲亂真。與南州識道人作右軍書貨[一]。

〔一〕與南州識道人作右軍書貨　「南州」，吳抄、傅校作「南山州」；「貨」，吳抄作「賀」，傅校作「贊」，

並疑非是。貨，售也。

其紗，故當劣於羊欣。

孔琳之書放縱快利，筆道流便〔一〕，二王後略無其比〔三〕。但工夫少，自任，故未得盡

〔一〕筆道流便　吳抄作「筆遒流便」，傅校作「筆遒勁流便」。

〔三〕二王後略無其比　「後」，傅校作「外」。

謝靜、謝敷竝善寫經，亦入能境。居鍾毫之美〔一〕，邁古流今，是以征南還有所得〔二〕。

〔一〕居鍾毫之美　「鍾毫」各本皆同，南齊文紀卷四答竟陵王子良書作「鍾索」，謂鍾繇、索靖也，疑是，則本條末句「征南」當指索靖。按，本卷王僧虔所錄羊欣采古來能書人名謂索靖「晉征南司馬」。

〔二〕是以征南還有所得　「還」，吳抄、傅校作「遠」。「有」，汪校本書苑卷十一作「即」。此句下，南齊文紀卷四答竟陵王子良書梅鼎祚按：「此下必有闕文。」

辱告〔一〕，並五紙舉體精雋靈奧〔二〕，執翫反覆，不能釋手。雖太傅之婉媚匘好，領軍

之靜逸答緒〔三〕，方之蔑如也。昔杜度殺字甚安，而筆體微瘦；崔瑗筆勢甚快，而結字小

疎。居處二者之間，亦猶仲尼方於季、孟〔四〕。夫工欲善其事，必先利其器。伯喈非流

紈體素，不妄下筆。若子邑之紙，研染輝光〔五〕；仲將之墨，一點如漆；伯英之筆，窮神

盡思〔六〕。妙物遠矣，遯不可追。遂令思挫於弱毫，數屈於陋墨，言之使人於邑。若三珍

尚存，四寶斯觀，何但尺素信札，動見模式；將一字徑丈，方寸千言也。承天涼體豫，復欲

繕寫一賦，傾遲暉采，心目俱勞。承閱覽秘府，備覩群跡。崔、張歸美於逸少，雖一代所

宗，僕不見前古人之跡，計亦無以過於逸少。既玅盡絕，便當得之實録。然觀前世稱

目，竊有疑焉。崔、杜之後，共推張芝，仲將謂之「筆聖」。伯玉得其筋，巨山得其骨，索氏

自謂其書銀鉤蠆尾〔七〕，談者誠得其宗〔八〕。劉德昇爲鍾、胡所師〔九〕，兩賢並有肥瘦之斷。

元嗚獲釘壁之歎，師宜致酒簡之多〔十〕。此亦不能止。長胤狸骨〔一一〕，右軍以爲絕倫，其功

不可及。繇此言之，而向之論或至投杖。聊呈一笑，不妄言耳。

〔一〕「辱告」至「不妄言耳」　此段，原與前條相連，雍正本墨池卷四、四庫本墨池卷二提行別爲一篇。

朱長文按語云：「此篇當是僧虔與人書耳。張彥遠要錄與前篇合爲一，非也。」又，本段雍正本

墨池卷四有題「論書」，下標作者爲王僧虔；四庫本墨池卷二有題「齊王僧虔論書啓」。另，本段

與下五段，四庫本書苑卷十一與上篇王僧虔論書合爲一篇，列於「宋文帝書，自謂不減王子敬」

一條前，題下有注云：「案僧虔此論本與人書，故自『辱告』起至『聊呈一笑』云云，謂呈此論，并先敘作論之意也。自鍾公以下，至於謝敷，所論之人並依世先後次之。南史本傳刪節，止載『宋文帝』以下數段。今抄全文，不當亦以『宋文帝』爲首也。蓋傳寫謬誤，今悉正之。」疑是，錄以供參。

又，本書卷九唐張懷瓘書斷下：「蕭子良答王僧虔書云：『左伯之紙，妍妙輝光，仲將之墨，一點如漆；伯英之筆，窮神盡思。妙物遠矣，邈不可追』南齊文紀卷四王僧虔答竟陵王子良書題下注據此謂「此爲竟陵答僧虔書明矣」，而將「辱告」至「方寸千言也」一段歸於蕭子良名下，並題爲「竟陵王子良報王僧虔書」，疑非。

〔二〕　並五紙舉體精雋靈奧　「雋」，吳抄作「儁」，並與「俊」通。

〔三〕　領軍之靜逐答緒　「答緒」，傅校、雍正本墨池卷四、四庫本墨池卷二、四庫本書苑卷十一、汪校本書苑卷十一作「合緒」。

〔四〕　亦猶仲尼方於季孟也　「方」，吳抄、傅校作「之」。

〔五〕　研染輝光　「染」，傅校作「妙」。

〔六〕　窮神盡思　「盡」，原作「靜」；據吳抄、傅校、雍正本墨池卷四、四庫本墨池卷二、四庫本書苑卷十一、汪校本書苑卷十一作「盡」。「靜」，吳抄、傅校作「俊」。一改。

〔七〕　索氏自謂其書銀鈎蠆尾　「自謂其書」，吳抄、傅校作「自爲書其」，疑誤。

〔八〕 談者誠得其宗 「誠」，吳抄、傅校作「裁」。

〔九〕 劉德昇爲鍾胡所師 「劉德昇」，原作「劉得昇」，據雍正本墨池卷四、四庫本墨池卷二一、四庫本書苑卷十一、汪校本書苑卷十一改。劉德昇，見本書卷一宋羊欣采古來能書人名、卷二庾肩吾書品論等。又晉書衛恒傳：「魏初有鍾、胡二家爲行書法，俱學之於劉德升。」

〔一〇〕 師宜致酒簡之多 「多」，吳抄、傅校作「名」。

〔一一〕 長胤狸骨 「狸骨」，吳抄作「狸骨之」，傅校作「狸骨之□」。按歷代名畫記卷二叙師資傳授南北時代：「狸骨之方，右軍歎重。」疑吳抄「之」下奪「方」字，傅校缺字當爲「方」字。

〔一〕 「張超」條 此條疑有闕文。

〔一〕 張超 字子竝，河間人。

小學者也；三曰行狎書，行書是也。三法皆世人所善。

鍾公之書，謂之盡妙。鍾有三體，一曰銘石書，最妙者也；二曰章程書，世傳秘書，教

衛覬〔一〕，字伯儒，河東人，爲魏尚書僕射，諡敬侯。善草及古文，略盡其妙。草體如傷瘦〔二〕，而筆跡精殺，亦行於代。子瓘，字伯玉，晉司空太保，爲楚王所害。瓘採張芝草

法，取父書參之，更爲草藁，世傳其善。

〔一〕「衞覬」條　此條，原與前條合爲一條，據汪校本書苑卷十一改。

〔二〕草體如傷瘦　「如」，傅校作「殊」。

瓘子恒，字巨山，亦能書。

索靖，字幼安，燉煌人，散騎常侍，張芝姊之孫也。傳芝草而形異，甚矜其書，名其字勢曰「銀鉤蠆尾」。

韋誕，字仲將，京兆人。善楷書，漢魏宮觀題署多是誕手。魏明帝起凌雲臺，先釘榜〔一〕，未題，籠盛誕，轆轤長絚引上，使就榜題。榜去地將二十五丈，誕危懼，誡子孫絕此楷法，又著之家令。官至鴻臚〔二〕。

〔一〕先釘榜　「先」上，吳抄、傅校有「誤」字。

〔二〕官至鴻臚　「鴻臚」上，嘉靖本、王本、吳抄、傅校、宋本書苑卷十一、四庫本書苑卷十一、汪校本書苑卷十一有「大」字。

○宋王愔文字志三卷〔一〕未見此書，今錄其目〔二〕。

古書有三十六種

古文篆〔四〕	大篆	象形篆	科斗篆	小篆
刻符篆〔五〕	摹篆	蟲篆〔六〕	隸書	署書
殳書〔七〕	繆篆	鳥書	尚方篆〔八〕	鳳篆〔九〕
魚書	龍書	騏驎書	龜書	虵書〔一〇〕
仙人書〔一一〕	雲書〔一二〕	芝英書	金錯書	十二時書
懸針篆〔一三〕	垂露篆	倒薤篆	偃波篆〔一四〕	蚊腳篆〔一五〕
草書	楷書〔一六〕	飛白書〔一七〕	填書	藁書
行書〔一八〕				

古今小學〔一九〕。三十七家〔二〇〕，一百四十七人〔二一〕。書勢五家〔二二〕。

〔一〕宋王愔文字志三卷　此篇題，雍正本墨池卷一作「文字志錄目」，四庫本墨池卷一作「古今文字志錄目」，汪校本書苑卷十九作「古今文字志錄目」，何校、宋本書苑卷十九、四庫本書苑卷十九作「古今文字志錄目」。按此篇內容確僅爲目錄，題下亦有「未見此書，今錄其目」注，法書要錄目錄亦作「宋王愔古今文字志目」。「宋王愔文字志目」或當是。

〔三〕今錄其目　四字上，嘉靖本、王本、吳抄、傅校、宋本書苑卷十九、四庫本書苑卷十九、汪校本書苑

〔三〕 上卷目 「目」，嘉靖本、王本、吳抄、傅校、雍正本墨池卷一、四庫本書苑卷十九、宋本書苑卷十九、汪校本書苑卷十九無。

卷十九有「唯見其目」四字。雍正本墨池卷一此四字作「唯見其目」。四庫本墨池題下無注。

〔四〕 古文篆 「古文」與「篆」原分爲二種，據何校、雍正本墨池卷一、四庫本墨池卷一、宋本書苑卷十九、四庫本書苑卷十九合之。

〔五〕 刻符篆 原作「刻小篆」，據吳抄旁校、宋本書苑卷十九、雍正本墨池卷一、四庫本墨池卷一作「刻符書」。

改。雍正本墨池卷一、四庫本書苑卷十九、汪校本書苑卷十九補。

〔六〕 蟲篆 原脱，據吳抄旁校、宋本書苑卷十九、汪校本書苑卷十九、四庫本書苑卷十九、宋本書苑卷十九、四庫本墨池卷一、四庫本墨池卷一作「蟲書」。

池卷一、四庫本書苑卷十九作「蟲書」。雍正本墨池卷一作「刻符書」。

〔七〕 殳書 原脱，據吳抄、傅校、雍正本墨池卷一、四庫本墨池卷一、宋本書苑卷十九、四庫本書苑卷十九、四庫本

書苑卷十九、汪校本書苑卷十九補。

〔八〕 尚方篆 「方」下，吳抄旁校、雍正本墨池卷一、四庫本墨池卷一、宋本書苑卷十九、四庫本書苑

卷十九、汪校本書苑卷十九有「大」字。

〔九〕 鳳篆 吳抄旁校、宋本書苑卷十九、四庫本書苑卷十九、汪校本書苑卷十九作「鳳書」，雍正本墨

池卷一、四庫本墨池卷一作「鸞鳳書」。

〔一〇〕 虵書 雍正本墨池卷一、四庫本墨池卷一作「虬書」。

〔一一〕仙人書　雍正本墨池卷一、四庫本墨池卷一作「仙人篆」。

〔一二〕雲書　雍正本墨池卷一、四庫本墨池卷一作「虎書」。

〔一三〕懸針篆　原脫，據吳抄、傅校補。雍正本墨池卷一、四庫本墨池卷二作「懸針書」。按，有此目與上「蟲篆」一目，可足成題三十六種之數。

〔一四〕偃波篆　吳抄旁校、雍正本墨池卷一、四庫本墨池卷一、宋本書苑卷十九、四庫本書苑卷十九、汪校本書苑卷十九作「偃波書」。

〔一五〕蚊腳篆　雍正本墨池卷一、四庫本墨池卷一作「蟻腳書」，宋本書苑卷十九、四庫本書苑卷十九、汪校本書苑卷十九作「蚊腳書」。

〔一六〕楷書　原作「稭書」，據嘉靖本、王本、吳抄、雍正本墨池卷一、四庫本墨池卷一、宋本書苑卷十九、四庫本書苑卷十九、汪校本書苑卷十九改。「稭」，音皆，農作物之莖稈，顯誤。

〔一七〕飛白書　原作「飛書」，據吳抄旁校、雍正本墨池卷一、宋本書苑卷十九、四庫本書苑卷十九、汪校本書苑卷十九改。四庫本墨池卷一作「飛白」。

〔一八〕行書　此種以上各種，排列次序與雍正本墨池卷一、四庫本墨池卷一、宋本書苑卷十九、汪校本書苑卷十九有異。

〔一九〕古今小學　「小學」，雍正本墨池卷一、四庫本墨池卷一作「字學」。

〔三〇〕三十七家　汪校本書苑卷十九汪案：「似當云三十六家，即上文三十六種也。」雍正本墨池卷一、四庫本墨池卷一作「二十七家」。

〔三一〕一百四十七人　下文中卷所標秦、吳六十人，實列五十九人（宋本書苑卷十九、四庫本書苑卷十九、汪校本書苑卷十九標五十九人，實列五十九人）；下卷所標魏、宋六十人，實列五十八人（宋本書苑卷十九、四庫本書苑卷十九、汪校本書苑卷十九標五十八人，實列五十八人）；所標共一百二十人，實列一百十七人，與「一百四十七人」不合。雍正本墨池卷一、四庫本墨池卷一所載與此數相合，然亦必有錯訛（如下卷所列王修、王循當爲一人，參第一二二頁校〔三〕「王循」）；或標注「一百四十七人」有誤，亦未可知。

〔三二〕書勢五家　此四字，雍正本墨池卷一、四庫本墨池卷一連上句爲注文。

中卷目〔一〕

秦、漢、吳五十九人〔二〕

李斯	程邈	胡毋敬	趙高	司馬相如
張敞	嚴延年	漢元帝	史游	劉向
孔光	爰禮	揚雄	陳遵	杜林
劉睦	衛宏〔三〕	劉黨〔四〕	曹喜	杜度

賈逵	賈魴	徐幹	班固	王次仲
崔寔	曹壽	唐綜	許慎〔五〕	左姬
皇甫規妻	崔瑗	趙襲	羅暉	尹珍
師宜官	劉德昇〔六〕	蘇班	張芝	蔡邕
張紘	梁鵠	張昶	李巡	張超
鍾繇	梁宣	姜詡	左伯	毛弘
魏武帝	胡昭	張揖	蘇林	張昭
	諸葛融〔八〕	杜恕	衛規〔七〕	邯鄲淳

〔二〕中卷目 〔目〕，嘉靖本、王本、吳抄、傅校、雍正本墨池卷一、四庫本墨池卷一、宋本書苑卷十九、
四庫本書苑卷十九，汪校本書苑卷十九無。

〔三〕秦漢吳五十九人 原作「秦吳六十人」，據宋本書苑卷十九、汪校本書苑卷十九改。吳抄旁校
「六十人」亦作「五十九人」。按本卷實列秦、漢、吳五十九人。

〔三〕衛宏 原作「衛寵」，據吳抄、傅校、雍正本墨池卷一、四庫本墨池卷一、宋本書苑卷十九、四庫本
書苑卷十九、汪校本書苑卷十九改。衛宏，後漢書儒林傳有傳。

〔四〕劉黨 史記建元已來王子侯者年表第九有此名，未知是否同一人。吳抄旁校、宋本書苑卷十九

作「劉當」，疑非是。

〔五〕許慎　原作「許填」，據吳抄旁校，雍正本墨池卷一、四庫本墨池卷一、宋本書苑卷十九、四庫本書苑卷十九，汪校本書苑卷十九改。許慎，見本書卷二梁庾元威論書、後魏江式論書表等，著説文解字，後漢書儒林傳有傳。

〔六〕劉德昇　原作「劉得昇」，據吳抄、雍正本墨池卷一、四庫本墨池卷一、宋本書苑卷十九、四庫本書苑卷十九改。參第三一頁校〔九〕。

〔七〕衛規　宋本書苑卷十九、四庫本書苑卷十九作「衛覬」。按，衛覬魏人，不當列此。汪校本書苑卷十九作「魏顗」，並謂圖書集成作「魏規」，均疑誤。

〔八〕諸葛融　以上各人，雍正本墨池卷二「漢元帝」作「漢武帝」，「劉向」誤作「劉白」，「尹珍」誤作「尹珠」，「皇甫規妻」脱「妻」字，「姜詡」誤作「姜翊」，「張昶」誤作「張邑」，「張紘」誤作「張絃」，「張揖」誤作「張相」，無鍾繇、張昭、胡昭、魏武帝、衛規五人，而有張彭祖、韋誕、韋熊、韋弘、郭伯道、諸葛瞻六人。四庫本墨池卷一略同。又，諸人排列次序與吳抄、雍正本墨池卷一、四庫本墨池卷一、宋本書苑卷十九、四庫本書苑卷十九、汪校本書苑卷十九有異。

下卷目〔一〕

魏、晉五十八人〔二〕

韋誕	張緝〔三〕	郭淮	韋熊	來敏
鍾會	皇象	何曾	傅玄	韋弘
辛曠	魏徽	諸葛瞻	楊肇	岑泉
張弘	朱育	江偉	司馬攸	陳暢
裴興	楊經	呂忱〔四〕	衛恒	衛宣
滿爽	孫皓	杜預	向泰〔五〕	裴邈
張炳〔六〕	張越	羊祜〔七〕	索靖	牽秀
羊固	辟閭訓	王導	庾翼	王濛〔八〕
荀輿	王廙	李式	劉劭	王循
王洽〔九〕	王義之	衛夫人	李廞〔一〇〕	王恬〔一一〕
郗愔	任靖〔一二〕	王獻之	李韞	張彭祖
謝安	王珉	桓玄〔一三〕		

〔一〕下卷目　「目」嘉靖本、王本、吳抄、傅校、雍正本墨池卷一、四庫本墨池卷一、宋本書苑卷十九、四庫本書苑卷十九、汪校本書苑卷十九無。

〔二〕魏晉五十八人　原作「魏宋六十人」，據吳抄旁校、宋本書苑卷十九、四庫本書苑卷十九、汪校本

書苑卷十九改。按本卷實列魏、晉五十八人。

〔三〕張揖 原作「張揖」，張揖已見中卷，茲據雍正本墨池卷一、四庫本書苑卷十九、宋本書苑卷十九、汪校本書苑卷十九改。按，北堂書鈔卷六三引魏略有張揖，未知是同一人。

〔四〕呂忱 原作「呂悅」，據吳抄旁校、雍正本墨池卷一、四庫本墨池卷一、宋本書苑卷十九、四庫本書苑卷十九、汪校本書苑卷十九改。呂忱，見本書卷二後魏江式論書表、卷九唐張懷瓘書斷下。

〔五〕向泰 原作「向秦」，據吳抄旁校、雍正本墨池卷一、四庫本墨池卷一、宋本書苑卷十九、四庫本書苑卷十九、汪校本書苑卷十九改。向泰，見本書卷二梁庾肩吾書品論。

〔六〕張炳 原作「張柄」，據吳抄旁校、雍正本墨池卷一、四庫本墨池卷一、宋本書苑卷十九、四庫本書苑卷十九、汪校本書苑卷十九改。張炳，見本書卷二梁庾肩吾書品論。

〔七〕羊耽 原誤作「羊忱」，雍正本墨池卷一、四庫本墨池卷一又誤作「羊悅」。今改正。參第一八頁校〔一〕「羊耽」。

〔八〕王濛 原作「王蒙」，據吳抄旁校、四庫本、雍正本墨池卷一、四庫本墨池卷一、宋本書苑卷十九、四庫本書苑卷十九、汪校本書苑卷十九改。王濛，見本書卷一宋羊欣采古來能書人名、卷九唐張懷瓘書斷下等。

〔九〕王洽 原作「王裕」，據吳抄旁校、雍正本墨池卷一、四庫本墨池卷一、宋本書苑卷十九、四庫本張懷瓘書斷下等。晉書有傳。

書苑卷十九、汪校本書苑卷十九改。　王洽，見本書卷一宋羊欣采古來能書人名、卷二梁庾肩吾
書品論等。

〔10〕李廞　原作「李欽」，據何校、宋本書苑卷十九、四庫本書苑卷十九、汪校本書苑卷十九改。　李
廞，李式弟，見世説新語棲逸。

〔一一〕王怡　原作「王恬」，據雍正本墨池卷一、四庫本書苑卷十九、汪校本書苑卷十九改。　王恬，見本書卷一宋羊欣采古來
能書人名，卷四唐張懷瓘二王等書録。

〔一二〕任靖　雍正本墨池卷一、四庫本墨池卷一、宋本書苑卷十九、四庫本書苑卷
十九作「任静」。按二名各本常混用，未知孰是。

〔一三〕桓玄　以上各人，雍正本墨池卷二「朱育」誤作「朱音」，「江偉」誤作「江韋」，「劉劭」誤作「劉
邵」，「羊耽」誤作「羊悦」，「李廞」誤作「李廠」，誤增「王修」，無韋誕、郭淮、韋熊、韋弘、魏徽、諸
葛瞻、牽秀、張彭祖、王珉九人，而有魏武帝、鍾繇、胡昭、吳大帝、張昭、晉元帝、衞覬、衞瓘、郗超、
阮咸、庾亮、嵇康、李矩、劉伶、王曠、阮籍、王凝之、桓温、宋文帝、羊欣、謝靈運、蕭思話、齊高帝、
武帝、丘道護、王僧虔、梁武帝、簡文帝、元帝、邵陵王、庾肩吾、陶弘景、蕭子雲、陳文帝、沈君理、
僧智永、僧智果三十七人。四庫本墨池卷一略同。　又，諸人排列次序與吳抄、雍正本墨池卷一、
四庫本書苑卷一、宋本書苑卷十九、四庫本書苑卷十九有異。

○梁蕭子雲啓 蕭子雲自云善效鍾元常、王逸少，而微變字體，常答敕云〔一〕。

臣子雲奉敕，使臣寫千字文，今已上呈。臣昔不能拔賞，隨世所貴，規模子敬，多歷年所。三十六著晉史一部〔二〕，至二王列傳，欲作論草隸法，言不盡意，遂不能成，止論飛白一勢而已。十餘年來，始見敕旨論書一卷，商略筆勢，洞達字體。又以逸少不及元常，猶子敬不及逸少，因此研思，方悟隸式，始變子敬，全法元常，迫今以來〔三〕，自覺功進。此稟自天論，臣先來猶恨已無臨池之勤〔四〕。又不參聖旨之奧，仰延明詔，伏增悚息。

侍中、國子祭酒、南徐州太守臣子雲上。

〔一〕「蕭子雲自云」至「常答敕云」此三句小字注，吳抄、傅校另起作正文大字。

〔二〕三十六著晉史一部 「三十六」吳抄作「二十六」，與梁書蕭子雲傳合，當是。

〔三〕迫今以來 「今」，吳抄、傅校作「尒」，與梁書蕭子雲傳作「爾」合，疑是。

〔四〕臣先來猶恨已無臨池之勤 「已」，吳抄作「以」。

法書要録校理卷第二[一]

〔一〕卷目下，嘉靖本、王本、吳抄、傅校有「前代論意啓品評題表」小字一行。

〔二〕宋虞龢論書表　「宋」，原作「梁」，據四庫本墨池卷二、四庫本書苑卷十四改。參法書要錄目錄第三頁校〔六〕。

〔三〕陶隱居與梁武帝　原作「梁武帝與陶隱居」，與法書要錄目錄同，然與正文內容不合，且帝王之

文亦不當稱啓，茲據文前題目改。參法書要錄目錄第四頁校[七]。

[四] 庚肩吾書品論　此六字，原與上題中空一格接排，茲據法書要錄目錄、吳抄單列。嘉靖本、王本、吳抄題首有「梁」字，無「論」字，與法書要錄目錄合，然與文前題目不合。

[五] 後魏江式論書　「論書」下，嘉靖本、吳抄、傅校有「表」字，與文前題目合。

○宋中書侍郎虞龢論書表[一]

臣聞爻畫既肇，文字載興。六藝歸其善，八體宣其妙。厥後群能間出，洎乎漢、魏，鍾、張擅美，晉末二王稱英。義之書云：「頃尋諸名書，鍾、張信爲絕倫，其餘不足存[二]。」又云：「吾書比之鍾、張當抗行[三]，張草猶當雁行。」羊欣云：「義之便是小推張，不知獻之自謂云何。」欣又云：「張字形不及右軍，自然不如小王。」謝安嘗問子敬：「君書何如右軍？」答云：「故當勝。」安云：「物論殊不爾。」子敬答曰：「世人那得知。」夫古質而今妍，數之常也；愛妍而薄質，人之情也。鍾、張方之二王可謂古矣，豈得無妍質之殊？且二王暮年，皆勝於少，父子之間，又爲今古[四]。子敬窮其妍妙，固其宜也。然優劣既微，而會美俱深，故同爲終古之獨絕，百代之楷式。桓玄耽玩，不能釋手，乃撰二王紙迹[五]，

雜有縑素，正、行之尤美者各為一帙〔六〕，常置左右。及南奔，雖甚狼狽，猶以自隨。擒獲

之後，莫知所在。劉毅頗尚風流，亦甚愛書，傾意搜求，及將敗，大有所得。盧循素善尺

牘，尤珍名法。西南豪士，咸慕其風。人無長幼，翕然尚之。家贏金幣，競遠尋求。於是

京師三吳之迹，頗散四方。羲之為會稽，獻之為吳興，故三吳之近地偏多遺迹也〔七〕，又是

末年遒美之時。中世宗室諸王尚多素嗤〔八〕，貴遊不甚愛好〔九〕，朝廷亦不搜求，人間所

秘，往往不少。新渝惠侯，雅所愛重，懸金招買，不計貴賤。而輕薄之徒，銳意摹學，以茅

屋漏汁染變紙色〔一〇〕，加以勞辱，使類久書，真偽相糅，莫之能別。故惠侯所蓄，多有非真。

然招聚既多，時有佳迹。如獻之吳興二牋，足為名法。孝武亦纂集佳書，都鄙士人，多有

獻奉，真偽混雜。謝靈運母劉氏，子敬之甥。故靈運能書，而特多王法〔一一〕。

〔一〕　宋中書侍郎虞龢論書表　「宋」，原作「梁」，據四庫本墨池卷二、四庫本書苑卷十四改。參法書
要錄目錄第三頁校〔六〕。

〔二〕　其餘不足存　「存」，孫過庭書譜墨迹引作「觀」，義似較優。

〔三〕　吾書比之鍾張當抗行　四庫本書苑卷十四作「吾書比之鍾、張，鍾當抗行」，當是。「行」，雍正本
墨池卷四、四庫本墨池卷二作「衡」，義同。參第六頁校〔二〕。

〔四〕　父子之間又為今古　「今古」，吳抄、傅校作「古今」。

〔五〕 乃撰二王紙迹 「撰」，吳抄、傅校作「選」。本書卷四唐張懷瓘二王等書録：「玄愛重二王，不能釋手，乃選縑素及紙書正、行之尤美者，各爲一帙，常置左右。」正與相合。然「撰」亦通「選」，有「篹」義。

〔六〕 正行之尤美者各爲一帙 「尤」，吳抄、傅校作「妙」。

〔七〕 故三吳之近地偏多遺迹也 「近」，吳抄、傅校作「逸」。

〔八〕 中世宗室諸王尚多素嘻 「中世宗室」，傅校作「宋室」。「嘻」，吳抄、傅校、四庫本墨池卷二作「骄」，雍正本墨池卷四作「嬌」，字與「骄」通。

〔九〕 貴遊不甚愛好 「貴」，傅校作「逸」。

〔一〇〕 以茅屋漏汁染變紙色 「漏」，吳抄、傅校、雍正本墨池卷四、四庫本墨池卷二無。

〔一一〕 「謝靈運母劉氏」至「而特多王法」 此四句，何批：「與上下文意不屬，疑有脱誤。」「劉氏」，宋本書苑卷十四爲小字注。

臣謝病東皋〔一〕，遊玩山水。守拙樂静，求志林壑。造次之遇，遂紆雅顧。預陟泛之遊，參文咏之末。其諸佳法，恣意披覽。愚好既深，稍有微解。及臣遭遇，曲沾恩誘，漸漬玄猷，朝夕諮訓。題勒美惡，指示媸妍。點畫之情，昭若發蒙。于時聖慮未存草體，凡諸教令，必應真正。小不在意，則偏謾難識。事事留神，則難爲心力。及飛龍之始，戚藩

告釁。方事經略，未遑研習。及三年之初，始玩寶迹。既科簡舊秘〔二〕，再詔尋求景和時

所散失。及令左右嬖幸者皆原往罪〔三〕，兼賜其直。或有頑愚不敢獻書，遂失五卷，多是

戲學。伏惟陛下爰凝睿思，淹留草法，擬效漸妍，賞析彌紗，旬日之間，轉求精秘。字之美

惡，書之真偽，剖判體趣，窮微入神。機息務閒，從容研玩，乃使使三吳、荊湘諸境〔四〕，窮

幽測遠，鳩集散逸。及群臣所上，數月之間，奇迹雲萃。詔臣與前將軍巢尚之、司徒、參軍

事徐希秀、淮南太守孫奉伯科簡二王書〔五〕，評其品題，除猥錄美，供御賞玩。遂得遊目環

翰，展好寶法。錦質繡章，爛然畢覩。

〔一〕臣謝病東皋　「皋」，傅校作「歸」。

〔二〕既科簡舊秘　「科簡」，吳抄、傅校作「料簡」，義亦可通。

〔三〕及令左右嬖幸者皆原往罪　「令」原作「乞」，據雍正本墨池卷四、四庫本墨池卷二改。

〔四〕乃使使三吳荊湘諸境　「使使」，雍正本墨池卷四、四庫本墨池卷二作「使」。

〔五〕淮南太守孫奉伯科簡二王書　「科簡」，吳抄、傅校作「料簡」，義亦可通。

大凡秘藏所録，鍾繇紙書六百九十七字，張芝縑素及紙書四千八百廿五字〔一〕。年代

既久，多是簡帖。張昶縑素及紙書四千七十字〔二〕，毛弘八分縑素書四千五百八十八字，

索靖紙書五千七百五十五字，鍾會書五紙四百六十五字，是高祖平秦川所獲，以賜永嘉公主，俄爲第中所盜，流播始興。及泰始開運，地無遁寶。詔龐、沈搜索，遂乃得之。又有范仰一作「師」〔三〕。恒獻上張芝縑素書三百九十八字，希世之寶，潛采累紀。隱迹於二王，耀美於盛辰。別加繕飾，在新裝二王書所錄之外。粹是搨書，悉用薄紙〔四〕，厚薄不均〔五〕，具輒好緝起。范曄裝治卷帖小勝〔六〕，猶謂不精。孝武使徐爰治護，隨紙長短，參差不同，具以數十紙爲卷〔七〕。披視不便，不易勞茹〔八〕。善惡正草，不相分別。今所治繕，悉改其弊。孝武撰子敬學書戲習〔九〕，十卷爲帙，傅云戲學而不題〔一〇〕。或真、行、章、草雜在一紙〔一一〕，或重作數字，或學前輩名人能書者，或有聊爾戲書，既不留意，亦殊猥劣，徒聞則錄，曾不披簡。卷小者數紙，大者數十。巨細差懸，不相匹類。是以更裁減以二丈爲度，亦取小王書古詩賦讚論，或草或正，言無次第者，入戲學部。其有惡者，悉皆刪去。卷既調均，書又精好。羲之所書紫紙，多是少年臨川時迹。既不足觀，亦無取焉。今搨書皆用大厚紙，泯若一體同度，翦截皆齊〔一三〕。又補接敗字，體勢不失，墨色更明。

〔一〕張芝縑素及紙書四千八百廿五字 「廿」四庫本書苑卷十四作「十」。

〔二〕張昶縑素及紙書四千七十字 「十」雍正本墨池卷四、四庫本墨池卷二作「百」。

〔三〕一作師 「師」，吳抄、傅校作「筭」。

〔四〕 繇是搨書悉用薄紙 　此二句，四庫本書苑卷十四作「由是搨甚患用薄紙」，疑非是。

〔五〕 厚薄不均 　此四字上，吳抄、傅校有「短長參差」四字，疑涉下衍。

〔六〕 范曄裝治卷帖小勝 　「帖」，嘉靖本、何校、宋本書苑卷十四作「帙」。

〔七〕 具以數十紙爲卷 　「具」，吳抄、傅校、雍正本墨池卷四、四庫本墨池卷二作「帙」。

〔八〕 不易勞茹 　「不」，四庫本書苑卷十四作「反」，疑是。

〔九〕 孝武撰子敬學書戲習 　「習」，汪校本書苑卷十四作「集」。

〔一〇〕 傅云戲學而不題 　「傅」，吳抄、傅校、雍正本墨池卷四、四庫本墨池卷二、宋本書苑卷十四、四庫本書苑卷十四、汪校本書苑卷十四作「傳」。

〔一一〕 或真行章草雜在一紙 　「章草」，雍正本墨池卷四、四庫本墨池卷二、四庫本書苑卷十四作「草」。

〔一二〕 翦截皆齊 　「截」，汪校本書苑卷十四、吳抄、傅校作「裁」。

凡書雖同在一卷，要有優劣。今此一卷之中，以好者在首，下者次之，中者最後。所以然者，人之看書，必銳於開卷，懈怠於將半，既而略進，次遇中品，賞悅留連，不覺終卷。又舊書目帙無次第，諸帙中各有第一至于第十，脫落散亂，卷帙殊等〔一三〕。今各題其卷帙，所在與目相應。雖相涉入，終無雜謬。又舊以封書紙次相隨，草正混糅，善惡一貫。今各隨其品，不從本封。條目紙行，凡最字數，皆使分明，一毫靡遺。二王縑素書珊瑚軸二帙

二十四卷，紙書金軸二帙二十四卷，又紙書玳瑁軸五帙五十卷，皆互帙金題玉躞織成帶〔二〕。又有書扇二帙二卷〔三〕。又紙書飛白、章草二帙十五卷，並游檀軸。又紙書戲學一帙十二卷，玳瑁軸。此皆書之冠冕也。自此以下，別有三品書，凡五十二帙，五百二十卷，悉游檀軸。又羊欣縑素及紙書，亦選取其鈔者爲十八帙，一百八十卷，皆漆軸而已。二王新入書各裝爲六帙六十卷，別充備預。又其中入品之餘〔四〕，各有條貫，足以聲華四寓，價傾五都〔五〕。天府之名珍，盛代之偉寶。陛下淵昭自天，觸理必鏡。凡諸思制，莫不妙極。乃詔張永更製御紙，緊潔光麗，輝日奪目。又合秘墨，美殊前後。色如點漆，一點竟紙。筆則一二簡毫〔六〕，專用白兔〔七〕。大管豐毛，膠漆堅密。草書筆悉使長毫，以利縱舍之便〔八〕。兼使吳興郡作青石圓硯，質滑而停墨，殊勝南方瓦石之器。縑素之工，殆絕於昔。王僧虔尋得其術，雖不及古，不減郗家所製。

〔一〕卷帙殊等　「等」，嘉靖本、吳抄、傅校、宋本書苑卷十四、四庫本書苑卷十四作「互」，或當是。

〔二〕皆互帙金題玉躞織成帶　「互帙」，汪校本書苑卷十四無，吳抄、傅校、雍正本墨池卷四、四庫本墨池卷二、四庫本書苑卷十四作「牙軸」。然前文明言各種軸，故疑非是。

〔三〕又有書扇二帙二卷　「二卷」，四庫本書苑卷十四作「十二卷」。

〔四〕又其中入品之餘　「入」，雍正本墨池卷四、四庫本墨池卷二作「十」。

〔五〕價傾五都 「傾」雍正本墨池卷四、四庫本墨池卷二作「輕」。

〔六〕筆則一二簡毫 「一二」四庫本墨池卷四無。「簡」，吴抄、傅校作「揀」，字通。

〔七〕專用白兔 「白」嘉靖本、吴抄、傅校、宋本書苑卷十四作「北」。何批：「今江南兔毫不堪作筆，而白者無毫可拔，『北』字是也。」當是。

〔八〕以利縱舍之便 「舍」雍正本墨池卷四、四庫本墨池卷二、四庫本書苑卷十四作「合」。

二王書〔一〕，獻之始學父書，正體乃不相似。至於絶筆章草，殊相擬類。筆迹流懌，宛轉妍媚，乃欲過之。

羲之書在始未有奇殊，不勝庾翼、郗愔。迨其末年，乃造其極。嘗以章草答庾亮，亮以示翼，翼歎服，因與羲之書云：「吾昔有伯英章草書十紙，過江亡失，常痛玅迹永絶。忽見足下答家兄書，焕若神明，頓還舊觀。」舊說羲之罷會稽，住戴山下。一老嫗捉十許六角竹扇出市，王聊問一枚幾錢，云直二十許。右軍取筆書扇，扇爲五字。嫗大悵惋，云：「舉家朝餐，惟仰於此，何乃書壞！」王云：「但言王右軍書，字索一百。」入市，市人競市去。姥復以十數扇來請書〔二〕，王笑不答。又云羲之常自書表與穆帝，帝使張翼寫效，一毫不異，題後答之。羲之初不覺，更詳看，乃歎曰：「小人幾欲亂真〔三〕。」又羲之性好鵝，山陰曇䂷一作「釀」。村有一道士養好鵝十餘，王清旦乘小船故往，意大願樂，

卷第二 宋中書侍郎虞龢論書表

五一

乃告求市易。道士不與，百方譬説，不能得。道士乃言：「性好道，久欲寫河上公老子，縑

素早辦，而無人能書。府君若能自屈書道德經各兩章〔四〕，便合群以奉。」義之便住半

日〔五〕，爲寫畢，籠鵝而歸。又嘗詣一門生，家設佳饌，供億甚盛。感之，欲以書相報。見

有一新棐牀一作「材」。几〔六〕，至滑净，乃書之，草正相半。門生送王歸郡，其父已刮

盡。生失書，驚懊累日。後出法書，輒令客洗手，兼除寒具〔七〕。子敬常牋與簡文十許紙，題最後

云：「民此書甚合〔八〕，願存之。」此書爲桓玄所寶，高祖後得以賜王武岡〔九〕，未審今何在。

謝奉起廟，悉用棐材，右軍取棐〔一〇〕，書之滿牀，奉收得一大簣〔一一〕。子敬後往，謝爲説右軍

書甚佳，而密已削作數十棐板〔一二〕，請子敬書之，亦甚合，奉立珍録。奉後孫履分半與桓

玄〔一三〕，用履爲揚州主簿〔一四〕。餘一半，孫恩破會稽，略以入海。義之爲會稽，子敬七八歲

學書，義之從後掣其筆，不脱，歎曰：「此兒書後當有大名。」子敬出戲，見北館新泥垔壁白

净〔一五〕，子敬取帚，沾泥汁書方丈一字〔一六〕，觀者如市。義之見歎美，問所作，答云「七郎」。

義之作書與親故云：「子敬飛白大有意。」是因於此壁也。有一好事年少，故作精白紗裓，

著詣子敬。子敬便取書之，草、正諸體悉備，兩袖及襟略周。年少覺王左右有淩奪之色，

掣裓而走。左右果逐之，及門外，鬭争分裂，少年纔得一袖耳〔一七〕。子敬爲吳興，羊欣父不

疑爲烏程令。欣時年十五六，書已有意，爲子敬所知。子敬往縣，入欣齋，欣衣白絹裙晝眠，子敬因書其裙幅及帶。欣覺歡樂，遂寶之。後以上朝廷，中乃零失。子敬門生以子敬書種蓝，後人於蓝紙中尋取，大有所得。謝安善書，不重子敬，每作好書，必謂被賞，安輒題後答之。

（一）二王書　此三字吳抄無。

（二）姥復以十數扇來請書　「十數」，吳抄、傅校作「數十」。

（三）小人幾欲亂真　此句，吳抄、傅校作「小兒亂真」。

（四）府君若能自屈書道德經各兩章　「經各」，吳抄無。何批：「抄無『經各』二字，爲是。」

（五）義之便住半日　「日」，吳抄作「月」。

（六）見有一新棐牀一作材几　「牀」，吳抄、傅校作「几」，則下一「几」字屬下。「材」，吳抄、傅校作「牀」。

（七）兼除寒具　「兼」，吳抄、傅校、雍正本墨池卷四、四庫本墨池二作「舉」。

（八）民此書甚合　「民」，吳抄、傅校無，疑非是。

（九）高祖後得以賜王武岡　「王武岡」原作「王武剛」，據何校改。何批：「王導以討華軼功封武岡侯，子協襲爵，協無子，以弟劭子謐爲嗣，武帝爲布衣，謐即奇貴之，故得此賜。世說中正謂謐爲王武岡。」按事見晉書王協、王謐傳，世說新語品藻。

〔一〇〕 右軍取棐 「取棐」，吳抄、傅校作「收梛」。

〔一一〕 奉收得一大簀 「簀」，原作「簣」，據吳抄、傅校改。雍正本墨池卷四、四庫本墨池卷二作「匱」。

〔一二〕 而密已削作數十棄板 「十」，四庫本書苑卷十四、汪校本書苑卷十四作「寸」。

〔一三〕 奉後孫履分半與桓玄 「奉」，吳抄無，當是。

〔一四〕 用履爲揚州主簿 「用」上，吳抄、傅校有「玄」字。

〔一五〕 見北館新泥堊壁白凈 「泥」，吳抄、傅校無。

〔一六〕 沾泥汁書方丈一字 「一」，吳抄作「二」。

〔一七〕 少年纔得一袖耳 「少年」，吳抄、傅校作「年少」。

朝廷秘寶名書，久已盈積。太初狂迫，乃欲一時燒除。左右懷讓者苦相譬說，乃止。臣見衛恒古來能書人錄一卷，時有不通。今隨事改正，并寫諸雜勢一卷。今新裝二王鎮書定目各六卷〔一〕。又羊欣書目六卷、鍾張等書目一卷，文字之部備矣。謹詣省上表，并上錄勢新書以聞〔二〕。六年九月，中書侍郎臣虞龢上。

〔一〕 今新裝二王鎮書定目 「鎮」，何批：「校作『眞』。」

〔二〕 并上錄勢新書以聞 「錄勢新書」，四庫本書苑卷十四作「錄事新書」。

○梁武帝觀鍾繇書法十二意

平謂橫也。　　　　　　直謂縱也。　　　　　均謂閒也。

密謂際也〔一〕。

力謂體也〔三〕。　　　　輕謂屈也〔四〕。　　　決謂牽掣也。

補謂不足也。　　　　　鋒謂端也〔二〕。

巧謂布置也。　　　　　稱謂大小也。

損謂有餘也。

〔一〕謂際也　「際」，吳抄、傅校作「合」，義同。

〔二〕謂端也　「端」，何校作「末」。

〔三〕謂體也　「體」下，吳抄有「骨」字。

〔四〕謂屈也　「屈」，何校作「曲折」。

字外之奇，文所不書。世之學者宗二王，元常逸迹，曾不睥睨。義之有過人之論〔一〕，

後生遂爾雷同。元常謂之古肥，子敬謂之今瘦〔二〕。今古既殊，肥瘦頗反。如自省覽，有

異衆説。張芝、鍾繇，巧趣精細，殆同機神。肥瘦古今，豈易致意。真跡雖少，可得而推。

逸少至學鍾書，勢巧形密。及其獨運，意疎字緩。譬猶楚音習夏，不能無楚。過言不

悒〔三〕，未爲篤論。又子敬之不迨逸少，猶逸少之不迨元常。學子敬者如畫虎也，學元常

者如畫龍也。余雖不習，偶見其理。不習而言，必慕之歟？聊復自記，以補其闕。非欲明解，強以示物也。儻有均思，思盈半矣。

〔一〕義之有過人之論 「過人」吳抄、傅校作「過之」，當是。王義之有「吾書比之鍾、張，鍾當抗行，或謂過之」之語，參第六頁校〔二〕。

〔二〕子敬謂之今瘦 「子敬」吳抄作「逸少」，傅校作「義之」。何批：「二字從抄本。」菁華作『子敬』。然觀畫虎畫龍一語，則作『子敬』疑亦得。

〔三〕過言不悒 「悒」，傅校作「怍」。

○ 陶隱居與梁武帝論書啓〔一〕

奉旨，左右中書復稍有能者，惟用喜贊〔二〕。夫以含心之芟，實俟夾鍾吐氣。今既自上體紗，爲下理用成工。每惟中鍾、王論於天下〔三〕。進藝方興。所恨微臣沉朽，不能鑽仰高深，自懷歎慕。前奉神筆三紙，并今爲五。非但字字注目，乃畫畫抽心。日覺勁媚，轉不可説。以讐昔歲，不復相類。正此即爲楷式，何復多尋鍾、王。臣心本自敬重，今者彌增愛服。俯仰悦豫，不能自已。啓。

（一）陶隱居與梁武帝論書啓　此題所屬陶弘景與梁武帝論書札九首（陶弘景啓五首，梁武帝答書四首）排列順序，各本均同，然揆諸內容，當非依書札來往爲序。參王家葵陶弘景叢考陶弘景與梁武帝論書啓研究、張天弓張天弓先唐書學考辨文集關於梁武帝、陶弘景論書啓及其相關問題。

（二）惟用喜贊　「用」，原作「周」，據嘉靖本、王本、吳抄、雍正本墨池卷四、四庫本墨池卷二、宋本書苑卷十四、四庫本書苑卷十四改。

（三）每惟申鍾王論於天下　「王」，嘉靖本、王本、吳抄、雍正本墨池卷四、四庫本墨池卷二、宋本書苑卷十四作「二」。陶隱居集作「王二」。觀下文鍾、王並稱，此處當不誤。

適復蒙給二卷，伏覽褾帖，皆如聖旨。既不顯垂允少留，不敢久停。已就摹素者一段未畢，不赴今信。紙卷先已經有，兼多他雜，無所復取，亦請俟俱了日奉送。兼此諸書，是篇章體，臣今不辨，復得修習。惟願細書如樂毅論、太師箴例，依倣以寫經傳，永存實題中精要而已〔一〕。

（一）永存實題中精要而已　「實題」，全梁文卷四六作「冥顯」。按佛教稱死後與現世爲冥顯兩界，疑是。王本、陶隱居集作「冥題」，雍正本墨池卷四、四庫本墨池卷二、宋本書苑卷十四、四庫本書苑卷十四作「宜題」，汪校本書苑卷十四作「具題」，俱疑誤。

梁武帝答書

近二卷欲少留，差不爲異。紙卷是出裝書，既須見，前所以付耳。無正，可取備於此。及欲更須細書，如論、箴例，逸少迹無甚極細書。樂毅論乃微麁健，恐非真迹；太師箴小復方媚[一]，筆力過嫩，書體乖異。上二者已經至鑒[二]，其外便無可付也。

[一] 太師箴　原作「大師箴」，據嘉靖本、吳抄、四庫本、雍正本墨池卷四、四庫本墨池卷二、宋本書苑卷十四、四庫本書苑卷十四、汪校本書苑卷十四、陶隱居集、全梁文卷六改。　晉書嵇康傳載康作太師箴，今存其別集中。

[二] 上二者已經至鑒　「鑒」嘉靖本、王本、宋本書苑卷十四作「止」，吳抄、傅校作「山」，並當誤。

陶隱居又啓

樂毅論，愚心近甚疑是摹，而不敢輕言。今旨以爲非真，竊自信頗涉有悟。箴、咏、吟、贊[一]，過爲淪弱。許靜素叚[二]，遂蒙永給。仰銘矜獎，益無喻心。此書雖不在法例，而致用理均，背間細楷[三]，兼復兩爾。先於都下偶得飛白一卷，云是逸少好迹。臣不嘗別見，無以能辨。惟覺勢力驚絕，謹以上呈。於臣非用，脫可充閣，願仍以奉上。

（一）箴咏吟贊　陶隱居集作「箴吟贊」，吳抄略同，唯「吟」誤作「今」；全梁文卷四六作「箴贊」。

（二）許靜素段　「段」，宋本書苑卷十四作「改」，當誤。四庫本書苑卷十四作「啟」。

（三）背間細楷　「背間」，嘉靖本、王本、何校作「皆聞」，吳抄、傅校、全梁文卷四六作「皆間」。何批：

「疑『背聞』爲是。」

臣昔於馬澄處見逸少正書目錄一卷〔一〕，澄云：「右軍勸進、洛神賦諸書十餘首皆作今體，惟急就篇二卷古法緊細〔二〕。」近脫憶此語，當是零落，已不復存。澄又云：「帖注出裝者，皆擬賚諸王及朝士。」臣近見三卷，首帖亦謂久已分〔三〕，本不敢議此，正復希於三卷中一兩條更得預出裝之例耳。天旨遂復頓給完卷〔四〕。下情益深悚息。近初見卷題云第二十三、四，已欣其多。今者賜書〔五〕，卷第遂至二百七十〔六〕，惋訝無已。天府如海，非一瓶所汲，量用息心〔七〕。前後都已蒙見大小五卷，於野拙之分實已過幸。若非殊恩，豈可觖望。

〔一〕馬澄　雍正本墨池卷四、四庫本墨池卷二、四庫本書苑卷十四、全梁文卷四六作「馮澄」，疑非是。

〔二〕惟急就篇二卷古法緊細　「急就篇二卷」，汪校本書苑卷十四、全梁文卷四六作「急就章一篇」。

〔三〕首帖亦謂久已分 「首帖」，吳抄、傅校作「手帖」，若是，則二字當屬上句。

〔四〕天旨遂復頓給完卷 「完」，嘉靖本、王本、吳抄、傅校、雍正本墨池卷四、四庫本墨池卷二、宋本書苑卷十四、四庫本書苑卷十四、陶隱居集、全梁文卷四六作「先」，疑誤。

〔五〕今者賜書 「賜書」，嘉靖本、王本、吳抄、傅校、宋本書苑卷十四、四庫本書苑卷十四作「素書」。

〔六〕卷第遂至二百七十 「十」下，雍正本墨池卷四、四庫本墨池卷二有「九」字。

〔七〕量用息心 「量」，汪校本書苑卷十四、全梁文卷四六作「良」。

愚固本博涉而不能精，昔患無書可看，乃願作主書令史。晚愛隸法，又羨典掌之人。常言人生數紀之內，識解不能周流天壤，區區惟充恣五欲，實可恥愧。每以爲得作才鬼，亦當勝於頑仙，至今猶然。始欲翻然之〔一〕，自無射以後，國政方殷，山心兼默〔二〕，不敢復以閒虛塵觸。謹於此題事，故遂成煩黷。伏願聖慈，照錄誠慊。

〔一〕始欲翻然之 「然」，吳抄、雍正本墨池卷四、四庫本墨池卷二作「然改」。本書苑卷十四作「然改」。

〔二〕山心兼默 吳抄、傅校作「山心兼點」。何批下句「閒虛塵觸」四字：「『閒虛』對上『殷』字，『塵觸』對上『點』字。」汪校本書苑卷十四、陶隱居集、全梁文卷四六作「山心歡默」，四庫本書苑卷十四作「上心淵默」。

又省別疏，云「故當宜微以著賞，此既勝事，風訓非嫌」云云〔一〕，然則所習〔二〕，聊試略言。

〔一〕 風訓非嫌　此句上，陶隱居集、全梁文卷六有「雖」字，義更顯豁。

〔二〕 然則所習　「則」，吳抄、傅校、雍正本墨池卷四、四庫本墨池卷二、四庫本書苑卷十四、汪校本書苑卷十四、陶隱居集、全梁文卷六作「非」。

夫運筆邪則無芒角〔一〕，執手寬則書緩弱〔二〕。點掣短則法擁腫〔三〕，點掣長則法離澌。畫促則字勢橫，畫疏則字形慢。拘則乏勢，放又少則。若抑揚得所，趣舍無違，值筆廉澀，多墨笨鈍〔四〕。比疊皆然，任意所之〔五〕，自然之理也。純骨無媚，純肉無力。少墨浮斷〔六〕，觸勢峰鬱，揚波折節，中規合矩，分間下注〔七〕，濃纖有方，肥瘦相和，骨力相稱，婉婉曖曖，視之不足，稜稜凛凛，常有生氣，適眼合心，便爲甲科。衆家可識，亦當復繇串耳〔八〕。六文可工〔九〕，亦當復繇習。一聞能持，一見能記。且古且今〔一〇〕，不無其人。既大抵爲論，終歸是習。程邈所以能變書體，爲之舊也。張芝所以能善書工，學之積也。既

舊既積，方可以肆其談。

〔一〕 夫運筆邪則無芒角 「無芒角」，吳抄、傅校作「芒角生」。

〔二〕 執手寬則書緩弱 「手」，嘉靖本、王本、宋本書苑卷十四、四庫本書苑卷十四作「筆」，疑是。

〔三〕 點擎短則法擁腫 「點擎」，原作「點掣」，據雍正本墨池卷四、四庫本墨池卷二、陶隱居集、全梁文卷六改。下句「點擎」同。

〔四〕 多墨笨鈍 「笨」，原作「苶」，據吳抄、四庫本、傅校、雍正本墨池卷四、四庫本墨池卷二、四庫本書苑卷十四、陶隱居集、全梁文卷六改。

〔五〕 比竝皆然任意所之 此二句，嘉靖本、王本、宋本書苑卷十四、四庫本書苑卷十四作「此並默然任之」；雍正本墨池卷四作「此並默然之所之」，吳抄略同，唯脫「默」字，何校補；四庫本墨池卷二作「比並皆然任之所之」。「意」，傅校作「其」。陶隱居集作「此並皆然任之所之」。

〔六〕 值筆廉斷 「廉」，陶隱居集、全梁文卷六作「連」。

〔七〕 分間下注 「下注」，雍正本墨池卷四、四庫本墨池卷二作「上下」。

〔八〕 亦當復絲串耳 「絲串」，雍正本墨池卷二作「由事」，四庫本書苑卷十四作「同串」，汪校本書苑卷十四、陶隱居集、全梁文卷六作「貫串」，並疑誤。

〔九〕 六文可工 「文」，四庫本書苑卷十四作「體」，全梁文卷六作「義」。

〔一〇〕且古且今　雍正本墨池卷四、四庫本墨池卷二、汪校本書苑卷十四作「亘古亘今」。

吾少來乃至不嘗畫甲子，無論於篇紙。老而言之，亦復何謂。正足見嗤於當今，貽笑於後代。遂有獨冠之言，覽之背熱，隱真於是乎累真矣。此直一藝之工，非吾所謂勝事。此道心之塵，非吾所謂無欲也〔一〕。

〔一〕非吾所謂無欲也　此句下，吳抄、傅校有「右六紙，四月十三日朱況」二句。

陶隱居又啓

二卷中有雜迹〔一〕，謹疏注如別，恐未允衷〔二〕。并竊所摹者，亦以上呈。近十餘日，情慮悚悸，無寧涉事，遂至淹替，不宜復待。填畢餘條，並非用意〔三〕。惟叔夜、威輦一篇是經書體式，追以單郭爲恨。伏按卷上第數甚爲不少，前旨惟有四卷。此書似是宋元嘉中撰集，當緣自後多致散失。逸少有名之迹不過數首，黃庭、勸進、像讚、洛神、此等不審猶得存不？

〔一〕二卷中有雜迹　「二卷」，當即指下文所謂第二十三、二十四卷。陶隱居集作「一一卷」，全梁文卷四六作「第一卷」，並當誤。

〔二〕恐未允衷　「允衷」，原作「允愚衷」，據嘉靖本、王本、吳抄、雍正本墨池卷四、四庫本墨池卷二、

〔三〕宋本書苑卷十五、四庫本書苑卷十五、汪校本書苑卷十五改。「允衷」成詞，謂恰當也。

〔三〕並非用意 「意」字原脫，據雍正本墨池卷四、四庫本墨池卷二、四庫本書苑卷十五補。

第二十三卷〔一〕，今見有十二條在別紙。按此卷是右軍書者惟有八條，前樂毅論書乃極勁利，而非甚用意，故頗有壞字。太師箴、大雅吟用意甚至，而更成小拘束，乃是書扇題屏風好體。其餘五片，無的可稱。「臣濤言」一紙、此書乃不惡，而非右軍父子，不識誰人迹，又似摹。「給事黃門」一紙〔三〕、「治廉瀝」一紙，凡二篇，並是謝安衛軍參軍任靖書〔三〕。後又「治廉瀝貍骨方」一紙。是子敬書，亦似摹迹〔四〕。右四條〔五〕，非右軍書。

〔一〕第二十三卷 「二十三」，四庫本書苑卷十五作「二十五」，誤。

〔三〕給事黃門一紙 「一紙」，陶隱居集、全梁文卷四六作「二紙」，與下篇梁武帝又答書「給事黃門二紙」合，或當是。然下篇梁武帝「給事黃門二紙爲任靖書」一句，四庫本書苑卷十五獨作「給事黃門一紙爲任靖書」，則又未知孰是矣。

〔三〕任靖 吳抄、傅校、雍正本墨池卷二作「任靜」。按二名各本常混用，此後不再出校。

〔四〕亦似摹迹 「似」，吳抄、雍正本墨池卷四、四庫本墨池卷二、汪校本書苑卷十五、陶隱居集、全梁文卷四六作「是」。

〔五〕　右四條　「條」，嘉靖本、王本、吳抄、傅校、宋本書苑卷十五、四庫本墨池卷二作「卷」，並疑非是。十五、陶隱居集作「件」，雍正本墨池卷四、四庫本墨池卷二作「卷」，並疑非是。

二十四卷，今見有二十一條在。　按此卷是右軍書者惟有十一條，並非甚合迹，兼多漫抹，於摹處難復委曲〔一〕。　前「黄初三年」一紙，是後人學右軍。「繆襲告墓文」一紙，是許先生書。「抱憂懷痛」一紙〔二〕、是張澄書。「五月十一日」一紙，是摹王珉書，被油〔三〕。「尚想黄綺」一紙、是張遂結滯」一紙，凡二篇，並後人所學，甚拙惡。「不復展」一紙，是子敬書。「便復改月」一紙，是張書。「五月十五日縣白」一紙，亦是王珉書。「治欬方」一紙。是謝安書。右一十條非右軍書，伏恐未垂許以區別。　今謹上許先生書、任靖書如別，比方即可知。　王珉、張澄、謝安、張翼書，公家應有。

〔一〕「並非甚合迹」至「於摹處難復委曲」　此三句，嘉靖本、王本、吳抄、雍正本墨池卷四、四庫本墨池卷二、宋本書苑卷十五、四庫本書苑卷十五、汪校本書苑卷十五、陶隱居集爲小字注。「漫抹」，吳抄作「浸昧」。

〔三〕　抱憂懷痛　吳抄、雍正本墨池卷四、四庫本墨池卷二、汪校本書苑卷十五、陶隱居集作「抱懷憂痛」，全梁文卷四六作「抱懷幽痛」。

〔三〕被油 「油」下，傅校有「漬」字。「油」，雍正本墨池卷四、四庫本墨池卷二作「紙」，疑誤。

梁武帝又答書

省區別諸書，良有精賞。所異所同，所未可知，悉可不耳〔一〕。「給事黄門」二紙爲任靖書〔二〕。觀其送靖書〔三〕，諸字相附，近彼二紙。靖書體解離，便當非靖書，要復當以點畫波擊論，極諸家之致。此亦非可倉卒運於毫楮〔四〕，且保拙守中也〔五〕。許、任二迹并摹者並付及〔六〕。右三紙正書，二十六日至。嗣公〔七〕。

〔一〕「所異所同」至「悉可不耳」 此三句，嘉靖本、王本、吳抄、宋本書苑卷十五、四庫本書苑卷十五、汪校本書苑卷十五作「所異所同所可，未知悉可不耳」；雍正本墨池卷四作「所異所同，未知悉可不耳」，四庫本墨池卷二略同，唯「不」作「否」；陶隱居集、全梁文卷六作「所異同，所可未知，悉可否耳」。

〔二〕給事黄門二紙爲任靖書 「二紙」，四庫本書苑卷十五作「一紙」。

〔三〕觀其送靖書 「其」，吳抄作「近」；雍正本墨池卷四、四庫本墨池卷二、四庫本書苑卷十五作「所」，疑是。

〔四〕此亦非可倉卒運於毫楮 「楮」，嘉靖本、王本、吳抄、雍正本墨池卷四、四庫本墨池卷二、宋本書苑卷十五、四庫本書苑卷十五、陶隱居集、全梁文卷六作「紙」。

〔五〕且保拙守中也　「中」，吳抄、傅校作「終」。

〔六〕許任二迹并摹者並付及　「及」，吳抄、傅校、雍正本墨池卷四、四庫本墨池卷二、四庫本書苑卷
十五、汪校本書苑卷十五、陶隱居集、全梁文卷六作「反」。或當是。

〔七〕「右三紙正書」至「嗣公」　此三句，宋本書苑卷十五、四庫本墨池卷四、汪校本書苑卷十五、陶
隱居集、全梁文卷六無。「嗣公」，吳抄作小字注，雍正本墨池卷四、四庫本墨池卷二無。

陶隱居又啓

啓，伏覽書論〔一〕，前意雖止二六〔二〕，而規矩必周。後字不出二百〔三〕，亦褒貶大備。
一言以蔽，便書情頓極。使元常老骨〔四〕，更蒙榮造；子敬懦肌，不沉泉夜。逸少得進退
其間，則玉科顯然可觀。若非聖證品析，恐愛附近習之風，永遂淪迷矣。

〔一〕伏覽書論　「書論」原作「書用」，據吳抄、傅校、雍正本墨池卷四、四庫本墨池卷二、宋本書苑卷
十五、四庫本書苑卷十五改。汪校本書苑卷十五作「前書」，陶隱居集、全梁文卷四六作「書」。

〔二〕前意雖止二六　「前意」，汪校本書苑卷十五作「用意」。

〔三〕後字不出二百　「字」，全梁文卷四六作「書」。

〔四〕使元常老骨　「老」，吳抄、傅校作「朽」。

伯英既稱草聖，元常寔自隸絕。論旨所謂，殆同璿機神寶[一]，曠世以來莫繼。斯理

既明，諸畫虎之徒，當日就輟筆，反古歸真，方弘盛世。愚管見預聞，喜佩無屆。比世皆高

尚子敬，子敬繼以齊名，貴斯式略[二]，海內非惟不復知有元常，於逸少亦然。非排

棄所可[三]。涅而無緇[四]，不過數紙[五]。今奉此論，自舞自蹈，未足逞泄。冒願以所摹竊

示洪遠[六]，思曠，此二人皆是均思者，必當贊仰踴躍，有盈半之益。臣與洪遠雖不相識，

從子詡以學業往來，故因之有會。但既在閣，恐或以應聞知[七]。摹者所採字[八]，大小不

甚均調，熟看乃尚可，恐竟意大殊[九]。此篇方傳千載，故宜令迹隨名偕，老益增美。

〔一〕殆同璿機神寶　「璿機」四庫本、學津本、雍正本墨池卷四、四庫本墨池卷二、四庫本書苑卷十
五、汪校本書苑卷十五作「璿璣」，字通。

〔二〕「比世皆高尚子敬」至「貴斯式略」　此三句，吳抄作「比世皆尚子敬，子敬元來繼以齊名，貴斯式
略」，四庫本墨池卷二作「比世皆尚子敬，子敬、元常維以齊名，貴斯式略」，四庫本書苑卷十五作
「比世皆高尚子敬，子敬、元常既以齊名，貴斯式略」，陶隱居集作「比世皆尚子敬，敬元末繼以齊
代，名實脫略」，全梁文卷四六作「比世尚子敬書，元常繼以齊代，名實脫略」。皆嫌扞格，均疑
有訛誤，錄以備參。

〔三〕非排棄所可　「可」下，陶隱居集、全梁文卷四六有「黜」字。

〔四〕涅而無緇　「無」，雍正本墨池卷四、四庫本墨池卷二、汪校本書苑卷十五、陶隱居集、全梁文卷

四六作「不」。論語陽貨:「不曰白乎，涅而不緇。」

〔五〕不過數紙 「紙」，吳抄、傅校、陶隱居集、全梁文卷四六作「族」。

〔六〕冒願以所摹竊示洪遠 「冒願」原作「日月」。細審文意，當爲「冒」字之誤拆，「日月」即「冒」字，冒昧、輕率之義也。下段亦有「冒願」一語。茲據汪校本書苑卷十五改。

〔七〕恐或以應聞知 「以」，雍正本墨池卷四、四庫本墨池卷二、四庫本書苑卷十五、宋本書苑卷十五、汪校本書苑卷十五、陶隱居集、全梁文卷四六作「已」，字通。

〔八〕摹者所採字 「採」，全梁文卷四六作「裝」。

〔九〕恐竟意大殊 「竟」，嘉靖本作「境」，吳抄、雍正本墨池卷四、四庫本墨池卷二、宋本書苑卷十五、汪校本書苑卷十五、陶隱居集、全梁文卷四六作「筆」。四庫本書苑卷十五作「填」，當爲「境」之誤。「竟」、「境」二字本通。

晚所奉三旨〔一〕，伏循字迹，大覺勁密。竊恐既以言發意，則應言而新。手隨意運，筆與手會，故意得諧稱〔二〕。下情歡仰〔三〕，寶奉愈至。世論咸云江東無復鍾迹，常以歎息。比日竚望中原廓清，太丘之碑，可就摹採。今論旨云〔四〕:「真迹雖少，可得而推。」是猶有存者，不審可復幾乎。既無出見理〔五〕，冒願得工人摹填數行。脫蒙見此，實爲過幸。又逸少學鍾，勢巧形密，勝於自運。不審此例復有幾紙，垂旨以黃庭、像讚等諸文，可更有出

給理？自運之迹，今不復希。請學鍾法，仰惟殊恩。

〔一〕晚所奉三旨　「三旨」，四庫本書苑卷十五作「貳旨」，陶隱居集作「三紙」。

〔二〕「則應言而新」至「故意得諧稱」　此四句，吳抄作「意則應言而新。手隨意運，筆於手會，故益得諧稱」；宋本書苑卷十五、四庫本墨池卷二作「意則應言而新。手隨意運，筆與手會，故益得諧稱」；汪校本書苑卷十五、四庫本墨池卷十五作「意則應言。而手隨意運，手與筆會，故益得諧稱」，陶隱居集略同，唯「諧」誤作「楷」。全梁文卷四六作「意則應言。而心隨意運，手與筆會，故益得諧稱」，而以汪校本書苑卷十五、陶隱居集、全梁文卷四六文意較順。諸本皆小有異，

〔三〕下情歡仰　「歡」，汪校本書苑卷十五作「歎」，當是。

〔四〕今論旨云　「論旨」，雍正本墨池卷四、四庫本墨池卷二作「綸旨」。綸旨，聖旨，疑是。

〔五〕既無出見理　「見」，嘉靖本、王本、吳抄、傅校、雍正本墨池卷四、四庫本墨池卷二、宋本書苑卷十五、四庫本書苑卷十五作「身」。何校：「(吳)抄亦作『身』，然似『見』字是。」

梁武帝又答書

鍾書乃有一卷，傳以爲真。意謂悉是摹學，多不足論。有兩三行許似摹，微得鍾體。今始欲令人帖裝〔一〕，未便

逸少學鍾，的可知。近有二十許首，此外字細畫短，多是鍾法。今始欲令人帖裝〔一〕，未便

得付來。月日有竟者〔三〕，當遣送也。

〔一〕今始欲令人帖裝　「帖裝」，嘉靖本、王本、吳抄、宋本書苑卷十五、陶隱居集作「帖採」，雍正本墨池卷四、四庫本墨池卷二、四庫本書苑卷十五作「採帖」。

〔三〕月日有竟者　此句，吳抄、汪校本書苑卷十五、陶隱居集、全梁文卷四六作「月有竟者」，則或當與上句「來」字合爲一句。

陶隱居又啓

逸少自吳興以前諸書，猶爲未稱。凡厥好迹皆是向在會稽時，永和十許年中者。從失郡告靈不仕以後〔一〕，略不復自書，皆使此一人，世中不能別也，見其緩異，呼爲末年書。逸少亡後，子敬年十七八，全放此人書，故遂成與之相似〔二〕。今聖旨標題〔三〕，足使衆識頓悟，於逸少無復末年之譏。阮研，近聞有一人學研書〔四〕，遂不復可別。臣比郭摹所得〔五〕，雖粗寫字形，而無復其用筆迹勢。不審前後諸卷一兩條謹密者，可得在出裝之例，復蒙垂給至年末間不？此澤自天，直以啓審，非敢必覬。

〔一〕從失郡告靈不仕以後　「靈」，傅校作「墓」。

〔二〕故遂成與之相似　「成」，吳抄、傅校無。

〔三〕今聖旨標題 「標題」，嘉靖本、吳抄、雍正本墨池卷四、宋本書苑卷十五作「標顯」。

〔四〕近聞有一人學研書 「近聞」，嘉靖本、王本、吳抄、雍正本墨池卷四、四庫本墨池卷二、宋本書苑卷十五、四庫本書苑卷十五作「間近」，當爲「聞近」之誤。陶隱居集作「聞近」。

〔五〕臣比郭摹所得 「郭」，汪校本書苑卷十五作「廓」，「郭」、「廓」字通。

○梁庾元威論書

所學正書，宜以殷鈞、范懷約爲主，方正循紀，修短合度。所學草書，宜以張融、王僧虔爲則，體用得法，意氣有餘。章表牋書，於斯足矣。夫才能則關性分，耽嗜殊妨大業。但令緊快分明，屬辭流便，字不須體〔一〕，語輒投聲。若以「己」、「已」莫分，「東」、「柬」相亂〔二〕，則兩王妙迹、二陸高才，頃來非所用也。王延之有言曰：「勿欺數行尺牘，即表三種人身。」豈非一者學書得法，二者作字得體，三者輕重得宜。意謂猶須言無虛出，斯則善矣。近何令貴隔，勢傾朝野，聊爾疏漏，遂遭十穢之書。今聊存兩事，書曰：「有寒士自陳簡於掌選，詩云：『伎能自寡薄〔三〕，支葉復單貧。柯條濫垂景，木石詎知晨。狗馬雖難畫，犬羊誠易馴。效嚬終未似，學步豈如真。寔云亂朝緒，是曰斁彝倫。俗作於玆混，人

途自此沌〔四〕。」離合之詩，繇來久矣。不知譏刺〔五〕，爰加稱贊，是其第六穢也。近來貴宰於二品清宦進，不假手作書，而筆迹過鄙，無法度〔六〕。彼恭拜，忽云：「永感答人借車，還白不具。」真本流傳，合朝恥辱，是其第七穢也。以此而言，書何容易！且梁制，與平吉人賤書，有增懷語者不得答書，許乃告絕。私弔答中，彼此言感思乖錯者，州望須刺大中正處，人清議，終身不得仕。盛名年少宜留意，勉之。

〔一〕字不須體 「不」，嘉靖本、吳抄、傅校、雍正本墨池卷四、四庫本墨池卷二、宋本書苑卷十一、四庫本書苑卷十一、汪校本書苑卷十一作「必」，疑是。

〔二〕東柬相亂 「柬」，吳抄、傅校作「冬」。

〔三〕伎能自寡薄 「自寡」，嘉靖本、吳抄、雍正本墨池卷四、四庫本墨池卷二、宋本書苑卷十一、四庫本書苑卷十一作「既寡」，傅校作「既讜」。

〔四〕人途自此沌 「沌」，嘉靖本、宋本書苑卷十一作「迍」，吳抄、傅校、雍正本墨池卷四、四庫本墨池卷二、四庫本書苑卷十一作「屯」。屯、迍字通。

〔五〕不知譏刺 「刺」，原作「剥」，據雍正本墨池卷四、四庫本墨池卷二、四庫本書苑卷十一改。

〔六〕無法度 「無」上，吳抄、傅校、雍正本墨池卷四、四庫本墨池卷二有「采」字。

余見學阮研書者，不得其骨力婉媚，唯學舉拳委盡；學薄紹之書者，不得其批研淵

微，徒自經營嶮急。晚途別法，貪省愛異，濃頭纖尾，斷腰頓足，「一」、「八」相似，「十」、

「小」難分，屈「等」如「勻」[一]，「變」「前」為「草」[二]，咸言祖述王、蕭，無妨日有訛謬。「星」

不從「生」，「籍」不從「末」[三]，許慎門徒，居然嗢噱；衛恒子弟，寧不傷嗟。註誤眾家，豈

宜攻習[四]。

〔一〕屈等如勻 「勻」，吳抄、雍正本墨池卷四、四庫本墨池卷二、四庫本書苑卷十一作「勻」。

〔二〕變前為草 「草」，雍正本墨池卷四、四庫本書苑卷十一作「學」。

〔三〕籍不從末 「末」，原作「來」，據何校、傅校、雍正本墨池卷四、四庫本墨池卷二、宋本書苑卷十

　　一、四庫本書苑卷十一、汪校本書苑卷十一改。

〔四〕豈宜攻習 「攻」，原作「改」，據嘉靖本、吳抄旁校、何校、宋本書苑卷十一、四庫本書苑卷十一、

　　汪校本書苑卷十一改。

書字之興，繇來尚矣。沮誦、蒼頡，黃帝史也。周宣王時，柱下史史籀始著籀書，今六

八之法雖存，十五之篇亡矣。及秦相李斯破大篆為小篆，造蒼頡七章，中車府令趙高造爰

歷六章，太史胡毋敬造博學七章，後人分五十五章，為三蒼上卷；至平帝元始中[二]，楊子

雲作訓纂，記「滂喜」爲中卷；和帝永元中，賈升郎更續記「彥盤音。均」爲下卷〔二〕。皆是記字，字出衞人，故人稱爲三蒼也。

〔一〕至平帝元始中 「平帝元始」，原作「哀帝元嘉」。哀帝無元嘉年號，顯誤。元始爲平帝年號。按何校「哀」字改作「元」，「嘉」字改作「始」，又批「『元帝』當作『平帝』」，茲據改。漢書藝文志：「至元始中，徵天下通小學者以百數，各令記字於庭中。揚雄取其有用者以作訓纂篇。」

〔二〕賈升郎 即賈魴。吳抄、傅校作「賈叔郎」，與宋王應麟玉海卷四四同。升、叔，草字形近。

夫蒼、雅之學，儒博所宗。自景純注解，轉加敦尚。漢、晉正史及古今字書，並云蒼頡九篇是李斯所作。今竊尋思，必不如是。其第九章論豨、信、京劉等〔一〕。郭云：「豨、信是陳豨、韓信，京劉是大漢〔二〕，西土是長安。」此非讖言，豈有秦時朝宰談漢家人物？牛頭馬腹，先達何以安之？江左碩儒相係〔三〕。梁初復有任昉及沈約，悉未有譏駁。余忽橫議，實不自許。敬俟明哲，定其可否。

〔一〕其第九章論豨信京劉等 「第九章」，漢書藝文志記蒼頡爲七章，故原文或有誤。「京劉」，吳抄、傅校作「劉京」。

〔二〕京劉是大漢 「京劉」，傅校作「劉京」。「大」，雍正本墨池卷四、四庫本墨池卷二、汪校本書苑卷

十一作「天」。

〔三〕江左碩儒相係 「係」，傅校作「繼」，義通。雍正本墨池卷四、四庫本墨池卷二、四庫本書苑卷十一、汪校本書苑卷十一作「傳」。

而自韻集〔一〕方言、廣雅，凡録字者十有四家。許慎穿鑿賈氏，乃奏説文；曹産開拓許侯，爰成字苑。説文則形聲具舉，字苑則品類周悉。追悟典墳，字弗全體〔二〕。周禮以「雞斯」爲「笄纚」，禮記以「相近」爲「禳祈」。致令衆議叢殘，音辭舛互。蓋繇程邈變隸，流傳未一。鄭公詩譜，頗顯其源。且書文一反〔三〕，草木相從。凡五百六十七部，合一萬五千九百一十五字〔四〕，即日世中所行，十分裁一。而今點畫失體，深成怪也。近有居士阮孝緒撰古今文字三卷，窮搜正典。次丹陽五官丘陵撰文字指要二卷〔五〕，精加摘發。惟此兩書，可稱要用。余少值明師，留心字法，所以「坐右」作「午㬖」〔六〕，字不依「義」、獻妙跡，不逐「陶」、葛名方。作「莼羮」，不斅晉書，不循韻集。爰以淺見，輕述字府，自謂此文，或均螢露。

〔一〕而自韻集 「自」，原作「字」，據四庫本書苑卷十一、汪校本書苑卷十一改。

〔三〕字弗全體 「弗全」，傅校作「非今」，汪校本書苑卷十一作「弗合」。

〔三〕且書文一反　「反」吳抄、傅校、雍正本墨池卷四、四庫本墨池卷二、四庫本書苑卷十一作「及」。

〔四〕合一萬五千九百一十五字　「一十五」吳抄、傅校作「一十三」。

〔五〕次丹陽五官丘陵撰文字指要二卷　「丘陵」吳抄作「丘稜」、雍正本墨池卷四、四庫本墨池卷二、四庫本書苑卷十一作「丘稜」。

〔六〕所以坐右作午畺　「午」吳抄、雍正本墨池卷四、四庫本墨池卷二作「干」。范校：「按『午』字疑是『干』字之形訛，『干畺』即『乾畺』，殆當時之俗體字。」

齊末王融圖古今雜體，有六十四書。少年崇倣，家藏紙貴。而鳳魚蟲鳥是七國時書，元常皆作隸書〔一〕。故貽後來所詰。湘東王遣沮陽令韋仲定爲九十一種，次功曹謝善勛增其九法，合成百體。其中以八卦書爲一，以太極爲兩法〔二〕，徑丈一字，方寸千言。「大上」止傳可爾，「鬼書」惟有業殺。「刁斗」出於古器，「亼尋」縣乎內典〔三〕。散隸露書，終是飛白。意謂此等立非通論，今所不取。

〔一〕元常皆作隸書　「元常」嘉靖本、吳抄、傅校、宋本書苑卷十一、四庫本書苑卷十一作「元長」。

〔二〕以太極爲兩法　「極」原脫，據雍正本墨池卷四、四庫本墨池卷二、汪校本書苑卷十一補。此句，四庫本書苑卷十一作「以大小爲兩法」。

〔三〕亼尋縣乎內典　「亼」即「尒」（爾）字，雍正本墨池卷四、四庫本墨池卷二作「爾」。「尋」，宋本

書苑卷十一、汪校本書苑卷十一作「导」（即「得」）、四庫本書苑卷十一作「等」、雍正本墨池卷

四、四庫本墨池卷二作「得」，疑當爲「時」之訛。

余經爲正階侯書十牒屏風，作百體，間以采墨[一]，當時眾所驚異，自爾絕筆，惟留草本而已。其百體者：懸針書、垂露書、秦望書、汲冢書、金鵲書[二]、玉文書、鵠頭書[三]、虎爪書、倒薤書、偃波書、幡信書、飛白篆、古頑書[四]、籀文書、奇字、繆篆、制書、列書、日書、月書、風書、雲書、星隸、填隸、蟲食葉書、科斗書、署書、胡書、蓬書、相書、天竺書、轉宿書、一筆篆、飛白書、一筆隸、飛白草[五]、古文隸、橫書、楷書、小科隸。此五十種[六]，皆純墨。璽文書、節文書、真文書、符文書、芝英隸、花草隸、幡信隸、鍾鼓隸「鍾鼓」隸釋作「鍾鼎」[七]。龍虎篆、鳳魚篆[八]、騏驎篆、仙人篆、科斗蟲篆[九]、雲篆[一〇]、蟲篆、魚篆、鳥篆、龍篆、龜篆、虎篆、鸞篆、龍虎隸[一一]、鳳魚隸、麒麟隸、仙人隸、科斗隸、雲隸、蟲隸、魚隸、鳥隸、龍隸、龜隸、鸞隸、虵龍文隸書、龜文篆[一二]、鼠書、牛書、虎書、兔書、龍草書、虵草書、馬書、羊書、猴書、犬書、豕書。此十二時書。已上五十種[一三]，皆采色。其外復有大篆、小篆、銘鼎、摹印、刻符、石經、象形、篇章、震書、到書[一四]、反左書等。及宋中庶子宗炳出九體書[一五]、所謂縑素書、簡奏書、牋表書、弔記書[一六]、行狎書、槁書、藁書、半草書、全草書。

此九法，極真、草書之次第焉。刪捨之外，所存猶一百二十體〔一七〕。

〔一〕間以采墨「采」，吳抄、傅校、雍正本墨池卷四、四庫本書苑卷十一作「朱」。然下又有「已上五十種，皆采色」語，各本皆然，未知孰是。

〔二〕金鵲書「鵲」，雍正本墨池卷四、四庫本墨池卷二作「錯」。

〔三〕鵲頭書此三字下，吳抄、傅校有「虎穴書」三字。

〔四〕古頑書汪校本書苑卷十一作「古頡書」，雍正本墨池卷四、四庫本墨池卷二作「古頡篆」。

〔五〕飛白草吳抄作「飛白草章」，傅校作「飛白章草」，雍正本墨池卷四、四庫本墨池卷二、汪校本書苑卷十一作「飛白草草書」。

〔六〕此五十種按數實爲四十種。

〔七〕鍾鼓隸釋作鍾鼎此二句，四庫本同，他本俱無。

〔八〕鳳魚篆吳抄、傅校作「鳳魚書」。

〔九〕科斗蟲篆雍正本墨池卷四、四庫本墨池卷二作「科斗篆、蟲篆」，四庫本書苑卷十一作「科斗篆、蟲篆」，汪校本書苑卷十一作「科斗篆、蟲篆」。

〔一〇〕雲篆雍正本墨池卷四、四庫本墨池卷二作「雲星篆」，汪校本書苑卷十一作「重星篆」。

〔一一〕龍虎隸吳抄、傅校作「龍隸、虎隸」。

〔一二〕龜文書雍正本墨池卷四、四庫本墨池卷二、四庫本書苑卷十一作「龜文隸」，汪校本書苑卷十

〔三〕 一作「龜文隸書」。

〔四〕 到書 「到」，汪校本書苑卷十一作「倒」，字通。

〔五〕 中庶子 「子」字原脫，據汪校本書苑卷十一補。中庶子，官名，見宋書百官志下。

〔六〕 弔記書 「記」，何批：「疑作『訃』。」

〔七〕 所存猶一百二十體 按數實爲一百零七體。

張芝始作一筆飛白書，此於「井」、「冊」等字爲紗〔一〕。所以唯云一筆飛白書〔二〕，則無所不通矣。反左書者，大同中東宮學士孔敬通所創。余見而達之，於是座上酬答，諸君無有識者，遂呼爲「衆中清閒法」。今學者稍多，解者益寡。敬通又能一筆草書，一行一斷，婉約流利，特出天性，頃來莫有繼者。宗炳又造畫瑞應圖，千古卓絕。王元長頗加增定，乃有虞舜獬廌、周穆狻猊、漢武神鳳、衛君舞鶴、五城、九井、螺杯、魚硯、金縢、玉英、玄圭、朱草等，凡二百一十物。余經取其善草草嘉禾、靈禽瑞獸、樓臺器服可爲翫對者〔三〕，盈縮其形狀，參詳其動植，制一部焉。此乃青出於藍，而實世中未有。復於屏風上作雜體篆二十四種，寫凡百名，將恐一筆郭子，凡百屏風，傳者逾謬，併懷歎息。

八〇

〔一〕此於井册等字爲鈔　「井」，雍正本墨池卷四、四庫本墨池卷二作「並」。「鈔」，吳抄、傅校、雍正本墨池卷四、四庫本墨池卷二作「妙」，疑是。

〔二〕所以唯云一筆飛白書　「飛白」，吳抄、雍正本墨池卷四、四庫本墨池卷二無，疑是。

〔三〕余經取其善草嘉禾靈禽瑞獸樓臺器服可爲甒對者　「余經」，汪校本書苑卷十一作「余徑」，則二字非人名，疑誤。「服」，四庫本書苑卷十一、汪校本書苑卷十一作「物」。

○梁庾肩吾書品論

玄静先生曰：予遍求邃古，逖訪厥初，書名起於玄洛，字勢發於倉史。故遺結繩，取

世本云：「史皇作圖。」黃帝臣也。其唐虞之文章，夏后之鼎象，則圖畫之宗焉。其後繪事逾精，丹青轉妙，乃有釘女心痛，圖魚獺集。敬君以之亡婦，王嬙縣此失身〔一〕。近代陸綏，足稱畫聖。所聞談者，一筆之外，僅可蟬雀。顧長康稱爲三絕，終是半癡人耳。雜體既資於畫，所以附乎書末。

〔一〕王嬙縣此失身　「失」，汪校本書苑卷十一作「災」。

諸爻〔一〕，象諸形，會諸人事。未有廣此緘縢，深茲文契。是以「一」畫加「大」，「天」尊可

知；「二力」增「土」〔二〕，地卑可審。「日」以君道，則字勢圓；「月」以臣輔，則文體缺。及

其轉注、假借之流，指事、會意之類，莫不狀範毫端，形呈字表。開篇翫古，則千載共朝；削

簡傳今〔三〕，則萬里對面。記善則惡自削，書賢則過必改。玉曆頒正而化俗，帝載陳言而

設教〔四〕。變通不極，日用無窮。與聖同功，參神立運。爰泊中葉，捨繁從省。漸失潁川

之言，竟逐雲陽之字。若乃鳥跡孕於古文，壁書存於科斗。符陳帝璽，摹調蜀漆。署表宮

門，銘題禮器〔五〕。魚猶含鳳〔六〕，鳥已分蟲。仁義起於麒麟，威形發於龍虎。雲氣時飄五

色，仙人還作兩童。龜若浮溪，蛇如赴穴。流星疑燭，垂露似珠。芝英轉車，飛白掩素。

參差倒薤，既思種柳之謠；長短懸針，復想定情之製。蚊腳傍低，鵠頭仰立。填飄板

上〔七〕。繆起印中。波回墮鏡之鸞，楷顧雕陵之鵲。並以篆籀重復，見重昔時〔八〕。或巧能

售酒〔九〕，或紗令鬼哭。信無味之奇珍，非趣時之急務。且具錄前訓，今不復兼論。

〔一〕 故遺結繩取諸爻　此二句，嘉靖本、宋本書苑卷四、四庫本書苑卷四、汪校本書苑卷四作「故遺
結繩，取諸爻」，吳抄、傅校作「故遺諸繩，取諸文」，說郛卷八七所收書品作「故遺結繩，取諸文」。

〔二〕 二力增土　雍正本墨池卷六、四庫本墨池卷二此二句並下四句俱無。

〔三〕 二力增土　雍正本墨池卷六、四庫本墨池卷二作「十數成土」。「二力」，汪校本書苑卷四汪案…

「恐是『二方』之訛，『二方』增『土』乃『堃』字，堃即坤，故云『地卑可審』也。」四庫本書苑卷四正作「二方」。或疑「二」當作「乙」，藝文類聚卷六引春秋元命苞：「土力於乙者爲地。」句或用此。

〔三〕　削簡傳今　「傳」，原作「傅」，據嘉靖本、吳抄、四庫本、學津本、傅校、雍正本墨池卷六、四庫本書苑卷四改。

池卷二、宋本書苑卷四、四庫本書苑卷四、汪校本書苑卷四改。

〔四〕　玉曆頒正而化俗帝載陳言　此二句，雍正本墨池卷六、四庫本墨池卷二作「玉曆頒布，政仰而化俗；帝載陳言，待文而設教」。

〔五〕　銘題禮器　「銘題」，雍正本墨池卷六、四庫本墨池卷二作「題名」，吳抄、傅校作「題銘」。

〔六〕　魚猶含鳳　「含」，原作「捨」，據雍正本墨池卷六、四庫本墨池卷二改。

〔七〕　填飄板上　「飄」，雍正本墨池卷六、四庫本墨池卷二作「標」。四庫本書苑卷四作「標」。「板」，吳抄、傅校作「枝」。

〔八〕　見重昔時　「時」，雍正本墨池卷六、四庫本墨池卷二、汪校本書苑卷四作「人」。

〔九〕　或巧能售酒　「售酒」，吳抄、傅校、雍正本墨池卷六、四庫本墨池卷二作「酒售」，與下文對，當是。

惟草正疏通，專行於世。其或繼之者，雖百代可知。尋隸體發源秦時，隸人下邳程邈所作〔一〕。始皇見而重之〔二〕。以奏事繁多，篆字難製，遂作此法，故曰「隸書」，今時正書是

八三

也。草勢起於漢時，解散隸法，用以赴急。本因草創之義，故曰「草書」。建初中，京兆杜操始以善草知名，今之草書是也。而蔽山之扇，竟未增錢；凌雲之臺，無因誠子。求諸故迹，或有淺深。輒刪善草隸者一百二十八人〔四〕，伯英以稱聖居首，法高以追駿處末。推能相越〔五〕，小例而九；引類相附，大等而三。復爲略論，總名書品。

〔一〕隸人下邳程邈所作　「下邳」，四庫本、雍正本墨池卷六、四庫本墨池卷二作「下邽」。本卷後魏江式論書表、本書卷七唐張懷瓘書斷上亦記程邈下邽人。按漢許慎說文解字叙又有「秦始皇帝使下杜人程邈」云云，説各不一，未知孰是。

〔二〕始皇見而重之　「重」，雍正本墨池卷六、四庫本墨池卷二、汪校本書苑卷四作「奇」。

〔三〕敏手謝於臨池　「謝」，雍正本墨池卷六、四庫本墨池卷二作「藉」，疑是。

〔四〕輒刪善草隸者一百二十八人　「一百二十八人」，按後所列實爲一百二十三人。四庫本書品正作「一百二十三人」。

〔五〕推能相越　「能」，雍正本墨池卷六作「來」。

張芝伯英　　鍾繇元常　　王羲之逸少

論曰：隸既發源秦史，草乃激流齊相。跨七代而彌遵〔一〕，將千載而無革。誠開博者也。均其文，總六書之要；指其事，籠八體之奇。能拔篆籀於繁蕪，移楷真於重密。分行紙上，類出繭之蛾；結畫篇中，似聞琴之鶴。峰崿間起，瓊山嶷其斂霧；漪瀾遞振，碧海愧其下風。抽絲散水，定其下筆；倚刀較尺，驗於成字〔二〕。真草既分於星芒，烈火復成於珠佩。或橫牽竪掣，或濃點輕拂。或放而更留，或因挑而還置〔三〕。敏思藏於胸中，巧意發於毫銛〔四〕。詹尹端策〔五〕，故以迷其變化；英、韶傾耳，無以察其音聲。殆善射之不注〔六〕，紗斲輪之不傳。是以鷹爪含利〔七〕，出彼兔毫；龍管潤霜，遊茲蠆尾。學者鮮能具體，窺者罕得其門。若探紗測深，盡形得勢。烟華落紙將動，風彩帶字欲飛。疑神化之所爲，非人世之所學〔八〕。惟張有道，鍾元常，王右軍其人也。張工夫第一，天然次之。衣帛先書，稱爲草聖。鍾天然第一，功夫次之。紗盡許昌之碑，窮極鄴下之牘。王工夫不及張，天然過之；天然不及鍾，工夫過之。羊欣云：「貴越群品，古今莫二。兼撮衆法，備成一家。」若孔門以書，三子入室矣。允爲上之上。

〔一〕跨七代而彌遵 「遵」，雍正本墨池卷六、四庫本墨池卷二、四庫本書苑卷四作「尊」字通。

〔二〕「抽絲散水」至「驗於成字」 此四句，四庫本墨池卷二作「抽絲散水於筆下，倚刀較尺於字中」，

雍正本墨池卷六略同，唯「倚」誤作「猗」。汪校本書苑卷四作「抽絲散水，定於筆下」；倚刀較尺，

驗於字中」。「較」，原作「欠」，據雍正本墨池卷六、四庫本墨池卷二、四庫本書苑卷四、汪校本書

苑卷四改。

〔三〕或因挑而還置 「置」，四庫本作「直」，吳抄、傅校作「胃」。

〔四〕巧意發於毫銛 「意」，雍正本墨池卷六、四庫本墨池卷二、汪校本書苑卷四作「態」。吳抄、傅校

作「能」，當爲「態」之訛。

〔五〕詹尹端策 「詹尹」，原作「詹君」。楚辭卜居：「詹尹乃端策拂龜。」句當用此。茲據四庫本墨

池卷二、四庫本書苑卷四作「態」。

〔六〕殆善射之不注 「注」，雍正本墨池卷六、吳抄、傅校作「鑄」。

〔七〕是以鷹爪含利 「含利」，吳抄作「令利」，傅校作「伶利」。「令」、「伶」字通。

〔八〕非人世之所學 「人世」，吳抄、傅校、雍正本墨池卷六、四庫本墨池卷二、汪校本書苑卷四作「世人」。

　　崔瑗子玉　　　杜度伯度　　　師宜官　　　張昶文舒

　　王獻之子敬

　　　右五人上之中

論曰：崔子玉擅名北中，跡罕南度〔一〕。世有得其摹者〔二〕，王子敬見之稱美，以爲功

類伯英。杜度濫觴於草書，取奇於漢帝。詔復奏事〔一〕，皆作草書。師宜官鴻都爲最，能

大能小。文舒聲劣於兄，時云亞聖。子敬泥帚，早驗天骨。兼以掣筆，復識人工。一字不

遺，兩葉傳鈔。此五人，允爲上之中。

〔一〕 跡罕南度 「度」，傅校作「渡」，字通。

〔二〕 世有得其摹者 「得其摹者」，吳抄作「得摹其書者」，傅校作「摹得其書者」，何校、雍正本墨池
卷六、四庫本墨池卷二、汪校本書苑卷四作「得其摹書者」。

〔三〕 詔復奏事 「復」，雍正本墨池卷六、四庫本墨池卷二、四庫本書苑卷四、汪校本書苑卷四作
「後」；四庫本書品作「使」，似是。

索靖 幼安　　梁鵠 孟皇　　韋誕 仲將　　皇象 休明

胡昭 孔明　　鍾會 士季　　衛瓘 伯玉　　荀輿 長胤

阮研 文幾

右九人上之下

論曰：幼安斂蔓舅氏，抗名衛令。孟皇功盡筆力〔一〕，字入帳中。仲將不妄染毫〔二〕，

必須張筆而左紙〔三〕；孔明動見模楷，所爲胡肥而鍾瘦〔四〕。休明斟酌二家，驅駕八絕〔五〕，

士季之範元常，猶子敬之稟逸少。而功拙兼效〔六〕，真草皆成。伯玉遠慕張芝，近參父迹。

長胤狸骨方，擬而難造。阮研居今觀古，盡窺衆玅之門。雖復師王祖鍾，終成別搆一體。

此九人，允爲上之下。

〔一〕 孟皇功盡筆力 「力」，雍正本墨池卷六、四庫本墨池卷二作「勢」。

〔二〕 仲將不妄染毫 「毫」，雍正本墨池卷六、四庫本墨池卷二、汪校本書苑卷四作「墨」。

〔三〕 必須張筆而左紙 「必」「而」，原脱，據雍正本墨池卷六、四庫本墨池卷二、汪校本書苑卷四補，方與下句對。

〔四〕 所爲胡肥而鍾瘦 「所爲」，吳抄、傅校作「所謂」，疑是。雍正本墨池卷六、四庫本墨池卷二、汪校本書苑卷四作「皆謂」。

〔五〕 驅駕八絶 「驅」，雍正本墨池卷六、四庫本墨池卷二、汪校本書苑卷四作「聯」。

〔六〕 而功拙兼效 「功」，汪校本書苑卷四作「工」字通。四庫本書苑卷四作「巧」。

張超 子並　　郭伯道　　劉德昇 君嗣　　崔寔 子真

衛夫人 茂猗　　李式 景則　　庾翼 稚恭　　郗愔 方回

謝安 安石　　王珉 季琰　　桓玄 敬道　　羊欣 敬元

王僧虔　孔琳之彥琳　殷鈞[一]

右十五人中之上

〔一〕殷鈞　此二字下，傅校、雍正本墨池卷六、四庫本墨池卷二、四庫本書苑卷四、汪校本書苑卷四有「季和」小字注。

論曰：子並崔家州里，頗相倣效。可謂醬鹹於鹽，冰寒於水[一]。伯道里居[二]，朝廷遠討其迹[三]。德昇之妙，鍾、胡各採其美。子真俊才，門法不墜。李妻衛氏，自出華宗[四]。景則毫素流靡，稚恭聲彩遒越。郗愔、安石，草正立驅。季琰、桓玄，筋力俱駿。羊欣早隨子敬，最得王體。孔琳之聲高宋氏，王僧虔雄發齊代。殷鈞頗耽著愛好，終得肩隨。此一十五人，允爲中之上。

〔一〕冰寒於水　吳抄、雍正本墨池卷六作「水冷於冰」，與前句義諧，疑是。

〔二〕伯道里居　「里居」，吳抄、傅校、雍正本墨池卷六、四庫本墨池卷二、宋本書苑卷四、四庫本書苑卷四作「府問」。

〔三〕朝廷遠討其迹　「討」，吳抄、傅校、雍正本墨池卷六、四庫本墨池卷二、宋本書苑卷四、四庫本書苑卷四作「封」。

〔四〕自出華宗　「自出」，吳抄、傅校、雍正本墨池卷六、四庫本墨池卷二、汪校本書苑卷四作「出自」。

魏武帝曹操，孟德　　孫皓吳主，元宗　　衛覬伯儒　　左子邑伯，字子邑〔一〕

衛恒巨山　　杜預元凱　　王廙世將　　張彭祖

任靖　　韋昶文休　　王修〔二〕敬仁　　張永〔三〕

范懷約　　吳休尚　　施方泰

右十五人中之中

〔一〕左子邑伯字子邑　四庫本墨池卷二、汪校本書苑卷四作「左伯子邑」，依例當如此。

〔二〕王修　雍正本墨池卷六、四庫本墨池卷二、汪校本書苑卷四作「王循」，本書二名互見，未知孰是。參第一二二頁校〔二〕。

〔三〕張永　此二字下，雍正本墨池卷六、四庫本墨池卷二、四庫本書苑卷四、汪校本書苑卷四有「景初」小字注。按張永字景雲，參第二七二頁校〔三五〕。

論曰：魏帝筆墨雄贍，吳主體裁綿密。伯儒兼叙隸草，子邑分鑣梁、邯〔一〕。巨山三世，元凱累葉。王廙為右軍之師，彭祖取義之之道。任靖矯名，文休題柱。敬仁清舉，致

畏逼之詞；張、范逢時〔二〕，俱東南之美。吳、施鄩下後生〔三〕，同年拔萃〔四〕。此十五人，

允爲中之中。

〔一〕子邑分鑣梁邸 「分鑣」，原作「分鑣」，據吳抄、傅校、雍正本墨池卷二、四庫本書
苑卷四、四庫本書苑卷四、汪校本書苑卷四改。分鑣，分道。

〔二〕張范逢時 「逢時」，原作「遞時」，據雍正本墨池卷六、四庫本墨池卷二改。傅校作「遞興」，四庫
本書苑卷四、汪校本書苑卷四作「遞峙」，義亦通。

〔三〕吳施鄩下後生 「吳施」，原作「施吳」，與本段前所列名録順序不一致，茲據雍正本墨池卷六、四
庫本墨池卷二改。「後生」，原脫，據雍正本墨池卷六、四庫本墨池卷二、汪校本書苑卷四補。嘉
靖本、王本、吳抄「後生」作「後此」，傅校作「復此」。

〔四〕同年拔萃 「拔」，原作「後」，據吳抄、傅校、雍正本墨池卷六、四庫本墨池卷二、宋本書苑卷四、
四庫本書苑卷四、汪校本書苑卷四改。

羅暉〔一〕叔景　趙襲元嗣　劉興〔二〕　張昭〔三〕

陸機士衡　朱誕　王導〔四〕　庾亮元規

王洽敬和　郗超景興　張翼〔五〕　宋文帝姓劉，名義隆

康昕　徐希秀　謝朓玄暉　劉繪〔六〕

陶隱居名弘景，字通明　王崇素

右十八人中之下

〔一〕羅暉　原作「羅暐」，據嘉靖本、吳抄、傅校、雍正本墨池卷六、宋本書苑卷四、四庫本書苑卷四、汪校本書苑卷四改。羅暉字叔景，見本書卷九唐張懷瓘書斷下。

〔二〕劉輿　此二字下，何校有「慶孫」小字注。

〔三〕張昭　此二字下，汪校本書苑卷四有「子布」小字注。

〔四〕王導　此二字下，吳抄、傅校、宋本書苑卷四有「茂弘」小字注。

〔五〕張翼　此二字下，雍正本墨池卷六、四庫本墨池卷二、四庫本書苑卷四、汪校本書苑卷四有「君祖」小字注。

〔六〕劉繪　此二字下，汪校本書苑卷四有「士章」小字注。

論曰：叔景、元嗣，竝稱西州〔一〕。劉輿之筆札，張昭之無懈。陸機以弘才掩迹，朱誕以偏藝流聲。王導則列聖推能，庾亮則群公挹巧〔二〕。王洽以下〔三〕，竝通諸法。郗超以晚年取譽，張翼善效，宋帝、康昕、希秀孤生，謝朓、劉繪、文宗書範，近來少前。陶隱居仙才翰彩，拔於山谷〔四〕。王崇素靡倫篇筆〔五〕，傳於里閭。此十八人允爲中之下。

〔一〕叔景元嗣竝稱西州　「西」，原作「四」，據嘉靖本、吳抄、傅校、雍正本墨池卷六、四庫本墨池卷二、宋本書苑卷四、四庫本書苑卷四、汪校本書苑卷四改。羅暉，京兆杜陵人；趙襲，京兆長安人，爲敦煌太守。本書卷九唐張懷瓘書斷下謂襲「與羅暉並以能草見重關西」，知以「西」爲是。

〔二〕庾亮則群公挹巧　「巧」，原作「功」，據吳抄、傅校、雍正本墨池卷六、四庫本墨池卷二、宋本書苑卷四、四庫本書苑卷四、汪校本書苑卷四改。

〔三〕王洽以下　「下」，嘉靖本、吳抄、傅校、雍正本墨池卷六、四庫本墨池卷二、宋本書苑卷四、四庫本書苑卷四、汪校本書苑卷四無，則此句與下句合爲一句；然似以有「下」爲是。

〔四〕拔於山谷　「拔」，原作「狀」，據雍正本墨池卷六、四庫本墨池卷二、宋本書苑卷四、四庫本書苑卷四、汪校本書苑卷四改。

〔五〕王崇素靡倫篇筆　「靡倫篇筆」，原作「繪靡篇書筆」，據雍正本墨池卷六、四庫本墨池卷二、汪校本書苑卷四改。四庫本書苑卷四作「繪篇書筆」。

姜詡	梁宣	魏徵玄成〔一〕	韋秀〔二〕
鍾輿〔三〕	向泰	羊欣〔四〕	晉元帝景文
識道人	范曄蔚宗	宗炳〔五〕	謝靈運
蕭思話	薄紹之敬叔	齊高帝〔六〕	庾黔婁〔七〕

論曰：此二十人竝擅毫翰，動成楷則。殆逼前良，見希後彦。允爲下之上。

右二十人下之上

費元瑤　　孫奉伯　　王薈〔八〕　　羊祐〔九〕叔子

〔一〕魏徵玄成　魏徵字玄成，唐初人，按例不當位此。吳抄旁校作「魏徵」，當是，則小字注自亦誤。
魏徵見本書卷一宋王愔文字志下卷目。「玄成」，學津本、雍正本墨池卷六、四庫本墨池卷二、四
庫本書苑卷四、汪校本書苑卷四作「文成」。

〔二〕韋秀　吳抄旁校作「牽秀」，疑是。牽秀見本書卷一宋王愔文字志下卷目。

〔三〕鍾興　雍正本墨池卷六、四庫本墨池卷二作「鍾興」，四庫本書苑卷四、汪校本書苑卷四作「鍾
與」。按後漢書卷七九有鍾興傳，疑作「鍾興」是。

〔四〕羊耽　原作「羊忱」，今改。參第一八頁校〔一〕羊耽。

〔五〕宗炳　原作「宋炳」，據吳抄、傅校、雍正本墨池卷六、四庫本墨池卷二、四庫本書苑卷四改。宗
炳又見本書卷二梁庾元威論書，宋書有傳。

〔六〕齊高帝　此三字下，嘉靖本、宋本書苑卷四有「紹伯」小字注，汪校本書苑卷四有「道成，字紹伯」
小字注。

〔七〕庾黔婁　此三字下，汪校本書苑卷四有「子貞」小字注。

〔八〕王薈　此二字下，汪校本書苑卷四有「敬文」小字注。

九四

〔九〕羊祐　吳抄、四庫本、學津本、四庫本墨池卷二、宋本書苑卷四、四庫本書苑卷四、汪校本書苑卷四作「羊祜」。按羊祜字叔子，晉初人，按例不當位此。范校：「疑羊祐或別有其人。」如此，則其下小注「叔子」亦當誤。姑存疑。

楊經〔一〕	諸葛融	楊潭	張炳
岑淵	張興〔二〕	王濟	李夫人
劉穆之道和	朱齡石〔三〕	庾景休	張融〔四〕思光
褚元明	孔敬通	王籍文海	

右十五人下之中

論曰：此十五人雖未窮字奧，書尚文情。披其藂薄，非無香草；視其涯岸，皆有潤珠。故遺斯紙，以爲世玩。允爲下之中。

〔一〕楊經　雍正本墨池卷六、宋本書苑卷四作「陽經」。按楊經名又見於本書卷一宋王愔文字志目下卷目，則此處或當是。

〔二〕張興　吳抄、傅校作「張輿」，學津本、雍正本墨池卷六、四庫本墨池卷二、汪校本書苑卷四作「裴興」。

〔三〕　朱齡石　此三字下，何校、汪校本書苑卷四有「伯兒」小字注。

〔四〕　張融　吳抄、傅校作「張景」，下無「思光」小字注。

右二十三人下之下

衛宣　　李韞　　陳基　　傅廷堅〔一〕

張紹　　陰光　　韋熊〔二〕　張暢

曹任　　宋嘉　　裴邈　　羊固

傅夫人　辟閭訓　謝晦〔三〕　徐羨之〔四〕

孔閭　　顧寶先〔五〕　周仁皓　張欣泰

張熾　　僧岳道人　法高道人

〔一〕　傅廷堅　嘉靖本、吳抄、宋本書苑卷四作「傅庭堅」。

〔二〕　韋熊　此二字下，四庫本墨池卷二、汪校本書苑卷四有「少季」小字注。

〔三〕　謝晦　此二字下，何校、汪校本書苑卷四有「宣明」小字注。

〔四〕　徐羨之　此三字下，何校、汪校本書苑卷四有「宗文」小字注。

〔五〕　顧寶先　原作「顏寶光」，吳抄、傅校、雍正本墨池卷六、四庫本墨池卷二作「顧寶光」，四庫本書

苑卷四作「顔保光」。按南史王僧虔傳記顧寶先事。又查宋書顧琛傳，顧琛有子曰寶先。兹據改。

論曰：此二十三人皆五味一和，五色一彩，視其雕文，非特刻鵠；人人下筆〔一〕，寧止追響〔二〕。遺迹見珍，餘芳可折。誠以驅馳竝駕，不逮前鋒；而中權後殿，各盡其美。允爲下之下。

〔三〕　寧止追響　「響」傅校、四庫本墨池卷二作「響」，字通。

〔二〕　人人下筆　「人人」，雍正本墨池卷六、四庫本墨池卷二、汪校本書苑卷四作「觀其」。

〔一〕　儻後之學者　「學」吳抄、傅校作「作」。

○袁昂古今書評

王右軍書如謝家子弟〔一〕，縱復不端正者，爽爽有一種風氣〔二〕。

能振此鱗翼，俱上龍門。儻後之學者〔一〕，更隨點曝云爾。

今以九例，該此衆賢。猶如玄圃積玉，炎洲聚桂。其中實相推謝，故有兹多品。然終

〔一〕 王右軍書如謝家子弟 「王右軍」，宋趙與峕賓退録卷二載袁昂書評、絳帖卷四載隋智果書梁武帝評書作「王僧虔」。按，梁武帝評書與本篇條目有相同者，宋黄伯思東觀餘論卷上法帖刊誤卷上第五雜帖，賓退録卷二均謂實袁昂所作，兹並取作參校。

〔二〕 爽爽有一種風氣 「爽爽」，書評、梁武帝評書作「奕奕」。

王子敬書如河洛間少年〔一〕，雖有充悦〔二〕，而舉體沓拖〔三〕，殊不可耐。

〔一〕 王子敬書如河洛間少年 「河洛間」，書評、梁武帝評書作「河朔」。

〔二〕 雖有充悦 「有」，嘉靖本、吴抄、傅校、四庫本書苑卷五、汪校本書苑卷五、書評、梁武帝評書作「皆」。

〔三〕 而舉體沓拖 「沓拖」，書評、梁武帝評書同，吴抄、傅校作「蹉跎」。

羊欣書如大家婢爲夫人，雖處其位，而舉止羞澀，終不似真。

徐淮南書如南岡士大夫，徒好尚風範〔一〕，終不免寒乞〔二〕。

〔一〕 徒好尚風範 「風範」，書評、梁武帝評書作「風軌」。風軌，猶言風度。

〔二〕 終不免寒乞 書評、梁武帝評書作「然不寒乞」。

阮研書如貴胄失品次，叢悴不復排突英賢〔一〕。

〔一〕叢悴不復排突英賢　「叢悴」書評、梁武帝評書無。「不復」，嘉靖本、吳抄、宋本書苑卷五、四庫本書苑卷五作「不能復」，汪校本書苑卷五作「不復能」。

王儀同書如晉安帝，非不處尊位，而都無神明。

施肩吾書如新亭傖父〔一〕，一往見似揚州人共語〔二〕，便音態出〔三〕。

〔一〕施肩吾書如新亭傖父　「施肩吾」，太平御覽卷七四八作「施吳興」，即施肩吾。吳抄作「施吳」，似奪「興」字。然施肩吾唐人，按例不當位此，必誤無疑。明潘之淙書法離鈎卷七載袁昂古今書評與此同，而文淵閣四庫全書本書法離鈎「施」作「庾」，不知何據。梁武帝評書作「吳施」，書評作「吳拖」，爲「吳施」形訛。何批：「『施吳』謂吳休尚、施方泰。法帖中作『吳施』，今從抄本。」按吳、施名見本卷庾肩吾書品論。

〔二〕一往見似揚州人共語　「見」，書評、梁武帝評書無。此句文淵閣四庫全書本賓退録卷二作「一往似揚州，逢人共語」。

〔三〕便音態出　吳抄作「便意態出」，書評、梁武帝評書作「語便態出」。

陶隱居書如吳興小兒，形容雖未成長〔一〕，而骨體甚駿快〔二〕。

〔一〕　形容雖未成長　「形容」，書評、梁武帝評書作「形狀」。

〔二〕　而骨體甚駿快　「駿快」，書評、梁武帝評書作「峭快」。

殷鈞書如高麗使人，抗浪甚有意氣，滋韻終乏精味〔一〕。

〔一〕　「殷鈞書如高麗使人」至「滋韻終乏精味」　此三句，書評、梁武帝評書作「殷均書如高麗人抗浪，乃不有意氣，而姿顏自足精味」。

袁山松書如深山道士〔一〕，見人便欲退縮。

〔一〕　袁山松　原作「袁崧」，據傅校改。按袁山松晉人，晉書有傳。書評、梁武帝評書作「柳產」。

蕭子雲書如上林春花，遠近瞻望〔一〕，無處不發。

〔一〕　蕭子雲書如上林春花遠近瞻望　此二句，吳抄、傅校作「蕭子雲書如春初望山林花」。「蕭子雲」，四庫本書苑卷五、汪校本書苑卷五作「曹喜」。

曹喜書如經論道人〔一〕，言不可絕〔二〕。

〔一〕曹喜書如經論道人　「曹喜」，吳抄、傅校本作「曹欣」，疑誤；四庫本書苑卷五、汪校本書苑卷五

「蕭子雲」。「經論」，吳抄、傅校本作「經緰」，四庫本書苑卷五、汪校本書苑卷五作「經緰」。

〔三〕言不可絕　嘉靖本、吳抄、宋本書苑卷五、四庫本書苑卷五作「無不絕云」。

崔子玉書如危峰阻日，孤松一枝，有絕望之意〔一〕。

〔一〕孤松一枝有絕望之意　此二句，書評、梁武帝評書作「孤松單枝」。

師宜官書如鵰羽未息〔一〕，翩翩自逝。

〔一〕師宜官書如鵰羽未息　「羽」，吳抄旁校、書評、梁武帝評書作「翔」。

韋誕書如龍威虎振〔一〕，劍拔弩張。

〔一〕韋誕　書評、梁武帝評書作「梁鵠」。

<u>蔡邕</u>書骨氣洞達，爽爽有神〔一〕。

〔一〕爽爽有神　吳抄、傅校、宋本書苑卷五作「爽爽爲神」，書評、梁武帝評書作「爽爽如有神力」。

鍾司徒書字十二種意〔一〕，意外殊妙〔二〕，實亦多奇〔三〕。

〔一〕鍾司徒書字十二種意 「鍾司徒」，各本皆然。王家葵陶弘景叢考再論陶弘景尊鍾卑王之論：「按『鍾司徒』爲鍾繇子鍾會，鍾繇當稱『鍾太傅』。然此處之『鍾司徒』疑係『鍾太傅』之訛，因古今書評羅列王右軍至李斯五十人，並無鍾繇。其後復云：『張芝經奇，鍾繇特絶，逸少鼎能，獻之冠世。四賢共類，洪芳不滅。』又云：『右二十五人，自古及今，皆善能書。』張芝及二王皆在二十五人之中，獨獨繇見遺，於理不合。」其説可參。「十二種意」，梁武帝評書作「有十二種」。吳抄、四庫本書苑卷五作「十二種」。按當以無「意」字爲是。

〔二〕意外殊妙 「殊」，梁武帝評書作「巧」。

〔三〕實亦多奇 「實亦」，吳抄、傅校作「實處」，梁武帝評書作「終倫」。

邯鄲淳書應規入矩，方圓乃成。

張伯英書如漢武帝愛道〔一〕，憑虛欲仙。

〔一〕張伯英書如漢武帝愛道 「漢」，書評、梁武帝評書卷二無。

索靖書如飄風忽舉，鷙鳥乍飛。

梁鵠書如太祖忘寢，觀之喪目。

皇象書如歌聲繞梁，琴人捨徽〔一〕。

〔一〕皇象書如歌聲繞梁琴人捨徽　此二句，書評、梁武帝評書作「皇象書如韻音繞梁，孤飛獨舞」。

衛恒書如插花美女，舞笑鏡臺〔一〕。

〔一〕衛恒書如插花美女舞笑鏡臺　此二句，書評、梁武帝評書作「衛恒書如插花舞女，援鏡笑春」。

孟光禄書如崩崖〔一〕，人見可畏。

〔一〕孟光禄書如崩崖　「崩崖」，吳抄、傅校、宋本書苑卷五、四庫本書苑卷五、汪校本書苑卷五作「崩山絶崖」。

李斯書世爲冠蓋，不易施平〔一〕。

〔一〕不易施平　「平」，吳抄、傅校作「手」，四庫本書苑卷五作「評」，字通。

張芝經奇〔一〕，鍾繇特絶，逸少鼎能，獻之冠世……四賢共類〔二〕，洪芳不滅〔三〕。羊真、

孔草、蕭行、范篆，各一時絶妙。

〔一〕張芝經奇　「經」，嘉靖本、吳抄、雍正本墨池卷六、四庫本墨池卷二、宋本書苑卷五、四庫本書苑卷五、汪校本書苑卷五作「驚」。

〔二〕四賢共類　吳抄、傅校、雍正本墨池卷六、四庫本墨池卷二作「四英其頖」。

〔三〕洪芳不滅　「洪」，雍正本墨池卷六、四庫本墨池卷二、四庫本書苑卷五、汪校本書苑卷五作「流」。

右二十五人，自古及今，皆善能書。奉敕遣臣評古今書，臣既愚短，豈敢輒量江海〔一〕。但聖旨委臣斟酌是非，謹品字法如前。伏願照覽，謹啟。

〔一〕豈敢輒量江海　「輒」，汪校本書苑卷五作「測」。

普通四年二月五日，内侍中尚書令袁昂啓〔一〕，敕旨具云〔二〕：……「如卿所評。」臣謂鍾繇書意氣密麗，若飛鴻戲海，舞鶴遊天〔三〕；行間茂密，實亦難過。蕭思話書走墨連綿，字勢屈强，若龍跳天門，虎卧鳳閣〔四〕。薄紹之書字勢蹉跎，如舞女低腰，仙人嘯樹。乃至揮毫振紙，有疾閃飛動之勢〔五〕。臣淺見無聞，暗於明滅〔六〕，寧敢謬量山海。以聖命自天〔七〕，不得不斟酌過失是非〔八〕，如獲湯炭。

〔一〕普通四年二月五日内侍中尚書令袁昂啓　此二句原與上段相接，兹據汪校本書苑卷五另作一段，與下文相接。

〔二〕敕旨具云　「云」，原作「之」，據汪校本書苑卷五改。

〔三〕若飛鴻戲海舞鶴遊天　此二句，書評、梁武帝評書作「如雲鶴遊天，群鴻戲海」。

〔四〕「蕭思話書走墨連綿」至「虎卧鳳閣」　此四句，書評、梁武帝評書作「蕭思話書，如舞女低腰，仙人嘯樹」，與本書卷三唐李嗣真書品後「前品云：『蕭思話如舞女低腰，仙人嘯樹。』」相合，或當是。

〔五〕「薄紹之書字勢蹉跎」至「有疾閃飛動之勢」　此五句，書評、梁武帝評書作「薄紹之書，如龍遊在霄，繾綣可愛。」

〔六〕臣淺見無聞暗於明滅　此二句，傅校作「臣愚見無似，暗於識鑒」。

〔七〕以聖命自天　此句，吳抄、傅校作「有命自天」。「自」，四庫本書苑卷五作「似」。

〔八〕不得不酌過失是非　「不得不」，原作「不得」，據宋本書苑卷五、四庫本書苑卷五、汪校本書苑卷五改。「過失」，汪校本書苑卷五無。「是非」吳抄無。

○智永題右軍樂毅論後

樂毅論者正書第一。梁世模出，天下珍之。自蕭、阮之流，莫不臨學。陳天嘉中，人

得以獻文帝，帝賜與始興王。王作牧境中〔一〕，即以見示。吾昔聞其妙，今覩其真。閱翫良久，匪朝伊夕。始興薨後，仍屬廢帝。廢帝既歿，又屬餘杭公主。公主以帝王所重，恒加寶愛。陳世諸王，皆求不得。及天下一統，四海同文。處處追尋〔二〕，累載方得。此書留意運工，特盡神妙〔三〕。其間書誤兩字，不欲點除〔四〕，遂雌黄治定，然後用筆。陶隱居云〔五〕：「大雅吟、樂毅論、太師箴等，筆力鮮媚〔六〕，紙墨精新。」斯言得之矣。釋智永記〔七〕。

〔一〕 王作牧境中 「作牧境中」，雍正本墨池卷十四、四庫本書苑卷二十作「鏡中」。何批：「『鏡中』，謂鏡湖。」「境中」，嘉靖本、吳抄、四庫本書苑卷二十、汪校本書苑卷二十作「鏡中」。

〔二〕 處處追尋 此句上，嘉靖本、吳抄、傅校、宋本書苑卷二十、四庫本書苑卷二十、汪校本書苑卷二十作「昨收禁中」。「境中」，嘉靖本、吳抄、傅校、雍正本墨池卷十四、四庫本墨池卷四作「永」字（智永自指）。

〔三〕 特盡神妙 「特」，四庫本書苑卷二十作「時」。

〔四〕 不欲點除 「除」，汪校本書苑卷二十作「塗」。

〔五〕 陶隱居 吳抄、傅校作「陶貞白」。

〔六〕 筆力鮮媚 「鮮」，雍正本墨池卷十四、四庫本墨池卷四作「妍」。

〔七〕 釋智永記 此句下，吳抄、傅校、雍正本墨池卷十四、四庫本墨池卷四有「此記章草批」小字注。

○ 後魏江式論書表

臣聞庖犧氏作，而八卦列其畫[一]；軒轅氏興，而靈龜彰其彩[二]。古史倉頡覽二象之文[三]，觀鳥獸之跡，別創文字，以代結繩，用書契以紀事[四]。宣之王庭[五]，則百工以叙；載之方冊，則萬品以明。迄于三代，厥體頗異。雖依類取制，未能悉殊倉氏矣。故周禮八歲入小學，保氏教國子以六書，一曰指事，二曰諧聲，三曰象形[六]，四曰會意，五曰轉注，六曰假借，蓋倉頡之遺法也[七]。及宣王太史籀著大篆十五篇[八]，與古文或同或異，時人即謂之「籀書」。孔子修六經[九]，左丘明述春秋[一〇]，皆以古文，厥意可得而言。

[一] 而八卦列其畫　「列」，吳抄、傅校、北史江式傳載此表作「形」。

[二] 而靈龜彰其彩　「靈龜」，魏書江式傳載此表作「龜策」。

[三] 古史倉頡覽二象之文　「文」，嘉靖本、吳抄、傅校、雍正本墨池卷一、四庫本墨池卷一、宋本書苑卷十四、四庫本書苑卷十四、魏書、北史作「交」。

[四] 用書契以紀事　「紀」，魏書、北史作「維」。

[五] 宣之王庭　「王庭」，北史作「王迹」。按此段文字多本諸說文解字叙（下稱「說文叙」）。說文叙有「蓋取諸夬……『夬，揚於王庭。』」語，北史或當誤。

〔六〕二曰諧聲三曰象形　此二句，吳抄旁校、魏書作「二曰象形，三曰諧聲」。北史作「二曰象形，三曰形聲」，與説文叙順序合。「諧聲」，嘉靖本、吳抄、何校、宋本書苑卷十四作「形聲」，義同。

〔七〕蓋倉頡之遺法也　此句，魏書作「蓋是史頡之遺法也」。

〔八〕太史籀　吳抄旁校、魏書、北史作「太史史籀」。

〔九〕孔子修六經　此句，魏書作「至孔子定六經」，説文叙作「至孔子書六經」。

〔一〇〕左丘明述春秋　「春秋」下，説文叙有「傳」字，是。

其後七國殊軌，文字乖別，暨秦兼天下，丞相李斯乃奏罷不合秦文者〔一〕。斯作倉頡篇，中車府令趙高作爰歷篇，太史胡毋敬作博學篇，皆取史籀大篆，或頗省改，所謂小篆者也。於是秦燒經書，滌除舊典，官獄繁多，以趨約易，始用隸書，古文繇此息矣。隸書者，始皇時衙吏下邽程邈附於小篆所作也〔二〕。世人以邈徒隸〔三〕，即謂之隸書。故秦有八體，一曰大篆，二曰小篆，三曰刻符書〔四〕，四曰蟲書，五曰摹印，六曰署書，七曰殳書，八曰隸書。

〔一〕丞相李斯乃奏罷不合秦文者　「奏」下，魏書、北史有「蠲」字。

〔二〕始皇時衙吏下邽程邈附於小篆所作者　此句，魏書、北史作「始皇使下杜人程邈附於小篆所作也」。「時」，汪校本書苑卷十四作「時使」。「衙吏」，雍正本墨池卷一、四庫本墨池卷一作「獄吏」。「下邽」，汪校本書苑卷十四作「下杜」。參第八四頁校〔一〕。

〔三〕世人以逾徒隸　「世人」，魏書無。

〔四〕刻符書　四庫本書苑卷十四作「刻符」，與説文叙合。吳抄、北史作「符書」。

漢興，有尉律學，復教以籀書，又習以八體，試之課最，以爲尚書史。書或有字不正，輒舉劾焉〔一〕。又有草書，莫知誰始。考其形畫〔二〕，雖無厥誼，亦是一時之變通也。孝宣時召通倉頡篇者〔三〕，張敞從受之〔四〕。涼州刺史杜鄴〔五〕、沛人爰禮、講學大夫秦近亦能言之。孝平時徵禮等百餘人〔六〕，説文字於未央〔七〕，以禮爲小學元士。黄門侍郎揚雄採以作訓篡篇〔八〕。及亡新居攝，自以運應制作，使大司空甄豐校文字之部〔九〕，頗改定古文。時有六書，一曰古文，孔子壁中書也。二曰奇字，即古文而異者。三曰篆書，云小篆也。四曰佐書，秦隸書也。五曰繆篆，所以摹印也。六曰鳥蟲〔一〇〕，所以書幡信也。壁中書者，魯共王壞孔子宅，而得尚書〔一一〕、春秋、論語、孝經也。又北平侯張蒼獻春秋左氏傳，書體與孔氏壁中書相類〔一二〕，即前代之古文矣。

〔一〕書或有字不正輒舉劾焉　此二句，雍正本墨池卷一、四庫本墨池卷一無「書或有」三字。魏書作「吏民上書，省字不正，輒舉劾焉」，北史略同，唯「民」避諱作「人」。又，説文叙有「書或不正，輒舉劾之」語。

〔二〕 考其形畫　汪校本書苑卷十四作「其形畫」，魏書作「考其書形」，北史作「其形書」。

〔三〕 孝宣時召通倉頡篇者　此句，吳抄、魏書、北史作「孝宣時召通倉頡讀者」，四庫本書苑卷十四、汪校本書苑卷十四作「孝宣時召通倉頡之篇者」，說文叙作「孝宣皇帝時召通倉頡讀者」。

〔四〕 張敞從受之　此句，與說文叙合。魏書作「獨張敞從之受」，說文叙作「獨張敞從受之」。

〔五〕 杜鄴魏書同。漢書有杜鄴傳。然吳抄、北史作「杜業」，與說文叙合。段玉裁注：「『業』，漢書作『鄴』，似當從許作『業』。」

〔六〕 孝平時徵禮等百餘人　「孝平」下，說文叙有「皇帝」二字。

〔七〕 說文字於未央　「未央」下，吳抄、魏書、北史作「中」字，汪校本書苑卷十四、魏書、北史作「宮中」二字。

〔八〕 揚雄　嘉靖本、王本、吳抄、宋本書苑卷十四作「楊雄」，與說文叙合。段玉裁注：「『楊』從『木』。或從『手』者誤。」羅振玉雪堂金石文字跋尾卷二鄭固碑跋：「此碑及唐張興墓誌、梁思亮墓誌書揚雄之姓皆作『楊』，不從『扌』。昔人謂楊雄字當作『揚』，得此可正其誤。」是。然古籍中於雄之姓二字實常混用，故統不作校改。

〔九〕 使大司空甄豐校文字之部　「大司空」，與說文叙合；汪校本書苑卷十四、北史作「大司馬」。

〔一〇〕 六曰鳥蟲　此句下，說文叙有「書」字。

〔一一〕 而得尚書　「而得」下，吳抄、傅校有「禮記」二字，與說文叙合。魏書僅有「禮」字。

〔一二〕 「文字」，說文叙作「文書」。

一一〇

〔三〕書體與孔氏壁中書相類　「相」原作「又」，據嘉靖本、吳抄、傅校、宋本書苑卷十四、四庫本書苑
卷十四、汪校本書苑卷十四、魏書、北史改。

後漢郎中扶風曹喜號曰工篆，小異斯法，而甚精巧，自是後學皆其法也。又詔侍中賈
逵修理舊文。殊藝異術，王教一端。苟有可以加於國者，靡不悉集。逵即汝南許慎古學
之師也〔一〕。後慎嗟時人之好奇，歎俗儒之穿鑿，愍文毀於凡譽，痛字敗於庸説〔二〕，詭更
任情〔三〕，變亂於世，故撰説文解字十五篇，首一終亥，各有部居。苞括六藝群書之詁，評
釋百代諸子之訓。天地、山川、草木、鳥獸、昆蟲、雜物、奇怪珍異，王制禮儀，世間人事，莫
不畢載。可謂類聚群分，雜而不越，文質彬彬，最可得而論也。左中郎將陳留蔡邕採李
斯、曹喜之法，爲古今雜形，詔於太學立石碑，刊載五經，題書楷法，多是邕書也。後開鴻
都，書盡其能〔四〕，莫不雲集。于時諸方獻篆，無出邕者。

〔一〕逵即汝南許慎古學之師也　「古」下，魏書有「文」字。

〔二〕愍文毀於凡譽痛字敗於庸説　「譽」，汪校本書苑卷十四作「學」，疑是。此二句，魏書作「愍文毀
於譽，痛字敗於訾」。

〔三〕詭更任情　「詭更」，説文叙有「詭更正文」語；段注：「『詭』當作『恑』，變也。」

〔四〕　書畫其能　吳抄作「書畫其能」，雍正本墨池卷一、四庫本墨池卷一、四庫本書苑卷十四、魏書、北史作「書畫奇能」，並疑誤。

　魏初，博士清河張揖著埤倉、廣雅、古今字詁，究諸埤、廣，綴拾遺漏〔一〕，增長事類，抑亦於文爲益者也。然其字詁，方之許篇，古今體用，或得或失矣。陳留邯鄲淳亦與揖同時，博開古藝〔二〕，特善倉、雅、許氏字指、八體、六書，精究閑理〔三〕。有名於揖。以書教諸皇子，又建三字石經於漢碑之西，其文蔚煥，三體復宣。校之說文，篆、隸大同，而古字少異。又有京兆韋誕、河東衛覬二家，竝號能篆，當時樓觀牓題、寶器之銘，悉是誕書。咸傳之子孫，世稱其妙。

〔一〕　綴拾遺漏　「綴」，雍正本墨池卷一、四庫本墨池卷一、汪校本書苑卷十四作「掇」。

〔二〕　博開古藝　「開」，學津本、雍正本墨池卷一、四庫本墨池卷一、四庫本書苑卷十四作「聞」。此句，魏書作「博古開藝」。

〔三〕　精究閑理　「閑」，雍正本墨池卷一、四庫本墨池卷一作「義」。

　晉世義陽王典祠令任城呂忱表上字林六卷〔二〕，尋其況趣，附託許慎說文，而按偶章

句，隱別古籀奇惑之字，文得正隸，不差篆意〔三〕。忱弟靜別倣故左校令李登聲類之法，作

韻集五卷，使宮、商、角、徵、羽各爲一篇，而文字與兄便是魯、衛，音讀楚、夏，時有不同。

〔一〕 晉世義陽王典祠令任城呂忱表上字林六卷 「典祠令」原作「典詞令」，據吳抄、傅校、雍正本墨
池卷一、魏書、北史改。典祠令，職官名，見晉書職官志。「任城」原作「任誠」，據吳抄、傅校、雍
正本墨池卷一、四庫本墨池卷一、四庫本書苑卷十四、汪校本書苑卷十四、魏書、北史改。

〔三〕 不差篆意 「差」吳抄、傅校作「若」。

皇魏承百王之季，紹五運之緒，世易風移，文字改變，篆形謬錯，隸體失真，俗學鄙習，
復加虛造，巧談辯士，以意爲疑〔一〕，炫惑於時，難以釐改。傳曰：以衆非，非行正〔二〕。信
哉得之於斯情矣。乃曰追來爲歸，巧言爲辯，小兔爲虥，神蟲爲蠶，如斯甚衆，皆不合孔氏
古書、史籀大篆、許氏說文、石經三字也。凡所開卷〔三〕，莫不惆悵，爲之咨嗟。夫文字者，
六藝之宗〔四〕，王教之始，前人所以垂後，今人所以識古，故曰「本立而道生」。孔子曰「必
也正名」，又曰「述而不作」。書曰「予欲觀古人之象」，皆言遵循舊文，而不敢穿鑿也。

〔一〕 以意爲疑 「爲疑」吳抄、雍正本墨池卷一、四庫本墨池卷一作「而說」。

〔三〕 非行正 「正」下，原有「言」字，據吳抄、傅校、魏書刪。此句，汪校本書苑卷十四作「行正言」；

四庫本書苑卷十四作「可正言」似於義爲優。

〔三〕 凡所開卷 「開卷」，吳抄、傅校、魏書、北史作「闕」。

〔四〕 夫文字者六藝之宗 「藝」吳抄、傅校、北史作「籍」。

臣六世祖瓊家世陳留，往晉之初，與從父應元俱受學於衛覬〔一〕。古篆之法，坤倉、雅言，說文之誼〔二〕。當時竝收善譽，而祖至太子洗馬〔三〕，出爲馮翊郡。值洛陽之亂，避地河西，數世傳習，斯業所以不墜。世祖太延中，皇風西被，牧犍內附〔四〕。臣亡祖文威杖策歸國，奉獻五世傳掌之書，古篆八體之法。時蒙褒錄，叙列於儒林，官班文省，家號世業。暨臣闇短，識學庸薄。漸漬家風，有忝無顯。但逢時來，恩出願外。得承澤雲津，側霑濡潤〔五〕，驅馳文閣，參預史官，題篆宮禁，猥同上哲。既竭愚短，欲罷不能，是以敢藉六世之資，奉遵祖考之訓，竊慕古人之軌，企踐儒門之轍，輒求撰集古來文字，以許慎說文爲主，爰採孔氏尚書、五經音注、籀篇、爾雅、三倉、凡將、方言、通俗文字〔六〕、埤倉、廣雅、古今字詁、三字石經、字林、韻集、諸賦文字有六書之誼者，以類編聯，文無重複，統爲一部。其古籀、奇字、俗隸諸體，咸使班於篆下，各有區別。詁訓假借之誼，各隨文而解。其所不知者，則闕如也。 脫蒙遂許〔七〕，冀省百氏之觀，而同文字之聲，竝逐字而注。

域〔八〕。典書秘書所頒之書〔九〕，乞垂敕給付。竝學士五人嘗習文字者，助臣披覽。書生

五人，專令抄寫〔一〇〕。付中書〔一一〕、黃門、國子祭酒一月一監，評議疑隱，庶無詿謬。所撰名

目，伏聽明旨。詔曰：「可如所請。并就太常，兼教八分書史也〔一二〕。其有所須，依請給

之。名目待書成重聞〔一三〕。」式於是撰集字書，號曰古今文字，凡四十篇，大體依許氏爲

本〔一四〕，上篆下隸。

〔一〕「臣六世祖瓊家世陳留」至「與從父應元俱受學於衛覬」此三句疑有誤。衛覬卒於魏明帝時，

離入晉尚有三十餘年，與「往晉之初」不合。

〔二〕古篆之法埤倉雅言説文之誼　「古篆之法」雍正本墨池卷一、四庫本書苑卷十四作「古之篆法」，

然下文又用「古篆」二字，故此處或當不誤。「埤倉雅言」，四庫本書苑卷十四作「埤倉廣雅」，此

二書上文曾提及，或當是；吳抄、傅校、雍正本墨池卷一、四庫本墨池卷一作「倉雅之言」；魏

書、北史作「倉雅方言」。

〔三〕而祖至太子洗馬　「祖」，魏書同，汪校本書苑卷十四作「仕」。按捄諸年代，此處確當爲江式六

世祖事，下文始言及其亡祖事，故「仕」字之用，文意更明。

〔四〕牧犍　原作「牧楗」，據學津本、吳抄、雍正本墨池卷一、四庫本墨池卷一、四庫本書苑卷十四、汪

校本書苑卷十四、魏書、北史改。牧犍，魏書、北史有傳。

〔五〕側霑濡潤　「濡」原作「漏」，據雍正本墨池卷一、四庫本墨池卷一、汪校本書苑卷十四改。傅校

作「露」。

〔六〕　通俗文字　魏書、北史作「通俗文」。其下並有「祖文宗」三字，何批：「疑衍三字。」

〔七〕　脱蒙遂許　「遂」，原脱，據吳抄、雍正本墨池卷一、四庫本書苑卷十四、汪校本書苑卷十四、魏書、北史補。

〔八〕　而同文字之域　「同」，原作「周」，據吳抄旁校、雍正本墨池卷一、四庫本書苑卷十四、魏書、北史改。

〔九〕　典書秘書所頒之書　「頒」，原作「須」，據雍正本墨池卷一、四庫本書苑卷十四改。

〔一〇〕　專令抄寫　「抄」，原作「招」，據嘉靖本、吳抄、傅校、雍正本墨池卷一、四庫本墨池卷一、宋本書苑卷十四、四庫本書苑卷十四、魏書、北史改。

〔一一〕　付中書　魏書、北史作「侍中」，疑是。

〔一二〕　兼教八分書史也　「兼」上，魏書、北史有「冀」字。「分」，吳抄、傅校、魏書、北史無。

〔一三〕　名目待書成重聞　「聞」，雍正本墨池卷一、四庫本墨池卷一、四庫本書苑卷十四作「問」，汪校本書苑卷十四作「問」。

〔一四〕　大體依許氏爲本　「許氏」下，吳抄、傅校、雍正本墨池卷一、四庫本墨池卷一、魏書、北史有「説文」三字。

法書要錄校理卷第三〔一〕

〔一〕卷目下，吳抄、傅校有「皇朝述、目、品、記、論、贊」小字注。

〔二〕徐浩古跡記　「記」原作「書」，據四庫本、書前法書要錄目錄及文前題目改。

〔三〕大父相國高平公蕭齋記　「父」原作「武」，據四庫本及書前法書要錄目錄改。

○唐虞世南書旨述

客有通玄先生，好求古迹〔一〕，爲余知書啓之發源，審以臧否。曰：「予不敏，何足以知之。今率以聞見，隨紀年代，考究興亡。其可爲元龜者，舉而叙之。」

〔一〕好求古迹　傅校作「好古書迹」。

「古者畫卦立象，造字設教，爰寘形象〔二〕，肇乎蒼史。仰觀俯察，鳥跡垂文。至于唐虞，煥乎文章，暢於夏殷，備乎秦漢。洎周宣王史史籀〔三〕，循科斗之書，採蒼頡古文，綜其遺美，別署新意，號曰『籀文』，或謂『大篆』。秦丞相李斯改省籀文，適時簡要，號曰『小篆』，善而行之。其蒼頡象形，傳諸典策，世絕其跡，無得而稱。其籀文、小篆，自周秦以來，猶或參用，未之廢黜。或刻於符璽〔三〕，或銘於鼎鍾，或書之旌鉞，往往人間時有見者。夫

言篆者傳也；書者如也，述事契誓者也；字者孳也，孳乳寖多者也。而根之所由，其來遠矣。

（一）爰實形象　「形象」吳抄、傅校、雍正本墨池卷五、四庫本墨池卷二作「象形」。

（二）泊周宣王史史籀　「周」原作「思」，據嘉靖本、吳抄、四庫本、傅校、雍正本墨池卷五、四庫本墨池卷二、四庫本書苑卷三、汪校本書苑卷三改。

（三）刻於符璽　「於」，嘉靖本、吳抄、傅校、雍正本墨池卷五、四庫本墨池卷二、宋本書苑卷三、四庫本書苑卷三、汪校本書苑卷三作「以」，行文更優。

先生曰：「古文、籀篆，曲盡而知之，愧無隱焉。隸草攸止〔一〕，今則未聞。願以發明，用袪昏惑。」曰：「至若程邈隸體，因之罪隸以名其書〔二〕，朴略而微，歷祀增損〔三〕，亟以湮淪。而淳、喜之流〔四〕，亦稱傳習。首變其法，巧拙相沿，未之超絕。史游制於急就，創立草藳，而不之能。崔、杜析理，雖則豐妍〔五〕，潤色之中，失於簡約。伯英重以省繁，飾之鈷利，加之奮逸，時言『草聖』，首出常倫。鍾太傅師資德昇，馳騖曹、蔡，倣學而致一體〔六〕，真楷獨得精妍。而前輩數賢，遞相矛盾。事則恭守，無捨儀則，尚有瑕疵，失之斷割〔七〕。逮乎王廙、王洽、逸少、子敬，剖析前古，無所不工。八體、六文，必揆其理。符於眾美〔八〕，

會茲簡易〔九〕，制成今體，乃窮奧旨。」先生曰：「於戲！三才審位，日月燭明〔一〇〕。固資異

人，一敷而化〔一一〕。不然者，何以臻妙〔一二〕，無相奪倫，父子聯鑣〔一三〕，軌範後昆。」

〔一〕隸草攸止　「止」，吳抄、傅校、雍正本墨池卷五、四庫本墨池卷二、汪校本書苑卷三作「正」。

〔二〕因之罪隸以名其書　「名」，原作「明」，據嘉靖本、吳抄、雍正本墨池卷五、四庫本墨池卷二、宋本書苑卷三、四庫本書苑卷三、汪校本書苑卷三改。

〔三〕朴略而微歷禩增損　「而微」，原作「微而」，據四庫本書苑卷三改。此二句，汪校本書苑卷三作「朴略微奧，而歷禩增損」。

〔四〕而淳喜之流　「淳喜」，原作「淳善」，據吳抄、傅校、雍正本墨池卷五、四庫本墨池卷二、宋本書苑卷三、四庫本書苑卷三改。淳，邯鄲淳；喜，曹喜。

〔五〕雖則豐妍　「則豐」，傅校作「別蚩」。

〔六〕倣學而致一體　「致」，吳抄、傅校作「成」。

〔七〕「事則恭守」至「失之斷割」　此四句，汪校本書苑卷三作「事則恭守，無捨義則。尚有瑕疵，未分

賢明，失之斷割」。「儀」，傅校作「議」。

〔八〕符於衆美　「符於」，原作「俯於」，吳抄、傅校作「附於」，汪校本書苑卷三作「俯拾」，據雍正本墨池卷五、四庫本墨池卷二、四庫本書苑卷三改。

〔九〕會茲簡易　「茲」，原作「滋」，據傅校、雍正本墨池卷五、四庫本墨池卷二、汪校本書苑卷三改。

〔一○〕日月燭明 「燭」，吳抄、傅校、雍正本墨池卷五、四庫本墨池卷二、四庫本書苑卷三、汪校本書苑卷三作「獨」。

〔一一〕一敷而化 「而」，吳抄、傅校、雍正本墨池卷五、四庫本墨池卷二作「其」。

〔一二〕何以臻妙 「臻」，吳抄、傅校、雍正本墨池卷五、四庫本墨池卷二作「傑」。

〔一三〕父子聯鑣 「鑣」，吳抄、傅校、雍正本墨池卷五、四庫本墨池卷二、宋本書苑卷三、四庫本書苑卷三、汪校本書苑卷三作「聯」。

先生曰：「書法玄微，其難品繪。今之優劣，神用無方。小學疑迷，惕然將寤〔一〕。而旨述之義，其可聞乎？」曰：「無讓繁詞，敢以終序。」

○晉右軍王羲之書目　正書行書

<p style="text-align:right">褚遂良撰</p>

〔一〕惕然將寤 「將」，雍正本墨池卷五、四庫本墨池卷二作「特」。

正書，都五卷〔一〕。共十四帖〔二〕。

〔一〕都五卷 「都」，雍正本墨池卷十四、四庫本墨池卷四作「部」，疑非是。下「行書，都五十八卷」之

〔二〕都五卷 「都」，雍正本墨池卷五、四庫本墨池卷二作「特」。

〔三〕「都」同。

第一，樂毅論。 四十四行，書付官奴。

〔一〕共十四帖 「十四」原作「四十」，與下文所載帖目不合，茲據吳抄旁校、何校改。

第二，黃庭經。 六十行，與山陰道士。

第三，東方朔贊。 三十行〔一〕，書與王循〔二〕。

〔一〕三十行 原脫，據雍正本墨池卷十四、四庫本墨池卷四補。

〔二〕王循 吳抄作「王修」。范校亦改作「王修」，並云：「按書斷云：『王修字敬仁，求右軍書，乃寫東方朔畫贊與之。』今所見晉唐楷帖東方朔畫贊搨本，尾亦題『書與王敬仁』，則當是王修無疑。清王澍淳化秘閣法帖考正卷三『晉王循書』：『法書要錄，王愔文字志目有王循，與『修』字形近易訛。』『修』亦書作『脩』，與『循』字古蓋通用。……褚遂良撰右軍書目『第三東方朔贊』小注云：『書與王循。』此王修事也』王循無別考。」按，王說、范校是。本書卷一宋羊欣采古來能書人名『（王濛）子脩』、「子敬每省修書」、「脩」、「修」三字，雍正本墨池卷四、四庫本墨池卷二作「循」。人名中「循」、「脩（修）」通用者非此一例。世說新語規箴「連名詣賀訴」句劉孝標注引賀循別傳，楊勇世說新語校箋中：「循」，唐卷（按指唐寫本世說新語殘卷）作「脩」。宋本及晉書賀循傳作「循」，今從宋本。」

第四，周公東征。十一行。年、月、日、朔小字。十四行，自誓文。尚想黃綺。七行。墓田丙

舍。伍行。

第五，羲之死罪，前因李叔夷。四行。瑯耶臨沂。三行。羲之頓首頓首，一日相省。四

行。尚書宣示，孫權所求。八行。臣言瑯耶新廟。四行。晉侯俟。六行。

行書三之法。四行。

行書〔一〕，都五十八卷。共二百六十帖〔二〕。

〔一〕行書　原作「草書」。按題下注作「正書行書」，後文亦云「晉右軍王羲之正書行書目」，文末又
注「未見草書目」，故知其誤。茲據吳抄、傅校、雍正本墨池卷十四、四庫本墨池卷四改。

〔二〕共二百六十帖　此句原脫，據吳抄、傅校補。按下文所載爲二百五十三帖，與二百六十之數不
合。　嘉靖本、雍正本墨池卷十四、四庫本墨池卷四作「共三百六十帖」，相去更遠，當誤。

第一，永和九年。二十八行，蘭亭序。纏利害。二十二行。

第二，爰有獦人。九行。庚新婦。五行。十二月六日，羲之報，一昨因暨主簿書。六行。

日，羲之報，知少廳。伍行。九月二十三日，羲之八日書。八行。十一月七

皇太后。七行。臣羲之言，嚴寒，不審。四行。臣羲之言，伏惟

五行。問庶子哀摧。四行。臣羲之言，伏惟陛下。五行。雨涼，佳，得書。

第三〔一〕

〔一〕第三 上條「臣義之言，伏惟皇太后」至條末，雍正本墨池卷十四在此二字之下，疑是。

殷中軍奄忽，哭之。三行。

旬哀悼。五行〔二〕。義之報，曹妹。五行。義之頓首，違遠，亡嫂積年。八行。昨殊不散。三行。

〔一〕不有 「有」，吳抄、雍正本墨池卷十四、四庫本墨池卷四作「育」，疑誤。

〔二〕五行 「五」原脫；「行」原爲正文。據雍正本墨池卷十四、四庫本墨池卷四補、改。

第四，七月二十五日，義之頓首，期晚生，不有〔一〕。六行。五月二十四日，義之頓首，二

此。十行。期小女四歲，暴疾不救。五行。秋中，諸感切懷。五行。

〔一〕五月七日 「五月」雍正本墨池卷十四、四庫本墨池卷四作「七月」。

第五，義之死罪，亡兄靈柩。七行。五月七日〔一〕，義之頓首、頓首，昨便斬草，亡嫂尚停

日〔三〕，發至長安。八行。義之死罪，不審何定尚扶持〔三〕。四行。適遠告，承如常。五行。

第六，義之白，不審尊體比復如何〔一〕。五行。得示，慰。吾頻以服散。三行。二十三

〔一〕不審尊體比復如何　「如何」,吳抄作「何如」。

〔二〕二十三日　「二十三」,本書卷十右軍書記第一八五條同。雍正本墨池卷十四、四庫本墨池卷四作「二十一」,疑誤。

〔三〕不審何定尚扶持　「何定尚」,吳抄、傅校作「定何當」。

第七,羲之頓首,舅夭殁。四行。羲之頓首,奄承遘難〔一〕。五行。羲之頓首,君眼目〔二〕。四行。

六月十五日,羲之頓首,大行皇帝崩。四行。大行皇帝。五行。月半,增感傷,奈何。

〔一〕奄承遘難　「承」下,雍正本墨池卷十四、四庫本墨池卷四有「吊亡」二字。「難」,吳抄、傅校作「艱」。

〔二〕君眼目　吳抄作「居眼首」,傅校作「居眼目」。

第八,謝新婦春日感傷。七行。羲之死罪,無亦永往〔一〕。七行。謝、范新婦得富春還疏〔三〕。十行。向書至也,須君至射堂。四行。

〔一〕無亦永往　「無亦」,疑當作「無奕」。無奕,謝奕字,王羲之尺牘中數及之,見本書卷十右軍書記第〇一四、二七六等條。又本書卷五唐竇臮述書賦上:「達士逸蹟,乃推無奕。」

〔三〕謝范新婦得富春還疏　本書卷十右軍書記第三六一條首二句作「謝、范新婦得闕。富春還，諸道路安穩」。疑「疏」字為「諸」字草形相近之誤（可參看絳帖後卷六、寶晉齋法帖卷三所收該帖）。

第九，五月二十七日，州民王義之死罪，比夏交〔一〕。十一行〔二〕。義之死罪，苟、葛各一國佐命之宗。十七行。君須復以何散懷。七行。

〔三〕十一行　〔十一〕，雍正本墨池卷十四、四庫本墨池卷四作「十七」。

〔一〕比夏交　嘉靖本、吳抄、雍正本墨池卷十四、四庫本墨池卷四作「此夏交」。本書卷十右軍書記第三六五條作「此夏復」，當是。

第十，七月十三日告離得兄弟〔一〕。五行。延期，官奴小女。七行。不圖禍痛，乃將至此。日月如馳，娵棄背〔三〕。五行。近遣書〔三〕，想即至。二行。比書慰也，汝不可。六行。二行。

〔一〕七月十三日告離得兄弟　此句，依義之尺牘句式，「告」下當為人名。據本書卷十右軍書記第○八二條「離得」二字作「鄱陽」，似較得實。

〔三〕娵棄背　「背」下，吳抄、傅校、雍正本墨池卷十四、四庫本墨池卷四有「再周」三字，嘉靖本有「再」字。

〔三〕近遣書　「近」上，原有「行」字，當涉上衍，茲據嘉靖本、吳抄、傅校、雍正本墨池卷十四、四庫本

第十一，義之頓首，快雪時晴。六行。未復知問，晴快即轉勝。七行。去血有損，不堪〔一〕，耿〔二〕。三行。月行復半，痛傷兼摧。三行〔三〕。

〔一〕不堪　「堪」，吳抄、傅校作「甚」，則字當屬下句，「不」字屬上句。

〔二〕耿　傅校、雍正本墨池卷十四、四庫本墨池卷四作「耿耿」。

〔三〕三行　雍正本墨池卷十四、四庫本墨池卷四作「四行」。

第十二，六月十七日告循，紀。四行。柳䩺比問，賊。五行。足下猶未佳。四行。義之頓首，卿佳不？家中猶爾。八行〔一〕。

〔一〕「柳䩺比問」至「八行」　此六句及小字注，雍正本墨池卷十四作「柳䩺比問。五行。賊已摧退。二行。月行復旬，感傷。七行。有哀慘。七行。送此鯉魚。二行。諸婦、小兒輩。三行。」吳抄、傅校、四庫本墨池卷四略同，惟四庫本墨池卷四「哀慘」下小字注作「六行」，當非；吳抄「䩺」作「瓠」，庫本墨池卷四「哀慘」下小字注作「六行」，當非；吳抄、傅校、四庫本墨池卷四「魚」下有「征」字；傅校「魚」下有二空格，「婦」作「娖」，字通。按此段見下文第二十九條，是底本文字必有竄亂。疑當將下文第二十九條「已摧退」以下五句移至此處「賊」下。

第十三，逼熱，既宜盛農〔一〕。 五行。 知齡家祖可，悲慰。 九行。 山下多日，不復意問。 十行。晚復熱，想足下。 八行。

〔一〕逼熱既宜盛農 「逼熱」，原作「遍熱」；「既宜盛農」，原作「既歲一且盛農」，吳抄、傅校作「既宜且盛農」。據雍正本墨池卷十四、四庫本墨池卷四改。范校：「『歲』不成字，當是『宜』字誤析為『歲』二字，『宜』即『宜』字，本作『宜』。『且』字似是衍文。」

第十四，都下二十六日書，云中郎。 五行。 近絕不得新婦、諸叔問〔一〕。 十行。 九月十七日，義之報，且因孔侍中〔二〕。 八行。 既逼〔三〕，近贏劣〔四〕。 六行。

〔一〕近絕不得新婦諸叔問 「近」，王本、雍正本墨池卷十四、四庫本墨池卷四無。

〔二〕且因孔侍中 「且」下，原有「行」字，當涉上下而衍。茲據吳抄、雍正本墨池卷十四、四庫本墨池卷四、孔侍中帖刪。

〔三〕既逼 「既」，吳抄作「日既」，雍正本墨池卷十四、四庫本墨池卷四作「日」。

〔四〕近贏劣 「近」，吳抄、傅校無。

第十五，想大小悉佳。 十行。 謝新婦賢從弟。 八行。 隔日不知問，二旬哀傷〔一〕。 七行。

〔一〕二旬哀傷 「二」，雍正本墨池卷十四作「一」。

第十六，省書，知定疑來。二十六行。痛惜敬和，寢息在心。九行。群從彫落將盡。十行。二月二日，汝歸母〔三〕。二行。雖

問和篤疾〔三〕。十一行。此粗平安〔四〕。六行〔五〕。

第十七，報，恒何如。七行。有一帖云〔一〕：「義之報，恒何如。」

〔一〕有一帖云 「有」上，吳抄、傅校有「亦」字。

〔二〕汝歸母 「歸」，寶晉齋法帖卷三作「婦」，當是。

〔三〕雖問和篤疾 「問和」，吳抄作「聞和」，傅校作「聞知」。

〔四〕此粗平安 「此」，寶晉齋法帖卷三同，四庫本墨池卷四作「比」。

〔五〕六行 原脫，據雍正本墨池卷十四、四庫本墨池卷四補。

第十八，二十二日，義之報，近得書。五行。毒熱，瘧㿀未〔一〕？甚耿耿。五行。足下可

不，吾眼少劣。四行。再昔來熱，如小有覺。十行。

〔一〕瘧㿀未 「㿀」，吳抄、傅校作「斷」，四庫本墨池卷十四作「作」。

第十九，官奴小女。十行〔一〕。　一月二十五日〔二〕。　大熱，得告〔三〕。　汝中冷，

褚侯遂至薨。二行。

〔一〕十行　嘉靖本、雍正本墨池卷十四、四庫本墨池卷四作「十一行」。

〔二〕一月二十五日　「一」，嘉靖本無，然疑其本有，而誤入上句小字注。雍正本墨池卷十四、四庫本

墨池卷四作「六」。

〔三〕得告　「告」，雍正本墨池卷十四作「苦」，疑誤。

第二十，過此燥鶬肉〔一〕。四行。　去龍牙復下。七行。　向欲力視汝。五行。　姊告慰，馳情。

五行。　晚來復何如。三行。　兄安厝，情事長畢。五行。

〔一〕過此燥鶬肉　「鶬」，吳抄、傅校、雍正本墨池卷十四、四庫本墨池卷四作「雞」，疑誤。

第二十一，十九日〔一〕，義之頓首，明二句，增感。七行。　十月十五日，義之頓首，月半，哀

傷。八行。　得示，知，義之報。五行〔二〕。

〔一〕得示知義之報五行　此三句及小字注，吳抄、傅校作「得示，知足下猶未佳。四行。義之頓首，卿

佳不？家中猶爾。八行。」雍正本墨池卷十四、四庫本墨池卷四略同，唯「猶爾」作「爾猶」。按此

數句見上文第十二條，且亦作「猶爾」，是。當移第十二條「足下」四句至此處「得示，知」下，並移此處「義之報」〔五行〕至下文第二十九條「十一月二十六日」下。

第二十二，安西復問，二十六行。 忽然夏中。九行。

第二十三，得阿遮書。七行。 二十五日告期。六行。 二十日告姜〔一〕。三行。 知慶等。三行。

〔一〕二十七日告姜氏母子。五行。 得書，知卿。四行。
行。

〔一〕二十日告姜 「二十」下，吳抄、傅校有「六」字。

第二十四，初月一日，義之報，忽然改年。六行。 卿各何以先羸。四行。 此上下可耳〔一〕，出外。六行。 六日告姜，復雨始晴。五行。 書未去，得疏，爲慰。五行。

〔一〕此上下可耳 「此」本書卷十右軍書記第三五六條同；吳抄、傅校作「比」，疑誤。「下」下，原有「不」字，據吳抄、本書卷十右軍書記第三五六條、四庫本墨池卷四刪。

第二十五，行復二句，傷悼情深。五行。 義之死罪，難信非賤。五行。 九月二十五日，義之頓首，便涉冬。六行。 夫人遂善平康也。三行〔一〕。 義之頓首，節至，遠感。五行。 過一句，

尋念傷悼。四行。 五月九日，義之頓首、頓首，雖未叙。五行。

〔一〕三行　吳抄作「二行」。

第二十六，敬祖足下，如常，慰之。五行。 義之頓首、頓首，從兄雖篤疾。五行。 轉熱，想

足下耳。七行。 王逸少頓首，晚佳也。七行。

第二十七，八月十七日，義之報。五行。 三十日，告姜。九行。 二十二日，告姜。五行。

三十日，義之頓首報。五行。 信還之夜下。七行。

第二十八，曹丁妹。七行。 未審大周婣。七行。 劫事當速。五行。

第二十九，二十九日〔一〕告仲宗。五行。 十四日，告劉氏女。六行。 人理之故。四行。 十

一月二十六日，已摧退。二行。 月行復旬，感傷。七行。 有哀慘。七行。 送此鯉魚。二行。 諸

婦、小兒輩。三行〔二〕。

〔一〕二十九日　此句上，淳化閣帖卷九、吳抄、傅校、雍正本墨池卷十四、四庫本墨池卷四有「一月」

二字。

〔二〕「已摧退」至「三行」　此六句及小字注，當移至上文第十二條「賊」字下，參第一二七頁校〔一〕

（柳匙比問）。此六句，雍正本墨池卷十四、四庫本墨池卷四作「義之報。五行」，當是，參第一三

第三十，義之愛報〔一〕。 七行。 復想婞安和〔二〕。 九行。 得書，知汝問。 九行。

〔一〕 義之愛報 「愛」，吳抄作「爱」。

〔二〕 復想婞安和 「復」，吳抄、雍正本墨池卷十四、四庫本墨池卷四作「伏」。

義之自想上下悉佳〔二〕。 五行。

第三十一，十一月十三日，義之頓首。 六行。 八月十五日具疏，義之再拜。 六行。 三月十九日，義之頓首，末春〔一〕，哀痛。

〔一〕 末春 「末」，雍正本墨池卷十四、四庫本墨池卷四作「未」。

〔二〕 義之自想上下悉佳 「自」，疑爲「白」之誤，則當於此字下加逗。 澄清堂帖續五有「義之白，想上下悉佳」八字一帖。

第三十二，義之頓首，月半，感慕抽切。 五行。 改月，感慕抽痛，當奈何。 六行〔一〕。 昨歡宴，可謂意。 五行。 向得信，知足下瘧。 五行〔二〕。

〔一〕 六行

〔二〕 吳抄、雍正本墨池卷十四、四庫本墨池卷四作「八行」。

〔三〕　五行　吴抄作「六行」。

第三十三，張博士定何日去。四行。　八月二十六日告仲宗。十行。雨無復解〔一〕，足下可耳。五行。　六月義之報，至節哀感。四行。初月一日告姜，忽此年。四行。

〔一〕雨無復解　「雨」雍正本墨池卷十四、四庫本墨池卷四作「兩」。

第三十四，極有眷意〔一〕。四行。　九月十八日，義之報，近問。七行。司州葬送〔二〕。六行。

〔一〕極有眷意　「眷意」，吴抄、傅校作「春氣」雍正本墨池卷十四、四庫本墨池卷四作「春意」。

〔二〕司州葬送　「葬送」雍正本墨池卷十四作「葬道」。

第三十五，十四日告期，明月半。十三行。　十三日義之報，月向半。四行。承上下不和，反側。六行。　過一旬，哀痛兼至。八行。昨暮遣信，值足下以行。七行。諸哀毒兼至，終日切心。七行。　乃復送麈勞汝。四行〔一〕。

〔一〕四行　原脱，據雍正本墨池卷十四、四庫本墨池卷四補。

第三十六〔一〕

〔一〕第三十六　上條「過」一句以下七句及小字注，雍正本墨池卷十四在此之下，疑是。

第三十七，得示，慰之。吾迎不快。九月二十五日，義之報，禍出，不圖。六行。

〔一〕足下各可不　「可」，吳抄、傅校作「安」。

陰寒，足下各可不〔一〕。八行。五月二日告胡毋甥，幸。六行。夏中節除，感遠兼傷。四行。

第三十八，四月五日，義之報。五行。七日告期，痛念玄度。十行。妹轉佳，慶不乃啼

不〔一〕？三行。知靜婢猶未佳，懸心。二行。治墓下皆以集也〔二〕。三行〔三〕。

〔一〕慶不乃啼不　「乃」，吳抄、傅校、雍正本墨池卷十四、四庫本墨池卷四有「人」字。

〔二〕治墓下皆以集也　「下」，吳抄、傅校、雍正本墨池卷十四、四庫本墨池卷四作「人」字。

〔三〕三行　本書卷十右軍書記第〇五九條作「及」。

第三十九，三月十三日〔一〕，義之頓首、頓首。過二句，哀悼。六行。義之頓首、頓首，想

〔一〕嘉靖本、王本、吳抄、傅校、雍正本墨池卷十四、四庫本墨池卷四作「六行」。

冬盛念〔二〕，一旦感歎〔三〕，並哀窮〔四〕。十行〔五〕。十一月十八日，義之頓首、頓首，冬月感歎

卷第三　晉右軍王義之書目

一三五

兼傷。六行。

（一）三月十三日　吳抄、傅校作「羲之頓首，近乃想至。五行。二十一日」。

（二）想冬盛念　「盛」，吳抄、傅校作「感」。

（三）一旦感歎　「一旦感」，吳抄無。

（四）並哀窮　「並」，吳抄、傅校、雍正本墨池卷十四、四庫本墨池卷四作「益」。

（五）十行　吳抄、傅校、雍正本墨池卷十四、四庫本墨池卷四作「七行」。

第四十，十月二十二日，羲之頓首、頓首，賢從隕逝。四行。想家悉佳。九行。吾未得便得效。四行。吏轉輒與寬休[一]。六行。

（一）吏轉輒與寬休　「轉」，雍正本墨池卷十四、四庫本墨池卷四作「轉轉」。

第四十一，二月[一]，州民王羲之死罪[二]。六行。向書至也，得示，承尊夫人轉平和。時見賢子君家平[三]。三行。前郡内及兄子家比七行。五月十日，羲之報，夏中感遠。六行。

（一）二月　傅校無。

〔二〕　州民王羲之死罪　「死罪」下，傅校重「死罪」二字。

〔三〕　時見賢子君家平　「賢」，傅校無。

〔四〕　前郡内及兄子家比有　「有」下，吳抄、傅校有「大」字。

第四十二，四月二日，羲之頓首，初月感懷。七行。　得示，慰之。足下克致。六行。　羲之

白，服見仲熊〔一〕。七行。　知汝故爾欲食。三行。

〔一〕　服見仲熊　「服」，吳抄、傅校作「晚」。

第四十三，紙一千。五行。　僧遠〔一〕，遂佳也。三行。　脯五夾。七行〔二〕。　羲之死罪，不當

有桂。四行〔三〕。

〔一〕　僧遠　「遠」，雍正本墨池卷十四、四庫本墨池卷四無。

〔二〕　七行　雍正本墨池卷十四、四庫本墨池卷四作「五行」。

〔三〕　四行　原脱，據雍正本墨池卷十四、四庫本墨池卷四補。本條，吳抄、四庫本墨池卷四爲第四十

　　四條。

第四十四，不知遠妹定何當至〔一〕。 八行。 從兄弟一旦哀窮。 四行。 昨遣書，今日至也。

四行。

〔一〕不知遠妹定何當至 「不」，吳抄、傅校無。「妹」吳抄、傅校、雍正本墨池卷十四、四庫本墨池卷四作「妹」。本條，吳抄、四庫本墨池卷四爲第四十三條。

懸念。 八行。 比承至也，得二書。 四行。 得二日書，具足下問。 四行。 足下在蕪湖。 九行。 不圖哀禍頻仍。 五行。

第四十六〔一〕

〔一〕第四十六 上條「得二日書」以下四句及小字注，雍正本墨池卷十四在此之下，疑是。

第四十五，知足下得吾書。 七行。 前比遣信。 七行。 想應妹普平安。 七行。 臘遂佳也，

第四十七，道祖重能行〔二〕。 二行。 十月二十日〔三〕，羲之頓首，節近歲終。 六行。 節除，諸感兼哀。 四行。 四月二十日〔三〕，羲之頓首，二旬期等小祥。 五行。 新歲月感傷。 四行〔四〕。

〔一〕道祖重能行 「行」，吳抄、傅校、雍正本墨池卷十四、四庫本墨池卷四作「刑也」。

〔二〕十月二十日 吳抄、四庫本墨池卷四作「月二十日」，傅校作「十月二十七日」，雍正本墨池卷十

四作「□月二十日」。

〔三〕四月二十日 「四月」，汝帖卷六、澄清堂帖卷四、吳抄、傅校作「二月」。「二十日」，汝帖卷六、澄清堂帖卷四作「廿日」。

〔四〕四行 原脱，據雍正本墨池卷十四、四庫本墨池卷四補。傅校作「五行」。

第四十八，義之頓首〔一〕。從弟子。四行。義之頓首〔一〕，歲盡諸感。五行。

〔一〕義之頓首 此句上，吳抄有「義之頓首，遂未面叙。」六行。想大小悉佳。五行。十二月九日」數句。傅校略同，唯「大小」作「小大」。

第四十九，四月九日，義之頓首報，臘日。七行。得二謝書，司州喪。六行。二月六日，義之報，昨書悉。四行。上下如常不？五行。承都開清和〔一〕。五行。

〔一〕承都開清和 「承」，傅校無，四庫本墨池卷四作「成」。

第五十，二月二十五日〔二〕，義之頓首，一日有書。九行。事情無所不至，惟有長歎。五行。雨後無已〔三〕，不審體中各何如。九行。知賢弟並毀頓。三行。

〔一〕二月二十五日 「二月」上，吳抄、傅校、雍正本墨池卷十四、四庫本墨池卷四有「十」字。

〔二〕雨後無已 「後」，傅校、雍正本墨池卷十四、四庫本墨池卷四作「復」，當是。

第五十一，義之頓首，頓首，何圖禍痛。五行。 豁白張白，騎遂自猜疑。七行。晴便寒，想轉勝。七行。六月十九日義之報，仲熊夭折。三行。仲熊雖篤疾，豈圖奄忽。四行。

第五十二，汝母子比佳不？六行。十八日，義之頓首。四行。敬祖雖久疾，謂其年少。八行。五月二十七日〔一〕，義之報。五行。五月十一日〔二〕，義之敬問，得日書。三行〔三〕。吾賢之常事耳。四行。

〔一〕五月二十七日 「日」，原脱，據吳抄、傅校、雍正本墨池卷十四、四庫本墨池卷四補。

〔二〕五月十一日 「五月」，雍正本墨池卷十四、四庫本墨池卷四作「六月」。

〔三〕三行 傅校作「五行」。

第五十三，閏二月二十五日，義之白。四行。向書想至。四行。八月十四日告父〔一〕。四行。許玄度昨宿。四行。七月六日，義之頓首。五行。省告，猶示。三行。修年雖篤。七行。

〔一〕八月十四日告父 「父」下，吳抄、傅校、雍正本墨池卷十四、四庫本墨池卷四有「大」字。

第五四，六月十六日，羲之頓首。八行。羲之死罪，告終〔一〕。十一行。二十九日，羲之
頓首。九行。九月二十八日〔二〕，羲之頓首，昨。六行。

〔一〕告終 「終」，吳抄、傅校、雍正本墨池卷十四、四庫本墨池卷四作「冬」。

〔二〕九月二十八日 此句下，吳抄、雍正本墨池卷十四、四庫本墨池卷四有「羲之頓首。七行」六字。

第五五，前使還有書，猥。九行。羲之頓首〔一〕，二孫女。四行。四日，羲之頓首，昨感
寒。五行。八月二十五日，羲之白〔二〕，頓首。五行。得書，爲慰。汝轉平復。六行。

〔一〕羲之頓首 「首」下，吳抄有「而」字。

〔二〕羲之白 「白」下，吳抄、雍正本墨池卷十四、四庫本墨池卷四無。

第五六，周氏上下悉佳。六行。亡王等便以去十月禫〔一〕。四行。卿，汝母子粗平安。
八行〔二〕。九月十三日〔三〕，羲之頓首，追傷切割。六行。

〔一〕亡王等便以去十月禫 「亡王」，嘉靖本作「卞王」，吳抄、傅校、雍正本墨池卷十四、四庫本墨池
卷四作「卞玉」。按，「亡」似當爲「卞」之誤。

〔二〕八行 原作「八月」，據嘉靖本、四庫本、學津本、雍正本墨池卷十四、四庫本墨池卷四改。

〔三〕 九月十三日 「九月」，雍正本墨池卷十四、四庫本墨池卷四作「十一月」。

第五十七，羲之頓首，尋念痛惋。八行。長風一日哀窮〔一〕。五行。得信，知問。五行。敬

祖雖久疾。四行。初月五日，羲之頓首，忽然此年。六行。

〔一〕 長風一日哀窮 「一日」，吳抄、傅校作「一旦」，疑是。

第五十八，省別，具懷。五行。阿康少壯。四行。范中書奄至此。二行〔一〕。妹復小進退。

義之頓首，昨暮兒疏。十一行〔二〕。

五行。

〔一〕 二行 嘉靖本、王本、吳抄、四庫本、學津本、雍正本墨池卷十四、四庫本墨池卷四作「三行」。

〔二〕 十一行 嘉靖本、吳抄、雍正本墨池卷十四、四庫本墨池卷四作「十二行」。

晉右軍王羲之正書、行書目。貞觀年，河南公褚遂良中禁西堂臨寫之際，便録出。唐

初有史目，實此之標目，蓋其類也〔一〕。未見草書目。

〔一〕 唐初有史目實此之標目蓋其類也 此三句，傅校作「唐初有史曰實録，此之標目蓋其類」，吳抄

略同，唯「蓋」誤作「益」；雍正本墨池卷十四、四庫本墨池卷四作「唐初有史目實録，此之標目蓋其類也」。

○ 唐李嗣真書品後〔一〕

昔蒼頡造書，天雨粟，鬼夜哭，亦有感矣。蓋德成而上，謂仁、義、禮、智〔四〕；藝成而下，謂射、御、書、數〔五〕。吾作詩品，猶希聞偶合神交、自然冥契者，是才難也。及其作評，而登逸品數者四人〔六〕。故知藝之爲末，信矣。

〔一〕唐李嗣真書品後 「書品後」，書前法書要録目録、四庫本書苑卷四、四庫本墨池卷二作「後書品」，卷前目録、四庫本、雍正本墨池卷六、宋本書苑卷四、四庫本書苑卷四作「書後品」。

〔二〕張彦遠以李公之品甚有當處 何批：「『張』字疑衍。」

〔三〕量效袁品之作 「量」，吳抄、傅校作「是」。「袁品」，吳抄、傅校作「袁昂」。

〔四〕謂仁義禮智 「智」下，吳抄有「信」字，雍正本墨池卷六、四庫本墨池卷二、汪校本書苑卷四有「信也」二字。

張彦遠以李公之品甚有當處〔二〕。過事詞采，不如直置評品。量效袁品之作〔三〕又不具人代，爲淺學者未深曉。

卷第三　唐李嗣真書品後

一四三

〔五〕謂射御書數 「射」上，雍正本墨池卷六、四庫本墨池卷二、汪校本書苑卷四有「禮樂」二字。「數」下，雍正本墨池卷六、四庫本墨池卷二、汪校本書苑卷四有「也」字。

〔六〕而登逸品數者四人 「四人」後文所載實爲五人。

雖然，若超吾逸品之才者〔一〕，亦當夐絕於終古，無復繼作。故斐然有感，而作書評。

雖不足對揚王休、弘闡神化，亦名流之美事。與夫飽食終日，博奕猶賢，不其遠乎。項籍云：「書足記姓名。」此狂夫之言也。嗟爾後生，必乏經國之才〔二〕，又無干城之略，庶幾勉夫斯道。近代虞秘監、歐陽銀青、房褚二僕射、陸學士、王家令、高司衞等，亦竝由此術，無所間然。其中亦有更無他技，而俯拾朱紱如此。則雖慚君子之盛烈〔三〕，苟非莘野之器、箕山之英，亦何能作戒凌雲之臺、拂衣碑石之際。

〔一〕若超吾逸品之才者 「吾」，四庫本書苑卷四作「悟」。

〔二〕必乏經國之才 「必」，雍正本墨池卷六、四庫本墨池卷二、四庫本書苑卷四、汪校本書苑卷四作「既」。

〔三〕雖慚君子之盛烈 「慚」、「子」，原脱，據雍正本墨池卷六、四庫本墨池卷二、四庫本書苑卷四、汪校本書苑卷四補。

今之馳騖，去聖逾遠。徒識方圓，而迷點畫，猶莊生之歎盲者，易象之談日中，終不見矣。太宗與漢王元昌、褚僕射遂良等皆受之於史陵，褚首師虞，後又學史，乃謂陵曰：「此法更不可教人，是其妙處也。」陸學士柬之受於虞秘監，虞秘監受於永禪師，皆有體法。今人都不聞師範，又自無鑒局，雖古迹昭然，永不覺悟，而執燕石以爲珍，玩楚鳳而稱珍，不亦謬哉！其議論品藻〔三〕，自王愔以下，王僧虔、袁、庾諸公已言之矣，而或未周〔三〕。今採諸家之善，聊指同異，以貽諸好事。其前品已定，則不復銓列。素未曾入，有可措者，亦復云爾〔四〕。

〔一〕　而執燕石以爲寶　「燕石」，吳抄、傅校、雍正本墨池卷六、四庫本墨池卷二作「燕緹」，亦可通。太平御覽卷五一引闞子：「宋之愚人得燕石於梧臺之東，歸而藏之，以爲大寶。周客聞而觀焉，主人端冕玄服以發寶，華匱十重，緹巾十襲。客見之，盧胡而笑曰：『此燕石也，與瓦甓不異。』」

〔二〕　其議論品藻　「論」原作「於」，據雍正本墨池卷六、四庫本墨池卷二、汪校本書苑卷四改。

〔三〕　而或未周　「或」下，雍正本墨池卷六、四庫本墨池卷二、汪校本書苑卷四有「理有」二字。

〔四〕　亦復云爾　「復」原作「後」，據傅校、雍正本墨池卷六、四庫本墨池卷二、汪校本書苑卷四、汪校本書苑卷四改。

太宗、高宗，皆稱神札。吾所伏事，何敢寓言。始於秦氏，終唐世〔二〕，凡八十一人〔三〕，分為十等。

〔二〕終唐世 「終」下，吳抄、傅校、雍正本墨池卷六、四庫本墨池卷二有「於」字，疑是。

〔三〕凡八十一人 按後文所列實為八十二人。

逸品五人

李斯小篆。

右李斯小篆之精〔一〕，古今妙絕。秦望諸山及皇帝玉璽，猶夫千鈞強弩，萬石洪鐘。豈徒學者之宗匠，亦是傳國之遺寶〔三〕。

〔一〕右李斯小篆之精 「李斯」，原脫，據雍正本墨池卷六、四庫本墨池卷二、汪校本書苑卷四補。

〔三〕亦是傳國之遺寶 「遺」，吳抄、傅校作「貴」，雍正本墨池卷六、四庫本墨池卷二、汪校本書苑卷四作「秘」。

張芝章草〔一〕。　鍾繇正。　羲之三體及飛白。　獻之草書，行書，半草〔二〕。

〔一〕章草 原作「草」，按下文云「伯英章草似春虹飲澗」，茲據雍正本墨池卷六、四庫本墨池卷二、汪

校本書苑卷四補。

〔二〕　草書行書半草　吳抄、傅校作「草書、半草行書」，雍正本墨池卷六、四庫本墨池卷二作「草行書、半草行書」，汪校本書苑卷四作「草書、行書、正書」，四庫本書苑卷四作「草書、行書」。

右四賢之迹，揚庭效技，策勳底績，神合契匠，冥運天矩，皆可稱曠代絕作。而鍾、張則筋骨有餘，膚肉未贍；逸少則加減太過，朱粉無設。同夫披雲覩日，芙蓉出水，求其盛美，難以備諸。然伯英章草似春虹飲澗，落霞浮浦；又似渥霧沾濡〔一〕，繁霜搖落。元常正隸如郊廟既陳，俎豆斯在；又比寒澗閱豁〔二〕，秋山嵯峨。右軍正體如陰陽四時，寒暑調暢，巖廊宏敞，簪裾蕭穆。其聲鳴也，則鏗鏘金石；其芬郁也，則氛氳蘭麝；其難徵也，則縹緲而已仙〔三〕；其可觀也，則昭彰而在目：可謂書之聖也。若草、行雜體，如清風出袖，明月入懷。瑾瑜爛而五色，黼繡摛其七采。故使離朱喪明〔四〕、子期失聽。可謂草之聖也。其飛白猶霧縠卷舒，烟雲炤灼。長劍耿介而倚天，勁矢超忽而無地〔五〕。可謂飛白之仙也。又如松巖點黛，蓊鬱而起朝雲；飛泉漱玉，灑散而成暮雨。既離方以遁圓，亦非絲而異帛。趣長筆短，差難縷陳。子敬草書逸氣過父，如丹穴鳳舞，清泉龍躍，倏忽變化，莫知所成〔六〕。或蹴海移山，或翻濤簸嶽，故謝安石謂云「公當勝右軍」〔七〕，誠有害名教，

亦非徒語也。而正書、行書，如田野學士越參朝列，非不稽古憲章，乃時有失體處〔八〕。舊說稱其轉研〔九〕，去鑒疎矣。然數公者，皆有神助，若喻之制作，其雅、頌之流乎！

〔一〕又似渥霧沾濡　「渥霧」，吳抄、傅校作「渥露」，雍正本墨池卷六、四庫本墨池卷二、汪校本書苑卷四作「沃露」。

〔二〕又比寒澗閟豁　「閟豁」，原作「閟壑」，據汪校本書苑卷四改。四庫本墨池卷二作「開豁」。此句與下句爲對文。「閟豁」又寫作「庈豁」「窅豁」，幽深開闊貌。

〔三〕則縹緲而已仙　「已」，吳抄、雍正本墨池卷六、四庫本墨池卷二作「似」。

〔四〕故使離朱喪明　「明」，吳抄、雍正本墨池卷六、四庫本墨池卷二、汪校本書苑卷四作「騰」。

〔五〕勁矢超忽而無地　「超」，雍正本墨池卷六、四庫本墨池卷二、汪校本書苑卷四作「晶」。

〔六〕莫知所成　「成」，雍正本墨池卷六、四庫本墨池卷二、汪校本書苑卷四作「自」。

〔七〕謝安石　原作「謝靈運」，據雍正本墨池卷六、四庫本墨池卷二、汪校本書苑卷四改。按謝靈運宋人，與王獻之無涉。本書卷二宋虞龢論書表：「謝安嘗問子敬：『君書何如右軍？』答云：『故當勝。』安云：『物論殊不爾。』子敬答曰：『世人那得知。』」知此必是謝安石事。

〔八〕乃時有失體處　「失」，原作「漢」，據雍正本墨池卷六、四庫本墨池卷二、四庫本書苑卷四、汪校本書苑卷四改。傅校作「誤」。

〔九〕舊說稱其轉研　「研」，吳抄、雍正本墨池卷六、四庫本墨池卷二、四庫本書苑卷四、汪校本書苑

卷四作「妍」，字通。

評曰：元常每點多異，羲之萬字不同，後學者恐徒傷筋髊耳。然右軍肇變古質，理不應減鍾，故云「或謂過之」。庾翼每不服逸少，曾得伯英十紙，喪亂遺失，常恨妙迹永絕。及後見逸少與亮書〔一〕，曰〔二〕：「今見足下答家兄書，煥若神明，頓還舊觀。」方乃大服羲之。又曾書壁而去，子敬密拭之，而更別題。右軍還觀之，曰：「吾去時真大醉。」子敬乃心服之。然右軍終無敗累，子敬往往失落。及其不失，則神妙無方，亦可謂之草聖矣。

贊曰：蒼頡造書，鬼哭天廩。史籀湮滅，陳倉藉甚。秦相刻銘，爛若舒錦。鍾、張、羲、獻，超然逸品。

〔一〕及後見逸少與亮書　「後見」，原脱，據雍正本墨池卷六、四庫本墨池卷二、汪校本書苑卷四補。

〔二〕曰　傅校作「乃云」。雍正本墨池卷六、四庫本墨池卷二、汪校本書苑卷四作「乃曰」。

上上品二人

程邈隸。

崔瑗小篆。

右程君首創隸則，模範煥於丹青。崔氏爰效李斯，點畫皆如鐵石。傳之後裔，厥功亦

茂。此外鐫勒，去之無乃復乎？若校之文章，則三都、二京之比。

上中品七人

蔡邕　　索靖　　梁鵠

衛瓘　　韋誕　　皇象

　　　　　　　　鍾會

右自王、崔以降，更無超越此數君。梁氏石書雅勁於韋〔一〕、蔡、皇、衛草迹殆亞於二王。鍾、索遺迹雖少，吾家有小鍾正書洛神賦，河南長孫氏雅所珍好，用子敬草書數紙易之。索有月儀三章，觀其趣況，大爲遒竦，無愧珪璋特達〔二〕。猶夫聶政、相如，千載凜凜，爲不亡矣。又毌丘興碑云是索書〔三〕，比蔡石經無相假借〔四〕。蔡公諸體，惟范巨卿碑風華艷麗，古今冠絕。王簡穆云：「無可以定其優劣。」亦何勞品書者乎！

〔一〕梁氏石書雅勁於韋蔡　「梁氏石書」，原脱，據雍正本墨池卷六、四庫本墨池卷二、汪校本書苑卷四補。「梁氏石書」，傅校作「書鍾索」，則「書」字屬上。「雅」，雍正本墨池卷六、四庫本墨池卷二無，作「雖」。

〔二〕無愧珪璋特達　「珪璋特達」，語出禮記聘義。雍正本墨池卷六、四庫本墨池卷二無「特達」二字。

〔三〕毌丘興碑　「毌丘」，複姓。原作「毋丘」，顯誤，據四庫本書苑卷四改。

〔四〕比蔡石經無相假借　「蔡」下，傅校有「邕」字。

上下品一十二人

崔寔章〔一〕。

羊欣

王洽

郗鑒

郗愔

歐陽詢

王廙

李式

虞世南

衛夫人正。

庾翼

褚遂良

〔一〕章　原作「草」，據嘉靖本、王本、吳抄、四庫本、宋本書苑卷四改。雍正本墨池卷六、四庫本墨池卷二、汪校本書苑卷四作「章草」。

右逸少謂領軍「弟書不減吾」，吾觀可有十紙〔一〕，信佳作矣。體裁用筆，全似逸少，虛薄不倫。右軍藻鑒，豈當虛發，蓋欲假其名譽耳。前品措之中下，豈所謂允僉望哉！崔、衛素負高名，王、庾舊稱拔萃，崔章書甚妙，衛正體尤絕。世將楷則，遠類義之，猶有古制；稚恭章草，頗推筆力，不謝子真。郗、李縱邁，過於羊欣〔二〕。歐陽草書，難與競爽。如旱蛟得水，饞兔走穴〔三〕，筆勢恨少。善於鐫勒及飛白諸勢〔四〕，如武庫矛戟，雄劍森森〔五〕。虞世南蕭散灑落，真草惟命。如羅綺嬌春，鶬鴻戲沼，故當子雲之上。褚氏臨寫右軍，亦

為高足。豐艷雕刻，盛為當今所尚。但恨乏自然，功勤精悉耳。

〔一〕吾觀可有十紙 「可有十紙」雍正本墨池卷六、四庫本墨池卷二、汪校本書苑卷四作「可者有十數紙」。

〔二〕過於羊欣 此句下，雍正本墨池卷六、四庫本墨池卷二，六字。

〔三〕饞兔走穴 「饞」，吳抄、雍正本墨池卷六、四庫本墨池卷二、汪校本書苑卷四作「巉」。巉，狡猾。

〔四〕善於鐫勒及飛白諸勢 「善於」，雍正本墨池卷六、四庫本墨池卷二作「至於」；汪校本書苑卷四作「至」。疑是。

〔五〕雄劍森森 「森森」，雍正本墨池卷六、四庫本墨池卷二作「欲飛」。

評曰：蟲篆者，小學之所宗；草隸者，士人之所尚。近代君子故多好之，或時有可觀耳。然許靜之迹殆不減小令〔一〕。常歎云：「小鍾書初不留意，試作之，乃不可得。研之彌久，如有髣髴，乃知有畫龍之感耳，安可厚誣乎！」此群英允居上流三品，其中銓鑒，不無優劣。

贊曰：程邈隸體，崔公篆勢。梁、李、蔡、索，郗、皇、韋、衛。羊習獻規，褚傳義制。邈

乎天壤，光厥來裔。

〔一〕然許靜之迹殆不減小令 「小令」，雍正本墨池卷六、四庫本墨池卷二作「小王」，「王」下有小字
注「一作『令』」。

中上品七人

張昶|文舒|〔一〕。　　衛恒　　杜預　　張翼

郗嘉賓　　阮研　　漢王元昌

〔一〕文舒　原作「大舒」，據嘉靖本、王本、四庫本、學津本、何校改。張昶字文舒，見後漢書張奐傳，
又見本篇及本書卷二梁庾肩吾書品論、卷八唐張懷瓘書斷中。

右文舒西嶽碑文，但覺妍冶，殊無骨氣，庾公置之七品。張翼代羲之草奏，雖曰「小人
幾乎亂真」，更乃編之乙科，涇渭混淆，奇難品會〔一〕。至於衛、杜之筆，流傳多矣。縱任輕
巧，流轉風媚，剛健非有餘，便媚少儔匹〔二〕。嘉賓與王、庾相將〔三〕，是則高手。顏黃門有
言：「阮交州、蕭國子、陶隱居各得右軍一體，故稱當時之冠絕。」然蕭公力薄，終不追阮。
漢王作獻之氣勢，或如舞劍，往無鄰幾〔四〕。

〔一〕奇難品會 「奇」，雍正本墨池卷六、四庫本墨池卷二作「故」。

〔二〕剛健非有餘便媚少儔匹 此二句，雍正本墨池卷六、四庫本墨池卷二、汪校本書苑卷四作「剛健有餘，便娟詳雅，諒少儔匹」。「媚」宋本書苑卷四、四庫本書苑卷四作「娟」。

〔三〕嘉賓與王庾相將 「將」，雍正本墨池卷六、四庫本墨池卷二、汪校本書苑卷四作「埒」。

〔四〕往無鄰幾 「往無」，雍正本墨池卷六、四庫本墨池卷二、四庫本書苑卷四、汪校本書苑卷四作「往往」。

中中品十二人

謝安　康昕　桓玄　丘道護

許靜　蕭子雲　陶弘景　釋智永

劉珉　房玄齡　陸柬之　王知敬

右謝公縱任自在，有螭盤虎踞之勢；康昕巧密精勤〔一〕，有翰飛鶯咮之體。桓玄如驚蛇入草，銛鋒出匣；劉珉比顛波赴壑，狂澗爭流。隱居穎脫，得書之筋髓，如麗景霜空，鷹隼初擊。道護謬登高品，迹乃浮漫。陸柬之學虞草體，用筆則青出於藍，故非子雲之徒。智永精熟過人，惜無奇態矣。房司空雕文抱質〔三〕，子雲正隸功夫恨少〔二〕，不至高絕也。

王家令碎玉殘金。房如海上雙鵁〔四〕，王比雲間孤鶴〔五〕。

〔一〕康昕巧密精勤　「勤」，雍正本墨池卷六、四庫本墨池卷二、汪校本書苑卷四作「奇」。

〔二〕子雲正隸功夫恨少　「子雲」，原脫，據雍正本墨池卷六、四庫本墨池卷二、汪校本書苑卷四補。

〔三〕房司空雕文抱質　「雕」，雍正本墨池卷六、四庫本墨池卷二、四庫本書苑卷四作「含」。

〔四〕房如海上雙鵁　「鵁」，雍正本墨池卷六、四庫本墨池卷二作「鳧」。

〔五〕王比雲間孤鶴　「雲」，雍正本墨池卷六、四庫本墨池卷二作「松」。

評曰：古之學者，皆有師法〔一〕。今之學者，但任胸懷。無自然之逸氣，有師心之獨往。偶有能者，時見一點〔二〕。忽有不悟者〔三〕，終身瞑眩。而欲乘款段度越驊騮，其亦難矣〔四〕。吾嘗告勉夫後生曰：「古歟知音希，可爲絕絃者也。」〔五〕

〔一〕皆有師法　「師」，吳抄、傅校、雍正本墨池卷六、四庫本墨池卷二作「規」。

〔二〕時見一點　四庫本墨池卷二作「曉見一斑」。

〔三〕忽有不悟者　「有」，吳抄、雍正本墨池卷六、四庫本墨池卷二、汪校本書苑卷四無。

〔四〕其亦難矣　「其」，吳抄、傅校作「甚」，雍正本墨池卷六、四庫本墨池卷二、汪校本書苑卷四作「斯」。

〔五〕「吾嘗告勉夫後生曰」至「可爲絶絃者也」　此三句，吳抄、四庫本書苑卷四略同，惟前者「嘗」作「當」，後者「曰」作「自」。雍正本墨池卷六、汪校本書苑卷四作「吾嘗告勉夫後生，然自古歎知音者希，可爲絶絃也」，四庫本墨池卷二略同，惟「嘗」作「當」。

陸束〔一〕，名後身先。

贊曰：西嶽張昶，江東阮研。銀鷹貞白，鐵馬桓玄。衛、杜花散，安、康綺鮮。元昌、

〔一〕陸束　雍正本墨池卷六、四庫本墨池卷二作「陸束之」，汪校本書苑卷四作「束之」。

中下品七人

孫皓　　　張超　　　謝道韞

宋文帝　　齊高帝　　謝靈運

宗炳〔二〕

〔二〕宗炳　原作「宋炳」，據吳抄、學津本、傅校、雍正本墨池卷六、四庫本墨池卷二、汪校本書苑卷四改。參第九四頁校〔五〕。

右孫皓吳人酣暢，驕其家室。雖欲矜豪〔一〕，亦復平矣。張如鄣中少年，乍入京輦，縱

有才辯，蓋亦可知。謝韞是王凝之之妻，雍容和雅，芬馥可玩。宋文帝有子敬風骨，超縱狼藉，翕煥爲美〔二〕。康樂往往驚遒〔三〕，高帝時時合興。知慕韓、彭之豹變，有異張、桓之拾青。宗炳放逸屈攝〔四〕，頗效康、許。量其直置孤梗，是靈運之流。

〔一〕雖欲矜豪　「矜豪」，原作「矜亳」，不辭，據吳抄、雍正本墨池卷六、四庫本墨池卷二、汪校本書苑卷四改。

〔二〕翕煥爲美　吳抄、傅校作「翕然煥美」。

〔三〕康樂往往驚遒　「驚」，傅校作「警」。

〔四〕宗炳放逸屈攝　「宗炳」，原作「宋炳」，據吳抄、學津本、汪校本書苑卷四改。「攝」，雍正本墨池卷六、四庫本墨池卷二、汪校本書苑卷四作「懾」，字通。

下上品十三人

陸機　　　袁山松〔一〕　李夫人　　謝朓

庾肩吾　　蕭綸　　　王褒　　　斛斯彥明

房彥謙　　殷令名　　張大隱〔二〕　藺静文

錢毅〔三〕

〔一〕袁山松　原作「袁崧」，據何批改。參第一○○頁校〔二〕（袁山松）。

〔二〕張大隱　傅校：「張在殷前。」

〔三〕錢毅　雍正本墨池卷六、四庫本墨池卷二在房彥謙前。

右士衡以下，時然合作，蹔雜不倫。或類蚌質珠胎，乍比金沙銀礫。陸平原、李夫人猶帶古風，謝吏部、庾尚書創得今韻。邵陵王、王司空是東陽之亞，房司隸、張益州參小令之體。藺生正書甚爲鮮緊，殊有規則。錢氏小篆，飛白寬博敏麗，太宗貴之〔一〕。斛斯筆勢，咸有由來；司隸宛轉，頗稱流悅：皆藉名美〔二〕。殷氏擅聲題署〔三〕，代有其人。嗟乎！有天才者，或未能精之；有神骨者，則其功虛棄〔四〕。但有佳處，豈忘存錄。

〔一〕太宗貴之　「貴」，吳抄、傅校、雍正本墨池卷六、四庫本墨池卷二作「賞」。

〔二〕皆藉名美　「藉名美」，嘉靖本、宋書苑卷四、四庫本書苑卷四作「著名美」，吳抄、傅校、雍正本墨池卷六、四庫本墨池卷二、汪校本書苑卷四作「著名矣」。

〔三〕殷氏擅聲題署　「署」，雍正本墨池卷六、四庫本墨池卷二作「榜」。

〔四〕則其功虛棄　「其功虛棄」，雍正本墨池卷六、四庫本墨池卷二作「功夫全棄」。

下中品十人

范曄　　蕭思話　　張融思光〔一〕。　　梁簡文帝〔二〕。

劉逖　　王晏　　周顒　　王崇素

釋智果　　虞綽

〔一〕思光　原作「文舒」，據嘉靖本、王本改。張昶字文舒，已見上文。張融字思光，南齊書有傳，又見本篇及本書卷二梁庾肩吾書品論。

〔二〕梁簡文帝　此下六人，吳抄作「劉逖　王宗素　周顒　釋智果　虞綽　王晏」，傅校作「王宗素　劉逖　周顒　釋智果　虞綽　王晏」。

右范曄如寒儁之士，亦不可棄；蕭比遁世之夫，時或堪採。思光要自標舉，蓋無足褒；簡文拔群貴勝，猶難繼作。劉黃門落花從風，王中書奇石當逕。虞綽鋒穎迅健，亦又次之矣。彦倫意則甚高，迹少俊銳〔一〕。崇素時象麗人之姿，智果頗似委章之質〔二〕。

〔一〕彦倫意則甚高迹少俊銳　此二句，吳抄作「彦倫跡少，俊銳可嘉」。

〔二〕智果頗似委章之質　「委章」，雍正本墨池卷六、四庫本墨池卷二、汪校本書苑卷四作「委巷」，當誤。

下下品七人

劉穆之　　褚淵　　梁武帝　　梁元帝

沈君理〔一〕　　陳文帝　　張正見

〔一〕沈君理　吳抄、傅校、雍正本墨池卷六、四庫本墨池卷二、汪校本書苑卷四與下「陳文帝」倒乙。

右數君亦稱筆札〔一〕，多類效嚬。猶枯林之青秀一枝〔二〕，比衆石之孤生片琰。就中彥回輕快，練情有力，孝元風流，君理放任，亦後來之所習，非先達之所營。吾黨論書，有異於是。

〔一〕右數君亦稱筆札　「數君」，吳抄、傅校、雍正本墨池卷六、四庫本墨池卷二作「此輩」。

〔二〕猶枯林之青秀一枝　「林」、「青」，雍正本墨池卷六、四庫本墨池卷二、汪校本書苑卷四作「木」、「春」，四庫本書苑卷四前字作「木」，後字仍作「青」。

評曰：前品云：「蕭思話如舞女低腰，仙人嘯樹。」亦則仙矣〔一〕。又云：「張伯英如漢武學道，憑虛欲仙。」終不成矣。商搉如此，不亦謬乎！吾今品藻，亦未能至當。若其顛倒衣裳，白圭之玷，則庶不爲也。後來君子，儻爲鑒焉。

贊曰：蚌質懷珠，銀鐶蘊礫。陸、謝參蹤，蕭、王繼迹。思話仙才，張融賞擊。如彼枯秀，衆多群石〔二〕。

〔一〕亦則仙矣　雍正本墨池卷六、四庫本墨池卷二作「則亦曰佳矣」。汪校本書苑卷四作「亦曰佳矣」。

〔二〕「評曰」至「衆多群石」　此評及贊，傅校：「俱似前品，誤置此後。」上文中中品之評、贊，吳抄、雍正本墨池卷六、四庫本墨池卷二、四庫本書苑卷四、汪校本書苑卷四確誤置於中下品之下。

○唐武平一徐氏法書記

先賢所評〔一〕，子敬之比逸少，猶士季之比元常，言去之遠矣。故二王之跡，歷代寶之。梁大同中〔二〕，武帝敕周興嗣撰千字文，使殷鐵石模次羲之之跡，以賜八王。右軍之書，咸歸梁室。屬侯景之亂，兵火之後，多從湮缺〔三〕。而西臺諸宮〔四〕，尚積餘寶。元帝之死，一皆自焚〔五〕。歷周至隋，初并天下。大業之始，後主頗求其書，往往有獻之者。及隋之季，王師入秦，又於洛陽擒二僞主。兩京秘閣之寶，揚都扈從之書，皆為我有。太宗

於右軍之書特留睿賞，貞觀初，下詔購求，殆盡遺逸。萬機之暇，備加執玩。蘭亭、樂毅，尤聞寶重。嘗令搨書人湯普徹等搨蘭亭，賜梁公房玄齡已下八人。普徹竊搨以出，故在外傳之。及太宗晏駕，本入玄宮。至高宗，又敕馮承素、諸葛貞搨樂毅論及雜帖數本，賜長孫無忌等六人，在外方有。洎大聖天后御極也，尤爲寶嗇。

〔二〕先賢所評　此句上，雍正本墨池卷十四、四庫本墨池卷四有四百許字。二本文字微有出入，茲據雍正本墨池卷十四迻錄如左：

易稱：「河出圖，洛出書，聖人則之。」故伏羲氏觀象於天，觀法於地，近取諸身，遠取諸物，始作八卦。軒轅氏之王也，使倉頡象鳥獸之跡，以爲文字，故銘於鍾鼎，列於竹帛。至宣王太史史籀者，作大篆十五篇。秦始皇之并天下也，丞相李斯一文字之制，作倉頡篇。其後中車府令趙高作爰歷篇，太史令胡毋敬作博學篇，頗有省改，謂小篆也。周曰六書，秦稱八體，或云隸書者，始皇使下邽人程邈所作，漢因行之。扶風曹喜善篆隸，時人師之。光和後，左中郎陳留蔡邕於篆、隸博究其妙，靈帝好書術雜藝，置鴻都以招納之，則有師宜官、梁鵠之徒預焉。遇漢末，鵠奔劉表，魏武破荊獲鵠，雅好其書，恒懸帳下以玩之。鵠弟子毛弘教於秘書，今八分楷法是也。安平崔瑗父子作草勢，弘農張芝轉加其巧，即王逸少所言「臨池學書，池水盡黑」，韋仲將所謂草聖。芝弟黃門郎昶亞焉。魏太和中，韋誕自武都太守以善書至侍郎，宮觀寶器，皆誕之跡。嘗登凌雲臺題榜，下而白首。太尉鍾繇，一時之妙，冠於前，垂於

後。

縣子會、晉太保衛瓘父子、吳人皇象、晉征西司馬索靖、中書郎李克母衛夫人、並得鍾、張

之楷，擅價當時。中興後，王丞相茂弘父子、庾征西稚恭兄弟，咸著盛名於江西。其窮神極

變，龍翔天逸，今古獨立者，見乎晉會稽內史、右將軍、琅琊王羲之。義之子獻之亦傳其妙，

而不知逮也。

〔五〕一皆自焚　此句下，雍正本墨池卷十四有「可爲悲哉」四字。

〔四〕而西臺諸宮　「臺」，四庫本書苑卷十三作「京」。「諸」，吳抄作「渚」。

〔三〕多從湮缺　「多從」，吳抄作「名從」，傅校作「名蹤」，皆疑誤。

（三）梁大同中　此句上，四庫本墨池卷四有「宋文、齊高，泊梁武父子、湘東、邵陵王，咸以爲師楷」數
句，雍正本墨池卷十四略同，唯脱「王」字。

平一韶亂之歲，見育宮中，切覩先后閱法書數軸〔一〕，將搨以賜藩邸。時見宮人出六
十餘函〔二〕，於億歲殿曝之，多裝以鏤牙軸、紫羅褾，云是太宗時所裝。其中有故青綾褾玳
瑁軸者，云是梁朝舊跡。褾首各題篇目、行字等數，章草書多於其側帖以真字楷書，每函
可二十餘卷。別有一小函，可有十餘卷，於所記憶者，是扇書樂毅、告誓、黃庭。當時私訪
所主女學士〔三〕，問其函出盡否。答云尚有，未知幾許。至中宗神龍中，貴戚寵盛，宮禁不
嚴，御府之珍多入私室。先盡金璧，次及書法，嬪主之家，因此擅出。或有報安樂公主者，

主於内出二十餘函。駙馬武延秀久踐虜庭，無功於此，徒聞二王之跡，強學寶重，乃呼薛

稷、鄭愔及平一評其善惡。諸人隨事答稱，爲上者登時去牙軸紫褾，易以漆軸黃麻紙，褾

題云「特健樂」〔四〕，云是虜語。其書合作者，時有太宗御筆於後題之，歎其雄逸。太平公

主聞之，遽於内取數函及樂毅等小函以歸。延秀之死，側聞睿宗命薛稷擇而進之，薛竊留

佳者十數軸。薛之敗也，崇胤懷樂毅等七軸〔五〕，請崇允託其叔駙馬璥貽岐王〔六〕，以求免戾，此書

因歸邸第。崇胤弟崇簡，娶梁宣王女，主家王室之書亦爲其所有。後獲罪謫五溪，書歸御

府，而朝士、王公亦往往有之〔七〕。

〔一〕切覯先后閱法書數軸　「切覯」，雍正本墨池卷十四、四庫本墨池卷四作「竊覯」，宋本書苑卷十
三、四庫本書苑卷十三、汪校本書苑卷十三作「竊覯」。「切」，通「竊」。

〔二〕時見宮人出六十餘函　「見宮人」，吳抄、傅校作「見令人」，宋本書苑卷十三、四庫本書苑卷十
三、汪校本書苑卷十三作「見令宮人」。

〔三〕當時私訪所主女學士　「士」，原脱，據吳抄、傅校、汪校本書苑卷十三補。

〔四〕標題云特健樂　「樂」，吳抄、四庫本、學津本、雍正本墨池卷十四、四庫本墨池卷四作「藥」。

〔五〕崇胤　原作「崇徹」，顯誤，據嘉靖本、吳抄、傅校、雍正本墨池卷十四、四庫本墨池卷四、宋本書

苑卷十三、四庫本書苑卷十三、汪校本書苑卷十三改。按上文有「薛崇胤」。本文下一處同改。

〔六〕 請崇允託其叔駙馬璹貽岐王 「貽」，吳抄、四庫本墨池卷四、宋本書苑卷十三、四庫本書苑卷十三、汪校本書苑卷十三作「略」。疑是。

〔七〕 王公亦往往有之 「有」，雍正本墨池卷十四、四庫本墨池卷四作「觀」。此句下，雍正本墨池卷十四、四庫本墨池卷四有一百許字，二本文字微有出入，茲據四庫本墨池卷四逐錄如左：

夫颹文以來，鳥跡之後，六書，八體，時咸寶之。而代易百王，年移千葉，舊簡殘缺，遺編湮散，非窮微極精，博雅好古，孰能問以辨之，學以聚之。豫州刺史東海徐公嶠之懷才蘊藝，依仁踐禮，自許筆精，人稱草聖。九丘，七略，五車，百氏，未遇仲尼之賢，猶繁茂先之室。至於魏陵逸策，魯室前書，字辨陽循，疑招束晳，師宜削去之版，逸少爲題之扇，莫不煙霏露凝，鳥跂魚躍，填彩篋，溢雕厨，貽之後昆，永爲家寶。

豫州刺史東海徐公嶠之季子浩，並有獻之之妙。待詔金門，家多法書，見託斯題。其篇目、行字〔二〕，列之如後。 詹事張庭珪之家，抑其次也。

〔一〕 見託斯題其篇目行字 此二句，雍正本墨池卷十四、四庫本墨池卷四、四庫本書苑卷十三作「見託斯文，題其篇目、行字」。

○ 唐徐浩論書

周官内史教國子六書，書之源流，其來尚矣。程邈變隸體，邯鄲傳楷法，事則朴略，未有功能。厥後鍾善真書，張稱草聖。右軍行法，小令破體，皆一時之妙。近古蕭、永、歐、虞〔一〕，頗傳筆勢〔二〕。褚、薛已降〔三〕，自鄶不譏矣。然人謂虞得其筋，褚得其肉，歐得其骨，當矣。夫鷹隼乏彩，而翰飛戾天，骨勁而氣猛也；翬翟備色，而翱翔百步，肉豐而力沉也。若藻曜而高翔，書之鳳凰矣。歐、虞爲鷹隼，褚、薛爲翬翟焉〔四〕。歐陽率更云：「蕭書出於章草。」頗爲知言。然歐陽飛白，曠古無比。

〔一〕近古蕭永歐虞　「近古」，汪校本書苑卷十一作「近世」。雍正本墨池卷二、四庫本墨池卷一於二字下有「以來」二字。

〔二〕頗傳筆勢　「傳」，雍正本墨池卷二、四庫本墨池卷一作「得」。

〔三〕褚薛以降　「薛」，何校作「陸」。

〔四〕褚薛爲翬翟焉　「薛」，何校作「陸」。

浩自言〔一〕，余年在韶齓，便工翰墨，力不可强，勤而愈拙〔二〕。區區碑石之間，矻矻几

案之上，亦古人所恥，吾豈忘情耶？「德成而上，藝成而下。」則殷鑒不遠，何學書爲？必以一時風流，千里面目〔三〕，斯亦愈於博奕，亞於文章矣〔四〕。初學之際，宜先筋骨。筋骨不立，肉何所附？用筆之勢，特須藏鋒。鋒若不藏，字則有病。病且未去，能何有焉？字不欲疎，亦不欲密。亦不欲大，亦不欲小〔五〕。小展令大〔六〕，大蹙令小。疎肥令密，瘦令疎……斯其大經矣。筆不欲捷，亦不欲徐。亦不欲平，亦不欲側。側竪令平，平竣使側〔七〕。捷則須安，徐則須利……如此則其大較矣。

〔一〕浩自言　雍正本墨池卷二、四庫本墨池卷一無，疑是。

〔二〕力不可强勤而愈拙　此二句，雍正本墨池卷二、四庫本墨池卷一作「忘寢與食，胼胝筆硯。而性不能逾，力不可强，勁（按當爲「勤」之誤）而愈拙，勞而無功」，當是。

〔三〕千里面目　「面目」嘉靖本、宋本書苑卷十一、四庫本書苑卷十一作「面首」，義通。

〔四〕亞於文章矣　此句下，雍正本墨池卷二、四庫本墨池卷一有「發揮聖賢事業，其由斯乎」二句。

〔五〕亦不欲大亦不欲小　此二句，雍正本墨池卷二、四庫本墨池卷一作「亦不欲長，亦不欲短」，疑非。

〔六〕小展令大　「展」，原作「長」，據雍正本墨池卷二、四庫本墨池卷一、汪校本書苑卷十一改。

〔七〕平竣使側　雍正本墨池卷二作「峻勿令傾」。「竣」，吳抄、四庫本墨池卷一、宋本書苑卷十一、四

庫本書苑卷十一、汪校本書苑卷十一作「峻」，既平復峻，自相矛盾，疑非是。

張伯英臨池學書，池水盡墨。永師登樓不下，四十餘年。張公精熟，號爲「草聖」。永師拘滯，終著能名。以此而言，非一朝一夕所能盡美〔一〕。俗云：書無百日工〔二〕。蓋悠悠之談也。宜白首攻之，豈可百日乎〔三〕？

〔一〕 非一朝一夕所能盡美 「美」吳抄、傅校作「矣」。

〔二〕 書無百日工 「工」，吳抄、傅校作「功」，字通。

〔三〕 豈可百日乎 此句下，雍正本墨池卷二、四庫本墨池卷一另有一段，茲據四庫本墨池卷一迻録如下：「汝曹年未弱冠，但當研精、覃思、心目想，時復臨本，驗其短長，可致佳境耳。鍾太傅坐則畫地數步，臥則書被穿表裏，由是乃爲翰墨之龜鑒耳。」

○唐徐浩古蹟記〔一〕

自伏羲畫八卦，史籀造籀文，李斯作篆書，程邈起隸法，王次仲爲八分體，漢章帝始爲章草名〔二〕。厥後流傳，工能間出。史籀石鼓文，崔子玉篆呂望、張衡碑，李斯嶧山、會稽

山碑，蔡邕鴻都三體石經、八分西岳、光和、殷華、馮敦等數碑，并伯喈章草，並爲曠絕。及張芝章草、鍾繇正楷，時莫其先。衛瓘、索靖章草，王羲之眞、行、章草〔三〕，桓玄草，謝安、王獻之、羊欣、王僧虔之、薄紹之眞、行、草，永禪師、蕭子雲眞、草，虞世南、歐陽詢、褚遂良、果師、述師眞、行、草，陸柬之臨書，臣先祖、故益州九隴縣尉、贈吏部侍郎師道，臣先考，故洺州刺史、贈左常侍嶠之眞、行、草，皆名冠古今，無與爲比。齊、梁以後，傳秘此書〔四〕，跋尾徐僧權、唐懷充、姚懷珍、滿騫〔五〕、朱異等署名。

〔一〕唐徐浩古蹟記　此篇題，嘉靖本、吳抄、傅校作「古蹟記　會稽郡公徐浩」。

〔二〕漢章帝始爲章草名　「爲」，雍正本墨池卷十四、四庫本墨池卷四作「有」。

〔三〕章草　「章」，吳抄無。

〔四〕傅秘此書　「此」，雍正本墨池卷十四、四庫本墨池卷四作「古」，當是。

〔五〕滿騫　原作「滿騫」。本書卷四唐韋述叙書錄、唐盧元卿法書錄等亦屢載此名。按遼寧省博物館藏東晉佚名曹娥誄辭卷及唐摹本萬歲通天帖所載王徽之新月帖後押署，皆作「滿騫」，眞跡無疑，兹據改。全書同改，不另出校。

太宗皇帝肇開帝業，大購圖書，寶於內庫〔一〕。鍾繇、張芝、芝弟昶、王羲之父子書四

縫，命起居郎、臣褚遂良排署如後：

百卷，及漢、魏、晉、宋、齊、梁雜迹三百卷，貞觀十三年十二月裝成部帙，以「貞觀」字印印

司空、許州都督、趙國公臣無忌

開府儀同三司、尚書左僕射、太子少師，梁國公臣玄齡

特進、尚書右僕射〔二〕、申國公臣士廉

特進、鄭國公臣徵

逆人侯君集初同署〔三〕，犯法後揩却〔四〕。

中書令、駙馬都尉、安德郡開國公臣楊師道

左衛大將軍、武陽縣開國公臣李大亮

光祿大夫、禮部尚書、河間王臣孝恭

光祿大夫、民部尚書、莒國公臣唐儉〔五〕

兼太常卿、扶陽縣開國男臣韋挺

〔一〕 實於內庫 「實」，傅校作「實」。

〔二〕 尚書右僕射 「右」，原作「左」，據汪校本書苑卷十三改。按上文明言此爲貞觀十三年事，高士
廉貞觀十二年拜尚書右僕射，見舊唐書太宗紀及本傳。本書卷四唐盧元卿法書錄正作「特進、

尚書右僕射、申國公臣士廉」。其時房玄齡爲尚書左僕射。

〔三〕初同署　此三字原爲正文，按文意當爲注文，茲參本書卷四唐盧元卿法書錄「吏部尚書、陳國公」句下注改。

〔四〕犯法後揩却　「揩却」，原作「楷印」，據嘉靖本、吳抄、傅校改。學津本、宋本書苑卷十三作「揩印」；四庫本書苑卷十三此句僅作「紀後」二字，並當誤。雍正本墨池卷十四、四庫本墨池卷四、汪校本書苑卷十三作「除却」。

〔五〕臣唐儉　此三字下，吳抄、雍正本墨池卷十四、四庫本墨池卷四有小字注：「彥遠勘……一本唐儉合在李大亮前。」

從十三年書更不出，外人莫見。直至大足中〔一〕，則天后賞納言狄仁傑能書〔二〕，仁傑云：「臣自幼以來，不見好本，只率愚性，何由得能〔三〕。」則天乃內出二王真迹二十卷，遣五品中使示諸宰相，看訖，表謝，登時將入。至中宗時，中書令宗楚客奏事承恩，乃乞大小二王真蹟，敕賜二十卷，大小各十軸，楚客遂裝作二十扇屏風〔四〕，以褚遂良間居賦、枯樹賦爲脚，因大會貴要〔五〕，張以示之。時薛稷、崔湜、盧藏用廢食歎美，不復宴樂。安樂公主婿武延秀在坐，歸以告公主曰：「主言承恩，未爲富貴。適過宗令，別得賜書。一席觀

之，輟餐忘食。」及明謁見，頗有怨言。帝令開緘傾庫悉與之。延秀復會賓客，舉櫃令看，分散朝廷〔六〕，無復寶惜。太平公主取五帙五十卷，別造胡書四字印縫，宰相各三十卷〔七〕，將軍、駙馬各十卷，自此內庫真蹟散落諸家。太平公主愛樂毅論，以織成袋，盛置作箱裏〔八〕。及籍沒，後有咸陽老嫗竊舉袖中。縣吏尋覓，遽而奔趁，嫗乃驚懼，投之竈下，香聞數里，不可復得。

〔一〕直至大足中 「大足」原作「大定」，據嘉靖本、吳抄、四庫本墨池卷四、宋本書苑卷十三、汪校本書苑卷十三改。大足，武則天年號。

〔二〕則天 原作「則天太后」，據雍正本墨池卷十四、四庫本墨池卷四改。時武氏為帝，不當稱太后。

〔三〕何由得能 「能」，傅校作「佳」。

〔四〕楚客遂裝作二十扇屏風 「二十」原作「十二」，上文有「二十卷」、「大小各十軸」之語，知有誤，茲據雍正本墨池卷十四、四庫本墨池卷四改。

〔五〕因大會貴要 「會」原作「人」，據吳抄、雍正本墨池卷十四、四庫本墨池卷四、宋本書苑卷十三、四庫本書苑卷十三、汪校本書苑卷十三改。

〔六〕分散朝廷 「廷」，傅校作「士」。

〔七〕宰相各三十卷 「三十」，吳抄、傅校、雍正本墨池卷十四、四庫本墨池卷四、汪校本書苑卷十三

作「二十」。

（八）盛置作箱裏　「作箱裏」，四庫本墨池卷四作「於箱篋」，四庫本書苑卷十三作「於箱裏」。

天寶中，臣充使訪圖書，有商胡穆聿在書行販古跡，往往以織成褾軸，得好圖書。臣奏直集賢[一]，令求書畫，玄宗開元五年十一月五日，收綴大小二王真迹，得一百五十八卷。大王正書三卷，黃庭經第一，畫讚第二，告誓第三。臣以爲畫讚是僞迹，不近真。行書一百五卷，並不著名帖[二]。草書一百五十卷[三]，以「前得君書」第一[四]。小王書都三十卷，正書兩卷。論語一卷[五]，并注一卷，寫成爲第一[六]。

（一）臣奏直集賢　「奏」，雍正本墨池卷十四、四庫本墨池卷四、汪校本書苑卷十三作「奉」。

（二）並不著名帖　吳抄、傅校作「並作著名好帖」，雍正本墨池卷十四、四庫本墨池卷四、汪校本書苑卷十三作「並非著名好帖」。

（三）草書一百五十卷　「一百五十」，吳抄、雍正本墨池卷十四、四庫本墨池卷四、汪校本書苑卷十三作「一百二十」。

（四）以前得君書第一　此句，四庫本書苑卷十三作「以前得書居第一」，當誤。

（五）論語一卷　「卷」，嘉靖本、吳抄、雍正本墨池卷十四、四庫本墨池卷四、宋本書苑卷十三、四庫本書苑卷十三、汪校本書苑卷十三作「部」。

〔六〕寫成爲第一　此句，雍正本墨池卷十四、四庫本墨池卷四作「成策寫爲第一」，汪校本書苑卷十三

作「成策寫爲第一」。

跋尾排署如後：

右散騎常侍、崇文館學士、舒國公臣褚無量

秘書監兼侍讀、昭文館學士、上柱國、常山縣公臣馬懷素〔一〕

開府儀同三司、上柱國、梁國公臣姚崇

銀青光祿大夫、守吏部尚書兼侍中〔三〕、監修國史、上柱國、廣平郡開國公臣

銀青光祿大夫、行中書侍郎、同中書門下平章事、監修國史、上柱國、許國公臣頲〔二〕

〔一〕常山縣公　雍正本墨池卷十四、四庫本墨池卷四、汪校本書苑卷十三作「常山縣開國公」。

〔二〕許國公頲　「臣」原脱，據嘉靖本、雍正本墨池卷十四、四庫本墨池卷四、宋本書苑卷十三、四

庫本書苑卷十三補。吳抄誤作「真」。

〔三〕守吏部尚書兼侍中　「守」汪校本書苑卷十三無。

至十七年出付集賢院，搨二十本，賜皇太子、諸王學，十九年收入内。十八年十二月

二十八日，尚書左丞相、集賢大學士、燕國公張說薨。明年二月，以中書令蕭嵩為大學士，令訪二王書，乃於滑州司法路琦家得羲之正書扇書一卷，是貞觀十五年五月五日揚州大都督、駙馬都尉、安德郡開國公楊師道進〔一〕。其標是碧地織成，標頭一行，闊一寸，黃色織成，云「晉右軍將軍王羲之正書扇第四」〔二〕，兼小王行書三紙，非常合作，亦既進奉。賜路琦絹二百疋〔三〕。蕭嵩二百疋〔四〕。其書還出，令集賢院搨賜太子以下。

〔一〕安德郡開國公楊師道進　「公」下，吳抄、傅校、雍正本墨池卷十四、四庫本墨池卷四有「臣」字。

〔二〕云晉右軍將軍王羲之正書卷第四　「右軍將軍」原作「右將軍」，今改。參第一九頁校〔一〕。

〔三〕賜路琦絹二百疋　「二百」，雍正本墨池卷十四、四庫本墨池卷四、汪校本書苑卷十三作「三百」。

〔四〕蕭嵩二百疋　「二百」，四庫本墨池卷四、汪校本書苑卷十三作「一百」。

及潼關失守，内庫法書皆散失。初收城後，臣又充使搜訪圖書，收獲二王書二百餘卷。訪黃庭經真蹟，或云張通儒將向幽州，莫知去處。侍御史、集賢直學士史惟則奉使晉州〔一〕，推事所在，博訪書畫，懸爵賞待之。時趙城倉督隱没公貨極多，推案承伏，遂云「有好書，欲請贖罪」。惟則索看，遂出扇書告誓等四卷〔二〕，并二王真蹟四卷。問其得處，云禄山下將過向太原〔三〕，停於倉督家三月餘日。某乙祇供稱意，有懷悦之心，乃留此書相

贈。惟則將至闕下，肅宗賜絹百疋，擢授本縣尉。臣從中書舍人兼尚書右丞、集賢學士[四]、副知院事改國子祭酒，尋黜廬州長史。承前偽迹臣所棄者[五]，盡被收買，皆獲官賞，不復簡退，人莫知之。及吐蕃入寇，圖籍無遺，往往市廛時有真迹，代無鑒者，詐偽莫分。臣今暮年，心惛眼暗，恐先朝露，敢舉所知，其別書人，謹録如左[六]。前試國子司業兼太原縣令竇蒙，蒙弟檢校户部員外郎，宋汴節度參謀竇臮，並久遊翰苑，皆好圖書，辨偽知真，無出其右。臣長男璹，臣自教授，幼勤學書，在於真、行。頗知筆法，使定古迹，亦勝常人。其餘士庶之間，應有精別之者，臣所未見，非欲自媒。天高聽卑，伏希俯察。建中四年三月日。

（一）集賢直學士　雍正本墨池卷十四、四庫本墨池卷四作「集賢院學士」。

（二）遂出扇書告誓等四卷　「等四卷」吳抄、傅校、雍正本墨池卷十四、四庫本墨池卷四無。

（三）云禄山下將過向太原　「禄山」下，汪校本書苑卷十三有「名」字。

（四）集賢學士　雍正本墨池卷十四、四庫本墨池卷四作「集賢院學士」。

（五）承前偽迹臣所棄者　「承前」，傅校作「凡」。

（六）謹録如左　「左」，原作「右」，據吳抄、雍正本墨池卷十四、四庫本墨池卷四、汪校本書苑卷十三改。

○唐何延之蘭亭記〔一〕

蘭亭者，晉右軍將軍〔二〕、會稽內史、琅琊王羲之字逸少所書之詩序也。右軍蟬聯美胄，蕭散名賢，雅好山水，尤善草、隸。以晉穆帝永和九年暮春三月三日，宦遊山陰，與太原孫統承公、孫綽興公、廣漢王彬之道生、陳郡謝安安石、高平郗曇重熙、太原王蘊叔仁、釋支遁道林，并逸少子凝、徽、操之等四十有一人〔三〕，修被褉之禮，揮毫製序，興樂而書。用蠶繭紙、鼠鬚筆，遒媚勁健，絕代更無〔四〕。凡二十八行，三百二十四字，其時迺有神助〔五〕，及醒後，他日更書數十百本〔六〕，無如被褉所書之者〔七〕。右軍亦自珍愛，寶重此書，留付子孫，傳掌至七代孫智永，永即右軍第五子徽之之後，安西成王諮議彥祖之孫，廬陵王胄曹昱之子〔八〕，陳郡謝少卿之外孫也。與兄孝賓俱捨家入道，俗號永禪師。

〔一〕 唐何延之蘭亭記　此篇題，吳抄、傅校作「蘭亭記」。　朝議郎行尚書職方員外郎上柱國何延之撰」，四庫本墨池卷四作「唐何延之蘭亭始末記」。

〔二〕 右軍將軍　原作「右將軍」，據雍正本墨池卷十四改。參第一九頁校〔二〕「晉右軍將軍」。

〔三〕 操之等四十有一人　「四十有一」，雍正本墨池卷十四、四庫本墨池卷四作「四十有二」。按蘭亭

與會人數，素有四十一、四十二兩説。

〔四〕絕代更無 「更無」，雍正本墨池卷十四、四庫本墨池卷四作「特出」。

〔五〕其時迺有神助 「迺」，雍正本墨池卷十四作「殆」。

〔六〕他日更書數十百本 「數十百」，雍正本墨池卷十四作「數百十」，四庫本墨池卷四作「數十」。

〔七〕無如袚褉所書之者 「所書之者」，雍正本墨池卷十四作「所書者」，四庫本書苑卷十三作「之所書者」。

〔八〕盧陵王胄曹昱之子 「曹」，原脱，據吳抄、何校、雍正本墨池卷十四、四庫本墨池卷四補。

禪師克嗣良裘〔一〕，精勤此藝，常居永欣寺閣上臨書，所退筆頭，置之於大竹簏，簏受一石餘，而五簏皆滿〔二〕。凡三十年，於閣上臨得真、草千文，好者八百餘本〔三〕，浙東諸寺各施一本，今有存者猶直錢數萬。孝賓改名惠欣，兄弟初落髮時住會稽嘉祥寺，寺即右軍之舊宅也。後以每年拜墓便近，因移此寺。自右軍之墳及右軍叔薈已下塋域，並置山陰縣西南三十一里蘭渚山下。梁武帝以欣、永二人皆能崇於釋教，故號所住之寺爲「永欣」焉。事見會稽志。其臨書之閣至今尚在。禪師年近百歲乃終，其遺書並付弟子辯才。辯才俗姓袁氏，梁司空昂之玄孫。辯才博學工文〔四〕，琴碁書畫，皆得其妙。每臨禪師之書，

逼真亂本。辯才嘗於所寢方丈梁上鑿其暗檻〔五〕，以貯蘭亭，保惜貴重，甚於禪師在日。

〔一〕禪師克嗣良裘　「良」，傅校作「箕」，句意無別。

〔二〕而五籤皆滿　「五」，汪校本書苑卷十三作「三」，疑誤。

〔三〕好者八百餘本　「好者」，雍正本書苑卷十四、四庫本墨池卷四無。

〔四〕辯才博學工文　「辯才」，雍正本墨池卷十四、四庫本墨池卷四無。

〔五〕辯才嘗於所寢方丈梁上鑿其暗檻　「所寢方丈」吳抄、傅校作「所寢房伏」，雍正本墨池卷十四、四庫本墨池卷四作「寢房伏」。宋桑世昌蘭亭考卷三載此文（下徑稱「蘭亭考」）作「所寢伏」。「其」吳抄、傅校、雍正本墨池卷十四、四庫本墨池卷四作「爲」。

至貞觀中，太宗以聽政之暇〔一〕，銳志翫書。臨寫右軍真、草書帖，購募備盡，唯未得蘭亭。尋討此書，知在辯才之所，乃降敕追師入內道場供養，恩賚優洽。數日後，因言次乃問及蘭亭，方便善誘，無所不至。辯才確稱，往日侍奉先師，實嘗獲見。自禪師歿後，薦經喪亂〔二〕，墜失不知所在。既而不獲，遂放歸越中。後更推究，不離辯才之處。又敕追辯才入內，重問蘭亭，如此者三度，竟靳固不出。上謂侍臣曰：「右軍之書，朕所偏寶。就中逸少之迹，莫如蘭亭。求見此書，勞於寤寐〔三〕。此僧耆年，又無所用。若爲得一智略

之士，以設謀計取之。」尚書左僕射房玄齡奏曰〔四〕：……「臣聞監察御史蕭翼者，梁元帝之曾
孫。今貫魏州莘縣，負才藝，多權謀，可充此使，必當見獲。」太宗遂詔見翼〔五〕。翼奏曰：
「若作公使，義無得理。臣請私行詣彼，須得二王雜帖三數通。」

〔一〕太宗以聽政之暇　「聽」，原作「德」，據吳抄、傅校、雍正本墨池卷十四、四庫本墨池卷四、宋本書
　苑卷十三、四庫本書苑卷十三、汪校本書苑卷十三改。

〔二〕荐經喪亂　「荐」，原作「存」，據嘉靖本、王本、吳抄、四庫本、雍正本墨池卷十四、四庫本墨池卷
　四、宋本書苑卷十三、四庫本書苑卷十三、汪校本書苑卷十三改。何校、傅校、蘭亭考作「洊」。
　按，荐、洊義通，屢也、數也。

〔三〕營於寤寐　「營」，吳抄、傅校、雍正本墨池卷十四、四庫本墨池卷四、宋本書苑卷十三、四庫本書
　苑卷十三、汪校本書苑卷十三作「勞」，當誤。

〔四〕尚書左僕射　原作「尚書右僕射」，據蘭亭考改。按舊唐書太宗紀，其時房玄齡爲尚書左僕射。
　本書卷四唐盧元卿法書錄正有「開府儀同三司、尚書左僕射、太子少師、梁國公臣玄齡」語。參
　第一七〇頁校〔二〕。

〔五〕太宗遂詔見翼　「詔」，吳抄、傅校、雍正本墨池卷十四、四庫本墨池卷四作「召」。

太宗依給，翼遂改冠微服至湘潭〔二〕，隨商人船下，至於越州。又衣黄衫，極寬長潦

倒，得山東書生之體。日暮入寺，巡廊以觀壁畫。過辯才院，止於門前。辯才遙見翼，乃

問曰：「何處檀越？」翼乃就前禮拜，云：「弟子是北人，將少許蠶種來賣。歷寺縱觀，幸

遇禪師。」寒溫既畢，語議便合。因延入房內，即共圍碁撫琴、投壺握槊，談說文史，意甚相

得。乃曰：「白頭如新，傾蓋若舊。今後無形迹也。」便留夜宿，設堈面、藥酒、茶果等。江

東云「堈面」，猶河北稱「甕頭」，謂初熟酒也。酬樂之後，請各賦詩。辯才探得「來」字韻，

其詩曰：「初醞一堈開，新知萬里來。披雲同落莫，步月共徘徊。夜久孤琴思，風長旅雁

哀。非君有秘術，誰照不然灰〔二〕。」蕭翼探得「招」字韻，詩曰：「邂逅款良宵，殷勤荷勝

招。彌天俄若舊，初地豈成遙。酒蟻傾還泛，心猿躁似調。誰憐失群翼，長苦業風

飄〔三〕。」妍蚩略同，彼此諷味〔四〕。恨相知之晚。通宵盡歡，明日乃去。辯才云：「檀越閒

即更來此〔五〕。」翼乃載酒赴之，興後作詩，如此者數四。詩酒為務，真俗混然〔六〕，遂經旬

朔。翼示師梁元帝自畫職貢圖，師嗟賞不已。因談論翰墨，翼曰：「弟子先門皆傳二王楷

書法〔七〕，弟子又幼來耽翫，今亦有數帖自隨。」辯才欣然曰〔八〕：「明日來，可把此看〔九〕。」

翼依期而往，出其書以示辯才。辯才熟詳之，曰：「是即是矣，然未佳善。貧道有一真跡，

頗亦殊常。」翼曰：「何帖？」辯才曰：「蘭亭。」翼佯笑曰：「數經亂離，真跡豈在，必是響

搨偽作耳〔十〕。」辯才曰：「禪師在日保惜，臨亡之時，親付於吾。付受有緒，那得參差。可

明日來看。」及翼到，師自於屋梁上檻內出之。翼見訖，故駁瑕指纇曰：「果是響搨書

也〔二〕。」紛競不定。自示翼之後，更不復安於梁檻上〔三〕，并蕭翼二王諸帖，竝借留置于几

案之間。辯才時年八十餘，每日於窗下臨學數遍，其老而篤好也如此。自是翼往還既數，

童弟等無復猜疑。

〔一〕　湘潭　吴抄、傅校作「洛潭」，雍正本墨池卷十四、四庫本書苑卷十三作「洛

陽」，當誤。

〔二〕　誰照不然灰　「然」，吴抄、宋本書苑卷十三、四庫本書苑卷十三、汪校本書苑卷十三作「燃」，

字通。

〔三〕　長苦業風飄　「業風」，原作「葉風」，不辭，據吴抄、傅校、宋本書苑卷十三、汪校本書苑卷十三、

蘭亭考改。業風，佛家語，惡業之風。

〔四〕　彼此諷味　「味」，雍正本墨池卷十四、四庫本書苑卷四、四庫本書苑卷十三

作「詠」。

〔五〕　檀越開即更來此　「更」，吴抄、傅校作「便」，雍正本墨池卷十四、四庫本墨池卷四無。

〔六〕　真俗混然　「真俗」，原作「其俗」，據吴抄旁校、傅校改。真俗，佛家語，出世曰真，入世爲俗。雍

正本墨池卷十四、四庫本墨池卷四、四庫本書苑卷十三作「僧俗」，文意亦通。

〔七〕　弟子先門皆傳二王楷書法　「先門」，雍正本墨池卷十四、四庫本墨池卷四作「先世」，義同。

後辯才出赴靈汜橋南嚴遷家齋，翼遂私來房前，謂弟子曰：「翼遺却帛子在牀上〔一〕。」童子即爲開門，翼遂於案上取得蘭亭及御府二王書帖，便赴永安驛，告驛長凌愬曰：「我是御史，奉敕來此，有墨敕〔二〕，可報汝都督齊善行。」善行即寳建德之妹婿，在僞夏之時爲右僕射，以用吾曾門廬江節公及隋黃門侍郎裴矩之策〔三〕，舉國歸降我唐，由此不失貴仕，遙授上柱國金印紱綬，封真定縣公。於是善行聞之，馳來拜謁。蕭翼因宣示敕旨，具告所由。善行走使人召辯才，辯才仍在嚴遷家，未還寺。遽見追呼，不知所以。又遣散直云：

〔八〕辯才欣然曰　「辯才」，原作「辨才」，據吳抄、四庫本、雍正本墨池卷十四、四庫本墨池卷四、宋本書苑卷十三及本篇上下文改。

〔九〕明日來可把此看　此二句，吳抄、雍正本墨池卷十四、四庫本墨池卷四作「明日可攜來看」。

〔一〇〕必是響搨僞作耳　「響」，吳抄、傅校作「響」，下同。「響」、「響」二字常混用，而多用「響」字。

〔一一〕果是響搨書也　「響搨」，雍正本墨池卷十四、四庫本墨池卷四、汪校本書苑卷十三、本卷上文作「響搨」。「搨」、「搨」二字常混用，而多用「搨」字。

〔一二〕更不復安於梁檻上　「梁檻上」，吳抄、傅校作「栿檻」，雍正本墨池卷十四、四庫本墨池卷四作「伏檻」。

一八三

「侍御須見。」及師來見御史，乃是房中蕭生也。蕭翼報云：「奉敕遣來取蘭亭，蘭亭今得矣，故喚師來取別。」辯才聞語，身便絕倒，良久始蘇。

〔一〕翼遺却帛子在牀上　「帛子在牀上」，雍正本墨池卷十四、四庫本墨池卷四作「一物在此」。

〔二〕有墨敕　「有」，吳抄、傅校、雍正本墨池卷十四、四庫本墨池卷四作「今有」。

〔三〕以用吾曾門廬江節公及隋黃門侍郎裴矩之策　「節公」，「節」當爲諡號，然北史、隋書何延之曾祖稠本傳，均未見相關記載。唯傅校作「郡公」，爵名，固亦通。未知究竟如何。

翼便馳驛而發，至都奏御，太宗大悦，以玄齡舉得其人，賞錦綵千段，擢拜翼爲員外郎，加入五品〔一〕。賜銀瓶一、金鏤瓶一、瑪瑙碗一，並實以珠；内廐良馬兩疋，兼寶裝鞍轡；莊、宅各一區。太宗初怒老僧之秘恡，俄以其年耄，不忍加刑，數日後〔三〕，仍賜物三千段，穀三千石，便敕越州支給。辯才不敢將入己用，迴造三層寶塔。塔甚精麗，至今猶存。老僧因驚悸患重，不能强飯，唯歠粥。歲餘，乃卒。帝命供奉搨書人趙模、韓道政、馮承素、諸葛貞等四人各搨數本，以賜皇太子、諸王、近臣。

〔一〕加入五品　「加」，吳抄作「皆」，傅校作「階」。

〔二〕數日後　「日」，吳抄、傅校、雍正本墨池卷十四、四庫本墨池卷四作「月」。

貞觀二十三年，聖躬不豫，幸玉華宮含風殿。臨崩，謂高宗曰：「吾欲從汝求一物，汝誠孝也，豈能違吾心耶，汝意如何？」高宗哽咽流涕，引耳而聽受制命[一]。太宗曰：「吾所欲得蘭亭，可與我將去。」及弓劍不遺，同軌畢至，隨仙駕入玄宮矣。今趙模等所搨在者，一本尚直錢數萬也。人間本亦稀少，代之珍寶[二]，難可再見。

〔一〕引耳而聽受制命　「聽」，四庫本書苑卷十三、汪校本書苑卷十三作「前」。

〔二〕代之珍寶　「代」，雍正本墨池卷十四、四庫本墨池卷四作「絶代」。

吾嘗爲左千牛，時隨牒適越，航巨海，登會稽，探禹穴，訪奇書，名僧處士[一]，猶倍諸郡，固知虞預之著會稽典錄，人物不絶，信而有徵。其辯才弟子玄素，俗姓楊氏，華陰人也，漢太尉之後。六代祖佺期爲桓玄所害，子孫避難，潛竄江東，後遂編貫山陰[二]，即吾之外氏近屬，今殿中侍御史瑒之族。長安二年[三]，素師已年九十二，視聽不衰，猶居永欣寺永禪師之故房，親向吾説。聊以退食之暇，略疏其始末，庶將來君子，知吾心之所存，付永[彭]年、明[察微]、温[抱直]、超[令叔][四]等兄弟。其有好事同志須知者，亦無隱焉。于時歲在甲寅季春之月上巳之日，感前代之修禊[五]，而撰此記。

〔一〕名僧處士　「僧」，雍正本墨池卷十四作「流」。

〔二〕後遂編貫山陰 「編貫」，吳抄、傅校作「編管」，非是。

〔三〕長安二年 「二」，吳抄、傅校作「三」。

〔四〕超令叔 「超」，雍正本墨池卷十四、四庫本書苑卷十三、四庫本書墨池卷十三、汪校本書苑卷十三作「起」，疑誤。「令叔」，吳抄、傅校、宋本書苑卷十三、四庫本書苑卷十三作「令淑」。

〔五〕感前代之修禊 吳抄、雍正本墨池卷十四、四庫本墨池卷四作「感前脩」，傅校作「感前修禊」。

主上每暇隙，留神術藝〔一〕，迹逾草聖〔二〕，偏重蘭亭。僕開元十年四月二十七日任均州刺史〔三〕，蒙恩許拜掃，至都，承訪所得委曲〔四〕，緣病不獲詣闕，遣男昭成皇太后挽郎、吏部常選、騎都尉永寫本進〔五〕。其日奉日曜門宣敕〔六〕，內出絹三十定賜永〔七〕，於是負恩荷澤，手舞足蹈，捧戴周旋，光駭閭里。僕跼天聞命，伏枕懷欣，殊私忽臨，沉痾頓減。輒題卷末，以示後代〔八〕。

〔一〕留神術藝 「術藝」，四庫本墨池卷四、汪校本書苑卷十三作「藝術」。

〔二〕迹逾草聖 「逾草」，原作「逾華」，據吳抄、傅校改。汪校本書苑卷十三作「邁筆」。

〔三〕僕開元十年四月二十七日任均州刺史 「十年」，吳抄作「十四年」，「四」字疑涉下衍。「均」，蘭亭考作「筠」，下小字注：「一作『均』。」

（四）至都承訪所得委曲　此二句下，蘭亭考有小字注：「一云，至都城訪所委曲。」

（五）騎都尉永寫本進　「進」，吳抄、傅校作「進上」。

（六）其日奉日曜門宣敕　「奉日曜門宣敕」，吳抄、傅校作「奉日曜門司宣」，四庫本墨池卷四、汪校本書苑卷十三作「奉日曜門司宣」，汪校本書苑卷十三作「奉旨日曜門宣敕」。

（七）内出絹三十疋賜永　「絹」，四庫本書苑卷十三作「絁」。

（八）以示後代　此句下，吳抄、傅校有小字注：「彦遠家有馮承素蘭亭，元和十三年詔取書畫，遂進入内。今有承素樂毅在，並有太宗手批其後。」蘭亭考則於此段小字注前更有「朝議郎、行職方員外郎、上柱國何延之記」一語。

○ 唐褚河南搨本樂毅論記〔一〕

貞觀十三年四月九日〔二〕，奉敕内出樂毅論，是王右軍真跡，令將仕郎、直弘文館馮承素模寫，賜司空、趙國公長孫無忌，開府儀同三司、尚書左僕射、梁國公房玄齡，特進、尚書右僕射〔三〕、申國公高士廉，吏部尚書、陳國公侯君集，特進、鄭國公魏徵，侍中、護軍、安德郡開國公楊師道等六人，於是在外乃有六本，並筆勢精妙，備盡楷則。褚遂良記。

〔一〕唐褚河南搨本樂毅論記 「論」原脱，據四庫本、雍正本墨池卷十四、四庫本墨池卷四補，以與書前法書要錄目錄、卷前目錄相合，亦與正文相應。

〔二〕貞觀十三年四月九日 「十三」吳抄、雍正本墨池卷十四、四庫本墨池卷四作「十二」。

〔三〕尚書右僕射 原作「尚書左僕射」，據雍正本墨池卷十四、四庫本墨池卷四改。參第一七〇頁校〔三〕。

○唐崔備壁書飛白蕭字記〔一〕

壁書「蕭」字者，梁侍中蕭子雲之所飛白也。張懷瓘書斷云：「飛白書，變楷制也。宮殿題署，勢大則徑丈，字宜輕微不滿。」韓晉公領浙西之歲，得於建鄴佛寺，置之南徐官舍，函以屋壁，俯瞰坐隅〔二〕。及晉公入贊廟謨，啓于私第，朱方官吏俟其代者，完葺舊府，圬墁故堂，吏人以壁字昏蒙，方以堊掃塗上〔三〕。時故殿中李侍御士舉爲部從事，以晉公翰墨代無等儔，自護壁書〔四〕，施搨于下〔五〕，耽翫研味，略無已時。士舉重焉，紿而方得。及士舉府除職停，寓壁字於小吏之舍。

〔一〕唐崔備壁書飛白蕭字記 此篇題，嘉靖本、宋本書苑卷十三作「壁書飛白蕭字記 唐大理評事攝監察御史崔備」，吳抄、傅校略同，唯「唐」作「試」。

〔二〕俯瞰坐隅 「瞰」，吴抄、傅校作「諸」，雍正本墨池卷十三、四庫本墨池卷四作「瞰諸」，疑誤。

〔三〕方以堊掃塗上 「掃」，吴抄、傅校、雍正本墨池卷十三、四庫本墨池卷四作「帚」，更佳。

〔四〕自護壁書 「護」，吴抄、雍正本墨池卷十三、四庫本墨池卷四作「獲」，當是。

〔五〕施搨于下 「搨」，吴抄、雍正本墨池卷十三、四庫本墨池卷四、宋本書苑卷十三、四庫本書苑卷十三、汪校本書苑卷十三作「榻」，當是。

至甲申歲，士舉爲江西從事，通好江淮，時李評事約盛閱圖書〔一〕，以示寮友。士舉方以壁字言於座中，李君因而求之。士舉云：「得卿皇象、羊欣、蕭綸各一帖〔二〕。大鄭畫屏一扇，即輟與之。不爾，當自持去。」李君富於圖書，酷好遐異，遂以所求三帖并法士畫屏一扇易焉〔三〕。後十餘日，壁書自吴負來，士舉於道病卒。向若李君不閱雅跡〔四〕，士舉不言此書，即壁字爲朽壤於小吏之家，逸品絕前賢之跡。固知與亡繼絕，後不乏人，工極藝精，中必有物。加以子雲與國同姓，所書「蕭」字圍卷側掠，體法備焉，信衆賢之妙門〔五〕，實後代之茂範。其飛白書起於蔡中郎，蔡邕待詔門下，見役人以堊帚成字，心有悦焉，歸而爲飛白書。漢末，魏初，皆以題署宮闕。蕭子良撰古今書體云：「飛白書，熹平年飾治鴻都門〔六〕，於時蔡邕方撰聖皇篇」，其後張敬禮、王逸少、子敬並稱妙絕，子雲曲盡其法。歐陽率更云：「蕭侍中飛白，輕濃得中，如

蟬翼掩素。」其爲前賢所重如此。

〔一〕時李評事約盛閱圖書 「盛」，雍正本墨池卷十三作「威」，四庫本墨池卷四作「咸」，並疑誤。

〔二〕蕭繪各一帖 「蕭繪」下，吳抄、傅校、雍正本墨池卷十三、四庫本墨池卷四、宋本書苑卷十三、四庫本書苑卷十三、汪校本書苑卷十三有「真草」二字。

〔三〕法士 雍正本墨池卷十三、四庫本墨池卷四作「大鄭」，實爲同一人，隋畫家。

〔四〕向若李君不閑雅跡 「雅」，吳抄作「雜」。

〔五〕信衆賢之妙門 「衆」，嘉靖本、吳抄、傅校、雍正本墨池卷十三、四庫本墨池卷四、宋本書苑卷十三、四庫本書苑卷十三、汪校本書苑卷十三作「曩」，疑是。

〔六〕熹平年飾治鴻都門 「飾」，原作「節」，據嘉靖本、吳抄、傅校、宋本書苑卷十三、四庫本書苑卷十三、汪校本書苑卷十三改。

嗟乎！景嶠此書，今訪天下絕矣，惟此「蕭」字在乎舊都，三百年間竟無頹圮，俾後之傳授，似陰有保持。余與李君，寓家南徐，鄰而友善，獲覩妙跡。感其將壞之壤〔一〕，晉公出之，」方絕之跡，李君維之。用徵其事，故以字志之。

〔一〕感其將壞之壤 「其」原作「有」，據吳抄、傅校、宋本書苑卷十三、四庫本書苑卷十三、汪校本書苑卷十三改。

梁侍中蕭子雲書，祖述鍾、王，備該衆體，始變蔡、張、二王飛白古法，妙絕冠時，古法飛少白多，其體猶拘八分，故王僧虔云：「飛白是八分之輕者。」自子雲變而飛多，今但據飛多者即非子雲之前，而不妨後人亦有效古飛少者。子雲又作小篆飛白。雖名存傳記，而迹絕簡素，惟建鄴古壁餘此「蕭」字焉。韓晉公鑒古善書，聞之嗟異，遷之於南徐，置於海榴堂座右之壁。又獲齊竟陵王蕭子良龍爪書十五字，置于招隱寺。以侍中之迹妙極，故留以親翫。余後獲之，載以入洛，書之故實，事之本末，中書舍人張公、崔監察備撰記詳焉。

〔一〕唐李約壁書飛白蕭字贊　此篇題，吳抄、傅校作「壁書飛白蕭字贊　試大理評事李約」。

余少好圖書，耽嗜奇古，由此雖志業不立〔二〕，而性莫能遷。非不干求爵禄，心懵時事，以與名疎。非欲乖時好尚，養疴守獨，所見遂僻。僻則僻矣，與夫酣湎聲妓、并走權利者〔三〕，俱亡羊也，亡則孰多？余每閱翫此迹，而圖書之光〔四〕，如逢古人，似得良友。加以琴酒静暢，書齋晝閒，榮富賤貧，是日何在？至若尋翰墨輕濃之勢，窮點畫分布之能，與日彌深，隨見逾妙。嗟夫！昔賢垂不朽之藝，知傳寶於後世；後人覩妙絕之迹，見得

意於當時。名齊日月，情契古今。傳曰：「遊於藝。」藝可已乎！知者相賀，比獲蘭亭之

書；世情觀之，未若野人之塊。不關於世〔四〕，在世爲無用之物；苟適余意，於余則有用

已多。乃作贊曰：

〔一〕由此雖志業不立 「由此」，雍正本墨池卷十三、四庫本墨池卷四無。

〔二〕并走權利者 「并」，傅校、雍正本墨池卷十三、四庫本墨池卷四、四庫本書苑卷十八作「奔」，疑是。

〔三〕而圖書之光 「之」，吳抄、傅校、雍正本墨池卷十三作「有」，更佳。

〔四〕不關於世 「關」，吳抄、傅校、四庫本書苑卷十八作「闕」。

昔創飛白，蔡氏所得。起於堊帚，播於翰墨。張、王繼作，子雲精極。壁昏蠹素，墨古

池色。翻飛露白，乍輕乍濃。翠箔映雪，羅衣從風。崩雲委地，游霧縈空。撥剌勢動〔一〕，

蟳蟠氣雄。昆池駭鯨，禹門闢龍〔二〕。攢毫疊札〔三〕，或橫或縱。層層陣雲，森森古松。君

子況德，高人比蹤。抱素自潔，含章內融。逸疑方外，縱在矩中。密而不雜〔四〕，疏而有容。

藝通造化，比象無窮。子雲臣梁，蕭字逾貴。點畫均豐，姿形端異。迹絕罍素〔五〕，名空傳

記。明徵褒貶，惟此一字。

（一）撥剌勢動　「撥剌」，雍正本墨池卷十三、四庫本墨池卷四作「�溌剌」。二詞義皆爲魚擺尾撥水聲，然此句與下句偶對，作「鰺剌」似更佳。

（二）禹門鬭龍　「禹門」，原作「時門」，據四庫本墨池卷四改。

（三）攢毫疊札　「札」，原作「孔」，據嘉靖本、吳抄、傅校、雍正本墨池卷四、四庫本墨池卷四、宋本書苑卷十八、四庫本書苑卷十八、汪校本書苑卷十八改。

（四）密而不雜　「雜」，原作「離」，據嘉靖本、吳抄、傅校、雍正本墨池卷十三、四庫本墨池卷四、宋本書苑卷十八、四庫本書苑卷十八改。

（五）迹絕㬚素　「迹」，吳抄、傅校、雍正本墨池卷十三作「功」。

○唐高平公蕭齋記〔一〕

隴西李君約於江南得蕭子雲壁書飛白「蕭」字，以筆勢驚絕，遂匣而寶之。其遇之之由，則君之贊序與崔監察備論之詳矣。君與字俱載舟還洛陽仁風里第，思所以盡其瞻玩藏置之宜。謂箱櫝臨視不時〔二〕，又有緘啟動搖之變，遂建精室，陷列于垣，復本書之意，得遙覿之美〔三〕。寂對虛牖，勢若飛驚。雖烟霧交飛〔四〕，龍鸞縈動〔五〕，輕施翻揚，微雲卷

舒，不能狀也。

〔一〕唐高平公蕭齋記　此篇題，嘉靖本、王本、吳抄、傅校作「蕭齋記　中書舍人張高平公」，何校作「大父相國高平公蕭齋記」，雍正本墨池卷十三作「蕭齋記　張諗中書舍人」，四庫本墨池卷四作「唐張諗蕭齋記」，宋本書苑卷十三、四庫本書苑卷十三作「唐中書舍人張弘靖蕭齋記」，汪校本書苑卷十三作「蕭齋記張宏靖」。按高平公為張彥遠祖父，名弘靖，舊唐書卷一二九有傳。諸本作「宏」者，當為避清乾隆帝諱。

〔二〕謂箱櫝臨視不時　「視」下，吳抄有「之」字。雍正本墨池、四庫本墨池作「諗」，誤。

〔三〕得遥覩之美　「覩」，吳抄、傅校、宋本書苑卷十三、四庫本書苑卷十三作「睇」，意似更佳。

〔四〕雖烟霧交飛　「飛」，吳抄、傅校作「霏」，似更佳。

〔五〕龍鸞繁動　「龍」，吳抄旁校、何校、傅校、宋本書苑卷十三、四庫本書苑卷十三、汪校本書苑卷十三作「虬」。

李君以至行雅操，著名當時。逍遥道樞，脫落榮利。識洞物表〔一〕，神交古人。而風致之餘，特精楷、隸、所得魏、晉已降名書秘迹多矣，以不越於尺素之間〔二〕，未為殊珍也。蓋壁字奇蹤〔三〕，乃為希寶，意象所得，非常域也〔四〕。故異而室之，文而志之。夫「蕭」之

爲言也〔五〕，切然而清〔六〕，於文也，蔚然而整。宜乎銘壁，宜乎命齋。「蕭齋」之名，於此字俱傳矣〔七〕。

（一）識洞物表　「物表」，吳抄、宋本書苑卷十三、四庫本書苑卷十三作「世表」。

（二）以不越於尺素之間　「尺」，吳抄、傅校作「紙」，宋本書苑卷十三、四庫本書苑卷十三、汪校本書苑卷十三作「縑」。

（三）蓋壁字奇蹤　「蹤」，何校、傅校、宋本書苑卷十三、四庫本書苑卷十三作「縱」。

（四）意象所得非常域也　此二句，吳抄、傅校、四庫本書苑卷十三、汪校本書苑卷十三在「文而志之」句下。「象」，吳抄、宋本書苑卷十三、汪校本書苑卷十三作「匠」。

（五）夫蕭之爲言也　「言」，何校、宋本書苑卷十三、四庫本書苑卷十三作「字」。

（六）切然而清　「切」，傅校作「灼」。

（七）於此字俱傳矣　「於」，吳抄、雍正本墨池卷十三、四庫本墨池卷四、宋本書苑卷十三、四庫本書苑卷十三、汪校本書苑卷十三、四庫本書苑卷十三作「與」，義通。

法書要録校理卷第四 〔一〕

〔一〕 卷目下，嘉靖本、王本、吳抄有「皇朝估、議、論、記」小字注。

〔二〕 張懷瓘書議 「書議」，嘉靖本、王本、吳抄、傅校作「議書」。

〔三〕 韋述叙書錄 嘉靖本、王本、吳抄、傅校作「韋述書法記」。

〔四〕盧元卿法書録　嘉靖本、王本、吳抄、傅校作「盧元卿書法記」。

○唐張懷瓘書估

有好事公子，頻紆雅顧，問及自古名書，頗爲定其差等。曰：「可謂知書矣。」夫丹素異好，愛惡罕同。若鑒不圓通，則各守封執，是以世議紛糅。何不製其品格，豁彼疑心哉！且公子貴斯道也〔一〕。感之，乃爲其估。貴賤既辨，優劣了然，因取世人易解，遂以王義之爲標準。如大王草書字直一百，五字乃敵一行行書〔二〕，三行行書敵一行真正。偏帖則爾，至如樂毅、黃庭、太師箴〔三〕、畫贊、累表、告誓等，但得成篇，即爲國寶，不可計以字數。或千或萬，惟鑒別之精麤也。他皆倣此。近日有鍾尚書紹京亦爲好事，不惜大費，破產求書，計用數百萬錢〔四〕。惟市得右軍行書五紙，不能致真書一字。崔、張之跡，固乃寂寥矣，惟天府之內，僅有存焉。如小王書所貴合作者，若藁行之間有興合者〔五〕，則逸氣蓋世，千古獨立，家尊縱可爲其弟子爾〔六〕。子敬年十五六時常白逸少云：「古之章草〔七〕，未能宏逸，頗異諸體〔八〕。今窮僞略之理，極草縱之致，不若藁行之間，於往法固殊，大人宜改體。」逸少笑而不答。及其業成之後，神用獨超，天姿特秀，流便簡易，志在驚奇，峻險

高深，起自此子。然時有敗累，不顧疵瑕，故減於<u>右軍</u>行書之價。可謂子爲神俊，父得靈和[九]。父子真、行，固爲百代之楷法。然文質相沿，立其三估，貴賤殊品，置其五等。三估者，篆、籀爲上估，<u>鍾</u>、<u>張</u>爲中估，<u>義</u>、<u>獻</u>爲下估。上估但有其象，蓋無其蹟[一○]；中估乃可字價千金[一二]。其杜度、崔瑗，可與伯英價等，然志乃尤古，力亦微大[一三]，惟妍媚不逮於<u>張</u>曠世奇蹟，可貴可重。或時不尚書，薰猶同器，假如委諸衢路，猶可字價千金[一二]。其杜度、崔瑗，可與伯英價等，然志乃尤古，力亦微大[一三]，惟妍媚不逮於<u>張</u>芝。<u>衛瓘</u>可與<u>張爲弟</u>[一三]，<u>索靖</u>則雄逸過之。且如<u>右軍</u>真書妙極[一四]，又人間切須，是以價齊中估。古遠稀世[一五]，非無降差。崔、張、玉也；逸少，金也。大賈則貴其玉，小商乃重其金，膚淺之人多任其耳，但以<u>王</u>書爲最[一六]。真、草一概，略無差殊，豈悟<u>右軍</u>之書自有十等[一七]。

〔一〕且公子貴斯道也 「且公」<u>吳抄</u>、<u>傅校</u>作「且曰」，<u>雍正本墨池卷五</u>、<u>四庫本墨池卷二</u>有「十」字，疑是。
公」，並疑誤。

〔二〕五字乃敵一行行書 「五」下，<u>吳抄</u>、<u>傅校</u>、<u>雍正本墨池卷五</u>、<u>四庫本墨池卷二</u>有「十」字，疑是。
又「字」乃爲「行」字之誤。

〔三〕太師箴 <u>吳抄</u>、<u>雍正本墨池卷五</u>、<u>四庫本墨池卷二</u>無。

〔四〕計用數百萬錢 「萬」下，<u>雍正本墨池卷五</u>、<u>四庫本書苑卷五</u>有「貫」字。

〔五〕若藥行之間有興合者 「興」，<u>四庫本書苑卷五</u>作「典」，<u>汪校本書苑卷五</u>作「與」。

〔六〕家尊纔可爲其弟子爾　「弟子」，四庫本書苑卷五、汪校本書苑卷五作「子弟」。

〔七〕古之章草　「古之」，雍正本墨池卷五、四庫本墨池卷二無。

〔八〕頗異諸體　吳抄、傅校、雍正本墨池卷五、四庫本墨池卷二作「頓異真體」，疑是。

〔九〕父得靈和　「靈」，吳抄、傅校作「虛」，當誤。

〔一〇〕蓋無其蹟　「蹟」，吳抄、傅校、雍正本墨池卷五、四庫本墨池卷二作「真」，當是。

〔一一〕猶可字償千金　「金」，吳抄、雍正本墨池卷五作「錢」。

〔一二〕力亦微大　「微」，吳抄、傅校、雍正本墨池卷五、四庫本墨池卷二作「漸」。

〔一三〕衛瓘可與張爲弟　「爲」下，雍正本墨池卷五、四庫本墨池卷二有「兄」字。

〔一四〕且如右軍真書妙極　「如」，吳抄、傅校、雍正本墨池卷五、四庫本墨池卷二作「以」。

〔一五〕古遠稀世　「稀世」，汪校本書苑卷五作「世稀」。

〔一六〕但以王書爲最　「但」下，吳抄、傅校、雍正本墨池卷五、四庫本墨池卷二有「知」字。

〔一七〕豈悟右軍之書自有十等　「十」，雍正本墨池卷五、四庫本墨池卷二、汪校本書苑卷五作「五」，疑誤。

崔瑗　衛瓘　索靖　王獻之

黃帝史　周宣史　鍾繇　張芝　王羲之

以上九人第一等。

蔡邕　張昶　荀勗　皇象　韋誕

鍾會〔一〕

度德比義，竝崔、張之亞也，可微劣右軍行書之價。以上六人第二等。

〔一〕鍾會　此二字下，嘉靖本、王本、吳抄、傅校、雍正本墨池卷五、四庫本墨池卷二、宋本書苑卷五、四庫本書苑卷五、汪校本書苑卷五有「等」字。何校：「有『等』字誤。」按下文多處均於最末人名後加「等」字，其後評語中所言人數亦是實數，知「等」字並非有誤。

崔寔〔二〕	趙襲	羅暉	邯鄲淳	曹喜
荀爽	胡昭	梁鵠	師宜官	劉德昇
曹植	魏武帝	傅玄	張弘	張彭祖
張昭	徐幹	應璩	孫權	吳孫皓〔三〕
楊肇	杜預	衛覬	何曾	嵇康
衛夫人	衛恒	司馬攸	劉恢	樂廣
郗愔	郗鑒	王敦	李式	衛玠

韋昶　　桓玄　　王廙〔三〕　　王導
王珉　　謝安　　庾翼等〔四〕　　王洽

或奇材見拔，或絕世難求，竝庶幾右軍草書之價。以上四十三人第三等。

〔一〕崔寔　原作「崔湜」。崔湜唐人，按例不當列此，兹據嘉靖本墨池卷二、宋本書苑卷五、四庫本書苑卷五、汪校本書苑卷五改。

〔二〕吳孫皓　「吳」，吳抄、傅校、雍正本墨池卷五、四庫本墨池卷二無，且「孫皓」與下「孫權」倒乙，當是。

〔三〕王廙　原作「王翼」，據嘉靖本、吳抄、傅校、雍正本墨池卷五、四庫本墨池卷二改。

〔四〕「曹喜」至「庾翼等」　以上四十三人，吳抄、傅校、雍正本墨池卷五、四庫本墨池卷二、四庫本書苑卷五、汪校本書苑卷五排次略異。

謝靈運　　王允之　　王玄之　　衛瓘　　張嘉
羊欣　　宋文帝　　王凝之　　僧惠式　　庾亮
薄紹之　　宋孝武　　王徽之　　王修　　郗超
孔琳之　　康昕　　王操之　　張翼　　王珣
蕭思話　　王僧虔　　孫興公　　戴安道　　戴若思

張永　　蕭子良　　齊高帝　　蕭子雲等[一]

互有得失，時見高深。絕長續短，智均力敵[二]，可敵右軍草書三分之一[三]。以上二十九人第四等。

〔一〕「張嘉」至「蕭子雲等」　以上二十九人，四庫本書苑卷五、汪校本書苑卷五排次略異。

〔二〕智均力敵　原作「智永力勁」。按例此處不當單提某人，茲據嘉靖本、吳抄、傅校、雍正本墨池卷五、四庫本書苑卷二、宋本書苑卷五、汪校本書苑卷五改。

〔三〕可敵右軍草書三分之一　「可」，吳抄、雍正本墨池卷五、四庫本墨池卷二作「一字乃」，傅校作「其字乃」。

張越　　張融　　陶弘景　　阮研
僧智永　虞世南　歐陽詢　　褚遂良等　　毛喜

可敵右軍草書四分之一。以上九人第五等。

以上率皆估其甚合者，其不會意，數倍相懸。大凡雖則同科，物稀則貴。今妍古雅，貴遠賤近，淳漓之謂也。凡九十六人，列之如右。

五等之外，蓋多賢哲。漸次陵夷[一]。自漢及今，降殺百等。聲聞雖美，功業未遒[二]。空有望於屠龍，竟難成於畫虎。不入流

品，深慮遺材〔三〕。　天寶十三載正月十八日。

〔一〕漸次陵夷　「次」，吳抄、傅校、雍正本墨池卷五、四庫本墨池卷二作「若」。

〔二〕功業未遒　「遒」，傅校作「逮」，雍正本墨池卷五、四庫本墨池卷二作「通」。

〔三〕深慮遺材　「材」，傅校作「才」，字通。

○唐張懷瓘二王等書錄

夫翰墨之美，多以身後騰聲。二王之書，當世見貴。獻之嘗與簡文帝十紙〔一〕，題最後云：「下官此書甚合作，願聊存之。」此書爲桓玄所寶，玄愛重二王，不能釋手，乃選縑素及紙書正、行之尤美者，各爲一帙，常置左右。及南奔，雖甚狼狽，猶以自隨。將敗，並投于江。

〔一〕獻之嘗與簡文帝十紙　「十」下，吳抄、傅校、雍正本墨池卷十四、四庫本墨池卷四、汪校本書苑卷七有「許」字。

晉代裝書，真、草渾雜，背紙皺起，范曄裝治，微爲小勝。宋孝武又使徐爰治護〔一〕，十

紙為一卷。明帝科簡舊秘〔二〕，并遣使三吳，鳩集散逸，詔虞和〔三〕、巢尚之、徐希秀、孫奉伯等更加編次，咸以二丈為度。二王縑素書珊瑚軸二帙二十四卷，紙書金軸二帙二十四卷，又紙書玳瑁軸五帙五十卷，並金題玉躞織成帶。又扇書二卷，又紙書飛白、章草二帙十五卷，並旃檀軸。又紙書戲字一帙十二卷，並書之冠冕也。自此以下，別有三品書〔四〕，凡五十二帙，五百二十卷，並旃檀軸。其新購獲者為六帙一百二十卷，既經喪亂，多所遺失。齊高帝朝，書府古跡惟有十二帙，以示王僧虔，仍更就求能者之迹〔五〕。僧虔以帙中所無者，得張芝、索靖、衛伯儒、吳大皇帝、景帝、歸命侯、王導、王洽、王珉、張翼、桓玄等十卷，其與帙中所同者〔六〕，王恬、王珣、王凝之、王徽之、王允之，並奏入秘閣。梁武帝尤好圖書，搜訪天下，大有所獲，以舊裝堅強，字有損壞，天監中，敕朱异、徐僧權、唐懷充、姚懷珍、沈熾文析而裝之〔七〕，更加題檢。二王書大凡七十八帙，七百六十七卷，並珊瑚軸織成帶〔八〕，金題玉躞。侯景篡逆，藏在書府〔九〕。平侯景後，王僧辯搜括，並送江陵。承聖末，魏師襲荊州。城陷，元帝將降，其夜乃聚古今圖書十四萬卷，并大小二王遺迹，遣後閣舍人高善寶焚之。吳越寶劍，並將斫柱，乃嘆曰：「蕭世誠遂至於此！文武之道，今夜窮乎！」歷代秘寶，並為煨燼矣。周將于謹、普六茹忠等捃拾遺逸，凡四千卷，將歸長安。大業末，煬帝幸江都，秘府圖書多將從行。中道船沒，大半淪棄。其間得存，所餘無幾。弑

逆之後，並歸宇文化及。至聊城〔一○〕，爲竇建德所破，並皆亡失。留東都者，後入王世充。

世充平，始歸天府。貞觀十三年，敕購求右軍書，並貴價酬之。四方妙蹟，靡不畢至。敕

起居郎褚遂良、校書郎王知敬等於玄武門西長波門外科簡〔一一〕，内出右軍書相共參校，令

典儀王行真裝之。梁朝舊裝紙見存者，但裁剪而已。右軍書大凡二千二百九十紙，裝爲

十三帙，一百二十八卷。真書五十紙，一帙八卷〔一二〕，隨本長短爲度〔一三〕；行書二百四十

紙，四帙四十卷，四尺爲度；草書二千紙，八帙八十卷，以一丈二尺爲度，並金縷雜寶裝軸

織成帙。其書每縫皆用小印印之，其文曰「貞觀」。大令書不之購也，天府之内僅有存焉。

〔一〕 宋孝武又使徐爰治護 「治」，嘉靖本、吳抄、雍正本墨池卷十四、四庫本墨池卷

七、汪校本書苑卷七作「持」。 何批：「用『持』字避高宗諱。」

〔二〕 明帝科簡舊秘 「科簡」，吳抄、傅校、四庫本墨池卷四、汪校本書苑卷七作「料簡」，義通。

〔三〕 虞和 何校作「虞龢」。 按「和」、「龢」二字史乘混用，本書除此處及卷八唐張懷瓘書斷中「虞和」

云」一處外，均作「虞龢」。

〔四〕 自此以下別有三品書 「三品」，原作「二品」，據嘉靖本、吳抄、傅校、雍正本墨池卷十四、四庫本

墨池卷四、宋本書苑卷七、四庫本書苑卷七、汪校本書苑卷七改。 本書卷二宋虞龢論書表：「自

此以下，別有三品書。」

〔五〕仍更就求能者之迹　「能者之迹」，雍正本墨池卷十四、四庫本墨池卷四作「散逸」。

〔六〕其與帙中所同者　「其與」，吳抄作「共一帙」。按「帙」通「帙」，則此三字屬上句。

〔七〕唐懷充姚懷珍沈熾文析而裝之　「唐懷充」，原作「唐懷允」，據嘉靖本、吳抄、傅校、宋本書苑卷七、四庫本書苑卷七改。按，唐懷充，梁鑒書人，名見本書卷三唐徐浩古蹟記、卷六唐竇臮述書賦下，其押署墨蹟見遼寧省博物館藏東晉佚名曹娥誄辭卷，唐摹本萬歲通天帖所載王慈柏酒帖、臺北故宮博物院藏唐摹本王羲之何如帖等。「沈熾文」下，嘉靖本、王本、吳抄、傅校、雍正本墨池卷十四、四庫本墨池卷四、宋本書苑卷七、四庫本書苑卷七、汪校本書苑卷七有「等」字。

〔八〕並珊瑚軸織成帶　「帶」，嘉靖本、吳抄、傅校、雍正本墨池卷十四、四庫本墨池卷四、宋本書苑卷七、四庫本書苑卷七、汪校本書苑卷七作「帙」。

〔九〕藏在書府　「藏」，嘉靖本作「織」，乃「緘」之誤。吳抄、傅校、雍正本墨池卷十四、四庫本墨池卷四、宋本書苑卷七、四庫本書苑卷七、汪校本書苑卷七作「緘」。

〔一〇〕至聊城　「聊城」，原作「遼城」，據吳抄、傅校、四庫本書苑卷七改。按隋書宇文智及傳：「化及僭號，封齊王。竇建德破聊城，獲而斬之。」舊唐書高祖本紀記武德二年，「竇建德攻宇文化及於聊城，斬之」。

〔一一〕校書郎王知敬等於玄武門西長波門外科簡　「科簡」，吳抄、傅校作「料簡」。

〔一二〕一帙八卷　「卷」，原作「紙」，據吳抄、傅校、雍正本墨池卷十四、四庫本墨池卷四、四庫本書苑卷

七、汪校本書苑卷七改。

〔三〕 隨本長短爲度 「本」，四庫本墨池卷四作「紙」。

古之名書，歷代帝王莫不珍貴。齊、宋已前，大有散失。及梁武帝鳩集所獲，尚不可勝數，並珊瑚軸織成帙，金題玉躞。二王書大凡一萬五千紙，元帝狂悖，焚燒將盡。文皇帝盡價購求，天下畢至。大王真書惟得五十紙，行書二百四十紙，草書二千紙，並以金寶裝飾。今天府所有，真書不滿十紙，行書數十紙，草書數百紙，共有二百一十八卷。張芝一卷〔一〕，並猗檀軸錦褾而已。張昶一卷〔二〕，雜書中。玉石混居，薰蕕同器。然書性不易，不以寶之則工，棄之則拙〔三〕。既所不尚〔三〕，散在人間，或有進獻，多堆於翰林雜書中。用舍行藏，言行之間，不可玷缺。亦猶蘭桂，雖在幽隱，不以無人知而不芳也。豈徒書也，人亦如之。

〔一〕 張芝一卷 此句上，雍正本墨池卷十四、四庫本墨池卷四、汪校本書苑卷七有「小王四十卷」五字。

〔二〕 既所不尚 「不」下，吳抄、汪校本書苑卷七有「見」字。

〔三〕 「然書性不易」至「棄之則拙」 此三句，雍正本墨池卷十四、四庫本墨池卷四作「然書跡不易得，寶之如玉，棄之如土」，似非。「性」，原作「惟」，據嘉靖本、王本、吳抄、宋本書苑卷七、四庫本書苑卷七、汪校本書苑卷七改。

往在翰林中，見古鍾二枚，高二尺，圍尺餘，上有古文三百許字，記夏禹功績。字皆紫磨金鈿，光彩射人，似大篆，而神彩驚人，非其時，不敢聞奏，然棄於泥土中，久與瓦礫同也。然濫吹之事，其來久矣。且如張翼及僧惠式效右軍，時人不能辯〔二〕。近有釋智永臨寫草帖，幾欲亂真。至如宋朝多學大令，其康昕、王僧虔、薄紹之、羊欣等亦欲混其臭味，是以二王書中多有僞迹。好事所蓄，尤宜精審。儻所寶同乎燕石，翻爲有識所嗤也。乾元三年五月日。

〔一〕時人不能辯　「辯」，吳抄、雍正本墨池卷十四、四庫本墨池卷四、四庫本書苑卷七、汪校本書苑卷七作「辨」，字通。

○唐張懷瓘書議〔一〕

昔仲尼修書，始自堯舜。堯舜王天下，煥乎有文章。文章發揮，書道尚矣。夏、殷之世，能者挺生。秦、漢之間，諸體間出。玄猷冥運，妙用天資。追虛捕微，鬼神不容其潛匿；而通微應變〔二〕，言象不測其存亡。奇寶盈乎東山，明珠溢乎南海。其道有貴而稱聖，其迹有秘而莫傳。理不可盡之於詞，妙不可窮之於筆。非夫通玄達微，何可至於此

乎。乃不朽之盛事，故叙而論之。

〔一〕唐張懷瓘書議 「書議」，嘉靖本、王本、吳抄、雍正本墨池卷五、四庫本墨池卷二、宋本書苑卷五作「議書」。

〔二〕而通微應變 吳抄、傅校、雍正本墨池卷五、四庫本墨池卷二作「感通應變」。

夫草木各務生氣，不自埋没，況禽獸乎？況人倫乎？猛獸、鷙鳥，神彩各異，書道法此，其古文、篆籀時穿行用者，皆闕而不議。議者真正、藳草之間，或麟鳳一毛〔一〕，龜龍片甲，亦無所不録〔二〕。其有名迹俱顯者一十九人，列之於後。

崔瑗	張芝	張昶	鍾繇	鍾會
韋誕	皇象	嵇康	衛瓘	衛夫人
索靖	謝安	王導	王敦	王廙
王洽	王珉	王羲之	王獻之〔三〕	

〔一〕或麟鳳一毛 「一」，傅校、四庫本書苑卷二作「羽」。

〔二〕亦無所不録 「無所」，吳抄作「所」，四庫本書苑卷五作「先」，並疑誤。

〔三〕「崔瑗」至「王獻之」 以上十九人，汪校本書苑卷五排次略異。

然則千百年間，得其妙者，不越此十數人〔一〕。各能聲飛萬里，榮擢百代〔二〕。唯逸少

筆迹遒潤〔三〕，獨擅一家之美。天質自然，風神蓋代。且其道微而味薄，固常人莫之能

學〔四〕；其理隱而意深，固天下寡於知音〔五〕。昔爲評者數家，既無文詞〔六〕，則何以立説，

何爲取象其勢〔七〕，彷彿其形。似知其門，而未知其奧，是以言論不能辨明。夫於其道不

通，出其言不斷，加之詞寡典要，理乏研精，不述賢哲之殊能，況有丘明之新意，悠悠之説，

不足動人。

〔一〕不越此十數人 「十數」原作「數十」，據嘉靖本、吳抄、宋本書苑卷五、四庫本書苑卷五、汪校

　　　書苑卷五改。

〔二〕榮擢百代 「擢」，吳抄作「曜」，傅校、雍正本墨池卷五、四庫本墨池卷二、宋本書苑卷五、汪校本

　　　書苑卷五作「耀」。

〔三〕唯逸少筆迹遒潤 「唯」，原作「雖」，據嘉靖本、吳抄、傅校、雍正本墨池卷五、四庫本墨池卷二、

　　　宋本書苑卷五、四庫本書苑卷五、汪校本書苑卷五改。

〔四〕固常人莫之能學 「莫之能學」，傅校作「厭而莫厭」。

〔五〕固天下寡於知音 「固」，傅校、汪校本書苑卷五作「故」字通。

〔六〕既無文詞 「詞」，吳抄、傅校作「言」。

〔七〕何爲取象其勢 「取」，吳抄、雍正本墨池卷五、四庫本墨池卷二作「罔」。

夫翰墨及文章至妙者，皆有深意以見其志，覽之即令了然。若與面會〔一〕，則有智昏

菽麥，混白黑於胸襟；若心悟精微，圖古今於掌握〔三〕。玄妙之意，出於物類之表；幽深

之理，伏於杳冥之間。豈常情之所能言，世智之所能測。非有獨聞之聽，獨見之明，不可

議無聲之音，無形之相。

〔一〕　若與面會　　吳抄、傅校作「若與言面」，雍正本墨池卷五、四庫本墨池卷二作「若與言面目」。

〔三〕　圖古今於掌握　　「圖」，吳抄、傅校、雍正本墨池卷五、四庫本墨池卷二作「團」。

夫誦聖人之語，不如親聞其言；評先賢之書，必不能盡其深意。有千年明鏡，可以照

之不陂〔一〕；琉璃屏風，可以洞徹無礙。今雖錄其品格〔三〕，豈獨稱其材能。皆先其天性，

後其習學。縱異形奇體，輒以情理一貫，終不出於洪荒之外，必不離於工拙之間。然智則

無涯，法固不定。且以風神骨氣者居上，妍美功用者居下。

〔一〕　可以照之不陂　　「陂」，傾斜不正。四庫本、學津本、吳抄、雍正本墨池卷五、四庫本墨池卷二、宋
本書苑卷五、四庫本書苑卷五作「疲」。

〔三〕　今雖錄其品格　　「錄」，省察、甄別。吳抄、傅校、雍正本墨池卷五、四庫本墨池卷二作「銓」。

真書

逸少第一〔一〕　元常第二〔二〕　世將第三　子敬第四　士季第五

文靜第六〔三〕　茂弘第七〔四〕

〔一〕逸少　雍正本墨池卷五、四庫本墨池卷二作「逸少」。

〔二〕元常　雍正本墨池卷五、四庫本墨池卷二作「元常」。

〔三〕文靜　吳抄、傅校作「文靖」，乃謝安諡號，或當是。汪校本書苑卷五作「文舒」，即張昶。

〔四〕茂弘　吳抄、雍正本墨池卷五、四庫本墨池卷二作「茂猗」。茂弘，王導；茂猗，衛夫人。

行書

逸少第一　子敬第二　元常第三　伯英第四　伯玉第五

季琰第六　敬和第七　茂弘第八　安石第九

士季第六　子敬第七　休明第八

章草〔一〕

子玉第一　伯英第二　幼安第三　伯玉第四　逸少第五

〔一〕章草　原作「章書」，據嘉靖本、何校、雍正本墨池卷五、四庫本墨池卷二、宋本書苑卷五、四庫本

書苑卷五、汪校本書苑卷五改。

草書，伯英創立規範，得物象之形，均造化之理[一]。然其法太古，質不剖斷，以此爲少也。有椎輪草意之妙，後學得漁獵其中，宜爲第一。

〔一〕均造化之理　「均」，吳抄、傅校、雍正本墨池卷五、四庫本墨池卷二作「歸」。

草書

伯英第一　　叔夜第二　　子敬第三　　處沖第四　　世將第五

仲將第六　　士季第七　　逸少第八

或問曰：「此品之中，諸子豈能悉過於逸少？」答曰：「人之材能，各有長短。諸子於草，各有性識。精魄超然，神彩射人。逸少則格律非高，功夫又少，雖圓豐妍美，乃乏神氣。無戈戟銛銳可畏，無物象生動可奇，是以劣於諸子。得重名者，以真、行故也」。舉世莫之能曉，悉以爲真、草一概。若所見與諸子雷同，則何煩有論。今製品格，以代權衡。於物無情，不饒不損。惟以理伏，頗能面質。冀合規於玄匠，殊不顧於聾俗。夫聾俗無眼有耳，但聞是逸少，必闇然懸伏[二]，何必須見，見與不見一也。雖自謂高鑒旁觀，如三載

嬰兒，豈敢斟量鼎之輕重哉！伯牙、子期，不易相遇。造章甫者，當售衣冠之士，本不爲於越人也。

〔一〕必闇然懸伏　「伏」，傅校作「服」。

然草與真有異，真則字終意亦終，草則行盡勢未盡。或煙收霧合，或電激星流。以風骨爲體，以變化爲用。有類雲霞聚散，觸遇成形；龍虎威神，飛動增勢。巖谷相傾於峻險，山水各務於高深。囊括萬殊，裁成一相。或寄以騁縱橫之志，或托以散鬱結之懷。雖至貴不能抑其高，雖妙筭不能量其力。是以無爲而用，同自然之功；物類其形，得造化之理，皆不知其然也。可以心契，不可以言宣。觀之者似入廟見神，如窺谷無底。俯猛獸之牙爪，逼利劍之鋒芒。蕭然危然〔二〕，方知草之微妙也。

〔一〕蕭然危然　「危」，吳抄、傅校作「飄」，汪校本書苑卷五作「巍」。

子敬年十五六時，嘗白其父云：「古之章草，未能宏逸。今窮僞略之理，極草縱之致〔一〕，不若藁行之間，於往法固殊。大人宜改體。」且法既不定，事貴變通。然古法亦局而執，子敬才高識遠，行、草之外，更開一門。夫行書非草非真，離方遁圓，在乎季孟之間。

兼真者謂之真行，帶草者謂之行草。子敬之法，非草非行，流便於行草[二]，又處其中間，無藉因循。寧拘制則，挺然秀出。務於簡易，情馳神縱。超逸優游，臨事制宜。從意適便，有若風行雨散，潤色開花。筆法體勢之中[三]，最為風流者也。逸少秉真、行之要，子敬執行、草之權。父之靈和，子之神俊，皆古今之獨絕也。世人雖不能甄別，但聞二王，莫不心醉。是知德不可偽立，名不可虛成。然荊山之下，玉石參差。宋、齊之間，此體彌尚。貴重於連城。其八分即二王之石也[四]。或價賤同於瓦礫，或價謝靈運尤為秀傑，近者虞世南亦工此法。子敬歿後，羊、薄嗣之，可以應機，可以赴速；或四海尺牘，千里相聞，迹乃含情，言惟叙事。或君長告令，公務殷繁，面焉。妙用玄通，鄰于神化。然此論雖不足搜索至真之理，亦可謂張皇墨妙之門。但能精求，自可意得。思之不已，神將告之。理與道通，必然靈應。有志小學，豈不勉歟！披封不覺[五]，欣然獨笑。雖則不面，其若

〔一〕　極草縱之致　「縱」原作「蹤」，據吳抄、四庫本、學津本、傅校、雍正本墨池卷五、四庫本墨池卷二、四庫本書苑卷五改。

〔二〕　流便於行草　四庫本墨池卷二作「開張於行，流便於草」，於義為優，當是。汪校本書苑卷五作「流便於草，開張於行草」，下「草」字當為衍文。

〔三〕　筆法體勢之中　吳抄作「二體之中」，雍正本墨池卷五、四庫本墨池卷二作「數體之中」。

〔四〕其八分即二王之石也　「石」原作「右」，據雍正本墨池卷五、四庫本墨池卷二、四庫本書苑卷五改。

〔五〕披封不覺　「披封」，雍正本墨池卷五、四庫本墨池卷二作「披對」。按，披封，開啓信封。本書卷七唐張懷瓘書斷上亦有「披封覩迹，欣如會面」語。「披對」乃開誠相對，晤面之義，與此處文意不合，當非是。

古之名手，但能其事，不能言其意。今僕雖不能其事，而輒言其意。諸子亦有所不足，或少運動及險峻，或少波勢及縱逸，學者宜自損益也，異能殊美，莫不備矣。然道合者千載比肩，若死而有知，豈無神交者也。逸少草有女郎材，無丈夫氣，不足貴也。賢人君子，非愚於此，而智於彼，知與不知，用與不用也。書道亦爾，雖賤於此，或貴於彼，鑒與不鑒也。智能雖定，賞遇在時也。

嵇叔夜身長七尺六寸，美音聲，偉容色。雖土木形骸〔一〕，而龍章鳳姿，天質自然。加以孝友溫恭，吾慕其爲人，常有其草寫絕交書一紙，非常寶惜。有人與吾兩紙王右軍書，不易。近於李造處見全書，了然知公平生志氣，若與面焉。後有達志者覽此論〔二〕，當亦悉心矣。

〔一〕雖土木形骸　「骸」，原作「體」，據雍正本墨池卷五、四庫本墨池卷二改。晉書嵇康傳：「身長七尺八寸，美詞氣，有風儀，而土木形骸，不自藻飾。」本書卷八唐張懷瓘書斷中「嵇康」條：「身長七尺八寸，而土木形骸，不自藻飾。」

〔二〕後有達志者覽此論　「志」，嘉靖本、何校、雍正本墨池卷五、四庫本墨池卷二、宋本書苑卷五、四庫本書苑卷五，汪校本書苑卷五作「識」。

夫「知人者智，自知者明」。論人才能，先文而後墨。義、獻等十九人皆兼文墨。乾元

元年四月日〔一〕　張懷瓘述〔二〕。

〔一〕乾元元年四月日　「日」，雍正本墨池卷五、四庫本墨池卷二作「昇州」，則屬下句，然疑誤。

〔二〕張懷瓘述　「述」，雍正本墨池卷五、四庫本墨池卷二作「作」。

○唐張懷瓘文字論

論曰：文字者，總而爲言。若分而爲義，則文者祖父，字者子孫。察其物形，得其文理，故謂之曰文。母子相生，孳乳寖多，因名之爲字。題於竹帛，則目之曰書。文也者，其

道焕焉。日月星辰，天之文也；五嶽四瀆，地之文也；城闕朝儀，人之文也。字之與書，理亦歸一。因文爲用，相須而成。名言諸無，宰制群有。何幽不貫，何遠不經。可謂事簡而應博，範圍宇宙，分別庶類〔一〕。川原高下之可居，土壤沃瘠之可殖，是以大荒籍矣〔二〕。

紀綱人倫，顯明政體〔三〕。君父尊嚴，而愛敬盡禮；長幼班列，而上下有序。是以大道行焉。闡典墳之大猷，成國家之盛業者，莫近乎書。其後能者加之以玄妙，故有翰墨之道光焉〔四〕。世之賢達，莫不珍貴。

〔一〕分別庶類　「庶類」，原脱，據汪校本書苑卷十一補。雍正本墨池卷五、四庫本墨池卷二作「陰陽」。

〔二〕是以大荒籍矣　「大荒」，雍正本墨池卷五、四庫本墨池卷十一作「八荒」，義同。

〔三〕紀綱人倫顯明政體　「政體」，原脱，據雍正本墨池卷五、四庫本墨池卷二補。此二句，四庫本書苑卷十一作「紀綱既正，人倫顯明」。

〔四〕故有翰墨之道光焉　「光」，嘉靖本作「先」，雍正本墨池卷五、四庫本墨池卷二、汪校本書苑卷十一作「充」。

一作「生」，四庫本書苑卷十一作「充」。

時有吏部蘇侍郎晉、兵部王員外翰，俱朝端英秀，詞場雄伯。王謂僕曰〔一〕……「文章雖

久遊心，翰墨近甚留意。若此妙事，古來少有知者。今擬討論之，欲造書賦，兼與公作書斷後序。<u>王僧虔</u>雖有賦，<u>王儉</u>製其序，殊不足動人。如<u>陸平原</u>文賦，實爲名作，若不造其極境，無由伏後世人心。若不知書之深意與文若爲差別[二]，雖窮其精微[三]，麤知其梗概[四]，公試爲薄言之[五]。」僕答曰：「深識書者惟觀神彩，不見字形。若精意玄鑒[六]，則物無遺照，何有不通？」王曰：「幸爲言之[七]。」僕曰：「文則數言，乃成其意。書則一字，已見其心。可謂簡易之道。欲知其妙，初觀莫測，久視彌珍。雖書已緘藏，而心追目極，情猶眷眷者，是爲妙矣。然須考其發意所由[八]，從心者爲上，從眼者爲下。先其草創立體，後其因循著名。雖功用多而有聲，終性情少而無象[九]。同乎糟粕，其味可知。不由靈臺，必乏神氣。其形領者，其心不長。狀貌顯而易明，風神隱而難辨。有若賢才君子，立行立言，言則可知，行不可見。自非冥心玄照，閉目深視，則識不盡矣。可以心契，非可言宣。」

〔一〕<u>王</u>謂僕曰　「<u>王</u>」原脫，據<u>吳</u>抄、<u>傅</u>校、<u>雍正</u>本<u>墨池</u>卷五、<u>四庫</u>本<u>墨池</u>卷二補。觀下文，知此確爲<u>王</u>語。

〔二〕若不知書之深意與文若爲差別　「若不」，<u>雍正</u>本<u>墨池</u>卷五、<u>四庫</u>本<u>墨池</u>卷二、<u>汪</u>校本<u>書苑</u>卷十一作「不」。

（三）雖窮其精微　「雖」下，雍正本墨池卷五、四庫本墨池卷二、汪校本書苑卷十一有「未」字。

（四）巉知其梗概　「巉」下，雍正本墨池卷五、四庫本墨池卷二、汪校本書苑卷十一有「欲」字。

（五）公試爲薄言之　「薄」，傅校、四庫本墨池卷二、汪校本書苑卷十一有「欲」字。

（六）若精意玄鑒　「鑒」，吳抄、傅校、四庫本墨池卷五、四庫本墨池卷二作「僕」。

（七）幸爲言之　原作「幸以木石言之」，據雍正本墨池卷五、四庫本墨池卷二作「覽」。四庫本書苑卷十一作「幸爲木石言之」。

（八）然須考其發意所由　「須」，原作「雖」，據吳抄、傅校、雍正本墨池卷五、四庫本墨池卷二、四庫本書苑卷十一改。「發」，原作「法」，據吳抄、雍正本墨池卷五、四庫本墨池卷二、四庫本書苑卷十一、汪校本書苑卷十一改。

（九）終性情少而無象　「性情」，雍正本墨池卷五、四庫本書苑卷十一作「天性」。

別經旬月，後見乃有愧色。云：「書道亦大玄妙，翰與蘇侍郎初並輕忽之，以爲賦不足言者，今始知其極難下語，不比於文賦。書道尤廣，雖沉思多日，言不盡意，竟不能成。」

僕謂之曰：「員外用心尚疏，在萬事皆有細微之理，而況乎書。凡展臂曰尋，倍尋曰常，人間無不盡解。若智者出乎尋常之外，入乎幽隱之間，追虛捕微，探奇掇妙，人縱思之，則盡不能解。用心精麤之異，有過於是。心若不有異照，口必不能異言，況有異能之事乎！

請以此理推之。」後見蘇云：「近與王員外相見，知不作賦也〔二〕。説云引喻少語〔三〕，不能盡會通之識〔三〕，更共觀張所商推先賢書處，有見所品藻優劣〔四〕。二人平章，遂能觸類比興。意且無限，言之無涯。古昔已來，未之有也。若其爲賦，應不足難。」

〔一〕 知不作賦也 「作」，原作「足」，據嘉靖本、吳抄、傅校、雍正本墨池卷五、四庫本墨池卷二、宋本書苑卷十一、四庫本書苑卷十一、汪校本書苑卷十一改。

〔二〕 説云引喻少語 「説云」汪校本書苑卷十一作「説之」似更近是。吳抄、雍正本墨池卷五、四庫本墨池卷二作「詩云」，疑誤。

〔三〕 不能盡會通之識 「識」，傅校作「域」。

〔四〕 有見所品藻優劣 「有」，吳抄、傅校、雍正本墨池卷五、四庫本墨池卷二、宋本書苑卷十一、四庫本書苑卷十一作「看」。

蘇且説之〔一〕，因謂僕曰：「看公於書道無所不通，自運筆固合窮於精妙，何爲與鍾、王頓爾遼闊〔二〕？公且自評書至何境界，與誰等倫？」僕答曰：「天地無全功，萬物無全用。妙理何可備該？常歎『書不盡言』，僕雖知之於言，古人得之於書。且知者博於聞見，或能知·，得者非假以天資，必不能得。是以知之與得，又書之比言，俱有雲塵之懸。

所令自評，敢違雅意？夫鍾、王真、行，一今一古，各有自然天骨，猶千里之跡，邈不可追。

今之自量，可以比於虞、褚而已。其草諸賢〔三〕未盡之得〔四〕，惟張有道創意物象，近於自

然，又精熟絕倫，是其長也。其書勢不斷絕，上下鈎連，雖能如鐵並集〔五〕，若不能區別〔六〕。

二家尊幼〔七〕，混雜百年，檢探可知〔八〕是其短也。夫人識在賢明，用在斷割。不分涇渭，

餘何足云？僕今所制，不師古法。探文墨之妙有，索萬物之元精。以筋骨立形，以神情

潤色。雖跡在塵壤，而志出雲霄。靈變無常，務於飛動。或若擒虎豹，有強梁挐攫之形；

執蛟螭〔九〕，見蚴蟉盤旋之勢。探彼意象，入此規模〔一〇〕。忽若電飛，或疑星墜。氣勢生乎

流便，精魄出於鋒芒。如觀之，欲其駭目驚心，肅然凜然，殊可畏也。數百年內，方擬獨步

其間。自評若斯，僕未審如何也。」蘇笑曰：「令公自評，何乃自飾。文雖矜耀，理亦兼通

達人不已私，盛德亦微損。」

〔一〕蘇且說之 「且」，何批：「疑作『具』」。此句，四庫本書苑卷十一作「言訖」。

〔二〕何爲與鍾王頓爾遼闊 「爲」，雍正本墨池卷五、四庫本墨池卷二作「謂」，字通。

〔三〕其草諸賢 「草」，四庫本書苑卷十一作「章草」。

〔四〕未盡之得 「之得」，吳抄、傅校作「得之」，似是。

〔五〕雖能如鐵並集 「如鐵」，傅校作「金鐵」，四庫本書苑卷十一作「如珠」。

（六）若不能區別　「若」，傅校、雍正本墨池卷五、四庫本書苑卷十一作「苦」，似近是。

（七）二家尊幼　「二」，四庫本書苑卷十一作「一」，疑誤。

（八）檢探可知　「可」，四庫本墨池卷二、汪校本書苑卷十一作「何」。

（九）執蛟螭　「執」上，雍正本墨池卷五、四庫本墨池卷二、四庫本書苑卷十一有「若」字，似是。

（一〇）入此規模　「入」原作「如」，據嘉靖本、吳抄、傅校、雍正本墨池卷五、四庫本墨池卷二、宋本書苑卷十一、四庫本書苑卷十一改。

其後僕賦成，往呈之，遇褚思光、萬希莊、包融並會，衆讀賦訖，多有賞激。蘇謂三子曰：「晉及王員外俱造書賦，歷句不成。今此觀之，固非思慮所際也。」萬謂僕曰：「文與書被公與陸機已把斷也，世應無敢爲賦者。」蘇曰：「此事必然也。」包曰：「知音省文章，所貴言得失，其何爲競悦耳而諛面也。」已賦雖能〔一〕，豈得盡善。無今而乏古，論書道則妍華有餘，考賦體則風雅不足。纔可共梁已來並轡，未得將宋已上齊驅。此議何如？」褚曰：「誠如所評。賦非不能，然於張當分之中，乃小小者耳。其書斷三卷，實爲妙絶。猶蓬山滄海，吐納風雲，禽獸魚龍，于何不有。見者莫不心醉，後學得漁獵其中，實不朽之盛事。」

○唐朝叙書録〔一〕

貞觀六年正月八日，命整理御府古今工書鍾、王等真蹟，得一千五百一十卷。至十年，太宗嘗謂侍中魏徵曰：「虞世南死後，無人可與論書。」徵曰：「褚遂良下筆遒勁，甚得王逸少之體。」太宗即日召令侍書。嘗以金帛購求王羲之書蹟，天下争齎古書詣闕以獻，當時莫能辨其真僞。遂良備論所出，一無舛誤。

〔二〕唐朝叙書録　此篇題，吳抄、傅校作「叙書法　出會要」，雍正本墨池卷五、四庫本墨池卷二作「唐太宗高宗書故事」。

十四年四月二十二日，太宗自爲真、草書屏風以示群臣，筆力遒勁〔二〕爲一時之絶。初購求人間書，凡真，行二百九十紙，裝爲七十卷。草二千紙，裝爲八十卷。每聽覽之暇，得臨翫之。嘗謂朝臣曰：「書學小道，初非急務，時或留心，猶勝棄日。凡諸藝業，未有學而不得者也，病在心力懈怠，不能專精耳。朕少時爲公子，頻遭陣敵，義旗之始，乃平寇亂。執金鼓必自指揮，

觀其陣即知其強弱。每取吾弱對其強，以吾強對其弱。敵犯吾弱，追奔不踰百數十步。

吾擊其弱，必突過其陣，自背而反擊之，無不大潰。多用此制勝，思得其理深也。今吾臨

古人之書，殊不學其形勢，唯在求其骨力。及得其骨力，而形勢自生耳。然吾之所爲皆先

作意，是以果能成也。」十數年間，海内從風矣。初置弘文館，選貴臣子弟有性識者爲學生〔二〕。内出書，命之令學。又人間有善書

者〔三〕，追徵入館。至十八年二月十七日，召三品已上，賜宴於玄武門。太

宗操筆作飛白書，眾臣乘酒就太宗手中競取。散騎常侍劉洎登御牀，引手然後得之。其

不得者咸稱洎登御牀，罪當死，請以付法。太宗笑曰：「昔聞婕妤辭輦，今見常侍登牀。」

〔一〕 筆力遒勁 「勁」，吳抄、傅校作「媚」。

〔二〕 選貴臣子弟有性識者爲學生 「學生」，原作「學士」，據吳抄、傅校、雍正本墨池卷五、四庫本墨
池卷二改。

〔三〕 又人間有善書者 「人間」，原作「人同」，據何校、雍正本墨池卷五、四庫本書
苑卷七、汪校本書苑卷七改。 吳抄、傅校作「聞」。

龍朔二年四月，上自爲書與遼東諸將，謂許敬宗曰：「許圉師常自愛書，可於朝堂開

示。」圉師見甚驚喜，私謂朝官曰：「圉師見古跡多矣。魏、晉以後，唯稱二王，然逸少多力

而少妍，子敬多妍而少力。今觀聖跡，兼絕二王。鳳翥鸞迴，實古今書聖也。」

神功元年五月，上謂鳳閣侍郎王方慶曰：「卿家多書，合有右軍遺跡。」方慶奏曰：

「臣十代再從伯祖羲之書，先有四十餘紙。貞觀十二年太宗購求，先臣並以進訖。惟有一

卷見在，今進〔二〕。臣十一代祖導、十代祖洽、九代祖珣、八代祖曇首〔三〕、七代祖僧綽、六

代祖仲寶、五代祖騫、高祖規、曾祖褒，并九代三從伯祖、晉中書令獻之已下二十八人書，

共十卷，並進。」上御武成殿，示群臣，仍令中書舍人崔融為寶章集，以叙其事，復以集賜方

慶，當時舉朝以為榮也。

〔一〕　今進　吳抄、傅校作「今進訖」，雍正本墨池卷五、四庫本墨池卷二作「今臣進訖」。

〔二〕　曇首　「首」，原脫，據吳抄旁校、何校、雍正本墨池卷五、四庫本墨池卷二、舊唐書王方慶傳補。

〔三〕　晉書王珣傳：「珣五子……弘、虞、柳、孺、曇首，宋世並高名。」宋書有王曇首傳。

○ 唐韋述叙書錄〔一〕

開元十六年五月，內出二王真跡及張芝、張昶等真跡〔二〕，總一百五十卷〔三〕，付集賢

院，令集字搨進，尋且依文搨兩本進內，分賜諸王。後屬車駕入都，却進真本，竟不果進集

字〔四〕。自太宗貞觀中搜訪王右軍等真跡，出御府金帛重爲購賞，由是人間古本紛然畢

進。帝令魏少師、虞永興、褚河南等定其真偽，右軍之跡凡得真、行二百九十紙，裝爲七十

卷，草書二千紙，裝爲八十卷；小王及張芝等，亦各隨多少，勒爲卷帙，以「貞觀」字爲印，

印縫及卷之首尾。其草跡，又令河南真書小字帖紙影之。其古本亦有是梁、隋官本者，梁

則滿騫、徐僧權、沈熾文、朱异，隋則江總、姚察等署記其後〔五〕。太宗又令魏、褚等卷下更

署名記其後。蘭亭一時相傳云將入昭陵玄宮〔六〕。長安、神龍之際，太平、安樂公主奏借

出外搨寫樂毅論，因此遂失所在。開元五年敕陸元悌、魏哲、劉懷信等檢校換標，分一卷

爲兩卷，總見在有八十卷〔七〕。餘並墜失。元悌等又割去前代名賢押署之跡，惟以己之名

氏代焉。上自書「開元」二字爲印，以印記之〔八〕。右軍書凡一百三十卷，小王二十八卷，

張芝、張昶書各一卷，右軍真、行書唯有黃庭、告誓等四卷存焉〔九〕。蕭令尋奏滑州人家藏

右軍扇上真書宣示，及小王行書白騎遂等二卷。敕命滑州給驛齎書本赴京。其書扇有

「貞觀」舊褾織成題字奉進，上書本留內〔一〇〕，賜絹一百疋以遣之，竟亦不問得書所由。

〔一〕 唐韋述叙書錄　此篇題，吳抄、傅校作「書述記」，雍正本墨池卷十四作「開元記出集賢記　韋述」，四庫本墨池卷四作「唐韋述開元記出集賢記」。

〔三〕 張昶等真跡　「真跡」，吳抄、傅校、雍正本墨池卷十四、四庫本墨池卷四作「古跡」。　何批：「二

張曰：『古跡』用字斟酌，其來既遠，真偽不可知故也。」

（三）總一百五十卷　「一百五十」，吳抄、傅校、雍正本墨池卷十四、四庫本墨池卷四、汪校本書苑卷七作「一百六十」，疑是。

（四）竟不果進集字　「集字」，原脫，據吳抄、傅校、雍正本墨池卷十四、四庫本墨池卷四、汪校本書苑卷七補。

（五）姚察等署記其後　「其後」，吳抄、傅校、汪校本書苑卷七「集字」字上無「進」字。

（六）蘭亭一時相傳云將入昭陵　「一時」，雍正本墨池卷十四、四庫本墨池卷四作「一本」。按此句以下數句所記，太平廣記卷二○九引譚賓録亦有載：「其蘭亭本相傳云在昭陵玄宮中，樂毅論長安中太平公主奏借出外摘寫，因此遂失所在。」然宋王溥唐會要卷三五書法作：「蘭亭一本相傳云將入昭陵。又一本長安、神龍之際，太平、安樂公主奏借出入摘寫，因此遂失所在。」所記有異。依本書卷三唐徐浩古蹟記，唐會要所載似非是。

（七）總見在有八十卷　「八十」，雍正本墨池卷十四、四庫本墨池卷四作「一百五十八」。

（八）上自書開元二字爲印以印記之　此二句，雍正本墨池卷十四作「上自書『開元』二字爲小印以記之」。

（九）告誓等四卷存焉　「卷」，雍正本墨池卷十四、四庫本墨池卷四作「篇」。

法書録所引亦無，疑是。然則下句末「其後」二字，或亦當無（法書録所引即無），或當屬下句首。本卷唐盧元卿「其後」，吳抄、傅校、雍正本墨池卷十四、四庫本墨池卷四無。

[一〇] 上書本留内 「内」，吴抄、傅校作「州」。

○ 唐盧元卿法書録[一]

晉平南將軍、荆州刺史、瑯瑘王廙字世將書一卷。

沈熾文 　滿騫 　徐僧權

貞觀十三年十二月十九日，起居郎臣褚遂良

司空、許州都督、趙國公臣無忌

開府儀同三司、尚書左僕射、太子少師、梁國公臣玄齡

特進、尚書右僕射、申國公臣士廉

特進、鄭國公臣徵

吏部尚書、陳國公[二]逆人侯君集名初同署，犯法後揩名。尚書字已下似有而暗[三]。

中書令、駙馬都尉、安德郡開國公臣楊師道

左衛大將軍、武陽縣開國公臣李大亮

光禄大夫、户部尚書[四]、莒國公臣唐儉

光禄大夫、禮部尚書、河間郡王臣李孝恭〔五〕

刑部尚書、彭城縣開國公臣劉德威

兼太常卿、扶陽縣開國男臣韋挺

少府監、安昌縣開國男臣馮長命

銀青光禄大夫、行尚書左丞〔六〕、濟南縣開國男臣唐皎〔七〕

〔一〕唐盧元卿法書録　此篇題，吳抄、傅校作「盧元卿記」，雍正本墨池卷十四作「跋尾記　盧元卿」，四庫本墨池卷四作「盧元卿跋尾記」。

〔二〕陳國公　「陳國」，原脱。吳抄爲空格下有「國」字，傅校、汪校本書苑卷七作「□國」二字。按舊唐書侯君集傳，侯封陳國公，兹據補。

〔三〕尚書字已下似有而暗　「下」，原作「不」，據雍正本墨池卷十四、四庫本墨池卷四、汪校本書苑卷七改。

〔四〕户部尚書　吳抄、雍正本墨池卷十四、四庫本墨池卷四作「民部尚書」。按舊唐書唐儉傳、新唐書唐儉傳、本書卷三唐徐浩古蹟記均記唐儉任民部尚書，是。又舊唐書高宗紀上：貞觀二十三年六月「辛巳」，改民部尚書爲户部尚書。此處蓋避唐太宗諱追改。

〔五〕李孝恭　原作「李恭」，據四庫本、何校、四庫本墨池卷四、汪校本書苑卷七改。雍正本墨池卷十四、宋本書苑卷七、四庫本書苑卷七作「孝恭」。按李孝恭唐宗室，舊唐書、新唐書有傳。本書卷

三 唐徐浩古蹟記亦有「光禄大夫、禮部尚書、河間王臣孝恭」。

〔六〕 行尚書左丞 「行」，吳抄、雍正本墨池卷十四、四庫本墨池卷四無。

〔七〕 唐皎 原作「康皎」，據吳抄、傅校、雍正本墨池卷十四、四庫本墨池卷四、汪校本書苑卷七改。

按康皎無考，唐會要卷八十諡法下有「濟南縣男唐皎」云云。

齊高帝姓蕭氏諱道成字紹伯書一卷。

開元五年十一月五日，陪戎副尉臣張善裝

文林郎、直秘書省臣王知逸監

宣義郎、行左司禦率府録事參軍臣劉懷信監

宣德郎、行左驍衛倉曹參軍臣陸元悌監

承議郎、行右金吾衛長史臣魏哲監〔一〕

右散騎常侍〔二〕崇文館學士、上柱國、舒國公臣褚無量

秘書監、侍讀、昭文館學士、上柱國、常山縣開國公臣馬懷素〔三〕

開府儀同三司、上柱國、梁國公臣姚崇

銀青光禄大夫、行中書侍郎、同中書門下平章事、監修國史、上柱國、許國公臣

蘇頲

銀青光禄大夫、守吏部尚書兼侍中、監修國史、上柱國、廣平郡開國公臣宋璟

〔一〕 行右金吾衛長史　「右」吳抄作「左」。
〔二〕 右散騎常侍　舊唐書褚無量傳、新唐書褚無量傳只載褚爲「左散騎常侍」。
〔三〕 馬懷素　原作「馮懷素」，據吳抄、四庫本、雍正本墨池卷十四、四庫本墨池卷四改。馬懷素，舊唐書、新唐書有傳。

右按工部侍郎韋公云：「貞觀中，搜訪王右軍等真跡，出御府金帛，重爲購賞。人間古本，紛然畢集。太宗令魏少師、虞永興、褚河南等定其真僞，右軍之跡，凡得真、行二百九十紙，裝爲七十卷；草書二千紙，裝爲八十卷；小王、張芝等亦合少多〔一〕，勒爲卷帙。其草跡又令河南真書小字帖紙影之。其古本亦有是以『貞觀』字爲印，印縫及卷之首尾。

梁、隋官本者。梁則滿騫、徐僧權、沈熾文、朱異，隋則江總、姚察等署記。太宗又令魏、褚等卷下更署名記。開元五年，敕陸元悌、魏哲、劉懷信等檢校換裱，分一卷爲兩卷，總見在有八十卷，餘並墜失。元悌等又割去前代名賢押署，以己名氏代焉。上自書『開元』二字爲印記之。王右軍書凡一百三十卷，小王二十八卷，張芝、張昶書各一卷〔二〕。」徐會稽

云：「太宗大購圖書，内庫有鍾繇、張芝、張昶、王羲之父子書四百卷，及漢、魏、晉、宋、齊、梁雜跡三百卷。貞觀十三年十二月裝成部帙，以『貞觀』字印縫，命起居郎褚遂良排署。」元卿見建中已後翰林中雜跡用「翰林」印印縫，茹蘭芳等署名。又云：「貞元十一年正月，於都官郎中寶泉興化宅見王廙書、鍾會書各一卷，武都公李造押署名〔三〕。又兩卷並古錦褾玉軸，每卷十餘人書。内一卷開皇十八年押署，有内史薛道衡署名。前後所見貞觀十三年及開元五年書法，跋尾題署人名或人數不同，今具如前。」建中二年正月二十一日，知書樓直官臣劉逸江、賀遂奇等檢校，副使、掖庭令臣茹蘭芳，副使、內寺伯臣宋遊瓌是雜迹卷上錄〔四〕。元和三年四月五日。

〔一〕 小王張芝等亦合少多　「合少多」，汪校本書苑卷七作「各隨多少」，與本卷韋述敘書錄合，疑是。

〔二〕 張芝張昶書各一卷　「各」，原脫，據傅校、汪校本書苑卷七補。按此引韋述語，韋述敘書錄本有之。

〔三〕 武都公李造押名　「名」，雍正本墨池卷十四、四庫本墨池卷四作「字」。

〔四〕 内寺伯臣宋遊瓌是雜迹卷上錄　「宋遊瓌」，傅校作「宋遊環」，雍正本墨池卷十四作「宋遊還」，四庫本墨池卷四作「宗遊還」，並疑誤。「錄」，四庫本書苑卷七作「跋」。

晉右軍將軍〔一〕、會稽内史、贈金紫光禄大夫、瑯琊王羲之字逸少書一卷，四帖。

貞觀十四年三月二十三日臣蔡撝裝〔二〕

特進、尚書右僕射、上柱國、申國公臣士廉

特進、鄭國公臣徵

逆人侯君集犯法後揩却〔三〕。

中書令、駙馬都尉、安德郡開國公臣楊師道

右屯衛將軍、上柱國、通川縣開國男臣姜行本〔四〕

起居郎臣褚遂良

開府儀同三司、尚書左僕射、太子少師、上柱國、梁國公臣玄齡〔五〕

〔一〕　右軍將軍　原作「右將軍」，據吳抄，雍正本墨池卷十四、四庫本墨池卷四改。　參第一九頁校〔一〕。

〔二〕　貞觀十四年　「十四」，雍正本墨池卷十四、四庫本墨池卷四作「十三」，疑誤。

〔三〕　犯法後揩却　「揩却」，原作「揩印」，茲改正。參第一七一頁校〔四〕。雍正本墨池卷十四、四庫本墨池卷四、汪校本書苑卷七作「除名」。

〔四〕　通川縣開國男　雍正本墨池卷十四、四庫本墨池卷四作「通州開國公」，疑誤。

〔五〕　「開府儀同三司」至「臣玄齡」　本條，雍正本墨池卷十四、四庫本墨池卷四、汪校本書苑卷七列

於「臣士廉」條前，與本篇上文「王廙書」下所列、本書卷三唐徐浩古蹟記所列合，當是。

右前件卷〔一〕，是官庫目録第三十，共四帖，都一百六十一字，玳瑁軸，古錦褾，有「貞觀」印字及李氏印。謹具跋尾如前。元和三年四月六日，盧元卿記。

〔二〕右前件卷 「件」，四庫本墨池卷四無。

法書要錄校理卷第五

述書賦上

前檢校刑部員外郎竇臮　撰〔一〕

檢校國子司業竇蒙　注定

古者造書契，代結繩，初假達情，浸乎競美。自時厥後，迭代沿革，樸散務繁，源流遂廣，漸備楷法，區別妍蚩。洎于我唐天寶末，國有寇難，府庫傾覆，散墜閭閻。既而興復京都〔二〕，所司徵購，得其歸者蓋寡矣。余至德中，往往偶見。袪積年之遐想，該此生之新觀〔三〕。雖欣鄙夫之幸遇，實爲吾君之痛惜。恨沉草莽〔四〕，上達無階。因記彼而固求〔五〕，願沾諸而善價。然爲監臨動靜，公私貿遷，徒暫披翫，終歸他室。今記前後所親見者，并今朝自武德以來，迄于乾元之始，翰墨之妙，可入品流者，咸亦書之〔六〕。

一人：李斯。漢二人：蔡邕，杜操。魏五人：韋誕，虞松，司馬師，司馬昭，鍾會。吳二人：皇象，賀邵〔七〕。晉六十三秦

人〔八〕。齊獻王，元帝，成帝，康帝，孝武帝，武陵王，會稽王，楊肇，山濤，嵇康，張翰，蔡克，顧榮，劉珉，孔侃，孔愉〔九〕，陶侃，熊遠，應詹，卞壼，劉超，謝藻，庾亮，庾懌，庾準，郗鑒，郗愔，郗曇，郗超，郗儉之，郗恢，謝尚，謝奕，謝安，王導，王劭，王珉，王羲之，王獻之，王廙，王濛，王述，丁潭〔一〇〕，何充，劉訥，劉恢〔一一〕，張澄，劉璞，張翼，桓溫，桓玄，江灌，沈嘉，劉瓌之〔一二〕，孔廞〔一三〕，范汪，范甯，諸葛長民，劉穆之，溫放之，楊義，宋斑〔一四〕。宋二十五人：武帝，文帝，孝武帝，明帝，南平王，海陵王，謝靈運，謝方明，張茂度，張永，羊欣，孔琳之，薄紹之，王敬弘，王思玄，顏峻，垣護之〔一五〕，酈簡，蕭思話，龐秀之，巢尚之，裴松之，徐爰，江僧安，賀道力。齊十五人：齊高帝，武帝，竟陵王，褚淵，褚賁，徐孝嗣，王僧虔，王慈，王志，王儉，到撝〔一六〕，顧寶先〔一七〕，胡諧之〔一八〕，徐希秀，張融。梁二十一人：武帝，簡文帝，邵陵王，孝元帝，蕭確，蕭子雲，王克，陸杲，任昉，傅昭，朱异，王籍，殷鈞，阮研，王褒，蕭特，庾肩吾，陶弘景，江蒨，周弘讓，范懷約〔一九〕。陳二十一人：武帝，文帝，煬帝，沈后，新蔡王，盧陵王，永陽王，桂陽王，釋智永，智果，江總，徐陵，沈君理，盧昌衡，袁憲，毛喜，蔡景歷，蔡徵，顧野王，伏知道，謝峴〔二〇〕，賀朗。北齊一人：外五代祖劉珉。隋五人：劉玄平，房彥謙，岐王範〔二一〕，李懷琳，王孝逸〔二二〕。唐四十五人：神堯皇帝，文武聖皇帝，則天武后，睿宗，開元皇帝，漢王元昌，岐王範〔二三〕，李懷琳，歐陽詢，歐陽通，虞世南，虞纂，虞煥，褚遂良，陸柬之，薛稷，房玄齡，殷仲容，王知敬，王紹宗，孫過庭，張旭，賀知章，徐嶠之〔二四〕，徐浩，李造〔二五〕，韓擇木〔二六〕，田琦，衛包，蔡有鄰，鄭遷，李權，李楀，李平鈞〔二七〕，王維，王縉，史惟則〔二八〕，李陽冰，家舅繪〔二九〕。姨兄明若山，宋儋，李璆〔三〇〕，蕭誠，張從申，呂向〔三一〕，長兄蒙，馬氏妻劉秦妹等〔三二〕，應親見者所言〔三三〕。並錯綜優劣，直道公論，或理盡名言，即外假興喻，雖闕標舊品，而畢寄斯文。刊訛誤於

形聲，定目存於指掌。其所不覩，空居名額。并世所傳搨者，不敢憑准[三四]，一皆略焉。其詞曰：

〔一〕寶泉　吳抄、四庫本書苑卷九作「寶泉」，後者句下校曰：「按墨池編作『寶泉』，此作『寶泉』。後寶蒙跋稱其字靈長，按『靈長』二字出江賦，於泉意近，當作『泉』是。賦內印記一段，有『並鑑寶泉』，注云『泉，范陽功曹』，然則泉乃另一人也。」此説甚武斷。何批：「『寶泉』抄作『泉』，初見岳倦翁寶章集跋尾，以『泉』爲『泉』，疑傳摹致誤。合之此抄，得毋宋本皆誤作『泉』耶？」是。本書卷六唐寶泉述書賦下有「印驗則玉斲胡書，金鑴篆字。少能全一，多不越四。國署年名，家標望地。獨行龜益，並設寶泉」諸語，「泉」字與前「字」、「四」、「地」相押，若作「泉」字則出韻矣。

〔二〕既而興復京都　「既」，原脱，據雍正本墨池卷十一、四庫本墨池卷四、四庫本書苑卷九、汪校本書苑卷九補。

〔三〕該此生之新觀　「該」，吳抄、傅校、雍正本墨池卷十一、四庫本墨池卷四、四庫本書苑卷九、汪校本書苑卷九作「駭」。

〔四〕恨沉草莽　「沉」，四庫本述書賦卷上作「深」。

〔五〕因記彼而固求　「固」，雍正本墨池卷十一、四庫本墨池卷四、四庫本書苑卷九、汪校本書苑卷九作「衙」。

〔六〕咸亦書之　「亦」，雍正本墨池卷十一、四庫本墨池卷四、汪校本書苑卷九作「備」。

〔七〕賀邵 原作「賀劭」，與唐林寶元和姓纂卷九「賀」條所載同。按「劭」、「邵」二字古常混用，茲據四庫本、雍正本墨池卷十一、四庫本墨池卷四、本卷「品類兄弟」句下注、三國志本傳改，以求統一。

〔八〕六十三人 吳抄作「六十一人」，何校作「六十五人」，傅校作「六十七人」，四庫本墨池卷四作「六十二人」。按此處所載人數確爲六十三。參本頁校〔一四〕。

〔九〕孔愉 原作「孔瑜」。按晉書有孔愉傳，茲據改。參第二五五頁校〔二六〕。

〔一〇〕丁潭 原作「卞潭」，據嘉靖本、吳抄、四庫本、學津本、雍正本墨池卷十一、四庫本墨池卷四、宋本書苑卷九、汪校本書苑卷九、本卷「掇秘府之芸芳」句下注改。丁潭傳見晉書。

〔一一〕劉恢 原作「劉琰」，據吳抄、四庫本改。劉恢傳見晉書。

〔一二〕劉璪之 雍正本墨池卷十一、四庫本墨池卷四、四庫本書苑卷九作「劉懷之」。晉書孝武帝紀：「八月，永嘉人李耽舉兵反，太守劉懷之討平之。」未知是否此人。

〔一三〕孔廞 原作「劉廞」，據吳抄、傅校、雍正本墨池卷十一、四庫本墨池卷四改。本卷「署名莫窺牆仞」句下注亦作「孔廞」。孔廞事附見晉書孔沈傳。

〔一四〕宋斑 以上六十三人，各本人數、人名及排序略異。吳抄標六十一，實列六十二人，無嵇康，庚翼、郗愔，有庚冰、桓彝；何校標六十五，有庚冰、桓彝；傅校標六十七，有庚冰、王凝之、桓彝、王脩；雍正本墨池卷十一無嵇康，有桓彝；四庫本墨池卷四標六十二，實列六十三人，無嵇康，庚

翼，有庾冰、桓彝。

〔一五〕垣護之　原作「桓護之」，據吳抄旁校、四庫本、傅校改。垣護之傳見宋書、南史。

〔一六〕到撝　原作「劉撝」，據吳抄旁校、何校改。本卷「徑越林麓」句下有「到撝，字茂謙，彭城人」語，南齊書到撝傳：「到撝字茂謙，彭城武原人也。」

〔一七〕顧寶先　原作「顧寶光」，據吳抄、傅校改。按顧寶先，南朝宋顧琛子（見宋書顧琛傳），南史王僧虔傳記其事。四庫本書苑卷九作「顧中光」，亦誤。參第九六頁校〔五〕。

〔一八〕胡諧之　原作「胡楷之」。據四庫本、何校、傅校、汪校本書苑卷九、本卷「得地連於河潤」句下注改。胡諧之傳見南齊書、南史。

〔一九〕范懷約　以上二十一人，各本人名及排序略異。

〔二〇〕蕭術。

〔二一〕謝嘏　原作「謝瑕」，據四庫本、吳抄、傅校、雍正本墨池卷十一、四庫本墨池卷四、宋本書苑卷九、四庫本書苑卷九、本卷「非勝負可差忒」句下注改。謝嘏傳見陳書。

〔二二〕趙文深　宋趙明誠金石錄卷二二後周華嶽廟碑：「右後周華嶽廟碑，萬紐于瑾撰，趙文淵字德本書。按後周書列傳有趙文深，字德本，蓋唐初史官避高祖諱，故改『淵』為『深』爾。」本卷「文深」、「趙文深」同，不另出校。

〔二三〕王孝逸　原作「趙孝逸」，據吳抄、傅校、四庫本墨池卷四、汪校本書苑卷九改。王孝逸見隋書蘇

威傳。以上五人，雍正本墨池卷十一、四庫本墨池卷四無趙文深，有薛道衡。按賦文中無薛道衡，故知其誤。

〔三三〕岐王範　原作「岐王元範」，據何校刪。按唐睿宗子岐王李範，舊唐書、新唐書有傳。「元」字或涉上衍。

〔三四〕徐嶠之　吳抄、傅校作「徐洺州嶠之」。

〔三五〕李造　吳抄、傅校、雍正本墨池卷十一作「姨兄李公造」。

〔三六〕韓擇木　吳抄、傅校、雍正本墨池卷十一作「韓常侍擇木」。

〔三七〕李平鈞　雍正本墨池卷十一、四庫本墨池卷四、汪校本書苑卷九作「李平均」，疑非是。參第三一五頁校〔八〕。

〔三八〕史惟則　吳抄、傅校、雍正本墨池卷十一作「史九惟則」。

〔三九〕家舅繪　吳抄、傅校作「家舅諱繪」，雍正本墨池卷十一作「舅諱繪」。

〔三〇〕宋儋李琤　原作「宋琤」，據吳抄、傅校、雍正本墨池卷十一、四庫本墨池卷四補。本書卷六唐竇臮述書賦下有「宋儋、李琤」，擅美中州」語，知脫「儋李」二字。

〔三一〕呂向　吳抄、傅校、雍正本墨池卷十一作「呂侍郎向」。

〔三二〕馬氏妻劉秦妹等　「劉秦妹」，原作「劉秦殊」，據嘉靖本、四庫本、吳抄、傅校、雍正本墨池卷十一、四庫本墨池卷四、四庫本書苑卷九、汪校本書苑卷九、本書卷六唐竇臮述書賦下「再見如在一、四庫本墨池卷四、四庫本書苑卷九、汪校本書苑卷九、本書卷六唐竇

之「古昔」句下注改。何校「宋本書苑卷九作『劉泰姝』」。按，以上人數原標「四十五人」，實爲四十六人，茲分「宋琰」爲宋儇、李璆二人，則實爲四十七人。又，吳抄、雍正本墨池卷十一、四庫本墨池卷四人數、人名及排序略異。吳抄列四十二人，無賀知章、李樞、王維、王縉、李陽冰、蕭誠，有韓王元嘉；雍正本墨池卷十一列四十五人，無李樞、李陽冰、蕭誠，有韓王元嘉；四庫本墨池卷四列四十四人，無李樞、王縉、李陽冰、蕭誠，有韓王元嘉。按賦文中無韓王元嘉，故知諸本有誤。

〔三〕應親見者所言　吳抄、傅校作「應親見者可言」。雍正本墨池卷十一作「應親見者可言，及一百二十七人」，四庫本墨池卷四作「應親見者可言，及一百三十七人」，按二數均與實際不合。汪校本書苑卷九作「應親見者之所言」。

〔四〕不敢憑准　「准」，原作「推」，據吳抄、雍正本墨池卷十一、四庫本墨池卷四、四庫本書苑卷九、汪校本書苑卷九改。

嘗考古而閱史，病賤目而貴耳。述勳庸而任人，揮翰墨而由己。則知親矚延想，如見君子。量風雅之足憑〔一〕，奚卷舒之能已。古猶今也，斯得美矣〔二〕。雖六藝之末曰書，而四人之首曰士〔三〕。書資士以爲用，士假書而有始。豈特長光價於一朝，適容貌於千里。王羲之書戢山姥竹角扇五字，字索百錢，人競買去。梁元帝書亦云：「千里之面首，轉覺爲能矣〔四〕」。

〔一〕量風雅之足憑　「量」，四庫本墨池卷四、汪校本書苑卷九作「諒」。

〔二〕斯得美矣　「得」，吳抄、傅校作「則」。

〔三〕而四人之首曰士　「人」，係「民」之避諱改字。四庫本書苑卷九、汪校本書苑卷九作「民」，當爲後人回改。

〔四〕千里之面首轉覺爲能矣　此二句，四庫本書苑卷九作「千里之外，見者以爲能矣」。「面首」，雍正本墨池卷十一、四庫本墨池卷四、汪校本書苑卷九作「面目」，義通。

篆則周史籀，秦李斯。漢有蔡邕，當代稱之。俱遺芳刻石，永播清規。籀之狀也，若生動而神憑，通自然而無涯。遠則虹紳結絡，邇則瓊樹離披。斯之法也，馳妙思而變古，立後學之宗祖。如殘雪滴溜，映朱檻而垂冰；蔓木含芳，貫綠林以直繩。繊逾植髮，峻極層巘。分，二篆。榮戟彎弧，電轉星散〔一〕。周、秦、漢之三賢，余目驗之所先。石雖貞而云亡〔二〕，紙可寄而保傳〔三〕。史籀，周宣王時史官。著大篆，教學童。岐州雍城南有周宣王獵碣十枚，並作鼓形，上有篆文，今見打本。吏部侍郎蘇勗叙記卷首云：「世咸言筆蹟存者，李斯最古。不知史籀之迹近在關中，即其文也〔四〕。」李斯，上蔡人，終秦丞相。作小篆，書嶧山碑。後其石毀失〔五〕，土人刻木代之，與斯石上本差稀〔六〕。又至德中，安、史敗後，四從弟紹于河陽清水渠下得傳國璽〔七〕，點畫皆隱起作龍鳥狀，側文小篆曰「魏所受漢傳國璽」，背上蟠螭一角折〔八〕，鼻尖有黃疵瑕，按驗譜牒，乃無差舛，云斯所書。蔡

邑，字伯喈，陳留人，終後漢左中郎將。今見打本三體石經四紙。石既尋毀，其本最稀，惟稜雋及光和等碑時時可見〔九〕。

〔一〕電轉星散　嘉靖本、王本、吳抄、傅校、雍正本墨池卷十一、四庫本墨池卷四、宋本書苑卷九、四庫本書苑卷九、汪校本書苑卷九作「星流電轉」。

〔二〕石雖貞而云亡　「貞」，雍正本墨池卷十一、四庫本墨池卷四作「堅」。「亡」，汪校本書苑卷九作「泐」。

〔三〕紙可寄而保傳　「保」，雍正本墨池卷十一、四庫本墨池卷四、汪校本書苑卷九作「寶」，字通。

〔四〕即其文也　此句下，吳抄、傅校有「石尋毀失，時見此本，保諸好事」十二字。何批：「（吳）抄有此十二字，後人去之，當以石鼓猶在故耳。然不必刪節去。昌黎詩足以爲證，無緣爲此滋疑也。」竇當亂後，不曾親見，各述所傳，無妨兩存。」

〔五〕後其石毀失　「後其石」，四庫本墨池卷四、汪校本書苑卷九作「後具名銜碑既」。雍正本墨池卷十一略同，唯「銜」訛作「御」。

〔六〕與斯石上本差稀　吳抄作「非斯蹟，石上本稀」。何批：「謂石上本稀有耳。今改作『與斯石上本差稀』，可乎？」傅校作「非斯蹟，石上本差稀」。四庫本墨池卷四作「非斯跡，石上本蓋稀」。

〔七〕四從弟紹　「四」，雍正本墨池卷十一、四庫本墨池卷四無。「紹」，原作「沼」，據雍正本墨池卷十一、四庫本墨池卷四、本書卷六唐竇臮述書賦下「欣給事之道弘」句下注改。資治通鑑卷二一八

記至德年間安史亂中寶紹事，或即此人。紹名又見新唐書宰相世系表一下、元和姓纂卷九「寶」
條。又，吳抄作「昭」，新唐書永王璘傳亦有寶昭。然新唐書房琯傳亦有寶紹之記載，與資治通
鑑合，當以作「紹」爲是。汪校本書苑卷九作「治」，四庫本墨池卷四「欣給事之道弘」句下注作
「詔」，並當誤。

〔八〕背上蟠螭一角折　此句上，吳抄、傅校、雍正本墨池卷十一、四庫本墨池卷四有「余就打得本」
五字。

〔九〕惟稜雋及光和等碑時時可見　「稜雋」，吳抄作「稜攜」，何校作「稜鑴」，並批：「抄作『稜攜』，疑
『鑴』字。然恐有脱字。」

草分章體，肇起伯度。時君重而立名，自我存而作故〔一〕。掣波循利，創質畜怒。杜操，
字伯度，京兆人，終後漢齊相。章帝貴其蹟，詔上章表，故號「章草」。今見章草書五行〔二〕。魏之仲將，奮藻獨
步。或迸泉湧溢，或錯玉班賦〔三〕。蹟遺情忘〔四〕，契入神悟。然而負才藝，履危懼。膏明
自煎，鬢髮改素。生非其代，痛惜不遇〔五〕。名微格高〔六〕，復見叔茂。韋誕，字仲將，京兆人，終魏光禄大夫。時凌雲臺成，先誤釘牓〔七〕，明帝使誕坐
籠，以鹿盧引上就書，去地二十五丈。及下，鬢髮皓然。今見帶名草書兩帖，共十三行〔八〕。虞松，字叔茂，會稽人，終
魏中書令、大司農。今見綠紙草書具姓名一紙〔九〕，十一行也〔一〇〕。把子元之璵蹟，高子上之雄神。量蘊

文儒，才苞古真〔二〕。或寄詞達禮，任道懷仁；或仰則鍾繇，平視衛臻。如晴郊駟馬，維岳

降神。司馬師，字子元，河内人，終魏錄尚書事，大司馬，忠武公。及炎受禪，追尊曰景皇帝。今見正書帶名一紙，一

十二行。弟昭，字子上，終魏相國，錄尚書事，封文王，追尊文皇帝。今見正書具姓名兩紙，共十二行。觀士季之

軌轍，審鍾家之超越。將遺古而偕能〔三〕，與象賢而蹈拙。如後生之可畏〔四〕，實氣蓋於前

哲。鍾會，字士季，潁川人，繇子，終魏征西將軍。〔四〕今見帶名行書一紙，八行。吳則廣陵休明，朴質古情。

難以窮真，非可學成。似龍蠵蟄啓，伸盤復行〔五〕。皇象，字休明，廣陵人，終侍中、吳青州刺史。今見

帶名章草帖一，表七行〔六〕并寫春秋哀公上第二十九卷首元年，餘自二年至十三年盡尾足。其紙每一大幅有一縫線

聯合之〔七〕。六元凱押尾云〔八〕：「此是蠒紙，緊薄有脉，似樺皮，以諸蠒比類，殊有異者也。」賀氏興伯，同時共

體〔一九〕。瘠而不疎，逸而具禮〔二〇〕。等殊皇賀，品類兄弟。賀邵，字興伯，吳興人〔二二〕。終吳太子太傅。

見章草書帶名一帖，五行。

〔一〕自我存而作故 「存」，嘉靖本、王本、吳抄、傅校、雍正本墨池卷十一、四庫本墨池卷四、宋本書苑卷九、四庫本書苑卷九、四庫本述書賦卷上作「行」。

〔二〕今見章草書五行 此句，宋本書苑卷九、四庫本書苑卷九、汪校本書苑卷九無。按本卷自此句而後，各段小字注以「今見」領起之語，宋本書苑卷九、四庫本書苑卷九、汪校本書苑卷九皆無，不逐一出校。

〔三〕或錯玉班賦 「賦」，雍正本墨池卷十一、四庫本墨池卷四、汪校本書苑卷九作「布」，「字」通。

〔四〕蹟遺情忘 「蹟」上，汪校本書苑卷九有「皆」字。

〔五〕痛惜不遇 「遇」，原作「過」，不韻，知其誤。茲據吳抄、學津本、傅校、雍正本墨池卷十一、四庫本墨池卷四、宋本書苑卷九、四庫本書苑卷九、汪校本書苑卷九、四庫本述書賦卷上改。

〔六〕名微格高 「微」，原作「徵」，據嘉靖本、吳抄、傅校、雍正本墨池卷十一、四庫本墨池卷四、宋本書苑卷九、四庫本書苑卷九、汪校本書苑卷九、四庫本述書賦卷上改。

〔七〕先誤釘牓 「先誤」，吳抄、雍正本墨池卷十一作「誤先」，意更顯豁。「牓」，原作「膀」，據王本、吳抄、學津本、傅校、雍正本墨池卷十一、四庫本墨池卷四、宋本書苑卷九、四庫本書苑卷九、汪校本書苑卷九、四庫本述書賦卷上改。

〔八〕今見帶名草書兩帖共十三行 此二句原脫，按以下各人多有此項記載，茲據雍正本墨池卷十一、四庫本墨池卷四補。吳抄二句作「今見帶名草書兩帖，二十紙，共一千一十三字」，傅校作「今見帶名草書兩帖，二十紙，共一千一十三行」，何校作「今見帶名草書兩帖，二十紙，共一百一十三行」。

〔九〕今見綠紙草書具姓名一紙 「綠」，原作「隸」，當爲形近之誤。茲據雍正本墨池卷十一、四庫本墨池卷四改。

〔一〇〕十一行也 「十一」，傅校作「十二」。

〔一一〕才苞古真 「真」，道家所謂得道成仙之人。雍正本墨池卷十一、四庫本墨池卷四作「人」。

〔一三〕將遺古而偕能　「遺」，雍正本墨池卷十一、四庫本墨池卷四、汪校本書苑卷九作「望」。「偕」，吳抄、傅校作「階」，疑是。四庫本墨池卷四作「皆」。

〔一二〕如後生之可畏　「如」，四庫本墨池卷四作「知」，當是。

〔一一〕終魏征西將軍　本書卷一宋羊欣采古來能書人名……「繇子會，鎮西將軍」。三國志魏書鍾會傳……「景元三年冬，以會爲鎮西將軍、假節都督關中諸軍事。」而不載任征西將軍事。

〔一〇〕伸盤復行　「盤」，雍正本墨池卷十一、四庫本墨池卷四作「蟠」。「復」，吳抄、傅校作「腹」。

〔九〕今見帶名章草帖　一表七行　吳抄、傅校作「今見帶名章草表一紙，帖七行」。

〔八〕其紙每一大幅有一縫線聯合之　吳抄、傅校作「其紙每一丈有縱線聯合之」。

〔七〕六元凱　雍正本墨池卷十一、四庫本墨池卷四作「陸元凱」，二名史籍俱未見。吳抄作「陸愷」；「愷」，吳抄旁校改作「凱」。傅校作「陸凱」。按三國吳有左丞相陸凱，傳見三國志吳書。又晉杜預字元凱，史載其三世善書，尹冬民述書賦箋證因而歸之。未知孰是。

〔六〕同時共體　「共」，雍正本墨池卷十一、四庫本墨池卷四、四庫本書苑卷九作「異」。下文注云「見章草書帶名一帖」，與上文論皇象一段注「今見帶名章草帖」一致，似以作「共」爲是。

〔五〕逸而實禮　「實」，嘉靖本、王本、吳抄、學津本、傅校、雍正本墨池卷十一、四庫本墨池卷四、宋本書苑卷九、四庫本書苑卷九、汪校本書苑卷九、四庫本述書賦卷上作「寡」。

〔四〕吳興人　三國志吳書賀邵傳記邵爲「會稽山陰人」，元和姓纂卷九「賀」條亦記賀氏「漢末徙會

司馬氏之受禪，炎爲帝祖。偉哉齊王，手蹟目覩。翰墨之外，仁賢是優。重則突兀嵩

稽山陰。

華，輕則參差斗牛。｜司馬攸｜，字大猷，文帝第二子，武帝弟，封齊獻王，官至侍中、大司馬。今見正書帶名凡四段，

共三紙，書有「痛惜羊祜」之言〔一〕。｜晉姓司馬｜，國犯先諱〔二〕不言晉也。

俊傑，毫翰英異。｜元帝｜之用筆可觀，世瑜之呈規仰似。如發硎刃，虎駭鷗眙。懦夫喪精，天然

劍客得志。｜元帝｜諱睿，字景文。東朝中興之主。當東遷，謠曰：「五馬浮渡江，一馬化爲龍。」即其人也。今見潛淵正

書具姓名一紙〔三〕。七行，兼雜批約有十處。｜成帝｜則生知草意，穎悟通諳。光使畏魄〔四〕，青疑過藍。

勁力外爽，古風内含。若雲開而乍覩旭日〔五〕，泉落而懸歸碧潭。｜成帝｜諱衍，字世根〔六〕，元帝孫，

明帝子，庚氏出〔七〕。今見草批謝草張澄啓七行。｜康帝｜則幼少閑慢，迴出凡境。馴馬安車，不尚馳騁。

康帝｜諱岳，字世同，成帝弟。今見行書批劉訥啓四紙，共七行〔八〕。真率孝武，不規不矩。氣有餘高，體無

所主。若露滋蔓草，風送驟雨。｜孝武帝｜諱曜，字昌明，簡文子。今見行書一紙，又兩帖等雜批六處〔九〕，共有

二十一行也。趑趄道叔，遠淳遍俗。全姓名而孰多〔一〇〕，議風度而不足〔一一〕。元子憚其威武，

吾徒遵其軌躅。｜武陵王｜諱晞，字道叔，明帝弟。今見具姓名正書一紙，三行。道子雅薄，綿密纖潤。露輕

藏沈，假曲躡峻。猶尺水之含眾象，小山之擬萬仞。｜會稽王道子｜，孝武帝弟〔一三〕。今見具姓名行書一

紙，凡七行。

秀初則隱姓名〔三〕，展纖勁。寫搨共傳，賞能交盛〔四〕。猶鋸牙鉤爪，超越陷穽。楊肇，字秀初，滎陽人，晉荊州刺史〔五〕。今見草書一紙，十行，有古署榜，無姓名，今共傳搨之。

巨源正書，朴略仍餘。染翰忘筌，寄情得魚。若披堅草澤〔六〕，匿銳茅廬。山濤，字巨源，河內人，晉侍中、司徒。今見正書帶名一帖，四行。

叔夜才高，心在幽憤。允文允武，令望令問〔七〕。精光照人，氣格凌雲磅礴。雖無名驗，攀附張、索。芝、靖。嵇康，字叔夜，譙國人，晉中散大夫。今見帶名行書一紙，五行。

力舉巨石，芳逾眾芬。張翰，字季鷹，吳郡人，晉大司馬掾。今見草書一帖，三行。有古榜口〔一八〕，滿騫押尾。季鷹有聲，古貌磈磊。

子尼簡約，片月孤峰。千歲之下，森森古容。蔡克，字子尼，陳留人〔一九〕。子譓，過江食蟹遇毒者。本朝尚書僕射。今見帶名草書一帖，四行。晉成都王穎。

如凝陰斷雲，垂翅一鶚。而不有。猶崆峒之上〔二〇〕，世俗誰偶〔二二〕。顧榮，字彥先，吳郡人，晉驃騎將軍。

越石偉度，秕糠翰墨〔二三〕。如伐樹而愛人〔二二〕，似問鼎而在德〔二四〕。劉琨，字越石，中山人，晉太尉。今見行書半紙具姓名〔二五〕，五行。

彥先尚質，無質。

敬思、敬康，二孔殊芳。思行則輕利峭峻，類驚虬逸駿;孔偘，字敬思，會稽人，晉大司農。今見具姓名行書一紙，七行。

康草則古質鬱紆，如落翮摧枯。孔愉〔二六〕，字敬康，會稽人，車騎將軍〔二七〕。今見具姓名一紙〔二八〕，三行。

雍容士衡〔二九〕。季孟公旅。肌骨閑媚，精神慢舉。如辭山登朝，混跡雜處。陶侃，字士衡，秣陵人，晉侍中、大將軍。今見帶名正書一紙，十行。

孝文剛斷，謹正援毫。古雖拙利〔三〇〕，今稱且高〔三一〕。如貴冑之躍駿，武賁之操刀。熊遠，字孝文，豫章

人，晉大將軍、長史。今見具姓名正書啓七紙。

思遠則藁草懸解，筆墨無在。真率天然，忘情罕逮。

猶群雀之飛廣廈，小魚之戲大海。應詹，字思遠，汝南人，晉鎮南大將軍。今見草表帶名二紙，共一十七行。

望之之草，緊古而老。落紙筋絫〔三二〕，分行羽抱。如充牣多士〔三三〕，交連雜寶。卜壺〔三四〕字望

之，濟陰人，晉侍中、驃騎大將軍。今見帶名草書一紙。

〔一〕 羊祐 原作「羊祐」，據四庫本、吳抄、學津本、雍正本墨池卷十一、四庫本墨池卷四改。羊祐，晉書有傳。

〔二〕 國犯先諱 「國」何校作「緣」，雍正本墨池卷十一、四庫本墨池卷四作「元」。

〔三〕 今見潛淵正書具姓名一紙 「潛淵」原作「潛潤」，據吳抄、傅校、雍正本墨池卷十一、四庫本墨池卷四改。范校：「潛淵謂其未即帝位時。」

〔四〕 光使畏魄 「畏」，吳抄、傅校作「穢」。

〔五〕 若雲開而乍覩旭日 「旭」，嘉靖本、王本、吳抄、傅校、雍正本墨池卷十一、四庫本墨池卷四、宋本書苑卷九、四庫本述書賦卷上作「晴」。

〔六〕 字世根 「世根」，原作「世禄」，據吳抄、傅校、宋本書苑卷九、汪校本書苑卷九改。按晉書成帝紀：「成皇帝諱衍，字世根。」

〔七〕 庚氏出 原作「庚氏内」，據吳抄、傅校改。成帝母庚氏，見晉書成帝紀。此三字，四庫本書苑卷九、汪校本書苑卷九無。

〔八〕共七行　「七」，傅校作「十」。

〔九〕又兩帖等雜批六處　「等」，吳抄、傅校作「并」。

〔10〕全姓名而孰多　「全」，雍正本墨池卷十一、四庫本墨池卷四、汪校本書苑卷九作「舉」。「名」，傅校作「命」。

〔一一〕議風度而不足　「議風度」，吳抄、傅校、雍正本墨池卷十一作「驗軌度」，「軌」或涉下而誤。四庫本墨池卷四作「驗風度」。

〔一二〕孝武帝弟　原作「孝武帝子」，據吳抄旁校、何校、傅校改。按晉書簡文三子傳：「李夫人生孝武帝、會稽文孝王道子。」

〔一三〕秀初　原作「季初」，文選卷十六潘岳懷舊賦李善注引臧榮緒晉書：「潘岳楊肇碑曰：『肇字秀初，滎陽人。』」是，兹據改。下文小字注「秀初」同改。

〔一四〕賞能交盛　「交」，原作「之」，據學津本、雍正本墨池卷十一、四庫本墨池卷四、四庫本書苑卷九、汪校本書苑卷九改。

〔一五〕晉荆州刺史　「晉」，吳抄、傅校作「終本朝」，雍正本墨池卷十一、四庫本墨池卷四作「終」，均或當是。按上文「輕則參差斗牛」句下注明言：「晉姓司馬，國犯先諱，不言晉也。」元和姓纂卷九「實」條、新唐書宰相世系表一下載實泉（分別誤作「泉」「鼎」）父名「進」，與「晉」音同，是所謂「犯先諱」。本卷所載書家凡涉官職前多加「晉」字，而吳抄、何校、傅校則多作「本朝」二字，少

數作「為」字，少數經書官職，無有前綴，當是。直言「晉」者，當為後人回改（唯「森森古容」句下注「本朝尚書僕射」，當為回改未盡者），為省煩計，不再改回，亦不出校。

〔一六〕若披堅草澤 「披堅」，吳抄、傅校、雍正本墨池卷十一、宋本書苑卷九、四庫本書苑卷九作「拔賢」。

〔一七〕令望令問 「問」，雍正本墨池卷十一、四庫本墨池卷四、四庫本書苑卷九、汪校本書苑卷九、四庫本述書賦卷上作「聞」。詩經大雅卷阿：「顒顒印印，如圭如璋，令聞令望。」或是。然二字相通，謂名聲也，故仍之。

〔一八〕有古榜口 「口」，吳抄、傅校、雍正本墨池卷十一、四庫本墨池卷四無。

〔一九〕陳留人 「陳留」，原作「陳郡」，據吳抄、雍正本墨池卷十一、四庫本墨池卷四、汪校本書苑卷九改。按晉書蔡謨傳：「蔡謨字道明，陳留考城人也……父克。」同書梁王肜傳又有「博士陳留蔡克議謐曰」之語。

〔二〇〕猶峥嶸之上 「之上」，雍正本墨池卷十一、四庫本墨池卷四、汪校本書苑卷九作「上人」。

〔二一〕世俗誰偶 「誰」，雍正本墨池卷十一、四庫本墨池卷四作「難」。字異而句意同。

〔二二〕粃糠翰墨 「粃」，原作「紕」，據吳抄、四庫本、學津本、傅校、雍正本墨池卷十一、四庫本墨池卷

〔二三〕如伐樹而愛人 「如」，吳抄、傅校、雍正本墨池卷十一、宋本書苑卷九、四庫本書苑卷九作「乃如

不」，四庫本墨池卷四作「爾乃如」。

〔二四〕似問鼎而在德　「似」，吳抄、雍正本墨池卷十一、宋本書苑卷九、四庫本書苑卷九作「示」，傅校作「不」。

〔二五〕今見行書半紙具姓名　「半紙具姓名」，吳抄、傅校作「具姓名半紙」。「姓」，雍正本墨池卷十一、四庫本墨池卷四、四庫本書苑卷九、汪校本書苑卷九一無。

〔二六〕孔愉　原作「孔瑜」，據吳抄、雍正本墨池卷十一、四庫本墨池卷四改。按晉書孔愉傳：「孔愉字敬康。」

〔二七〕車騎將軍　「車」上，宋本書苑卷九、四庫本書苑卷九有「晉」字。

〔二八〕今見具姓名一紙　「具姓名一紙」，吳抄作「具姓名草書一帖」。

〔二九〕雍容士衡　「士衡」，四庫本、吳抄、傅校、雍正本書苑卷九、汪校本書苑卷九作「士行」，與晉書陶侃傳合。然世説新語言語「朝士以爲恨」句下劉孝標注引陶氏叙、藝文類聚卷七九「夢」引王隱晉書俱作「士衡」。「行」、「衡」二字古常混用。下文小字注「字士衡」，四庫本、吳抄、傅校、雍正本墨池卷十一、四庫本墨池卷四、四庫本書苑卷九、汪校本書苑卷九亦作「字士行」。

〔三〇〕古雖拙利　雍正本墨池卷十一、四庫本墨池卷四、汪校本書苑卷九作「古體雖拙」。

〔三一〕今稱且高　「今」，汪校本書苑卷九作「隸」。

〔三〕落紙筋槃 「槃」，雍正本墨池卷十一、四庫本墨池卷四、四庫本書苑卷九，汪校本書苑卷九作

「盤」，字通。

〔三〕如充仞多士 「充仞」，雍正本墨池卷十一、四庫本墨池卷四、汪校本書苑卷九作「充牣」，義通。

〔四〕卞壺 原作「卞壼」，據嘉靖本、王本、四庫本、學津本、何校、四庫本墨池卷四、宋本書苑卷九、四

庫本述書賦卷上、上文「咸亦書之」句下注改。

體大法殊，實推世瑜〔一〕。禀天然而自強，亂帝札而見拘。猶朝廷宿舊，年德相趨。劉

超，字世瑜，瑯琊人，晉衛尉、零陵忠侯〔二〕。今見帶名正書一帖，三行。超手筆與元帝相類，自職居近密，遂絕其與外

人所交之書也。 叔文法鍾，纖薄精練。用筆雖巧，結字未善。似漸陸之遵鴻，等窺巢之乳鷰。

謝藻，字叔文，會稽人，晉中書侍郎。今見具姓名正書啓兩段，合爲一紙，五行。其半先在官，半在外。及得之，勘合如

一，但新故異也〔三〕。 博哉四庾，茂矣六郗。三謝之盛，八王之奇。至如強骨慢轉，逸足難追。

斷蓬征，蔓葛垂。 任縱盤薄，是稱元規〔四〕。庾亮，字元規，潁川人，晉太尉。今見草書五紙，行帖共八行，

具姓名草書又一紙，十一行。 遺古效鍾，叔預高蹤〔五〕。雖穩密而傷浮淺，猶葉公之愛畫龍。庾懌，

字叔預，潁川人，晉衛將軍。今見正、行書帶名一紙，四行。 積薪之美，更覽稚恭。名齊逸少，墨妙所宗。

善草則鷹搏隼擊，工正則劍鍔刀鋒。 愧時譽之未盡，覺知音而罕逢。 其荒蕪快利，彥祖爲

容。似較狡兔於大野，任平陂之所從。庾翼，字稚恭，晉車騎將軍。今見草書四紙，共二十六行。具姓名正書一帖，三行。懌與翼並是亮弟。庾準，字彥祖，希子〔六〕亮孫，晉豫州刺史。今見具姓名草書一紙，凡八行。道徽之豐茂宏麗，下筆而剛決不滯。揮翰墨而厚實深沈，等漁父之乘流鼓枻。若冰釋泉湧，雲奔龍騰。高平奕葉，盛德遺能。郗鑒，字道徽，高平人也，晉太宰。今見草書三紙，共十七行。方回、重熙，接翼嗣興。郗愔，字方回，曇，字重熙。回則章健草逸，發體廉稜。密壯奇姿，撫蹟重熙。若投石拔距，怒目揚眉。景興當年，曷云世乏。郗超，字景興，愔子，晉司空。見章草書寫父雜表一首，四十三行〔七〕；草書八紙。曇，晉北中郎將〔八〕。今見具姓名草書一紙，四行。正、草輕利，脫略古法。蹟因心而謂何，爲吏士之所多。惜森然之俊爽，嗟蔑爾於中和。處約、道胤，家之後俊。狂草勢而兄優，謹正書而弟潤。俱始登於學次，慭一虧於九仞。郗超，字景興，愔子，晉司空。見章草書寫父雜表一首，四十三行。今見具姓名草書兩紙。郗恢，字道胤，愔子，晉臨海太守。今見具姓名草書及行書共兩紙。郗儉之，字處約，晉太子率更令。今見具姓名草書一紙，四行。處約、道胤，並是曇子。曇，字重熙。

〔一〕世瑜 原作「世踰」，據傅校、雍正本墨池卷十一、四庫本墨池卷四、四庫本書苑卷九、汪校本書苑卷九改。下文小字注「字世踰」，亦據吳抄、雍正本墨池卷十一、四庫本墨池卷四、四庫本書苑卷九改爲「字世瑜」。晉書劉超傳：「劉超字世瑜。」上文亦有「世瑜之呈規仰似」之語。

〔三〕零陵忠侯 「零陵」，傅校作「謚」。按晉書劉超傳載超「以功封零陵伯」、「追贈衛尉，謚曰忠」。

謝氏三昆〔二〕，尚草特峻。猶注飛澗之瀑溜，投全牛之虛刃。達士逸蹟，乃推無奕。毫翰云爲，任興所適。能事雅量，末歸安石。至夫蘊虛静，善草、正。方圓自窮，禮法拘性。猶恒德之仁智，應物之龜鏡。恨其心懼景興，書輕子敬。塞盟津而捧土，損智力有餘病〔二〕。

〔三〕「但新故異也」 「但」原作「得」，據學津本、雍正本墨池卷十一、四庫本墨池卷四改。

〔四〕「博哉四庾」至「是稱元規」 此十句雍正本墨池卷十一在「叔文法鍾」一段前。「强骨慢轉」，四庫本書苑卷九作「張骨慢轉」，四庫本墨池卷四作「强骨漫轉」。「斷蓬」二句，雍正本墨池卷十一、四庫本書苑卷九作「斷翰蓬征，拖蔓葛垂」，汪校本書苑卷九作「翰斷蓬征，施蔓葛垂」，四庫本墨池卷四作「斷翰蓬征，牽蔓葛垂」。

〔五〕叔預 原作「叔豫」，據吳抄、傅校、雍正本墨池卷十一、四庫本書苑卷九改。下文小字注「字叔預」亦同改。按晉書庾懌傳：「懌字叔預。」

〔六〕希子 晉書庾義傳：「子準，太元中，自侍中代桓石虔爲豫州刺史、西中郎將。」知「希」當爲「義」之誤。庾希爲庾亮弟冰子，準從叔，晉書有傳。

〔七〕四十三行 「四十三」，吳抄、傅校作「四十二」。

〔八〕晉北中郎將 「北」，原脱，據吳抄、傅校補。按晉書郗曇傳載曇爲北中郎將。

〔二〕謝尚，字仁祖，陳郡人，晉散騎常侍。今見具姓名草書一紙，六行。謝奕，字無奕，晉鎮西將軍。今見帶名行

業書一紙，六行。〔謝安，字安石，尚弟〔三〕，晉侍中、太傅。今見具姓名正書二紙，三十行〔四〕。安得獻之書，時斷作紙夾焉〔五〕。〕

業盛瑯瑯，茂弘厥初。眾能之一，乃草其書〔六〕。將以潤色前範，遺芳後車。風稜載蓄〔七〕。高利有餘〔八〕。〔類賈勇之武士，等相驚之戲魚。〕調涉浮豔。尚期羽翼鴻漸，芝蘭香染。與兄撝而弟真〔九〕，將奢也而寧儉。繩繩宜爾〔一〇〕。傑出季琰。露鋒芒而豁懷，傍禮樂而無檢。猶搏扶搖而坐致，超峻極而非險。

〔王導，字茂弘，瑯瑯人，晉丞相，諡曰文獻公。今見具姓名草書兩紙，共六行。洽子珉，字季琰，晉中書令。今見具姓名草書一紙，六行。兄即恬、洽，不見真蹟〔一二〕。王劭，字敬倫，即導子，晉車騎將軍。今見具姓名草書一紙，凡八行〔一三〕。〕

則窮極奧旨，逸少之始。虎變而百獸跧，風加而眾草靡。肯縈游刃，神明合理。雖興酬蘭亭，墨仰池水〔一三〕。武未盡善，韶乃盡美。猶以為登泰山之崇高，知群阜之迤邐。逮乎作程昭彰，褒貶無方。穠不短，纖不長。信古今之獨立，豈末學而能揚。幼子子敬，創草破正〔一四〕。雍容文經，踴躍武定。態遺妍而多狀，勢繇己而靡罄。天假神憑，造化莫竟〔一五〕。象賢雖乏乎百中，偏悟何慙乎一聖。斯二公者，能知方祁氏之奚午〔一六〕，天性近周家之文武。誠一字而萬殊〔一七〕，且含規而孕矩。然而真蹟之稱，獨標俣俣。忘本世心，可以為礌硞主矣。何哉？且得于書法〔一八〕。失于背古。是知難與之渾樸言，可以為礌硞主矣。

〔王羲之，字逸少，晉右軍將軍。前後多見行、草書，唯正書世上稀絕〔一九〕。幼子獻之，字子敬，晉中書令。今世上多見行書獨步，不可具〕

舉蹟書之。書稱二王，輒加真字。餘雖超越者，並通謂之絕跡，蓋俗學之意也〔二〇〕。溫溫伯輿，亦扇其風。風流之表，軒冕之中。骨體慢正〔二二〕，精彩沖融。已高天然，恨乏其功。如承奕葉之貴冑，備夙訓之神童。王廞，字伯輿，即導孫、薈子，晉司徒左長史。今見帶名草書一紙，七行。

〔一一〕謝氏三昆 「三昆」，吳抄、傅校作「玉昆」，雍正本墨池卷十一、四庫本墨池卷四作「昆玉」。

〔一二〕損智力有餘病 「有餘病」，雍正本墨池卷十一、四庫本墨池卷四作「而逾病」，汪校本書苑卷九作「而餘病」。

〔一三〕尚弟 按晉書謝安傳：「謝安字安石，尚從弟也。」

〔一四〕三十行 「三十」，吳抄作「二十」。

〔一五〕安得獻之書時斷作紙夾焉 此二句，雍正本墨池卷十一、四庫本墨池卷四無。「夾」，傅校作「紋」。

〔一六〕乃草其書 「草其書」，吳抄旁校、何校作「其草書」。

〔一七〕風稜載蓄 「風稜」，傅校作「風神」，意近。

〔一八〕高利有餘 「利」，雍正本墨池卷十一、四庫本墨池卷四、汪校本書苑卷九作「致」。

〔一九〕與兄攝而弟真兄勝而弟負 雍正本墨池卷四、四庫本書苑卷九、汪校本書苑卷九作「與兄勝而弟負」。

〔二〇〕繩繩宜爾 「繩繩」，雍正本墨池卷十一、四庫本墨池卷四作「繩武」。二詞音義不同而文意

皆通。

[二] 不見真蹟　宋本書苑卷九、四庫本書苑卷九無。

[三] 今見具姓名草書一紙凡八行　此二句，雍正本墨池卷十一、四庫本墨池卷四作「今見具姓名草書二紙，各八行」。「八」，吳抄作「九」。

[四] 墨仰池水　「仰」，雍正本墨池卷十一、四庫本墨池卷四作「臨」。

[五] 創草破正　「創」，吳抄、傅校作「斂」。

[六] 造化莫竟　「竟」，吳抄、傅校、雍正本墨池卷十一作「競」。

[七] 能知方祁氏之奚午　「能知」，四庫本書苑卷九作「能智」，雍正本墨池卷十一作「知能」，四庫本墨池卷四作「智能」。「知」、「智」字通。

[八] 誠一字而萬殊　「字」，傅校作「本」。

[九] 且得于書法　「書」，吳抄、傅校作「盡」，或當是。

[一〇] 前後多見行草書唯正書世上稀絕　此二句，宋本書苑卷九、四庫本書苑卷九、汪校本書苑卷九無。

[一一]「今世上多見行書獨步」至「蓋俗學之意也」　此七句，宋本書苑卷九、四庫本書苑卷九、汪校本書苑卷九無。「今」，雍正本墨池卷十一、四庫本墨池卷四無。「蹟書之」，雍正本墨池卷十一、四庫本墨池卷四無；四庫本述書賦卷上作「書品言」，則獨立成句。「加」，雍正本墨池卷十一作

「如」。「字」下，原有「之」字，據吳抄、傅校、雍正本墨池卷十一、四庫本述

書賦卷上有「其」字。「絶」，吳抄、傅校作「雜」。

〔三〕 骨體慢正 「慢正」，雍正本墨池卷十一、四庫本墨池卷四、汪校本書苑卷九作「遒正」。按本書

卷六唐竇臮述書賦下末「字格」中有「慢」、「正」二格，此二字或當是。

粵若太原之英，二子間生。仲祖慕元常之則，懷祖通文獻之情。方言慕而我愧，言慕

鍾繇〔一〕。比叔文而彼榮〔二〕。比叔文，即謝藻。習所通而不及，言通王導〔三〕。參放之而先鳴。參

溫放之。結束體正，肆力專成。猶棟梁富于合抱，巧匠斲而未精〔四〕。即王濛也。高利迅薄，

連屬欹傾。猶鳥避羅而勢側，泉激石而分橫。王濛，字仲祖，太原人，晉金紫光祿大夫。今

見具姓名正書一紙二行〔五〕。王述，字懷祖，太原人，晉尚書令、藍田侯。即王述也。王述，

不忘〔六〕，吾推世康。似無逸少，如禀元常。猶落太階之蕣荚，掇秘府之芸芳。若夫反古

會稽人，固孫、彌子，晉散騎常侍。今見正、草書各一紙，共十行。丁潭，字世康，

墨具在。如士大夫之京華遊處，參貴冑而膚質未改〔八〕。次道淳實〔七〕，寡於風彩。自是雄姿，翰

空。今見帶名行書三行。行仁靡雜，唯鍾是師。悦端閑於高軌，能終始於清規。雖帶偏薄，亦

能鄰幾。若鳳雛始備於五彩〔九〕，長松僅攀乎一枝〔十〕。劉訥，字行仁，瑯琊人，晉散騎常侍〔一一〕。今

見上康帝啟四紙〔一二〕，共有三十五行也〔一三〕。

真長則草含稚恭之厚爽〔一四〕，正邐迤石之羈束。輕浮森峭，穠媚藻縟。落衆木於秋杪，狎群鷗於水曲。劉惔〔一五〕，字真長，沛郡人，晉丹陽尹。今見具姓名行書及草各一帖，共六行。

國明勵躬，鍾氏餘風。壯利纖薄，守雌知雄。如道門之子，仙路時通。張澄，字國明，吳郡人，嘉之子，晉光祿大夫。今見咸康八年帶名正書上成帝啟一紙，七行。

猗歟子成，徇蹟過名。正隸敦實，藻草沈輕。元常高風，雖疎復呈。猶不考擊之鐘鼓，含律呂之音聲。劉璞，字子成，南陽人，晉光祿勳，即得道南岳魏夫人之子。夫人魏舒女。父文〔一六〕，晉河內修武令。今見具姓名行書及草兩紙〔一七〕，共二十行。

〔一〕言慕鍾繇　宋本書苑卷九、四庫本書苑卷九。

〔二〕比叔文而彼榮　「彼」，宋本書苑卷九、四庫本書苑卷九、汪校本書苑卷九無。

〔三〕言通王導　此句，宋本書苑卷九、四庫本書苑卷九、汪校本書苑卷九無。

〔四〕巧匠斲而未精　「巧」，吳抄、傅校作「代」，雍正本墨池卷十一、四庫本墨池卷四作「大」。

〔五〕二行　吳抄、傅校、雍正本墨池卷十一、四庫本墨池卷四作「三行」。

〔六〕若夫反古不忘　「反」，吳抄、傅校、雍正本書苑卷九作「及」。

〔七〕次道淳實　「淳」，吳抄、傅校、雍正本墨池卷十一、四庫本墨池卷四作「厚」，吳抄旁校、何校作
　　「惇」。

〔八〕參貴胄而膚質未改　「膚」，雍正本墨池卷十一、四庫本墨池卷四作「魯」。

君祖馳騖，藝忝令譽。窮正驗草，而罕逮其能。作僞亂真，而未可爲據。猶銳意鵰鶚，致身鷹鸇。正企鍾而悠邈，草師王而莫著。與夫敬仁、道群，王脩、江灝。或拔茅以連茹。

張翼，字君祖，下邳人，晉東海太守。時穆帝令翼寫王右軍手表，帝自批後，右軍殆不能別〔一〕，久乃悟云：「小人幾欲亂真。」今見具姓名正、草書總三帖，共十六行。

元子正草，厚而不倫。若遺翰墨，猶帶真淳。似山林

〔二〕晉散騎常侍 「常侍」，雍正本墨池卷十一、四庫本墨池卷四作「侍郎」。

〔三〕今見上康帝啓四紙共有三十五行也 「上」，原脱，據吳抄、傅校補。

〔三〕共有三十五行也 「三十五」，吳抄、傅校作「二十五」。

〔四〕真長則草含稚恭之厚爽 「厚爽」，學津本、汪校本書苑卷九作「爽塏」，四庫本書苑卷九作「厚茂」，雍正本墨池卷十一、四庫本墨池卷四作「爽剗」。

〔五〕劉惔 原作「劉琰」，據吳抄、傅校、宋本書苑卷九改。參第二四〇頁校〔二〕。

〔六〕文 原作「義」，據吳抄改。按太平廣記卷五八魏夫人…「南陽劉文字幼彥，生二子，長曰璞，次曰瑕。」

〔七〕今見具姓名行書及草兩紙 「行書及草」，吳抄、傅校作「行草正書」。

〔九〕若鳳雛始備於五彩 「於」，吳抄、傅校、雍正本墨池卷十一、四庫本墨池卷四作「以」。

〔一〇〕長松僅攀乎一枝 「攀」，雍正本墨池卷十一、四庫本墨池卷四、汪校本書苑卷九作「舉」。

之樂道，非玉帛之能親。【桓溫，字元子，譙國人，彝子〔二〕，晉丞相、大司馬、南郡宣武公。今見具行、草書帶名四紙〔三〕，共三十行〔四〕。】猶憚。如浴鳥之畏人，等驚波之泛岸。【桓玄，字敬道，溫子，歷晉義興太守，自署丞相，僭號曰楚〔五〕。今見帶名正、行、草書總十紙，共六十行〔六〕。】敬道耽翫，銳思毫翰。依憑右軍，志在凌亂。草狂逸而有度，正疏澀而極〔七〕。

王廞。若子敬之童蒙。猶富禮樂之世胄，備神彩於厥躬。【江灌，字道群，陳留人，晉侍中、中護軍。今見帶名行書一紙，七行〔八〕。】道群閑慢，氣格自充。始習新制，全移古風。與伯興之合長茂草勢，既捷而疏〔九〕。【沈嘉，字長茂，吳郡人，晉吳興太守。今見具姓名草書，共三行。】慕王不及〔一０〕，獨斷所如。擊搏而失中，因蹭蹬於古墟〔一一〕。凌突子敬，病於輕肆。同變武而習文，若訪直、兩王之次〔一二〕。骨正力全，軌範宏麗〔一三〕。【孔廞〔一六〕字季舒，會稽人，晉光祿大夫。今見具姓名草書，一紙也〔一七〕。】龍而獲驥。【劉瓌之〔一四〕字元寶，沛國人，晉御史中丞、義城伯。今見帶名行書，九行。】元寶剛精，吾見玄平。近瞻元常，俯視國明。【張澄。】季舒纖勁，循古有體〔一五〕。遇稀難評，唯署一啟。利且掩薄，能多似生〔一八〕。如班輸之運斧，乏棟梁以經營。【范汪，字玄平，順陽人，晉安北將軍。范甯，字武子，汪子，晉中書侍郎。今見順陽筆】武子正筆，頗全古質。去凡忘情〔一九〕。任樸不失。猶高人之與釋子敬，便於性分。宏逸生於天機，眾妙總而獨運。凌所師而小薄，壯若己而不紊。猶豁其流而冰開，殷其響而雷奮。【諸葛長民，琅琊人，晉輔國將軍，】

宣城内史。今見具姓名行書一紙，六行。

之士，謇諤朝廷之臣。道和閑雅，離古蹝真。慢正緜德，高蹤絶塵。若昂藏博達（劉穆之，字道和，東莞人，晉侍中、司徒。今見具姓名行書一紙〔二〇〕，六行〔二二〕。）放之率爾，草健筆力〔二三〕。豈忘保持，足見準則。（溫放之，太原人，嶠子，晉黃門侍郎。今見草書具姓名二行〔二三〕。）楊真人之正、行，兼淳熟而相成。方圓自我，結構遺名。如舟楫之不繫〔二四〕，混寵辱以若驚。（真人諱義，弘農人，今見行書帶名六行。）宋斑訛緊，足光利用。習古者或以爲輕，日新者必因而重。猶樸散而分形器，務成而立賦頌。（宋斑，廣平人，晉相府參軍。今見行書具姓名凡四行〔二五〕。）

〔一〕 右軍殆不能別 「殆」，汪校本書苑卷九作「始」。

〔二〕 彝子 「彝」原作「尋」，據吳抄、四庫本書苑卷九、汪校本書苑卷九改。 按晉書桓溫傳：「桓溫字元子，宣城太守彝之子也。」

〔三〕 今見具行草書帶名四紙 「具」，王本、四庫本述書賦卷上作「其」，雍正本墨池卷十一、四庫本墨池卷四無。

〔四〕 共三十行 「三十」，吳抄、雍正本墨池卷十一、四庫本墨池卷四作「二十」。

〔五〕 僭號曰楚 「曰楚」，雍正本墨池卷十一、四庫本墨池卷四作「以敗」。

〔六〕 共六十行 「六十」下，吳抄、傅校、雍正本墨池卷十一、四庫本墨池卷四有「餘」字。

〔七〕　與伯與之合極　「之」，傅校作「而」。

〔八〕　七行　吳抄、傅校作「九行」。

〔九〕　既捷而疏　「捷」，雍正本墨池卷十一、四庫本墨池卷四作「健」。

〔一〇〕　慕王不及　此句下，吳抄、傅校、雍正本墨池卷十一有「右軍」小字注，四庫本墨池卷四有「王右軍」小字注。

〔一一〕　因蹭蹬於古墟　「古」，雍正本墨池卷十一、四庫本墨池卷四、汪校本書苑卷九作「丘」。

〔一二〕　兩王之次　「兩王」下，傅校有「義、獻」小字注。吳抄同，然注於「之次」下。

〔一三〕　軌範宏麗　「麗」，吳抄、傅校、雍正本墨池卷十一、四庫本墨池卷四作「利」。

〔一四〕　劉瓌之　四庫本墨池卷四作「劉懷之」。參第二四〇頁校〔三〕。

〔一五〕　循古有體　「體」，原作「禮」，據學津本、汪校本書苑卷九改。

〔一六〕　孔廞　原作「劉廞」，據吳抄旁校、傅校、雍正本墨池卷十一、四庫本墨池卷四改。參第二四〇頁校〔三〕。

〔一七〕　今見書名啓一紙也　「書」，吳抄、傅校作「署」，疑是。

〔一八〕　能多似生　「能多」，雍正本墨池卷十一、四庫本墨池卷四作「多能」。

〔一九〕　去凡忘情　「忘情」，汪校本書苑卷九作「志精」；四庫本書苑卷九作「忘精」。

〔二〇〕　今見具姓名行書一紙　「行書」，吳抄、傅校作「正書」。「一」，吳抄、傅校作「啓兩」。

〔二一〕六行 吴抄、傅校作「八行」。

〔二二〕草健筆力 「健」，四庫本書苑卷九、汪校本書苑卷九作「捷」，疑非。

〔二三〕今見草書具姓名二行 四庫本墨池卷四作「今見具姓名草一紙，三行」，雍正本墨池卷十一略同，唯「一」作「書」。〔二二〕嘉靖本、吴抄、傅校作「三」。

〔二四〕如舟楫之不繫 「如」，四庫本書苑卷九、汪校本書苑卷九作「妙」，疑非。

〔二五〕今見行書具姓名凡四行 「凡」，四庫本墨池卷四作「一紙」。

宋武德輿，法含古初。見答道和之啓，未披有位之書。觀其逸毫巨麗，載兆虎變。高躅莫究其涯〔一〕，雄風於焉已扇。猶金玉鑛璞，包露貴賤。劉裕，字德輿，彭城人，魁子，晉太尉、中書監，封宋公，後受禪稱宋武帝。今見帶名批劉穆之啓兩紙，共六行矣。皇矣文帝，天知正、隸〔二〕。舉已達於縱橫〔三〕，攀王媚於緊細〔四〕。獻之〔五〕。文帝，諱義隆，武帝第三子。今見帶名正、行書兩帖，共七行；雜批五處，共有二十行也。孝且並聞天之鶴唳。向精專而習熟，幾可與之興替。尚瞻擊水之鵬搏，武則武威戡難，翰墨馳聲。雖稟訓而已高〔六〕，恨一簣而未成。徒忌人之賢已，冀及父之令名〔七〕。王僧虔書，用拙筆以自容〔八〕。與思話而雄強，追彥琳而愧恥。蕭思話、孔琳之〔九〕。若夷狄之佳麗〔一〇〕，慕顔容於桃李。孝武帝，諱駿，字休龍，文帝第三子。今見帶名正書啓十行，又行書都四

紙〔二〕，共十三行〔三〕。

太宗徽音，用壯之心。遺棄鄙野〔二三〕，不無高深。快突俗工〔二四〕，匠古鄰今〔二五〕。冠粗梨之下果，怯鸞鳳之珍禽。（明帝，諱彧，字休炳，孝武帝弟。今見帶名行書四紙，并批雜啟等〔二六〕，共八行也。）

南平休玄，筆力自全。（南平王鑠，字休玄，文帝第四子。今見帶名啟正書兩行〔二八〕。）幼齒結構，老成天然。比夫鳥在彀，龍潛泉〔二七〕。符彩卓爾，文詞粲然。（海陵王休茂，文帝第十四子〔三〇〕。今見正書帶名啟四行，姚懷珍押尾。）

休茂尚沖，已工法則〔一九〕。長於用筆、結字，短於精神、骨力。性靈可觀，運用未極。猶鳧雛鵠子，初備羽翼。若夫小王風範，骨秀靈運。（謝靈運，陳郡人，宋侍中、秘書監。今見帶名行書七行。）快利不拘，威儀或擯。方明寬和，隱媚且潤〔二四〕。（謝方明，陳郡人，惠連父，宋會稽太守。今見帶名正書籤三行也。）猶飛湍激矢，電注雷震〔三三〕。後見三謝、兩張〔三二〕，連輝並俊。

茂度逸翰，景雲清規〔二五〕。（張茂度，吳郡人，宋會稽太守。）並心輕兩王，蹟反宗師〔二七〕。（張永，字景雲，茂度子，宋征西將軍〔二八〕。今見正、行、草書五紙，共三十行矣。）或大言而峻薄，擬鶴鳴而子和，殊鯉退而學詩。敬元則親得法於子敬，雖時移而間出。手稽（張茂度，吳郡人，宋會稽太守。今見具姓名行、草書兩紙，共十行。）對文帝云：「臣恨二王不得臣之體。」或寡譽而崎奇〔二六〕。

無方，心敏奧術。磅礡而不忘本分〔二九〕。縱橫而粗得師骨。遇其合時，髣髴唐突。猶圖驥驥而莫展，塑真仙而非實。爾後王、羊謬同，眾靡餘風〔三〇〕。彥琳、敬叔，允執厥中。孔則愈於緊速，病於乾偏〔三一〕。超舉之餘，窺羊及肩。猶蓬、瀛心想，濩、武風傳。競其豐利，又

觀薄氏。纖圓克成，骨力猶稚。精彩潤密，乃誠莫貳。掩友凌師〔三一〕，抑亦其次。雖鍾無

金價，而珉實玉類。羊欣，字敬元，泰山人，不疑子，宋中散大夫。與丘道護同授獻之筆法〔三二〕。今見正、行、草具

姓名書二十餘紙，凡六七卷。所言「王、羊謬同」，諺云：「買王得羊，不失所望。」言虛也。孔琳之，字彥琳，會稽人，宋

太常卿。今見具姓名正、行書三紙，共二十行。薄紹之，字敬叔，丹陽人，宋給事中。與羊、孔並師小王〔三四〕。今見具姓

名行書四紙，共二十八行。

〔一〕高躅莫究其涯　「莫究其涯」，吳抄、傅校作「究其無涯」。

〔二〕天知正隷　「天」，雍正本墨池卷十一、四庫本書苑卷九無。

〔三〕舉己達於縱橫　「舉」，雍正本墨池卷十一、四庫本墨池卷四作「譽」。

〔四〕攀王媚於緊細　「攀」，傅校作「法」。

〔五〕獻之　此二字，何校、宋本書苑卷九、四庫本書苑卷九無。

〔六〕雖稟訓而已高　「訓」，雍正本墨池卷十一、四庫本墨池卷四作「性」。

〔七〕冀及父之令名　「冀」，原作「異」，據四庫本墨池卷四、汪校本書苑卷九改。

〔八〕王僧虔書用拙筆以自容　此二句，四庫本墨池卷四「孝武書視文帝爲未及」，宋本書苑卷九、

四庫本書苑卷九、汪校本書苑卷九無。吳抄、雍正本墨池卷十一「拙」作「掘」字通。南齊書王

僧虔傳：「大明世，常用掘筆書，以此見容。」所用爲「掘」字。

〔九〕蕭思話孔琳之　此六字，宋本書苑卷九、四庫本書苑卷九、汪校本書苑卷九無。

〔一〇〕　若夷狄之佳麗　「夷狄」，汪校本書苑卷九作「焉支」，四庫本述書賦卷上作「燕趙」。

〔一一〕　又行書都四紙　「書都」，吳抄、傅校作「草書都」，雍正本墨池卷十一、四庫本墨池卷四作「草俱」。

〔一二〕　共十三行　「十三」，吳抄、傅校作「二十三」。

〔一三〕　遺棄鄙野　「遺」，汪校本書苑卷九作「情」。

〔一四〕　快突俗工　學津本作「快掃俗工」，雍正本墨池卷十一、四庫本墨池卷四作「快掃時俗」，汪校本書苑卷九作「決突俗工」。

〔一五〕　匠古鄰今　雍正本墨池卷十一作「精古遴今」，四庫本墨池卷四作「淵」，則爲避諱字回改。雍正本墨池卷十一、四庫本墨池卷四作「欲超古今」。

〔一六〕　并批雜啓等　「批雜」，四庫本述書賦卷上作「雜批」。按本卷注中「批雜」一語僅見於此，而「雜批」一語屢見，疑是。

〔一七〕　龍潛泉　「泉」，雍正本墨池卷十一、四庫本墨池卷四作「淵」，則爲避諱字回改。

〔一八〕　今見帶名啓正書兩行　「兩」，雍正本墨池卷十一、四庫本墨池卷四作「四」。

〔一九〕　已工法則　「工」，吳抄、傅校、宋本書苑卷九作「恭」。

〔二〇〕　文帝第十四子　「十四」，嘉靖本、王本、吳抄、四庫本述書賦卷上作「四十四」，誤。宋書文九王傳：「文帝十九男。」

〔二一〕　後見三謝兩張　「後」，吳抄、傅校、雍正本墨池卷十一、四庫本墨池卷四、四庫本書苑卷九作

〔二七〕　蹟反宗師　「反」原作「及」，據汪校本書苑卷九改，於意始順。

〔二六〕　或寡譽而崎奇　「崎」，嘉靖本、王本、四庫本書苑卷九、四庫本述書賦卷上作「拙」，宋本書苑卷九、汪校本書苑卷九作「掘」，雍正本墨池卷十一、四庫本墨池卷四作「振」。又，此句下原有「王僧虔書，用拙筆以自容」二句小字注，不當在此處，且已見上文，吳抄、傅校、雍正本墨池卷十一、四庫本墨池卷四並無，茲據刪。

〔二五〕　景雲清規　「景雲」，原作「景初」，據宋書張永傳、南史張永傳改。下文小字注「景雲對文帝云」「景雲」原亦作「景初」，據吳抄改。又下小字注「字景雲」，原亦作「景初」，徑改，不另出校。按宋書張永傳：「（張茂度子）永字景雲，初爲郡主簿。」「雲」後緊接「初」字，或可於此處窺知致誤之由。

〔二四〕　隱媚且潤　「隱」，王本、吳抄、雍正本墨池卷十一、四庫本墨池卷四、四庫本述書賦卷上作「穩」，義通。

〔二三〕　電注雷震　「震」，吳抄、傅校、雍正本墨池卷十一、四庫本墨池卷四、四庫本書苑卷九作「石」。

〔二二〕　猶飛湍激矢　「矢」，雍正本墨池卷十一、四庫本墨池卷四、汪校本書苑卷九作「石」。

〔二一〕　「復」，疑是。「三謝」，或即下注文所及之謝靈運、謝方明、謝惠連。吳抄、傅校、四庫本墨池卷四作「二謝」，則指下文所及之前二者。

〔二八〕宋征西將軍　宋書張永傳記「永爲征北將軍。」

〔二七〕磅礴而不忘本分　「磅礴」，原作「虛薄」，據四庫本書苑卷九改。雍正本墨池卷十一、四庫本墨池卷四、汪校本書苑卷九作「寧磅礴」。范校：「疑原作『旁礴』，通『磅礴』，形似而誤。」虛薄，虛浮淺薄。羊欣書時人甚重之，此段正亦襃揚之語，不當用此詞。

〔二五〕衆靡餘風　「衆」，吳抄、傅校、四庫本墨池卷四、四庫本書苑卷九作「枯」。

〔二四〕病於乾偏　「乾」，學津本、何校、雍正本墨池卷十一、宋本書苑卷九、四庫本書苑卷九作「草」。

〔二三〕掩友凌師　「掩」，吳抄、四庫本墨池卷四作「架」，何校、傅校、雍正本墨池卷十一、汪校本書苑卷九作「駕」，義通。

〔二二〕與丘道護同授獻之筆法　「授」，雍正本墨池卷十一、四庫本墨池卷四、四庫本書苑卷九作「受」，字通。

〔二一〕與羊孔並師小王　「羊」，原作「楊」，據吳抄旁校、何校、四庫本墨池卷四、四庫本書苑卷九改。〔小〕四庫本書苑卷九作「二」，疑誤，史籍多載二人師小王。

淮水茂族〔一〕，敬弘不墜。故朝餘風，翰墨兼至。既約古而任逸，亦遺能而獨缺〔二〕。猶刜挻埴於昔人〔三〕，全朴略而成器。　王敬弘，琅邪人，導孫〔四〕。桓玄姊夫〔五〕。宋侍中、左光祿大夫。今

見具姓名草書一紙，四行也。蔓衍枝派，思玄不忘。穩厚而無法度，淳和而蓄鋒芒。猶君子自適，順時行藏。王思玄，瑯琊人，宋南康太守。

大令典則，中散氣調〔六〕。薄首孔肩，體格惟肖。如驚弦履險，避地膚峭。顏氏儒門，士遜墨妙。右將軍、東揚州刺史。今見具姓名行書一紙，五行。言「薄首孔肩」，則獻之〔七〕、羊欣、紹之、琳之。顏竣，字士遜，瑯琊人，延之子，宋

垣公護之〔八〕，神凝筆遲。富雅景，乏士規。猶門寒道高，衣薜言詩〔九〕。師資小王，深入閫域。安知逸氣，未詳筆力。猶驥異真龍，紫非正色。垣護之，字彥宗，略陽人〔一〇〕。宋寧朔將軍。今見具姓名行書一紙，四行。

翩翩正祖，恭己法則。駱簡，字正祖，丹陽人，宋鉅野令。今見行書一紙，五行。有姚懷珍、徐僧權等押尾。

思話綿密，緩步娉婷。任性工隸〔一二〕，師羊過青。似鳧鷗雁鶩，游戲沙汀。蕭思話，蘭陵人，宋散騎常侍，太中大宋征西將軍，丹陽尹。今見帶名正書啓兩紙，共十三行，具姓名行書三行。

二王變古，法有所屬。兢兢秀之，斂翰謹束。如仙童樂静，不見可欲。龐秀之，宋江州刺史。

企彥琳之牆仞，遵茂度之軌躅。豈聞一而得三，同出吳而入蜀。張茂度〔一三〕。今見正書具姓名啓一紙，十行。

仲遠循常，縣衷邇俗。巢尚之，字仲遠，魯國人，宋寧朔將軍。今見帶名行書七行。

世期旁通，崛强斷利。參方回之章法，得敬元之草意。裴松之，字世期，河東人，宋散騎常侍，太中大羊欣。

匪庖丁之解牛，同君子之不器。

長玉靡慢，神閑態穠。荷小王之偉質〔一四〕，錯明帝之高蹈。猶執德而風塵不雜〔一五〕，發言而禮儀攸從。徐爰，字長玉，瑯琊人。本名瑗，避傅亮諱除

「玉」〔一六〕。宋太中大夫。今見正書具姓名上明帝啓一紙〔一七〕，五行。江侯僧安，捷利而乾〔一八〕。貌兼輕媚，

體出多端。猶廣庭之卉木〔一九〕，小苑之峰巒。江僧安，陳留人，宋太子中庶子。今見具姓名行書一紙，八行。

道力草雄，圓轉不窮。壯自躬之體格，疲逸少之遺風〔二○〕。猶立言而逍遙出世，驗迹乃

夙夜在公。賀道力，會稽人，宋吳興令。今見姓名章書二紙〔二一〕共二十行。

〔一〕淮水茂族　「茂」，傅校作「舊」。

〔二〕亦遺能而獨駃　「駃」，原作「駛」，據嘉靖本、王本、何校、宋本書苑卷九、四庫本書苑卷九改。「駃」通「快」。

〔三〕猶粉埏埴於昔人　「埴」，原作「植」，據吳抄、四庫本、雍正本墨池卷十一、四庫本墨池卷四、四庫本書苑卷九改。

〔四〕導孫　據晉書王廙傳、南史王裕之傳，廙至敬弘世系爲：廙，胡之，茂之，敬弘（裕之），即敬弘爲廙曾孫。而廙爲丞相導從弟，則敬弘於導爲從曾孫。「導孫」云者，渾言之耶？

〔五〕桓玄姊夫　此句，宋本書苑卷九、四庫本書苑卷九、汪校本書苑卷九無。

〔六〕中散氣調　「氣」，雍正本墨池卷十一、四庫本墨池卷四作「風」。

〔七〕言薄首孔肩則獻之　何批：「『大令中散』四字。」按，此二句，宋本書苑卷九、四庫本書苑卷九、汪校本書苑卷九無。「則」，吳抄作「即」。

〔八〕垣公護之　「垣」，原作「桓」，據吳抄旁校、四庫本、傅校改。下小字注「垣護之」之「垣」同改。

按宋書、南史有垣護之傳。參第二四一頁校〔二五〕。

〔九〕衣薛言詩 「薛」，傅校、雍正本墨池卷十一、四庫本墨池卷四作「褐」。「詩」，原作「時」，據吳抄、傅校、雍正本墨池卷十一、四庫本墨池卷四、四庫本書苑卷九改。

〔一〇〕略陽人 原作「洛陽人」。宋書垣護之傳、南史垣護之傳均謂：「垣護之字彦宗，略陽桓道人也。」是。參元和姓纂卷四「垣」條。茲據改。

〔一一〕任性工隸 「任性」，四庫本墨池卷四作「一心」，四庫本書苑卷九、汪校本書苑卷九作「任情」。

〔一二〕張茂度 此三字，宋本書苑卷九、四庫本書苑卷九、汪校本書苑卷九無。

〔一三〕二十四行 「行」，雍正本墨池卷十一、四庫本墨池卷四作「條」。

〔一四〕荷小王之偉質 「荷」，四庫本書苑卷九作「何」，疑誤。

〔一五〕猶執德而風塵不雜 「猶」，原脫，據吳抄、傅校、雍正本墨池卷十一、四庫本墨池卷四、汪校本書苑卷九補。

〔一六〕避傅亮諱除玉 此句，雍正本墨池卷十一、四庫本墨池卷四無。

〔一七〕今見正書具姓名上明帝啓一紙 「紙」，四庫本墨池卷四作「十」，當誤。

〔一八〕捷利而乾 「捷」，原作「捷」，據吳抄、傅校、四庫本書苑卷九、汪校本書苑卷九改。四庫本墨池卷四作「健」。

〔一九〕猶廣庭之卉木 「廣庭」，雍正本墨池卷十一、四庫本墨池卷四作「閑庭」。

〔二〇〕疲逸少之遺風　「疲」，四庫本書苑卷九、汪校本書苑卷九作「瘦」。「遺風」，吳抄、傅校、雍正本

墨池卷十一、四庫本墨池卷四作「流通」。

〔二一〕今見具姓名章書二紙　「章」，嘉靖本、吳抄、傅校、雍正本墨池卷十一、四庫本墨池卷四作「草」。

賦稱「草雄」，或當從校本。

齊高則文武英威，時來運歸。挺生紹伯，墨妙翰飛。觀乎吐納僧虔，擠排子敬。昂藏

鬱拔，勝草負正。猶力稽牛刀，水展龍性。蕭道成，字紹伯，蘭陵人，承之子〔一〕。宋右僕射、太尉，封十郡

為王〔二〕。及受禪即位，稱齊高帝。今見具姓名行、草書及雜批三十餘紙〔三〕。世祖宣遠，象賢豈敢。仰英規

而無功，超筆力而有膽。莫顧程式，率繇胸襟。能騁逸氣，未忘童心。若橫波束薪，泛濫

淺深。武帝諱賾〔四〕，字宣遠，高帝長子。今見帶名行、草書及雜批等十餘紙〔五〕。子良則能知未善，心遠

蹟邇。家風若遺，古則翻鄙。雖有力而無體，將從真而自美。猶土階茅茨，儉德之始。竟

陵王子良，武帝子。今見帶名行書四行。彦回無節，筆翰亦爾。快利不拘〔六〕，足用而已。如拔楓

柳，抑亦杞梓〔七〕。褚淵，字彦回，河南人，宋末與高帝同掌樞密，後齊臺建，以佐命功，受司徒、中書監。今見具姓

名草書二紙，共一十三行。蔚先忠良，自我名揚。老成不虧〔八〕，和雅允藏。若窮隱肥遁〔九〕，志

傲侯王。褚賁，字蔚先，淵之子，齊秘書監。因父憂免職，便不仕。時人以為恥父失節於宋室，遂爾屏居。今見正書

啓具姓名一紙，凡八行。非禮不言，從容始昌。如碩德君子，道義難量。而盛德有素，筆精源長。〔徐孝嗣，字始昌，東海人，齊太尉、尚書令。今見正書啓共二紙〔一○〕。〕緻豐富，得能失剛。鼓怒駿爽，阻圓任强。然而神高氣全，耿介鋒芒。發卷伸紙，滿目輝光。才行兼而雙絶〔一一〕，名實副而特彰。如運籌決勝，威震殊方。簡穆父子，載茂餘芳。僧虔則密。兄則雜太祖高帝。而外兼〔一二〕，禀家君於己分；弟則纖薄無滯，過庭益俊。〔伯寶、次道，並能寬閑墨妙〔一三〕，逸速毫奮〔一四〕。〕比達士與君子，人不知而不惴。仲寶同夫季舒，署名莫窺牆仞。〔王僧虔，瑯瑘人，曇首子，齊尚書令、簡穆公。今見正書具姓名啓二，併行書共十五紙〔一五〕。王慈，字伯寶；王志，字次道。並僧虔子。慈，齊侍中冠軍。今見具姓名行書兩紙，共二十五行。弟志，齊侍中、吏部尚書。今見具姓名行書三帖〔一六〕，共七行。王儉，字仲寶，僧綽子，齊尚書令〔一七〕，今見署名啓行字而已〔一八〕，與孔廞同。廞字季舒。〕茂謙則壯而不密，騁志恒俗。輕師模，任縱欲。如勇夫格獸，徑越林麓。〔到撝〔一九〕，字茂謙，彭城人，齊太子洗馬、御史中丞。今見行書兩紙，共二十行〔二○〕。〕依蕭附王，〔道成、僧虔。〕俱曰慕藺。論骨氣而胡壯，驗精神而顧峻。猶柳岸之先春〔二三〕，得地連於河潤。〔顧寶先，吳郡人，齊司徒、左西掾。今見具姓名行書兩紙，共二十行〔二二〕。胡諧之，南昌人，齊度支尚書。今見帶名行書一紙，八行。〕寶先、諧之〔二一〕，同調合韻。差池去就，羽翮齊振。儉德君子，清朝士人。〔徐希秀，瑯瑘人，齊驍騎將軍。今見具姓名行書、草書兩紙，共十二行〔二五〕。〕思光逸希秀之蹟，敬叔之倫。〔薄紹之。〕正則謹促有度〔二四〕，草則拘檢靡伸。如

才，揮翰無滯。超寶先之力，從僧虔之制。越恒規而涉往〔二六〕，出衆格而靡繼。如塞路蓬轉，摩霄鳶唳。

〔一〕承之 原作「永之」，據吳抄、雍正本墨池卷十一、四庫本墨池卷四改。今見具姓名草書一紙，九行。蕭道成父名承之，見南齊書高帝紀。

〔二〕封十郡爲王 此句，雍正本墨池卷十一、四庫本墨池卷四無。

〔三〕今見具姓名行草書及雜批三十餘紙 「三十」，吳抄、傅校作「四十」。「紙」，雍正本墨池卷十一、四庫本墨池卷四、汪校本書苑卷九改。齊武帝名

〔四〕武帝諱賾 「賾」，原作「頤」，據吳抄旁校、傅校、宋本書苑卷九、四庫本書苑卷九改。齊武帝名賾，見南齊書武帝紀。

〔五〕今見帶名行草書及雜批等十餘紙 「紙」，四庫本墨池卷四作「行」。

〔六〕快利不拘 「快利」，原作「決利」，不辭，據吳抄、傅校、雍正本墨池卷十一、四庫本墨池卷四、汪校本書苑卷九改。

〔七〕如拔楓柳抑亦杞梓 此二句，學津本、雍正本墨池卷十一、四庫本墨池卷四作「如垂枝楓柳，抑葉杞梓」，汪校本書苑卷九略同，唯「楓」作「風」，當誤。

〔八〕老成不虧 「不虧」，吳抄、傅校作「或戲」，吳抄旁校「戲」改「虧」，當是。

〔九〕若窮隱肥遁 「若窮隱」，四庫本墨池卷四作「躬甘」。「窮」，吳抄作「躬」。

〔一〇〕今見正書啓共二紙 「共二紙」，吳抄作「共三紙」，雍正本墨池卷十一、四庫本墨池卷四作「二紙
共有三行」。

〔一一〕才行兼而雙絶 「行」，吳抄、傅校、四庫本墨池卷四作「位」。

〔一二〕兄則雜太祖高帝而外兼 「太祖」，原爲小字注文。按太祖即高帝，作小字注顯誤，兹據吳抄、傅
校、四庫本墨池卷四改作大字正文。宋本書苑卷九、四庫本書苑卷九、汪校本書苑卷九無「太祖
高帝」四字。

〔一三〕並能寬閑墨妙 「妙」，吳抄、傅校作「沉」。

〔一四〕逸速毫奮 「逸速」，雍正本墨池卷十一作「沉逸」。

〔一五〕今見正書具姓名啓二併行書共十五紙 此二句，四庫本墨池卷四作「今見正書具姓名書共十五
紙」。「二」，雍正本墨池卷十一作「一」。

〔一六〕今見具姓名行書三帖 「三」，雍正本墨池卷十一、四庫本墨池卷四作「二」。

〔一七〕齊尚書令 「令」，宋本書苑卷九、四庫本書苑卷九無，非是。南齊書王儉傳載儉爲尚書令。

〔一八〕今見署名啓行字而已 「行」，雍正本墨池卷十一、四庫本墨池卷四無。

〔一九〕到撝 原作「劉撝」，據王本、吳抄旁校、何校、四庫本述書賦卷上改。南齊書到撝傳：「到撝字
茂謙，彭城武原人也。」參第二四一頁校〔二六〕。

〔二〇〕共二十行 「二十」，傅校作「三十」。

〔三一〕寶先諧之 「寶先」，原作「寶光」，據吳抄、傅校改。下文小字注「顧寶光」，亦據吳抄改「顧寶

先」。後「超寶光之力」，亦據吳抄、傅校改「超寶先之力」。參第二四一頁校〔七〕。「諧之」，原作

「楷之」，據吳抄、傅校、雍正本墨池卷十一、四庫本書苑卷九改。下文小字注「胡楷之」，亦據吳

抄、四庫本、傅校、雍正本墨池卷十一、四庫本書苑卷九改「胡諧之」。參第二四一頁校〔八〕。

〔三二〕猶柳岸之先春 「柳岸」，嘉靖本、吳抄、傅校、雍正本墨池卷十一、四庫本書苑卷

九、四庫本書苑卷九、汪校本書苑卷九、四庫本述書賦卷上作「岸柳」。

〔三三〕共二十行 「二」吳抄無。

〔三四〕正則謹促有度 「謹」，吳抄、傅校、雍正本墨池卷十一、四庫本墨池卷四作「緊」。

〔三五〕共十二行 「十二」，雍正本墨池卷十一、四庫本墨池卷四作「二十」。

〔三六〕越恒規而涉往 「往」，吳抄、傅校作「狂」；四庫本書苑卷九作「強」。

梁則高祖叔達，恢弘厥躬。泯規矩，合童蒙。文勝質而辭寡〔一〕，明察衆而理窮。猶

巧匠琢玉〔二〕，心愜雕蟲。蕭衍，字叔達，蘭陵人，順之子，齊左僕射、征東將軍〔三〕。封梁王。及受禪即位，稱梁

武帝。今見帶名行書及制草、雜批等四十餘紙〔四〕。 簡文慕鍾，不瑕有害。懶景喬而含古，蕭子雲、肩

邵陵而去泰。簡文帝，諱綱，字世纘，武帝第三子。今見帶名正書啓四紙，并寫禪師碑文六紙及行書四行。 世調

則氣吞元常，若置度内。 方之世達〔五〕，蕭特。旨趣猶眛。擅時譽而徒高，考遺蹤而罕逮。

邵陵王綸，字世調，武帝第六子。今見帶名行書三紙。

小殊。惟數君之翰墨，稱去聲〔六〕。天倫之友于。孝元不拘，快利睢盱。習寬疎於一體，加緊薄而

世誠，武帝第七子。今見具姓名行書二十五行〔七〕。仲正則寬而壯，賒而密。婆娑蹣跚，綽約文

質〔八〕。稟庭訓而微過，任天然而自逸。若眾山之連峰，探仙洞而不一。蕭確，字仲正，綸子，梁

廣州刺史，永安侯。今見具姓名行，草書兩紙，二十五行。景喬則潤色鍾門，性情勵己。豐媚輕巧，纖慢蕭子雲，字景喬，

旖旎。詩雖易其國風〔九〕，賜豈賢於夫子。猶鸞窺鏡而鼓翼，虎不咥而履尾。蕭

蘭陵人，國子祭酒。今見正書具姓名啓及臨右軍書共三十行〔一〇〕，又見草書六十餘紙。名劣筆健〔一一〕，乃

逢王克。通流未精，疎快不忒。猶腐儒宿士〔一二〕，運用自得。王克，瑯琊人，梁尚書僕射。今見具姓

名草書四行，有胡昂印尾。陸杲迅熟，騁捷遺能〔一三〕。任縱便，無風稜。如郊坰羽獵，翻翩奔

騰〔一四〕。陸杲，吳郡人，梁光祿大夫，揚州大中正。今見具姓名草書九行。體雜閑利，覿夫彥昇。

無法，任胸懷而足憑。猶注懸泉，咽凝冰。任昉，字彥昇，樂安人，梁吏部郎中〔一五〕，掌著作。今見具姓名

草書五行。茂遠捷銳〔一六〕，足以自給。彥和連環，迅不可及。如過雨之奔簷雷，飛燎之赫原

隰。傅昭，字茂遠，北地人，梁秘書監，金紫光祿大夫。貞子〔一七〕。今見具姓名草書一紙，二十一行〔一八〕。朱异，字彥

和，吳郡人，中領軍，右僕射。今見具姓名草書一紙，十三行〔一九〕。文海緊快，勢逸氣高〔二〇〕。未忘俗格，銳

意操刀。猶樂成名於朝市〔二一〕，嘯遁迹於蓬蒿。王籍，字文海，瑯琊人，僧祐子〔二二〕梁左塘令〔二三〕。今見

具姓名草書，凡八行。季和慢速，風規所屬。圓轉頗通，骨氣未足。殷鈞，字季和，陳郡人，梁國子祭酒。

今見行、草書兩帖，共有一紙三行[三四]。文機纖潤[三五]，穩正利草。阮研，字文機，陳留人，梁交州刺史。今見具姓名

褒殷，庶幾同塵。似泉激溜於懸磴，木垂條於晚春。阮研、字文機，陳留人，梁交州刺史。今見具姓名

正、行，草書五十餘紙。惟子深與世達[三六]，總景喬之幼志。俱親拂毫，同陪結字。深正穩而寡

力，達草寬而豐意。或比父而疎省，或過師而巧媚[三七]。誰與別其羅紈，且欲同乎篋

笥[三八]。王褒，字子深，瑯琊人，規子，梁尚書僕射。子雲妻之猶子。蕭特，字世達，子雲子，梁海鹽令。今見正、

行、草書具姓名共有二十六紙[三0]。肩吾通塞，併乏天性[三一]。庾肩吾，字子慎，新野人，梁度支尚書。今見具

研[三三]。何至遼複。使鉛刀之均鋒，稱並利而則佞[三二]。工歸文華，拙見草正。徒聞師阮，阮

姓名行書三紙。通明高爽，緊密自然。擺闔宋文，峻削阮研。陶弘景，字通明，丹陽人，隱居山林。

鶴頸[三四]，奮舉雲天。陶弘景，字通明，丹陽人，隱居山林。武帝追謚貞白先生[三五]。今見具姓名正、行書一十二

行[三六]。彥標氣懦[三七]，任力或滯。猶翩短風高，昇沉靡制。江蒨，字彥標，濟陽人，梁吏部侍郎。今見

具姓名行書一紙[三八]三行。弘讓迅快，放誕可觀。利疾速，著輕乾[三九]。若星居僻陋[四0]，木蔓

繆盤[四一]。周弘讓，汝南人，弘正弟。今見草書七行，有胡昂押尾[四二]。蠢蠢懷約，任己作制。若孤陋儒

生，辛勤一藝。范懷約，吳郡人，梁東宮侍書。今見正書寫正覽一卷，并具姓名行書一紙。〇一宋本上卷從此

止[四三]。

〔一〕　文勝質而辭寡　「辭」，吳抄、傅校、雍正本墨池卷十一、四庫本墨池卷四作「德」。

〔二〕　猶巧匠琢玉　「巧匠琢玉」，吳抄、雍正本墨池卷十一、四庫本墨池卷四作「巧遺璞玉」，傅校作「功遺琢玉」。

〔三〕　征東將軍　雍正本墨池卷十一、四庫本墨池卷四作「大將軍」。按南齊書武帝紀記蕭衍先後爲征東將軍、征東大將軍。

〔四〕　今見帶名行書及制草雜批等四十餘紙　「紙」，雍正本墨池卷十一、四庫本墨池卷四作「行」。

〔五〕　世達　原作「惠達」，據傅校改。梁書蕭特傳：「特字世達，早知名，亦善草隸。」

〔六〕　去聲　此二字，宋本書苑卷九、四庫本書苑卷九、汪校本書苑卷九無。

〔七〕　今見具名行書一十五行　「行書」，吳抄、傅校作「行草書」。「一十五」，吳抄、傅校、雍正本墨池卷十一、四庫本墨池卷四作「二十三」。

〔八〕　綽約文質　「文」，嘉靖本、宋本書苑卷九、四庫本書苑卷九作「父」。按下文有「稟庭訓」云云，則作「父」亦自可能。

〔九〕　詩雖易其國風　「詩」，吳抄、傅校作「法」。

〔一〇〕今見正書具姓名啓及臨右軍書共三十行　「三十」，雍正本墨池卷十一、四庫本墨池卷四作「一十四」。

〔一一〕名劣筆健　「健」，四庫本書苑卷九、汪校本書苑卷九作「捷」。

〔一四〕猶樂成名於朝市　「市」，原作「野」，據吳抄、傅校、雍正本墨池卷十一、四庫本墨池卷四、汪校本

〔一五〕勢逸氣高　「逸」，吳抄、傅校作「尖」，四庫本墨池卷四作「失」。

〔一六〕今見具姓名草書一紙十三行　「一紙十三行」，嘉靖本、吳抄、傅校作「一紙十二行」，雍正本墨池卷十一、四庫本墨池卷四作「十二行」。

〔一七〕一十一行　「十一」，四庫本墨池卷四作「二十一」。

〔一八〕茂遠捷銳　「捷」，學津本、雍正本墨池卷十一、四庫本墨池卷四作「健」。

〔一九〕貞子　疑爲「淡子」之誤。梁書傅昭傳謂昭父名淡，又謂昭謚貞子。按此賦注例，此處多注某人爲某人之子。

〔二〇〕吏部郎中　原作「吏部侍郎」，據四庫本墨池卷四改。梁書任昉傳：「高祖踐阼，拜黃門侍郎，遷吏部郎中，尋以本官掌著作」。

〔二一〕翻翩奔騰　「翻翩」，吳抄、傅校作「翩翩」，吳抄旁校、何校、四庫本墨池卷四作「翩翩」，汪校本書苑卷九作「翩翩」，雍正本墨池卷十一作「翩翩」，嘉靖本、宋本書苑卷九、四庫本書苑卷九作「翩翩」。按字形多訛，而意爲飛翼，底本當不誤。

〔二二〕騁捷遺能　「騁捷」，原作「騁健」，據吳抄、學津本、傅校、雍正本墨池卷十一、四庫本墨池卷四、四庫本書苑卷九、汪校本書苑卷九改。

〔二三〕猶腐儒宿士　「宿」，雍正本墨池卷十一、四庫本墨池卷四作「壯」。

〔三〇〕書苑卷九改，文意始順。

〔三一〕僧祐　原作「僧虔」，據吳抄、傅校、雍正本墨池卷十一、四庫本墨池卷四改。梁書王籍傳：「王籍字文海，琅邪臨沂人。祖遠，宋光祿勳。父僧祐，齊驍騎將軍。」

〔三二〕左塘　吳抄旁校、何校、宋本書苑卷九、四庫本書苑卷九、汪校本書苑卷九作「左唐」。梁書王籍傳記爲「作塘」。按後漢書郡國志四、晉書地理志下、宋書州郡志三等均記此地名爲「作唐」。

〔三三〕今見行草書兩帖共有一紙三行　吳抄作「今見草書兩紙共一十三行矣」。

〔三四〕文機　雍正本述書賦卷上作「文礙」。四庫本墨池卷十一、四庫本墨池卷四作「文幾」，嘉靖本、王本、吳抄、雍正本墨池卷六、四庫本墨池卷二、宋本書苑卷四、四庫本書苑卷四、汪校本書苑卷四亦作「字文幾」，嘉靖本、王本、吳抄、傅校、宋本書苑卷九、四庫本述書賦卷上又作「字文礙」。王利器顏氏家訓集解雜藝解「阮交州」：「阮研字文幾」。「然」、「機」常混用，梁庾肩吾書品論「阮研」名下注即作「文幾」，故仍之。

〔三五〕文機　雍正本述書賦卷上作「文礙」。按周易繫辭上：「夫易，聖人之所以極深而研幾也。」名，字相關。本書卷二梁庾肩吾書品論「阮研」名下注即作「文幾」。嘉靖本、王本、吳抄、雍正本墨池卷六、四庫本墨池卷四亦作「文機」，故仍之。下文小字注「字世達」亦同改。之字，一作文幾，一作文礙，皆有義理，未能輒定。殆取義於「礙，摩也」。或仍當以「幾」爲正字。

〔三六〕世達　原作「惠達」，據梁書蕭特傳改。下文小字注「字世達」亦同改。參第二八四頁校〔五〕。

〔三七〕或過師而巧媚　「而」，吳抄、傅校、四庫本墨池卷四作「之」。

〔二八〕 且欲同乎箧筍　「欲」，吳抄、傅校、雍正本墨池卷十一、四庫本墨池卷四作「見」。

〔二九〕 子雲妻之猶子　此句原脱，據吳校旁校、何校、傅校補。四庫本墨池卷四缺上「子」字。

〔三〇〕 今見正行草書具姓名共有二十六紙　「二十六」，四庫本墨池卷四作「三十六」。「紙」，吳抄、四庫本述書賦卷上作「行」，疑誤。

〔三一〕 併乏天性　「併乏」，四庫本墨池卷四作「秉之」。

〔三二〕 阮研　此二字，宋本書苑卷九、四庫本書苑卷九無。

〔三三〕 稱並利而則佞　「利」，四庫本述書賦卷上作「列」。「則」，汪校本書苑卷九作「側」。

〔三四〕 龍髯鶴頸　雍正本墨池卷十一、四庫本墨池卷四作「髯龍頂鶴」。

〔三五〕 武帝追謚貞白先生　「貞白」，原作「真白」，據吳抄、四庫本、傅校、雍正本墨池卷十一、四庫本墨池卷四、宋本書苑卷九、四庫本書苑卷九、汪校本書苑卷九改。梁書陶弘景傳：「詔贈中散大夫，謚曰貞白先生。」

〔三六〕 今見具姓名正行書二十二行　「二十二」，嘉靖本、吳抄、傅校、雍正本墨池卷十一、四庫本墨池卷四作「一十三」。

〔三七〕 彥標氣懦　「彥標」，原作「彥淵」，據雍正本墨池卷十一、四庫本墨池卷四改。梁書江蒨傳：「江蒨字彥標，濟陽考城人。」「懦」，四庫本墨池卷四作「充」，疑誤。

〔三八〕 今見具姓名行書一紙　「一紙」，雍正本墨池卷十一、四庫本墨池卷四無。

〔三九〕利疾速著輕乾　此二句，雍正本墨池卷十一、四庫本墨池卷四、汪校本書苑卷九作「利疾速著，筆墨輕乾」。

〔四〇〕若星居僻陋　「星居」，星散而居。傅校作「山居」，汪校本書苑卷九作「里居」。

〔四一〕木蔓樛盤　「木蔓」，嘉靖本、吳抄、傅校、雍正本墨池卷十一、宋本書苑卷九、汪校本書苑卷九作「蔓木」，四庫本墨池卷四作「蔓草」。

〔四二〕有胡昂押尾　「押」，何校、雍正本墨池卷十一、四庫本墨池卷四作「印」。按「胡昂印尾」語前後皆見，或當是。

〔四三〕一宋本上卷從此止　「止」，原作「上」，顯誤，據四庫本、學津本改。按，宋本書苑上卷確止於此，此當即「宋本」之所指也。

爰及陳氏〔一〕，霸先刱業。盤桓有威，牢落無則〔二〕。等王師憑怒，挫釛攻劫。嗟文煬而不知，徒染毫而敗法〔三〕。陳霸先，潁川人，文讚子，歷梁司空、丞相，封為陳公。後受禪即位，稱陳武帝。今見批沈恪行書四行〔四〕。文帝諱蒨，字子華，武帝子。見批陸瓊行書三行〔五〕。煬帝，諱叔寶，字元秀，宣帝子。今見帶名行書一紙。沈氏后德，名標婺華。允光親署，獨美可嘉。如晚晴陣雲，傍日殘霞。煬帝后沈氏，吳興人，君理之女。今見署啟一紙〔六〕。婺華，后字〔七〕。叔齊鬱然，署押而已〔八〕。伯仁軟慢，尺牘近鄙。欽策之之勁舉〔九〕，雖師心而入流。高疎壯浪，復覩伯謀。並如策馬馳逐，葦航

泛浮。新蔡王叔齊，字子肅〔二〇〕，煬帝弟，官至侍中、國子祭酒。見署名書一紙〔二一〕。廬陵王伯仁，字壽之，文帝

子〔二二〕，官至光禄大夫、中武將軍。今見具姓名行書四行。永陽王伯智，字策之，盧陵王弟，官至翔左將軍〔二三〕。今見

帶名行書七行。桂陽王伯謀，字深之，永陽王弟，官至丹陽尹。今見帶名行書五行〔二四〕。智永、智果，禪林筆精。

智永，俗姓王氏，右軍孫。今見真、草千文數本〔二八〕，并帶名草書二紙。僧智果，會稽人，帶名草書一紙。坡陁總

天機淺而恐泥，志業高而克成。或拘凝重，蕭索家聲。或利凡通，周章擅名〔二五〕。猶能作

緇門之領袖，爲當代之準繩〔二六〕。並如君子勵躬於有道，高人保志而居貞〔二七〕。會稽永欣寺僧

持，獨步方外。甘率性而衆異，非接武於興會。若時違隱淪，卒不冠帶。江總，字總持〔二九〕，濟

陽人。陳尚書令。今見具姓名草書一紙〔三〇〕三行。孝穆鄙重，剛毅任拙。猶偏褾武夫，膽勇智怯〔三一〕。

徐陵，字孝穆，東海人，陳左僕射。今見正書帶名啓一紙。仲倫則快速無度，馳突不疎。尺題已終，筆勢

仍餘。似逸籠檻之衆鳥，恣飛鳴之所如。沈君理，字仲倫，吳興人，陳尚書吏部郎中〔三二〕，駙馬都尉。今見

具姓名草書一紙。德章率爾，流浪急速。骨氣乍高，風神入俗。符縱志而失道，等潰河與顛

木。袁憲，字德章，陳郡人，陳右僕射。今見具姓名草書兩行，有胡昂印尾。快哉伯武，心空手敏〔三三〕。古風

若遺，令範惟允〔三四〕。如平郊逸驥，晚景飛隼。毛喜，字伯武，滎陽人，陳吏部尚書。今見具姓名草、行書，

共有四紙。翩翩濟陽，茂世、希祥。任樸無聞〔三五〕，適俗不忘。父輕而迅，子凜而剛〔三六〕。蔡景

歷，字茂世，濟陽人，陳度支尚書。今見具姓名行、草書三紙。子徵，字希祥，陳中書令。今見具姓名草書二紙〔三七〕。

接武隨波，雷同野王。如異礪肥之挺質〔二八〕，俱竹柏之凌霜。顧野王，字希馮，陳黃門侍郎，領大著作。今見具姓名草書二紙〔二九〕。知道則寬疎弛慢，無可取則。削凡常，病室塞〔三〇〕。猶岸陸縱獺〔三一〕，艱辛騁力。伏知道，昌平人，陳鎮北長史。今見具姓名草書三紙〔三二〕。含茂悠悠，荇蓁同德。迫時季而陵替〔三三〕，俱道喪於翰墨。徒麋鹿爲後先〔三四〕，非勝負可差心。謝勗，字含茂，陳郡人，陳中書令。今見具姓名草書三紙〔三五〕。賀氏曰朗，雖非動人，不事筆力，猶阻學貧〔三六〕。若宦游旅泊〔三七〕，衣化風塵〔三八〕。賀朗，會稽人，陳秘書監，今見具姓名行書三紙〔三九〕。

〔一〕 爰及陳氏　宋本書苑、四庫本書苑、汪校本書苑本述書賦下卷自此句始。

〔二〕 牢落無則　「則」，嘉靖本、王本、吳抄、傅校、雍正本墨池卷十一、四庫本墨池卷十一、四庫本書苑卷十、汪校本書苑卷十作「法」。

〔三〕 徒染毫而敗法　「法」，吳抄旁校、雍正本墨池卷十一、四庫本墨池卷四、汪校本書苑卷十作「業」，傅校作「筆」。

〔四〕 沈恪　原作「沈格」，據吳抄、傅校、雍正本墨池卷十一、四庫本墨池卷四改。沈恪，陳書有傳。

〔五〕 見批陸瓊行書三行　「見」上，何校有「今」字，按例當是。「陸瓊」下，吳抄、傅校、雍正本墨池卷十一、四庫本墨池卷四無。

〔六〕 今見署啓一紙　「啓」，雍正本墨池卷四有「啓」字。

〔七〕 婆華后字　宋本書苑卷十、四庫本書苑卷十、汪校本書苑卷十無此四字。按，據陳書、南史本傳，

「婺華」爲沈后名，非其字。「后字」吳抄、四庫本墨池卷四作「二字」，若是，則此句與上二句斷作「今見署啓一紙」，「婺華」二字。

〔八〕署押而已　「署」吳抄、傅校、雍正本墨池卷十一、四庫本墨池卷四、宋本書苑卷十、汪校本書苑卷十作「名」。

〔九〕策之　原作「榮之」，據吳抄、傅校改。下文小字注「字策之」亦同改。陳書永陽王伯智傳：「永陽王伯智字策之。」南史本傳同。

〔一〇〕子蕭　原作「子蕭」。據吳抄旁校、四庫本、傅校、雍正本墨池卷十一、四庫本墨池卷四、汪校本書苑卷十改。陳書新蔡王叔齊傳：「新蔡王叔齊字子蕭。」

〔一一〕見署名書一紙　雍正本墨池卷十一、四庫本墨池卷四作「今見署名草書一紙」。

〔一二〕文帝　原作「煬帝」，據吳抄旁校改。陳書廬陵王伯仁傳：「廬陵王伯仁字壽之」，世祖第八子也。

〔一三〕翊左將軍　原作「左翊將軍」，據吳抄改。按，史無「左翊將軍」。陳書永陽王伯智傳：「至德二年，入爲侍中，翊左將軍，加特進。」南史陳本紀：「（後主）以新除翊左將軍永陽王伯智爲尚書僕射。」

〔一四〕今見帶名行書五行　「五行」，雍正本墨池卷十一、四庫本墨池卷四作「五紙」。

〔一五〕周章擅名　「擅」，吳抄、傅校作「草」。

〔一六〕爲當代之準繩　「繩」，吳抄、傅校作「程」，義通。

〔一七〕並如君子勵躬於有道高人保志以居貞　此二句，汪校本書苑卷十作「並如君子勵躬而有道，高人保志以居貞」。

〔一八〕今見具真草千文數本　疑「具」下奪「姓名」二字。「具真草千文」，傅校作「其真草千文」，雍正本墨池卷十一、四庫本墨池卷四作「真字草字千字文」。

〔一九〕江總字總持　原作「江總持」，據吳抄、傅校、雍正本墨池卷十一、四庫本墨池卷四、宋本書苑卷十、四庫本書苑卷十、汪校本書苑卷十改。按上下文行文例當如是。

〔二〇〕今見具姓名草書一紙　「紙」，嘉靖本、吳抄、傅校、雍正本墨池卷十一、四庫本墨池卷四作「帖」。

〔二一〕膽勇智怯　「怯」，吳抄、傅校、雍正本墨池卷十一、四庫本墨池卷四作「劣」。

〔二二〕尚書吏部郎中　四庫本墨池卷四作「尚書吏部侍郎」，陳書沈君理傳亦記君理任尚書吏部侍郎，而未及尚書吏部郎中一職。

〔二三〕心空手敏　「空」下，雍正本墨池卷十一、四庫本墨池卷四有「去聲」小字注。

〔二四〕令範惟允　「令」，雍正本墨池卷十一、四庫本墨池卷四作「今」，與上句「古」字相對，於義較優。

〔二五〕任樸無聞　「聞」，汪校本書苑卷十作「文」。

〔二六〕子凛而剛　吳抄、傅校、雍正本墨池卷十一、四庫本墨池卷四作「子厚而强」，嘉靖本、王本、宋本書苑卷十、四庫本書苑卷十、汪校本書苑卷十、四庫本述書賦卷上作「子凛而强」。

〔二七〕今見具姓名草書二紙　「二」，嘉靖本、吳抄、傅校、雍正本墨池卷十一、四庫本墨池卷四作「三」。

〔二八〕如異礧肥之挺質　「如異」，雍正本墨池卷十一、四庫本墨池卷四、四庫本書苑卷十作「異」，亦通。汪校本書苑卷十作「如」，非是。「礧」、「肥」不同，是爲異。

〔二九〕今見具姓名草書二紙　「二」，雍正本墨池卷十一、四庫本墨池卷四、四庫本書苑卷十作「一」。

〔三〇〕削凡常病窒塞　此二句，雍正本墨池卷十一、四庫本書苑卷十作「削凡取異，常病窒塞」。

〔三一〕猶岸陸縱獺　「岸」，四庫本書苑卷十、汪校本書苑卷十作「崖」。

〔三二〕今見具姓名草書二紙　「二」，吳抄、傅校作「兩」。雍正本墨池卷十一、四庫本墨池卷四作「二」。

〔三三〕迫時季而陵替　「迫」，雍正本墨池卷十一、四庫本墨池卷四作「遭」。

〔三四〕徒麋鹿爲後先　「徒」，雍正本墨池卷十一、四庫本墨池卷四作「使」。

〔三五〕今見具姓名草書三紙　「名」下，雍正本墨池卷十一、四庫本墨池卷四有「行」字。

〔三六〕「賀氏曰朗」至「猶阻學貧」　此四句，傅校作「賀朗筆力，雖非動人，阻學貧者，不事聲聞」。「不事筆力」，吳抄作「不凡筆力」。

〔三七〕若宦游旅泊　「宦」，原作「官」，據四庫本、何校、傅校、雍正本墨池卷十一改。又句前原有「三者」二字，顯衍，據雍正本墨池卷十一、汪校本書苑卷十刪。

〔三八〕衣化風塵　「化」，四庫本書苑卷十作「此」。

〔三九〕今見具姓名行書三紙　「行」，雍正本墨池卷十一、四庫本墨池卷四作「草」。「三」，吳抄作

「二」。

蕭條北齊，浩汗仲寶。劣充凡正，備法緊草。退師右軍，歟爾縣道。究千變而得一，乘薄俗而居老。如海岳高深，青分孤島。劉珉，字仲寶，彭城人，彥英子，北齊三公郎中。今見具姓名草書十二紙〔一一〕。文深、孝逸，獨慕前蹤。至師子敬，如欲登龍。有宋、齊之面貌，無孔、薄之心胸。趙文深，天水人，後周爲書學博士，書蹟爲時所重〔一二〕。王孝逸〔一三〕；湯陰人〔一四〕；隋四門助教。深師右軍，逸效大令，甚有功業。當平梁之後，王褒入國，舉朝貴冑皆師於褒，唯此二人獨負二王之法。俱入隋，臨二王之迹，人間往往爲貨耳〔五〕。隋則玄平嗣芳，訛熟名揚〔六〕。彥謙草力，浮緊循常〔七〕。糟粕右軍之化，依稀夫子之牆。皆如益星楡之眾象，無月桂之孤光。劉玄平，珉之子，高道〔八〕，隋贈貞範先生。今見具姓名行書二紙。房彥謙，清河人，司隸刺史〔九〕。今見具姓名草書十紙〔一○〕。昌衡跌宕，率爾而作。雖蔑法而或乖，乃鬱哀而不作。似野笋成竹，長風隕籜。盧昌衡，字子均，范陽人，隋侍中，贈司空。父道虔，子均，隋禮部侍郎、太子左庶子。今見具姓名行書二紙〔二〕。

〔一一〕 今見具姓名草書十二紙 「十二紙」，雍正本墨池卷十一作「十二行」（前）「十」字顯衍，或爲

〔一二〕 字 四庫本墨池卷四作「一十三行」。

〔一三〕 書蹟爲時所重 「時」，汪校本書苑卷十作「世」。

〔三〕　王孝逸　「王」，原脫，據吳抄旁校、四庫本墨池卷四、汪校本書苑卷十補。參第二四一頁校〔三〕。

〔四〕　湯陰人　北史蘇威傳記王孝逸黎陽人，隋書蘇威傳記其蕩陰人。

〔五〕　「文深孝逸」至「人間往往爲貨耳」　此段原在「蕭條北齊」前，據宋本書苑卷十、四庫本書苑卷十、汪校本書苑卷十移正。范校：「按趙文深、孝逸並北周人，入隋，依時代而次，當移於後。」是。本篇首段「咸備書之」下所列名錄，趙、王即在劉珉後。「爲貨」傅校作「僞貨」。

〔六〕　訛熟名揚　「熟」，吳抄作「孰」，雍正本墨池卷十一、汪校本書苑卷十作「俗」。

〔七〕　浮緊循常　「循」，傅校作「尋」。

〔八〕　高道　此二字前，雍正本墨池卷十一、四庫本書苑卷十、汪校本書苑卷十有「字」字，疑是。四庫本墨池卷四作「潔志高蹈」。

〔九〕　司隷刺史　雍正本墨池卷十一無此四字。

〔一〇〕　今見具姓名草書十紙　「紙」，雍正本墨池卷十一作「章」，疑誤。

〔二〕　「隋侍中」至「今見具姓名行書二紙」　此七句分兩處叙盧氏官職，於例不合。且未見史載昌衡任隋侍中、贈司空事。「隋侍中贈司空」六字疑衍。「禮部」，四庫本墨池卷四作「祠部」。按北史盧昌衡傳、隋書盧昌衡傳均記其爲祠部侍郎，而未及禮部侍郎一職。又「贈司空」至「今見具姓名行書二紙」六句，宋本書苑卷十、四庫本書苑卷十、汪校本書苑卷十無。

法書要録校理卷第六

述書賦下〔一〕

我巨唐之膺休，一六合而闡幽。武功定，文德脩。高祖運龍爪，陳睿謀。自我雄其神貌〔二〕，冠梁代之徽猷。神堯皇帝隴西李氏諱淵，仕隋，官至殿内少監、右驍衞將軍、大丞相，封唐王。及受禪即位〔三〕，革隋爲唐。又王右軍書柱作爪形，時觀者號爲龍爪書。高祖師王褒，得妙，故有梁朝風格焉。太宗則備集王書，聖鑒旁啓。雖躔間井，未登階陛。質詎勝文，貌能全體。兼風骨，總法禮。文武皇帝諱世民，神堯子。當貞觀年中，鳩集二王真迹，徵求天下，併充御府。武后君臨，藻翰時欽。順天經而永保先業〔四〕，從人欲而不顧兼金〔五〕。則天皇后，沛國武氏士護女，臨朝稱尊，號曰「大周金輪皇帝」。時鳳閣侍郎、石泉公王方慶〔六〕，即晉朝丞相導十世孫〔七〕，有累代祖父書迹保傳於家〔八〕，凡二十八人，緝成十一卷〔九〕。后墨制問方慶〔十〕，方慶因而獻焉。后不欲奪志，遂盡摸寫留内〔二〕，其本加寶飾錦續〔三〕，歸還王氏，人到于今稱之。右史崔融撰王氏寶章集序具紀其事。睿宗垂文，規模尚古。飛五雲而在天，運三光以窺户。睿宗皇帝，天

皇第四子〔三〕，性淳和，好書史，尚古質，書法正體，不樂浮華。開元應乾，神武聰明。風骨巨麗，碑版崢

嶸。思如泉而吐鳳，筆爲海而吞鯨。諸子多藝，天寶之際。迹且師於翰林，嗟源淺而波

細。開元天寶皇帝仁孝慈和〔四〕，兼負英斷，好圖畫〔五〕，少工八分書及章草，殊異英特〔六〕，自諸王殿下已下，多效吳

嗣、李涤，雖有工夫，不能高遠〔七〕。開元中，八分書北京義堂、西岳華山、東岳封禪碑，雖有當時院中學士共相摹勒，然

其風格大體皆出自聖心。

文靡倦，博好敦勸。漢王童年，自得書意。夆承羲、獻〔八〕，守法不二。漢王元昌，文皇帝弟。惠

園筆壯，樂府文雄。累聖重光之盛業〔九〕，六書一藝之精工。非所以抑至人之徇已，服勇

士以雕蟲〔一〇〕。責繁聲於韶護，徵豔色於蒼穹者也。岐王範〔一一〕，追冊惠文太子，開元皇帝弟。時天府

圖書爲張昌宗竊換，張氏誅後薛稷，稷歿，爲王所得。初不聞奏，後慮焉，乃盡焚之。言「樂府文雄」者，王多能好事，

有文詞，特爲歌者所唱〔一二〕。

〔一〕 述書賦下 此篇題下，傅校有「竇臮撰」「竇蒙注定並題賦後詩」兩行，嘉靖本、吳抄略同，唯「竇

臮」誤作「竇泉」；王本有「竇臮撰」一行。

〔二〕 自我雄其神貌 雍正本墨池卷十二作「自我神其體貌」。「我」，汪校本書苑卷十作「武」。

〔三〕 「仕隋」至「及受禪即位」 此四句，雍正本墨池卷十二、四庫本書苑卷十無。

〔四〕 順天經而永保先業 「經」，嘉靖本、王本、吳抄旁校、何校、宋本書苑卷十一、四庫本書苑卷十作

「矜」，吳抄、傅校作「下」，雍正本墨池卷十二、四庫本墨池卷四作「命」。

〔五〕　從人欲而不顧兼金　「顧」，雍正本墨池卷十二作「願」。

〔六〕　石泉公王方慶　原作「石泉王公方慶」，據吳抄、傅校、宋本書苑卷十、四庫本書苑卷十、汪校本書苑卷十改。舊唐書王方慶傳載其聖曆二年封石泉公。

〔七〕　即晉朝丞相導十世孫　「十世孫」，當誤。本書卷四唐朝叙書錄載王方慶奏：「臣十代再從伯祖義之書，先有四十餘紙，貞觀十二年太宗購求，先臣竝以進訖。惟有一卷見在，今進。臣十一代祖導，十代祖洽、九代祖珣、八代祖曇首、七代祖僧綽、六代祖仲寶、五代祖騫、高祖規、曾祖褒，并九代三從伯祖晉中書令獻之已下二十八人書，共十卷，並進。」舊唐書王方慶傳略同。是可確知方慶爲導十一世孫。

〔八〕　有累代祖父書迹保傳於家　「保」，雍正本墨池卷十二、四庫本墨池卷四、汪校本書苑卷十作「寶」；字通。

〔九〕　凡二十八人緝成十一卷　「十一卷」，據本書卷四唐朝叙書錄、舊唐書王方慶傳可知，二十八人書所緝爲「十卷」，連王義之書始爲十一卷。則此處所載與王方慶所奏不符。吳抄作「二十一卷」，誤。參本頁校〔七〕。

〔一〇〕　遂盡摸寫留内　「摸寫」，吳抄作「模搨」，傅校、雍正本墨池卷十二、四庫本墨池卷四作「摸搨」，四庫本述書賦卷下作「模寫」，義同。摸、通「摹」「模」。

〔一一〕　后墨制問方慶　「墨制問」，四庫本書苑卷十作「問書於」。

〔三〕 其本加寶飾錦繢　「寶飾錦繢」，何校作「珍飾錦背」，雍正本墨池卷十二、四庫本墨池卷四作「寶軸錦繢」，四庫本書苑卷十作「玉飾錦繢」。

〔三〕 天皇第四子　「天皇」，即高宗，見舊唐書高宗紀下。此二字，汪校本書苑卷十作「則天后皇」，四庫本述書賦卷下作「天后」。

〔四〕 開元天寶皇帝仁孝慈和　「開」，原作「聞」，據嘉靖本、王本、學津本、何校、雍正本墨池卷十二、四庫本墨池卷四、宋本書苑卷十、四庫本書苑卷十、汪校本述書賦卷下改。

〔五〕 好圖畫　「畫」，宋本書苑卷十、四庫本書苑卷十、汪校本述書賦卷下作「書」。

〔六〕 殊異英特　「異」，吳抄作「豐」，雍正本墨池卷十二、四庫本墨池卷四作「豐茂」。

〔七〕 「自諸王殿下已下」至「不能高遠」　此四句，雍正本墨池卷十二、四庫本墨池卷四、宋本書苑卷十、四庫本書苑卷十、汪校本書苑卷十無。

〔八〕 凤承義獻　「義獻」，吳抄作「義猷」。何批：「疑作『大猷』。」

〔九〕 累聖重光之盛業　「聖」，吳抄作「世」。

〔二〇〕 服勇士以雕蟲　「服」，嘉靖本、王本作「復」。

〔二一〕 岐王範　原作「岐王元範」，據吳抄改。參第二四二頁校〔三〕。

〔二二〕 特爲歌者所唱　「特」，雍正本墨池卷十二、四庫本墨池卷四作「時」，當是。

爰有懷琳，厥迹疎壯。假他人之姓字，作自己之形狀。高風甚少，俗態尤多。吠聲之

輩，或浸餘波。李懷琳，洛陽人，國初時好爲僞迹，其大急就稱王書，及七賢書假云薛道衡作叙及竹林叙事〔一〕，并

衛夫人「咄咄逼人」，嵇康絶交書，並懷琳之僞迹也。有姓謝名道士者，能爲蠒紙，嘗書大急就兩本，各十紙，言詞鄙下，

跋尾分明徐、唐、沈、范、蹤跡炬赫，勞茹裝背，持以質錢。貞觀中，敕頻搜尋。彼之錢主，封以詣闕。太宗殊喜，賜縑二

百疋。懷琳乃上別本，因得待詔文林館，故在内之本有「貞觀」印焉。頃年在右相林甫家，後本在張懷瓘處，尋轉易與李

起居〔二〕。若乃出自三公，一家面首。歐陽在焉，不顧偏醜。頍翹縮爽〔三〕，了梟黝糺〔四〕。

如地隔華戎，屋殊户牖。學有大小夏侯，書有大小歐陽。父掌邦禮，子居廟堂。隨運變

化，爲龍爲光。歐陽詢，長沙人，紇之子。幼孤，陳中書令江總收養〔五〕。書出于北齊三公郎中劉珉，官至率更令、

太常少卿。子通，亦能繼美，拜納言〔六〕。封渤海公。永興超出，下筆如神。不落疎慢〔七〕，無慙世珍。

然則壯文幾而老成，與貞白而德鄰〔八〕。如層臺緩步，高謝風塵。纂、煥嗣聖〔九〕，體多拘

檢。如彼斑珧，亂其瑰琰。虞世南，會稽人，荔之子。迹居四公之上，官至秘書監，贈禮部尚書，封永興公。子

纂、孫煥〔一〇〕，皆能繼世〔一一〕。煥授武官，在仗宿衛。初，隋有猛將來護兒，子恒、濟，皆負才學，入唐，繼登三事。故陸元

方所云「來護兒兒把筆，虞世南男帶刀」，言物極則反，一至於此也〔一三〕。河南專精，克儉克勤。伏膺告誓，

銳思猗文〔一三〕。恐無成於畫虎〔一四〕，將有類於效嚬。雖價重衣冠，名高内外，澆漓後學，而

得無罪乎〔一五〕！褚遂良，河南人，兼愛子〔一六〕。尚書左僕射〔一七〕河南公。兼愛，名亮，東都人〔一八〕。束之效

虞，疎薄不逮。少保師褚，菁華却倍。超石鼠之效能，愧隋珠之掩纇。陸柬之，吳郡人，仁公子[一九]。虞氏之出，官爲著作郎[二〇]。薛稷，河東人，太子少保。房文昭則雅而和，隱乃訛[二一]。精神乏氣[二二]。胸臆餘波。若蘋萍異品，共泛中河。房喬，字玄齡，清河人，彥謙子。官至司空，贈太尉，文昭公。殷公、王公，齊名兼署[二三]。大乃有則，小非無據。騏驎將騰[二四]，鸞鳳欲翥。題二牓而迹在，歎百川而身去。殷仲容，陳郡人，不害之孫[二五]，令名之子。奕世工書，尤善書額。書汴州安業寺額，京師哀義[二六]。開業、資聖寺、東京太僕寺、靈州神馬觀額[二七]，皆精妙曠古。王知敬[二八]，太原人。門傳孝義，工正、行，善署書，與殷同工而異曲[二九]。兼草書。弟知慎，工圖畫。兄官至秘書少監[三〇]，當時雙絕，與仲容齊肩。天后詔一人署一寺額，仲容題資聖，知敬題清禪，俱爲獨絕[三一]。其濟度寺，即令名之手蹟[三二]，皆爲後代程式。王敬之迹，極峻利豐秀。清禪、資聖寺，至今路人識者駐馬往觀[三三]。洛州長史德政二賈碑在脩行寺東南角[三四]，即知敬所題。官至秘書少監。王秘監則首末全貞[三五]，尊道重德。或終紙而結字，或重模而足遵句反[三六]。墨。濩落風規，雄壯氣力。播清譽而祖述，屢見賞於有識。如曲圃鴻飛[三七]，芳園桂植。虔禮凡草，間閻之風。千紙一類，一字萬同。如見疑於冰冷，甘没齒於夏蟲。孫過庭，字虔禮，富陽人，右衛胄曹參軍。張長史則酒酣不羈，逸軌神澄。回眸而壁無全粉，揮筆而氣有餘興。若遺能於學知，遂獨荷其顛稱。張旭，吳郡人，左率府長史，俗號「張顛」。雖宜官售酒，子敬運帚[三八]。遐想邇觀，莫能假手。拘素屏及黃卷，則多勝而寡負。猶莊周之寓言，於

從政乎何有。後漢師宜官工書，嗜酒，每遇酒肆〔三九〕，輒書於壁。顧觀〔四〇〕，酒因大售，計價償足而滅之〔四一〕。王子敬以帚泥書壁〔四二〕，觀者如市。已上皆言旭之可比。湖山降禮〔四三〕，狂客風流。落筆精絶，芳詞寡儔。如春林之絢彩，實一望而寫憂。邑容省闥，高逸豁達〔四四〕。解朝服而歸鄉〔四五〕，斂霓裳而辭闕〔四六〕。賀知章，字季真〔四七〕，會稽永興人，太子洗馬，德仁之孫〔四八〕。少以文詞知名，工草、隸書〔四九〕。進士及第，歷官太常少卿、禮部侍郎、集賢學士、太子右庶子、兼皇太子侍讀、檢校工部侍郎〔五〇〕，遷秘書監、太子賓客、慶王侍讀〔五一〕。知章性放善謔，晚年尤縱〔五二〕，無復規檢。年八十六，自號「四明狂客」。每興酣命筆，好書大字，或三百言，或五百言。詩筆唯命，問有幾紙。報十紙，紙盡語亦盡；二十紙，三十紙，紙盡語亦盡〔五三〕。忽有好處，與造化相争，非人工所到也。天寶二年，以老年上表〔五四〕，請入道歸鄉里〔五五〕，特詔許之。重令入閣，儲皇以下拜辭〔五六〕。上親製詩序，令所司供帳，百寮餞送，賜詩叙别〔五七〕。知章表謝，手詔答曰：「卿儒才舊業，德著老成〔五八〕。方欲乞言，以光束序，而乃高蹈世表，歸心妙門。雖雅意難違〔五九〕，良深耿歎。眷言離祖〔六〇〕，是用贈詩。宜保松喬〔六一〕，慎行李也。」兒子等常所執經〔六二〕，故令親别。尊師之義，何以謝焉？」仍拜其子典設郎曾子爲朝散大夫〔六三〕，本郡司馬，以伸侍養。知章以羸老，乘興而往，到會稽，無幾，老終。乾元元年冬十一月詔曰〔六四〕：「故越州千秋觀道士賀知章，神清志逸，學富才雄〔六五〕，挺會稽之美箭，蘊崑岡之良玉，故飛名仙省，侍講龍樓〔六六〕，顧追二老之奇蹤，克遂四明之狂客。允協初志，脱落朝衣。駕青牛而不還，狎白鷗而長往。舟壑靡息〔六七〕，人琴兩忘〔六八〕。惟舊之懷〔六九〕，有深追悼。宜加縟禮，式展哀榮。可贈禮部尚書者也〔七〇〕。

〔一〕 及七賢書假云薛道衡作叙及竹林叙事　「作叙」，雍正本墨池卷十二、四庫本墨池卷四作「作字叙」。

〔二〕「有姓謝名道士者」至「尋轉易與李起居」 此段，雍正本墨池卷十二、四庫本墨池卷四無。「勞茹」，吳抄作「方」。「持」，吳抄、汪校本書苑卷十作「特」。「頻」，四庫本書苑卷十作「隸」。「彼之」，吳抄作「之」，則字屬上句，「錢主」屬下句。「轉易」，嘉靖本、王本、宋本書苑卷十、汪校本書苑卷十作「博易」。博易，交易也。四庫本書苑卷十作「傳易」，當誤。

〔三〕頿翹縮爽 「頿翹」，吳抄、傅校作「頿穎」，四庫本書苑卷十作「頿穎」。王延壽魯靈光殿賦（六臣注文選卷十一）：「頿頯巍而睽睢」，李周翰注：「鼻高目深之狀。」或當以四庫本墨池爲是。然此類語辭常無定字，王句李善注本「頿」作「䫇」（文選卷十一）正其例也。

〔四〕了梟黝紎 「了梟」，嘉靖本、雍正本墨池卷十二、汪校本書苑卷十作「了臬」，四庫本墨池卷四作「了臬」，均不辭。何校作「了鳥」，並批：「『鳥』字以意改。」了鳥，不整齊貌，可參。

〔五〕中書令 按陳書江總傳、南史江總傳均載總任尚書令，不言任中書令。本書卷五唐竇臮述書賦上「卒不冠帶」句下注亦謂「江總字總持，濟陽人，陳尚書令」，故疑當爲「尚書令」之誤。

〔六〕納言 原作「訥言」，據嘉靖本、王本、學津本、雍正本墨池卷十二、四庫本墨池卷四、宋本書苑卷十、四庫本書苑卷十、汪校本書苑卷十、四庫本述書賦卷下改。

〔七〕不落疎慢 「落」，汪校本書苑卷十作「樂」，疑誤。

〔八〕與貞白而德鄰 「鄰」下，吳抄、傅校有「陶隱居也」小字注，雍正本墨池卷十二、四庫本墨池卷四

〔九〕纂焕嗣聖　「纂」，雍正本墨池卷十二、四庫本書苑卷十作「纂郁」。
略同，唯無「也」字。

〔一〇〕子纂孫焕　「孫焕」，雍正本墨池卷十二作「孫郁」，汪校本書苑卷十作「孫涣」。按，舊唐書庾世

南傳、新唐書虞世南傳僅載「子昶」，不及他子及孫輩。本書卷八唐張懷瓘書斷中「虞世南」

條：「族子纂，書有叔父體則，而風骨不繼。」又唐盧攜臨池妙訣（汪校本書苑卷十九）：「永禪

師從姪纂及孫涣，皆善書，能繼世。」則未知孰是矣。

〔一一〕皆能繼世　「世」，雍正本墨池卷十二、四庫本墨池卷四作「也」。

〔一二〕焕授武官　至　一至於此也　此段，雍正本墨池卷十二、四庫本墨池卷四無。「繼」，吳抄、傅校

作「總」。「三事」，原作「三仕」，不辭，據吳抄旁校改。三事，三公。「男」，原作「兒」，據嘉靖本、

吳抄旁校、何校、傅校、四庫本書苑卷十、汪校本書苑卷十改。蓋陸元方以同音字「南」、「男」對

上句兩「兒」之同音。新唐書來濟傳亦有「護兒兒作相，世南男作匠」語，與此相類。

〔一三〕銳思猗文　「猗文」，吳抄、傅校、雍正本墨池卷十二作「倚人」。

〔一四〕恐無成於畫虎　「於」，雍正本墨池卷十二、四庫本書苑卷十作「如」。

〔一五〕而得無罪乎　「而」，傅校作「烏」。

〔一六〕兼愛子　趙明誠金石錄卷二四唐陽翟侯夫人陸氏墓誌：「陽翟侯者，褚遂賢也。元和姓纂及唐

書宰相世系表載遂賢一子兼藝，爲永州司功。今此誌云『二子兼善、兼愛』，而無兼藝。兼善、兼

愛二子，姓纂，唐史漏落容有之，惟兼藝墓誌不書者何也，豈非唐表誤乎？」是知兼愛爲遂良兄子名，非其父亮字。

〔一七〕尚書左僕射　舊唐書褚遂良傳、新唐書褚遂良傳均載遂良拜尚書右僕射，不言官尚書左僕射。疑「左」爲「右」之誤。

〔一八〕兼愛名亮東都人　此三句，雍正本墨池卷十二、四庫本墨池卷四無。

〔一九〕仁公　東之父或謂名山仁。雍正本墨池卷十二、四庫本墨池卷四、汪校本書苑卷十作「宣公」，當誤。

〔二○〕著作郎　吳抄、傅校作「著作佐郎」。

〔二一〕房文昭則雅而和隱乃訛　「雅而和隱乃訛」，學津本、雍正本墨池卷十二、四庫本墨池卷四、四庫本書苑卷十、汪校本書苑卷十作「雅而能和，穩而不訛」。「隱」通「穩」。

〔二二〕精神乏氣　「乏」，學津本、雍正本墨池卷十二、四庫本墨池卷四、四庫本書苑卷十、汪校本書苑卷十作「正」。

〔二三〕齊名兼署　「齊名」，原作「兼正」，據雍正本墨池卷十二、四庫本墨池卷四、汪校本書苑卷十改。

〔二四〕騏驎將騰　「騏驎」，吳抄、傅校、雍正本墨池卷十二、四庫本墨池卷四作「騏驥」。「騏驎」有良馬、瑞獸二義，依互文見義例，當與下句「鸞鳳」同義，即瑞獸。

〔二五〕不害之孫　朱關田唐代書法考評唐代書人隨考殷仲容家世據元和姓纂卷四「殷」條、陳書殷不

害傳等考，不害爲仲容高伯祖，即仲容爲不害玄從孫。

〔二六〕京師哀義 「哀」，吳抄、傅校作「褒」，字同。

〔二七〕靈州神馬觀額 「神馬」，雍正本墨池卷十二、四庫本墨池卷四作「馬神」。

〔二八〕王知敬 原作「王知微」，據嘉靖本、王本、吳抄、傅校、雍正本墨池卷十二、四庫本墨池卷四、宋本書苑卷十、四庫本書苑卷十、汪校本書苑卷十、四庫本述書賦卷下改。舊唐書王友貞傳：「父知敬……以工書知名。」下文亦有「知敬題清禪」云云。

〔二九〕與殷同工而異曲 「同工而異曲」，嘉靖本、王本、雍正本墨池卷十二、四庫本墨池卷四、宋本書苑卷十、四庫本書苑卷十、汪校本書苑卷十作「殊途而同歸」，吳抄、傅校作「殊迹而同歸」。

〔三〇〕兄官至秘書少監 吳抄、傅校作「兄弟官至秘書少監」，四庫本墨池卷四作「兄官至秘書少監，弟官至少府少監」。汪校本書苑卷十作「官至秘書少監」，四庫本書苑卷十作「並官至秘書少監」。所記各異，未知孰是，然細繹此下文意，此句確不當僅稱兄官職，底本似有脱漏。

〔三一〕 此句下，吳抄、傅校有「仲容子承業，知敬子友貞，即杜尚書遜之親舅」三句。雍正本墨池卷十二、四庫本墨池卷四同，唯「貞」誤作「真」。按，舊唐書、新唐書有王友貞傳。

〔三二〕洛州長史德政二貢碑 「洛州長史」，原作「洛川長史」，據嘉靖本、吳抄、雍正本墨池卷十二、四庫本墨池卷四改。舊唐書賈敦實傳：「初敦頤爲洛州刺史，百姓共樹碑於大市通衢，及敦實去職，復刻石頌美，立於兄之碑側，時人號爲『棠棣碑』。」據金石錄卷二五唐洛州刺史賈公清德頌，

〔三二〕 「敦頤」爲「敦蹟」之誤。

〔三三〕 至今路人識者駐馬往觀　雍正本墨池卷十二、四庫本墨池卷四「至今爲路人識者駐車往觀」。

〔三四〕 其濟度寺即父令名手蹤　「其濟度寺」，原作「普濟度寺」，顯誤，據雍正本墨池卷十二、四庫本墨池卷四、汪校本書苑卷十改。歷代名畫記卷三記兩京外州寺觀畫壁有「濟度寺，殷仲容題額」之記載。「蹤」，吳抄、傅校、四庫本述書賦卷下作「跡」。

〔三五〕 王秘監則首末全貞　「末」，原作「未」，據吳抄、學津本、傅校、雍正本墨池卷十二、四庫本墨池卷四、汪校本書苑卷十、四庫本述書賦卷下改。

〔三六〕 遵句反　原作「道句反」，反切不合，顯誤。據何校、宋本書苑卷十、四庫本書苑卷十、汪校本書苑卷十、四庫本墨池卷十二、四庫本墨池卷四改。此句，雍正本墨池卷十二、四庫本墨池卷四無。

〔三七〕 如曲圃鴻飛　「飛」，吳抄、傅校、雍正本墨池卷四作「鳴」。

〔三八〕 子敬運帚　「運」，嘉靖本、王本、雍正本墨池卷十二、四庫本墨池卷四、宋本書苑卷十、四庫本書苑卷十、汪校本書苑卷十、四庫本述書賦卷下作「揮」。

〔三九〕 每遇酒肆　「遇」，吳抄、傅校作「過」。

〔四〇〕 顧觀　「顧」，四庫本墨池卷四作「聚」。

〔四一〕 酒因大售計價賞足而滅之　「價賞」，吳抄、傅校作「賞債」，四庫本墨池卷四作「賞價」。本書卷一宋羊欣采古來能書人名⋯「觀者雲集，酒因大售。俟其飲足，削書而退」。晉書衛恒傳引四體

書勢：「顧觀者以酬酒，討錢足而滅之。」可互參。

〔四二〕王子敬以帚泥書壁　「泥」，雍正本墨池卷十二、四庫本墨池卷四作「沾墨」。

〔四三〕湖山降禮　「禮」，吳抄、傅校作「札」，當誤。雍正本墨池卷十二、四庫本墨池卷四、汪校本書苑卷十作「祉」，疑是。

〔四四〕高逸豁達　吳抄、傅校作「逸豫軒豁」。

〔四五〕解朝服而歸鄉　「歸鄉」，吳抄作「還金」。

〔四六〕斂霓裳而辭闕　「斂」，吳抄、傅校作「衣」，疑誤。四庫本墨池卷四作「脫」。

〔四七〕季真　原作「維摩」，據雍正本墨池卷十二、四庫本墨池卷四、汪校本書苑卷十改。新唐書賀知章傳：「賀知章，字季真，越州永興人。」

〔四八〕德仁之孫　舊唐書賀知章傳：「太子洗馬德仁之族孫也。」元和姓纂卷九「賀」條：「德仁姪曾孫太子賓客知章。」當以後者為是。

〔四九〕工草隸書　雍正本墨池卷十二、四庫本墨池卷四作「極工草隸」。

〔五〇〕集賢學士太子右庶子兼皇太子侍讀檢校工部侍郎　「集賢」，吳抄、傅校作「集賢院」。

〔五一〕慶王侍讀　此四字上，吳抄、傅校有「充」字。

〔五二〕晚年尤縱　「縱」下，吳抄、傅校有「誕」字，與舊唐書賀知章傳「晚年尤加縱誕」合。

〔五三〕紙盡語亦盡　此五字，吳抄、傅校作「皆然」。

〔五四〕以老年上表 「老年」，吳抄、傅校作「年老」。

〔五五〕請入道歸鄉里 「入道」，吳抄、傅校無。

〔五六〕儲皇以下拜辭 「儲皇」，原作「諸皇」，顯誤，據雍正本墨池卷十二、四庫本墨池卷四改。舊唐書賀知章傳：「御制詩以贈行，皇太子已下咸就執別。」皇太子，即儲皇。吳抄旁校、何校作「諸皇子」，傅校作「諸王」，並當誤。

〔五七〕賜詩叙別 「賜」，嘉靖本、吳抄、雍正本墨池卷十二、四庫本墨池卷四作「賦」。舊唐書玄宗本紀…「庚子，遣左右相已下祖別賀知章於長樂坡，上賦詩贈之。」

〔五八〕卿儒才舊業德著老成 吳抄作「卿殊舊意，業著老成」，吳抄旁校、何校作「卿殊才舊德，業著老成」，傅校作「卿□殊舊意，德著老成」。

〔五九〕雖雅意難違 「意」，吳抄、傅校作「志」。

〔六〇〕眷言離祖 「祖」，吳抄、傅校作「阻」，義通。

〔六一〕宜保松喬 「松喬」，吳抄、傅校作「喬松」。

〔六二〕兒子等常所執經 「所執經」，原作「明執經」，據嘉靖本、王本、吳抄、四庫本、學津本、雍正本墨池卷十二改。執經，從師受業。

〔六三〕仍拜其子典設郎曾子爲朝散大夫 「曾子」，與新唐書賀知章傳「擢其子曾子爲會稽郡司馬」語合。然何校於「曾子」二字點去「子」字，與唐林寶元和姓纂卷九「賀」條「知章生曾」、舊唐書賀

知章傳「仍拜其子典設郎曾爲會稽郡司馬」合，疑知章子確單名「曾」而非「曾子」。吴抄「曾子」

前有「贈」字、雍正本墨池卷十二「曾子」作「贈」，均顯誤。范校謂：「『曾子』，四庫本墨池作

『贈』字，疑是。」非是。

〔六四〕乾元元年冬十一月詔曰　「乾元」，原脱；「十一」，原作「十二」，據吴抄旁校、雍正本墨池卷十二

補、改。按舊唐書賀知章傳即載肅宗乾元元年十一月詔事。

〔六五〕學富才雄　「才」，原作「牙」，據嘉靖本、王本、吴抄、四庫本、雍正本述書賦

卷下改。

〔六六〕侍講龍樓　「侍講」，原作「待詔」，據吴抄、雍正本墨池卷十二改。舊唐書賀知章傳載唐肅宗

作「侍講」。

〔六七〕舟壑靡息　「壑」，原作「誣」，據嘉靖本、王本、四庫本、學津本、雍正本墨池卷十二改。「靡」，傅

校作「並」。此句，舊唐書賀知章傳作「丹壑非昔」。

〔六八〕人琴兩忘　「忘」，吴抄旁校、學津本、何校、雍正本墨池卷十二、舊唐書賀知章傳作「亡」，義通。

〔六九〕惟舊之懷　「惟」，原作「推」，據雍正本墨池卷十二、舊唐書賀知章傳載唐肅宗詔改。

〔七〇〕禮部尚書　「禮部」，原作「兵部」，據何校、舊唐書賀知章傳載唐肅宗詔改。以上整段小字注，四

庫本墨池卷四至「慎行李也」句止。宋本書苑卷十、四庫本書苑卷十、汪校本書苑卷十至「自號

『四明狂客』」句止，且文字更略。

廣平之子，令範之首。娷姹鍾門，逶迤王後。武都先覺，翰墨泉藪。徐嶠之，東海人，廣平太守。子浩，中書舍人、國子祭酒。李造，隴西人，武都公。言「侍中、簡穆」，即子雲、僧虔。子敬、元常，得門窺牖。侍中、簡穆，異代同友。於孔門而升堂，惜顏子之不壽。韓常侍則八分中興，伯喈如在。光和之美，古今迭代〔二〕。昭刻石而成名，類神都之冠蓋。韓擇木，昌黎人，工部尚書〔三〕。歷右散騎常侍。赫赫許昌，翰苑文房。徵前賢而少對，當聖代而難方。田琦，雁門人，德平之孫〔三〕。工八分、小篆、署書，圖畫寫洪崖子張氳雲樓并雪木行於世〔四〕。官歷陝令、豫、蘄、許等州刺史，兼裝背。有孫栖梧，尤妙其事。德平，武德功臣，拜兵部尚書〔五〕。衛包、蔡鄰，功夫亦到。出於人意，乃近天造。衛包，京兆人，工八分。本拙弱，至天寶之間，遂至精妙。相、衛人，工八分、小篆，通字學，兼象緯之術，官至尚書郎。蔡有鄰，濟陽人，善八分。中多其迹。榮陽昆弟，内外光華。揮毫美麗，自是一家。幼弟曰逾，丹青大誇。信斲玉而剖石，即揀金而披砂。鄭遷及弟邁、逾〔六〕並工八分。崔氏出，中書令湜之甥。遷官至浚儀尉。季弟逾，善山水，天寶中知名梁、宋。温良之德，書畫兼美〔七〕。誠依仁以遊藝，同上善之若水。淮安王神通曾孫權〔九〕，官歷金州刺史。樞，侍御史。弟樞，工小篆。姪平鈞〔八〕亦善小篆，兼妙山水，並冠絶一時。皇室李權，工八分。平鈞富詞學，江陵璩。詩興入神，畫筆雄精〔一〇〕。李將軍世稱高絶，淵微已過；薛少保時許美潤，合極不如〔一二〕。右丞王維，字摩詰，瑯琊人〔一三〕。詩通大雅之作，山水之妙勝於李思訓。弟太原少尹縉，文筆泉藪、善草、隸書，功超薛稷。二公名望，首冠一時。時議論詩則曰王維、崔顥，論筆則曰王縉、李邕。祖詠、張説，不得預

焉。幼弟絿〔二三〕，有兩兄之風，閨門之內，友愛之極。

史侍御惟則心優世業〔二四〕，階乎籀篆。古今折衷，大小應變。如因高臺而矚遠〔二五〕，俯川陸而必見。

史惟則，廣陵人〔二六〕，殿中侍御史，即諫議大夫白之子。白善飛白。

通家世業〔二七〕，趙郡李君。嶧山並騖〔二八〕，宣父同群。洞於字學，古今通文。家傳孝義，意感風雲。

李陽冰，趙郡人，父雍門〔二九〕，湖城令。家世住雲陽，承白門作尉〔三〇〕。冰兄弟五人，皆負詞學，工於小篆。初師李斯嶧山碑，後見仲尼吳季札墓誌，便變化開闔，如虎如龍，勁利豪爽，風行雨集，文字之本，悉在心胸，識者謂之蒼頡後身。瀚子騰、冰子坰〔三一〕，並詞場高第〔三二〕。幼子曰廣，勤學孝義，以通家之故，皆同子弟也。

延安君則快速不滯，若懸流得勢。三原君則婉媚巧密，似垂楊應律〔三三〕。

吾舅諱繪，彭城人也，延安都督。姨兄明若山〔三四〕，平原人，京兆三原縣尉，大理評事。

宋儋、李璿，擅美中州。李師王而意淺，宋祖鍾而體流。

宋儋，字藏諸，廣平人，高尚不仕。戶部侍郎宇文融薦授秘書省校書郎，作鍾體而側戾放縱〔三五〕，跡不副名。開元末，舉場中後輩多師之。李璿，隴西人，御史大夫傑之兄子，性疏達〔二六〕，輕財重義〔二七〕，筆路緊媚〔二八〕，亦有副名。

員外蕭公，名成於薛。安西變體，光潤愉悅。

蕭公名誠，蘭陵人，梁之後，起家奉禮郎。開元初，時尚褚、薛，公爲之最，拜右司員外郎〔二九〕，善造班石文紙〔三〇〕，用西山野麻及虔州土穀，五色光滑，殊勝〔三一〕。子彭〔三二〕。

張氏四龍，名揚海內。中有季弟，功夫少對。右軍風規，下筆斯在。

張從申〔三三〕，長史，文場擢第。弟從師〔三四〕，監察御史；從儀，灼然有才。從申志業精絕，工正、行書，握管用筆，其於結密〔三五〕，近古所少〔三六〕。恨於歷覽不多〔三七〕，聞見遂寡。右軍之外，一步不窺。意多摭書，闕其真迹故也〔三八〕。

呂公

歐、鍾相雜〔三九〕，自是一調。雖則筋骨乾枯，終是精神嶮峭。其於小楷，尤更巧妙。呂向，東平人，開元初，上美人賦，忤上。時張說作相，諫曰：「夫鷙拳脅君〔四○〕，愛君也。陛下縱不能用，容可殺之乎？使陛下後代有愎諫之名，而向得敢諫之直，與小子爲便耳，不如釋之。」於是承恩特拜補闕，賜綵百段、衣服〔四一〕、銀章、朱紱、翰林待詔。頻上賦頌，皆在諷諫〔四二〕。兼皇太子文章及書，官至給事中、中書舍人、刑部侍郎〔四三〕。文詞學業，當代莫比。有子曰廣，聰利俊秀，有吏才，拜監察御史。吾兄則書包雜體，首冠衆賢〔四四〕。手關目瞥〔四五〕，瞬息彌年。比夫得道家之深旨〔四六〕，習閬風而欲仙。家兄蒙，字子全〔四七〕，司議郎、安南都護〔四八〕，馬家劉氏，臨效逼斥。安西蘭亭，貌奪真蹟。如宓妃遺形於約素〔四九〕，再見如在之古昔〔五○〕。翰林書人劉秦妹，歸馬氏。

〔一〕古今迭代　「迭」，原作「遠」，據吳抄、傅校、雍正本墨池卷十二、四庫本墨池卷四、汪校本書苑卷十改。

〔二〕工部尚書　舊唐書蕭宗本紀兩記以韓擇木爲禮部尚書，未及工部尚書一職。

〔三〕德平之孫　歷代名畫記卷十：「〔田琦〕兵部尚書德平之子。」新唐書藝文志三：「德平子，汝南太守。」並誤。朱關田唐代書法考評唐代書人隨考田琦、田穎考田琦與德平相距一百二十年，不當有祖孫之分，琦當爲德平玄孫。

〔四〕圖畫寫洪崖子張氳雲樓并雪木行於世　雍正本墨池卷十二作「圖畫寫洪崖子並雪木行於世」，四庫本墨池卷四作「圖畫寫洪崖子圖並畫雪，皆行於世」。「樓」，宋本書苑卷十、四庫本書苑卷

十、汪校本書苑卷十作「樓」。

〔五〕　拜兵部尚書　「兵部」，吳抄作「工部」。

〔六〕　鄭遷及弟邁逾　「逾」，原作「遇」，據嘉靖本、雍正本墨池卷十二、四庫本書苑卷十、汪校本書苑卷十改。按，本卷上文言「幼弟曰逾」，下文言「季弟逾」。歷代名畫記卷九亦載逾畫事。

〔七〕　書畫兼美　「書畫」，雍正本墨池卷十二、四庫本墨池卷四作「藻翰」。

〔八〕　平鈞　雍正本墨池卷十二、四庫本墨池卷四作「平均」，下文「平鈞富詞學」同。按新唐書宗室世系表上李權下未見「平鈞」，而有「千鈞」，或即此人。

〔九〕　淮安王神通曾孫權　據舊唐書淮安王神通傳、新唐書宗室世系表上，權爲神通玄孫。「淮安王」，與舊唐書、新唐書本傳合。新唐書宗室世系表上作「淮南靖王」，疑誤。

〔一〇〕　詩興入神畫筆雄精　此二句，雍正本墨池卷十二、四庫本墨池卷四、汪校本書苑卷十作「詩入國風，筆超神跡」。

〔一一〕　合極不如　學津本、雍正本墨池卷十二、四庫本墨池卷四、汪校本書苑卷十作「英粹合極」。

〔一二〕　瑯琊人　舊唐書王維傳記維「太原祁人」，新唐書王縉傳記維弟縉「本太原祁人」，歷代名畫記卷十記維「太原人」。知此處所言不確。又本段小字注，四庫本墨池卷四至「論筆則曰王縉、李邕」句止。

〔一三〕　幼弟紘　「紘」，四庫本、傅校、雍正本墨池卷十二、四庫本書苑卷十、汪校本書苑卷十、四庫本述

〔四〕書賦卷下作「紞」，字通。

〔五〕史侍御惟則心優世業 「心優」，吳抄、四庫本墨池卷四作「必復」，疑是。嘉靖本、王本、宋本書苑卷十、四庫本書苑卷十作「必優」。傅校作「克復」。

〔六〕如因高台而矚遠 「因」，四庫本墨池卷四作「仰」，或是。「台」，原脫，據雍正本墨池卷十二、四庫本墨池卷四補。如此，方與下句駢對。

〔七〕廣陵人 朱關田唐代書法考評唐代書人隨考史惟則考其爲杜陵人。

〔八〕通家世業 嘉靖本、王本、吳抄、傅校、宋本書苑卷十、四庫本述書賦卷下作「吾家世業」，雍正本墨池卷十二、汪校本書苑卷十作「通家世業」，四庫本墨池卷四作「一門鼎盛」。吳抄旁校、何校作「吾家世舊」，何並批：「『吾』，（吳）抄同。『舊』字從墨池。作『世舊』，則『吾家』無可疑矣。」何批非不有理，然此段後小字注末有「以通家之故」語，是「通家」二字或不爲誤，待考。

〔九〕嶧山並鶩 「鶩」，雍正本墨池卷十二作「芬」。

〔一〇〕雍門 新唐書宰相世系表二上亦記李陽冰父名「雍門」，而文苑英華卷九四三載唐穆員刑部郎中李府君墓誌謂潎（字堅冰，陽冰兄）父「雍問」，未知孰是。此句及下句，四庫本墨池卷四作「父雍城湖縣令」，當誤。

〔二〇〕家世住雲陽承白門作尉 此二句，宋本書苑卷十、四庫本書苑卷十無。「承白」，嘉靖本、王本、吳抄、雍正本墨池卷十二作「承日」，四庫本墨池卷四作「書日」。

〔一〕瀣子騰冰子垍　此句，吳抄、傅校作「弟瀣子騰，冰子垍」，雍正本墨池卷十二、汪校本書苑卷十作「弟瀣，瀣子騰，冰子均」，四庫本墨池卷四作「弟瀣，瀣子騰，冰子均」，四庫本書苑卷十作「弟騰，冰子瀣，子均」。按陽冰兄弟五人，新唐書宰相世系表二上僅記其三：湜，瀣字堅冰，陽冰。又記瀣子騰，陽冰子服之，未見「垍」或「均」。可確知者瀣爲陽冰兄，非其弟，此處當不誤。

〔二〕並詞場高第　「第」，雍正本墨池卷十二、四庫本書苑卷四作「邁」。

〔三〕似垂楊應律　「應律」，四庫本墨池卷四作「初霽」。

〔四〕姨兄明若山平原人　二句原作「姨兄明若山西平原人」，據吳抄、宋本書苑卷十一、四庫本書苑卷十、汪校本書苑卷十刪「西」字。按舊唐書地理志：「德州，漢平原郡。隋置德州，又爲平原郡。武德四年，平寶建德後，置德州，領安德、般、平原、長河、將陵、平昌六縣……天寶元年，改爲平原郡。乾元元年，復爲德州。」知平原爲山東德州屬縣，「山西」二字不當聯屬。本書卷五唐寶泉述書賦上「可入品流者，咸亦書之」句下小字注有「姨兄明若山」，則以「明若山」連讀爲是，「西」字必爲衍文。

〔五〕作鍾體而側戾放縱　「作」上，雍正本墨池卷十二、四庫本墨池卷四有「書」字。「縱」原作「蹤」，據嘉靖本、吳抄、四庫本、學津本、傅校、雍正本墨池卷十二、四庫本墨池卷四、四庫本書苑卷十、汪校本書苑卷十改。

〔六〕性疎達　「疎」，原作「速」，據吳抄、傅校、雍正本墨池卷十二、四庫本墨池卷四、宋本書苑卷十、

〔二七〕 四庫本書苑卷十、汪校本書苑卷十改。

輕財重義 「義」，吳抄、傅校、宋本書苑卷十、汪校本書苑卷十作「諾」，雍正本墨池卷十二、四庫本墨池卷四、四庫本書苑卷十作「然諾」。

〔二八〕 筆路緊媚 吳抄作「筆跡緊美」，傅校作「筆路緊媚」，汪校本書苑卷十作「落筆緊媚」。

〔二九〕 右司員外郎 雍正本墨池卷十二、四庫本墨池卷四作「左司員外郎」。

〔三〇〕 班石文紙 「班」，四庫本墨池卷四、四庫本述書賦卷下作「斑」。「文」，四庫本墨池卷四作「紋」。字通。

〔三一〕 五色光滑殊勝 此句上，四庫本墨池卷四有「練」字。「勝」，吳抄、傅校、雍正本墨池卷十二、四庫本墨池卷四、宋本書苑卷十、四庫本書苑卷十無。

〔三二〕 子彭 雍正本墨池卷十二、四庫本墨池卷四作「絕」。

〔三三〕 張從申 原作「張從中」，據雍正本墨池卷十二、四庫本墨池卷四、宋本書苑卷十、四庫本書苑卷十、汪校本述書賦卷下改。從申名見下文「從申志業精絕」，又見本書卷五唐竇臮述書賦上「可入品流者，咸亦書之」句下注，又見唐文粹卷六三張彥遠三祖大師碑陰記、文苑英華卷九七〇唐獨孤及河南府法曹參軍張公墓表等。

〔三四〕 弟從師 唐獨孤及河南府法曹參軍張公墓表：「（張從師）季弟秘書省正字曰從申。」又黃伯思東觀餘論卷下跋開弟所藏張從申書慎律師碑後：「（張從申）弟從師、從義、從約，並工書，皆得

右軍風規，時人謂之四龍。書賦云：『張氏四龍，名揚海内。厥有季弟，功夫少對。右軍風規，下筆斯在』『季謂從申也』『季謂從申』與「季弟」相合，可知此句及黄文「弟從師」之「弟」均當爲「兄」之誤。由黄文並可知本注未及之一龍名從約。

〔三五〕其於結密　四庫本書苑卷十有「字緊」二字。四、汪校本書苑卷十作「具於結密」。「結」下，何校、雍正本墨池卷十二、四庫本墨池卷

〔三六〕近古所少　「少」，吴抄、傅校、雍正本墨池卷十二、四庫本墨池卷四、四庫本書苑卷十、汪校本書苑卷十作「無」。

〔三七〕恨於歷覽不多　「恨」，吴抄、傅校作「限」。「於」，四庫本墨池卷十、汪校本書苑卷十二。

〔三八〕意多揚書闕其真迹故也　「故」，原作「妙」，據汪校本書苑卷十改。此二句，雍正本墨池卷十二、四庫本墨池卷四無。後句，吴抄、傅校作「闕其真迹之妙也」，四庫本書苑卷十作「其真迹闕如也」。

〔三九〕吕公歐鍾相雜　「歐鍾」，四庫本墨池卷四作「歐陽、鍾、王」。

〔四〇〕夫鸑拳脅君　「鸑拳」，原作「鸑權」，據嘉靖本、王本、四庫本、傅校、雍正本墨池卷十二、四庫本墨池卷四、宋本書苑卷十、四庫本書苑卷十、汪校本書苑卷十、四庫本述書賦卷下改。鸑拳，楚人，脅君事見左傳莊公十九年。

〔四一〕衣服　雍正本墨池卷十二無。

〔四二〕皆在諷諫　「皆在」，吳抄、傅校作「皆作」，雍正本墨池卷十二作「皆主」，汪校本書苑卷十作「並皆」。

〔四三〕兼皇太子文章及書至刑部侍郎　此二句，雍正本墨池卷十二、四庫本墨池卷四作「官至刑部侍郎」。按新唐書呂向傳載向官工部侍郎，不言任刑部侍郎。「兼」下，吳抄有「侍」之殘字，何校、傅校有「侍」字，四庫本書苑卷十有「上」字，義似始順。

〔四四〕首冠衆賢　「首」，四庫本書苑卷十作「道」。

〔四五〕手關目瞥　吳抄、傅校作「手關目擊」，雍正本墨池卷十二作「手倦目瞥」，四庫本墨池卷四作「手倦目瞥」，宋葛立方韻語陽秋卷十四引作「手運目擊（一本作「擊」）」。

〔四六〕比夫得道家之深旨　「道家」，吳抄、傅校、雍正本墨池卷十二、四庫本墨池卷四作「道要」。道要，道教之要義。

〔四七〕家兄蒙字子全　「子全」，吳抄、傅校、四庫本墨池卷四作「子泉」。

〔四八〕安南都護　原作「南安都護」，據吳抄、傅校、雍正本墨池卷十二、四庫本墨池卷四、四庫本書苑卷十、汪校本書苑卷十改。安南都護，官職名。唐無「南安都護」。

〔四九〕如宓妃遺形於約素　「約素」，原作「巧素」，不辭。據四庫本書苑卷十改。曹植洛神賦：「肩若削成，腰如約素。」

〔五〇〕再見如在之古昔　「在之古昔」，傅校作「古之在昔」。

三二〇

○押署縫尾，則僧權似長松挂劍，滿騫如盤石卧虎〔一〕。徐僧權，中山人。滿騫，富陽人。繁多乃懷充、懷珍、稀少乃延祖、胤祖。唐懷充，晉昌人。姚懷珍，武康人。陳延祖，長城人〔二〕。范胤祖，順陽人。熾文時有，何妥近覩。雖正姓名〔三〕，美其傲古〔四〕。恨連書於至寶，無尺牘之行伍。沈熾文，武康人。何妥，外國人，翊子，梁中書侍郎，名作當時書證〔五〕。

〔一〕「押署縫尾」至「滿騫如盤石卧虎」　此三句，嘉靖本、宋本書苑卷十、作「押署則縫，僧權似長松挂劍尾，滿騫如盤石卧虎」。吳抄、傅校作「押署則縱，僧權似長松挂劍；結體則斂，滿騫如磐石卧虎」。雍正本墨池卷十二作「押署則縱，僧權似長松挂劍；結體則斂，滿騫如磐石卧虎」，意更醒豁。四庫本墨池卷四略同，唯「似」、「如」均作「而」。四庫本書苑卷十作「若乃押署，則僧權似長松掛劍，滿騫如磐石卧虎」。汪校本書苑卷十作「押署則徐僧權似長松掛劍，結體則斂，滿騫如磐石卧虎」。

〔二〕長城　雍正本墨池卷十二、四庫本墨池卷四作「長安」。

〔三〕雖正姓名　「雖正」，吳抄、傅校作「在正」，雍正本墨池卷十二、四庫本書苑卷十作「雖止」。

〔四〕美其傲古　「傲」，傅校作「倣」。

〔五〕翊子　至「名作當時書證」　此三句，雍正本墨池卷十二、四庫本墨池卷四無。

○印驗則玉璽胡書，三藐毋駄〔三藐毋駄〕〔一〕太平公主武氏家玉印有四胡書〔二〕，今多墨塗，存者蓋寡，梵云「三藐毋駄」

四字也〔三〕。

金鑀篆字。少能全一,多不越四。國署年名,家標望地。獨行龜益,龜益即魏王

泰家印〔四〕。 並設寶鼎〔五〕。鼻 范陽功曹寶鼎書印。「貞觀」、「開元」,文止於二。貞觀 太宗、玄宗

所用印〔六〕。 陶安、東海、徐、李所秘。陶安 東海 徐祭酒嶠之印,李起居造印〔七〕。萬言方寸,萬言方寸 未詳。

翰囿攸類〔八〕。軌飛 出出 出出 延王友寶永書印〔九〕。張氏永保,永保 張氏 張懷瓘印。任氏言事,任氏言事 未詳〔一○〕。亭侯襲

古小雌文〔二〕,東朝周顗。周顗 東晉僕射周顗印〔一三〕。審定寶蒙〔三〕,審定寶蒙 議郎寶蒙書印〔一四〕。

貴,安國亭族〔一五〕未詳。 猗歟劉鄭,劉鄭猗歟 未詳〔一六〕。門承貂珥。義仰彭城,彭城族書書印 金部郎中劉繹書印〔一七〕。

鄴周印異〔一八〕。鄴族圖書刻章 周昉 相國鄴侯李泌印,宣州長史周昉印〔一九〕。或有懸於稽古,諒無乏於雅致。

〔一〕三藐毋馱 此印,及此後各印,吳抄、傅校、雍正本墨池卷十二、四庫本墨池卷四、四庫本書苑卷十均無。

〔二〕太平公主武氏家玉印有四胡書 「胡」原作「明」,據嘉靖本、吳抄、傅校、雍正本墨池卷十二、四庫本墨池卷四、四庫本述書賦卷下改。此句,雍正本墨池卷十二、四庫本墨池卷四置於「金鑀篆字」句下,無「有」字,「書」作「字也」。

（三）今多墨塗存者蓋寡梵云三藐毋馱四字也　「梵」，原作「又」，據嘉靖本、吳抄、汪校本書苑卷十改。

（四）即魏王泰家印　「泰」，原作「恭」。此三句，雍正本墨池卷十二、四庫本墨池卷四無。四庫本述書賦卷下作「或」。按歷代名畫記卷三叙古今公私印記：「唐朝魏王泰印。」查舊唐書卷七六、新唐書卷八〇太宗諸子傳，濮王原封魏王，名泰。茲據改。此句，吳抄、傅校作「議郎寶書印」，與下句「審定寶蒙」句下小字注重，當誤。

（五）並設寶泉　「設」，四庫本書苑卷十作「鏡」。

（六）太宗玄宗所用印　雍正本墨池卷十二作『貞觀』即太宗文皇帝印，『開元』即天寶皇帝印，並當時年號」，四庫本墨池卷四略同，唯二「即」字均作「印」。

（七）徐祭酒嶠之印李起居造印　雍正本墨池卷十二無二「印」字，四庫本墨池卷四作「徐祭酒」「李起居」。

（八）翰囿攸絸　「翰」，汪校本書苑卷十作「輪」，疑是。「攸」，雍正本墨池卷十二、四庫本墨池卷四作「其」，四庫本述書賦卷下作「所」，義同。

（九）延王友寶永書印　「延王」上，雍正本墨池卷十二、四庫本墨池卷四、四庫本書苑卷十有「前」字。

（一〇）「張氏永保」至「未詳」　此二句及注文，吳抄在「陶安（東海）」句前。「張懷瓘」，學津本、雍正本墨池卷十二、四庫本述書賦卷下作「張懷瓘」。按歷代名畫記卷三叙古今公私印記有「鄂州司馬張懷瓘、弟盛王府司馬懷瓌印『張氏永保』」句，張氏兄弟皆有此印，原本究竟如何，遂不可曉。

〔一一〕古小雌文 「雌」，雍正本墨池卷十二、四庫本墨池卷四作「雄」。

〔一二〕東晉僕射周顗印 吳抄、傅校無，當是。本處所及均爲唐人。

〔一三〕寶蒙 與下印文合。吳抄、傅校作「遊藝」，當誤。

〔一四〕議郎寶蒙書印 何校作「家兄議郎書印」，雍正本墨池卷十二、四庫本墨池卷四作「家兄司儀部書印」。「司儀部」當爲「司議郎」之誤。

〔一五〕安國亭疾 「亭疾」，原作「寧疾」，據宋本書苑卷十、汪校本書苑卷十改，方與正文一致。

〔一六〕未詳 吳抄作「未詳」 故劍州司馬諱知章書印，雍正本墨池卷十二作「故劍州司馬諱知章印，鄭未詳」，四庫本墨池卷四略同，唯「知章」下有「書」字。

〔一七〕金部郎中劉繹書印 何校作「金部郎中諱繹書印」，雍正本墨池卷十二、四庫本墨池卷四作「吾舅金部郎中諱繹書印」，四庫本書苑卷十作「彭城侯金部郎中劉繹書印，司馬安國郎中之季父，今各有印」。

〔一八〕鄴周印異 「鄴周」，吳抄、傅校，雍正本墨池卷十二、四庫本墨池卷四作「業同」。何批：「抄本及墨池句下不著印文，唯菁華有之。然如『猗歟劉鄭』方印，則知爲意揣妄作也。『業同印異』，謂劉氏『劍中司馬』、『金部郎中』異印。今改爲『鄴侯』、『周昉』，尤屬謬安矣。」錄以備參。

〔一九〕相國鄴侯李泌印宜州長史周昉印 吳抄作「澤之季父」，「澤」或當爲「繹」之訛，傅校即作「繹之季父」。何校作「司馬即郎中之季父，今各有印」，雍正本墨池卷十二作「司馬即郎中之季父，今

○宋虞龢表聞於明皇帝，齊簡穆書答於竟陵王。　表稱委盡，書乃備詳。宋中書侍郎虞龢上明皇帝表，論古今妙蹟，正、行、草、楷、紙色、標軸〔一〕、真偽、卷數，無不畢備。表本行于世，真蹟故起居舍人李造得之。齊司空、簡穆公、瑯琊王僧虔答竟陵王子良書〔二〕。序古善書人〔三〕。評議無不至當。本行於世，其真蹟今御史大夫黎翰得之〔四〕。　藻鑒則梁高祖巧而未博，武帝時撰書評。　邵陵王博而未至。蕭綸亦撰書評。　庾中庶失品格〔五〕。拘以文華〔六〕；梁庾肩吾撰書品論。　傅五兵比亡年〔七〕。廣於職位。梁傅昭撰書法目錄〔八〕。名錄編於司馬，隋蜀王府司馬姚最撰名書錄。　善狀集於散騎。左散騎常侍姚思廉集善書人名狀〔九〕。李亞相著藻飾之繁，右御史大夫李嗣真撰書品。　張兵曹擅習翫之利〔一〇〕。率府兵曹、鄂州長史張懷瓘撰十體書斷上、中、下。　考數公之著稱，多約傳而立記〔一一〕。余不敏於登高，豈虛言而求備。敢直筆於親覯，非偏譽於所嗜也。

〔一〕　標軸　原作「標軸」，據嘉靖本、吳抄、宋本書苑卷十改。

〔二〕　竟陵王子良　「竟陵」原作「景陵」，據吳抄、雍正本墨池卷十二、四庫本墨池卷四、宋本書苑卷十、汪校本書苑卷十改。蕭子良爲竟陵王，南齊書有竟陵文宣王子良傳。

〔三〕　序古善書人　「古」下，吳抄、傅校、雍正本墨池卷十二、四庫本墨池卷四有「今」字。

〔四〕　黎翰　吳抄、傅校作「黎幹」。按舊唐書、新唐書均有黎幹傳而無黎翰其人，疑「黎幹」是。

〔五〕庚中庶失品格 「中庶」，雍正本墨池卷十二、四庫本墨池卷四作「度支」。按梁書本傳載庾肩吾
任中庶子、度支尚書。

〔六〕拘以文華 「文華」，雍正本墨池卷十二、四庫本墨池卷四作「才華」。

〔七〕傅五兵比亡年 「亡年」，吳抄作「忘年」，四庫本書苑卷十作「亡羊」。

〔八〕梁傅昭撰書法目錄 「書法」，吳抄、傅校作「法書」。

〔九〕左散騎常侍姚思廉集善書人名狀 「集」，吳抄、傅校作「撰」。

〔一○〕張兵曹擅習甎之利 「擅」，原作「粗」，評張懷瓘不至用此字。據雍正本墨池卷十二、四庫本墨
池卷四、四庫本書苑卷十、汪校本書苑卷十改。吳抄、傅校作「述」。

〔一一〕多約傅而立記 「約傳」，雍正本墨池卷十二、四庫本墨池卷四、汪校本書苑卷十作「博約」。

○我小司空，韋公曰述。職該藝府〔一〕，才同史筆。茂族挺生，聖朝間出。若乃闡異
聞之旨，接片善之勤，則必忘疲吐握，不間風塵。所談而改觀成市，所寶而增價爲珍。小
擅聲於自我，大推美於其人。彼凡百而馳名既往，遇此公而其德唯新〔二〕。可謂千載一
時，孤標絕倫矣。韋述，京兆人，尚書，工部侍郎。及乎驗德力之工拙，知古今之優劣。余稽古而
覼能，因假能而有説〔三〕。匪徒姓名記錄，面首超越〔四〕，相質披文，虛空歲月者矣。是用

相如慕藺，撫新蹟而忘懷；豈甘賜也望回，豈退心而結舌。終冀乘時出處，備展名節。其

或萃傅巖鍾紹京，南康人，中書令、光祿大夫。聚寶捐金，川流海納。而會潁川，家伯諱瓚[五]，鄴王司馬。耽翫

達旨，固求不罣。歸右史李造，拂鏡旁通，傾心善價。而入補闕。席異[六]，安定人，右補闕。心專務得，家業或

遺。祭酒徐浩，法則道存，徵求非利。翰林之尋繹，張懷瓘兄弟懷瓘，盛王府司馬，竝翰林待詔。俱好無厭，亦能

臆斷。烏臺潘履慎，滎陽人，監察御史。克遵能事，採翫芳獸。粉署之敦閱。蔡希寂，濟陽人，金部郎中。習學

潤身[七]，假借盈帙[八]。欣給事之道弘，族兄紹，給事中。志弘雅道，不倦虛求。仰議郎之區別。家兄[九]，

縣令。取捨若流，通利泉藪[一一]。韓生委輸，韓滉，潁川人，給事中。委質慮遠[一〇]，推誠道博。滕子擁決。滕昇，歙州婺源

悅。陸曜，吳郡人。卷緝餘芳，事窮前志[一四]。張氏旁求，懷瓘，海陵人，鄂州司馬[一二]。利無推斥[一三]，道在專精。陸家胥

鉢，逸冠儕流[一六]。梅仙行無轍。高志直[一七]，渤海人，同官尉。氣合古風[一八]，利加能事[一九]。温播金聲，温

晁，太原人，國子簿[二〇]。悉心景慕，徒衆博求。崔含冰潔。崔曼倩，清河人，鄠縣尉。浩汗經營，見如不及。若

驚勇奮飛，陳閎，潁川人，陳王府長史。趙微明[二一]，天水人[二二]。或志敦習學，或自悅古能。習翫之無斁也[二三]。

賈勇徐、趙。徐守行，東海人，監察御史。薛邕，河東人，郎中。或推古招致[二四]，或究能詮拔[二五]，竝求之不已[二六]。

關、郭雙奮飛，關搨[二七]，隴西人[二八]。郭暉，太原人。或規規耽好，或楚楚傳寫。潘、袁兩傾竭。潘淑，會稽

人。袁明，陳郡人。或披尋洽道[二九]，或耽藉樂貧[三〇]。簪纓布素，申道間設。既輻輳而川流，立觀光

於後哲〔三〕。　速珠玉之無脛，可得略而言曰：

〔一〕職該藝府　「職」，雍正本墨池卷十二、四庫本墨池卷四作「識」。

〔二〕遇此公而其德唯新　「遇」，學津本作「過」，疑誤。

〔三〕因假能而有説　「因」，吳抄作「固」。「能」，雍正本墨池卷十二、四庫本墨池卷四、汪校本書苑卷十作「手」。

〔四〕面首超越　「面首」，雍正本墨池卷十二、四庫本墨池卷四、汪校本書苑卷十作「面目」，義同。

〔五〕家伯諱瓚　「家伯」，四庫本墨池卷四作「伯父」。

〔六〕席異　原作「席異」。元和姓纂卷十「席」條：「（唐侍御史席君懿）曾孫建（侯）、涣、異、晉。」歷代名畫記卷二論鑒識收藏購求閲玩「自號圖書之府」下注：「右補闕席異，安定人也。」茲據改。

〔七〕習學潤身　「習」，汪校本書苑卷十作「甄」。

〔八〕假借盈帹　「帹」，同「帕」，帛製便帽。吳抄、傅校、雍正本墨池卷十二、四庫本墨池卷四、四庫本述書賦卷下作「篋」。

〔九〕家兄　「家」，四庫本墨池卷四作「宗」。

〔一〇〕委質慮遠　「委質」，吳抄作「質事」。

〔一一〕取捨若流通利泉藪　此二句，雍正本墨池卷十二、四庫本墨池卷四作「取捨通流，筆利泉藪」。

〔一三〕鄂州　吳抄、傅校作「虢州」，當誤。「鄂」上原有「皇」字，據汪校本書苑卷十删。「鄂」上，雍正

本墨池卷十二、四庫本墨池卷四有「爲」字，四庫本書苑卷十有「今」字。

〔一三〕利無推斥　吳抄、傅校作「利無斥逐」，四庫本書苑卷十作「利於推擇」。

〔一四〕卷緝餘芳事窮前志　此二句，雍正本墨池卷十二、四庫本墨池卷四、汪校本書苑卷十作「卷緝前芳，事窮先志」。

〔一五〕東京福先寺僧良朏　「福先寺」，雍正本墨池卷十二、四庫本墨池卷四作「福光寺」。按歷代名畫記卷二論鑒識收藏購求閱玩有「福先寺僧朏」語，有唐載籍亦多見福先寺名，知此處不誤。

〔一六〕逸冠僑流　「僑」，四庫本墨池卷四作「緇」。

〔一七〕高志直　嘉靖本、王本、吳抄、四庫本、學津本、雍正本墨池卷十二、四庫本墨池卷四、宋本書苑卷十、汪校本書苑卷十、四庫本述書賦卷下作「高志宜」，四庫本書苑卷十作「高置直」。

〔一八〕氣合古風　「合」，雍正本墨池卷十二、四庫本述書賦卷下作「尚」。

〔一九〕利加能事　「利加」，雍正本墨池卷十二、四庫本墨池卷四、汪校本書苑卷十作「力知」。

〔二〇〕國子簿　吳抄、傅校作「國子主簿」，雍正本墨池卷十二、四庫本墨池卷四、四庫本書苑卷十作「國子監主簿」。

〔二一〕趙微明　雍正本墨池卷十二、四庫本墨池卷四、汪校本書苑卷十、四庫本述書賦卷下作「趙徵明」。按趙微明，趙徵明均見諸史籍，未知孰是。

〔二二〕天水　原作「天永」，據嘉靖本、王本、吳抄、四庫本、學津本、雍正本墨池卷十二、四庫本墨池卷四、宋本書苑卷十、四庫本書苑卷十、汪校本書苑卷十、四庫本述書賦卷下改。

〔一三〕習翫之無數也　「習」，吳抄、傅校、雍正本墨池卷十二、四庫本墨池卷四、四庫本書苑卷十、汪校

本書苑卷十作「皆」，與前句用字不重，疑是。

〔一四〕或推古招致　「推古招致」吳抄作「稱估招販」，四庫本墨池卷四作「雜古招致」。

〔一五〕或究能詮拔　「詮拔」吳抄作「詮收」，傅校作「兼收」，四庫本墨池卷四作「隆拔」，四庫本書苑

卷十作「傅後」，汪校本書苑卷十作「詮跋」。按，二字不辭，疑當作「詮拔」。

〔一六〕竝求之不已　「求之」傅校作「畜」。

〔一七〕關撝　原作「關僞」，據吳抄、傅校、雍正本墨池卷十二、四庫本墨池卷四改。

〔一八〕隴西　吳抄作「莒」，傅校作「莒州」，雍正本墨池卷十二、四庫本墨池卷四作「咸陽」。

〔一九〕或披尋洽道　「洽」，吳抄、四庫本、傅校、四庫本墨池卷四作「治」。

〔二〇〕或耽藉樂貧　「耽藉」，雍正本墨池卷十二、四庫本墨池卷四作「醞籍」。

〔二一〕竝觀光於後哲　「後」，四庫本墨池卷四作「俊」。

○長安則穆聿，聿，咸陽寵店人〔一〕，少以販書爲業，後至德中，因告許徵搜古迹，并強括石泉公家則天皇后

所還書功〔二〕，白身受金吾長史，改名祥〔三〕，乘危射利。　王昌遼東人，詞荒智役〔四〕。　導其源，葉豐，括州人，貌

恭性僻〔五〕。　田穎長安人，志凡識滯〔六〕。　必拾遺市駿，懷寶飛梟。　洛陽則杜福，河南人〔七〕，

論熟行巧。　劉翌洛陽人，節苦心廉〔八〕。　窮彌固，齊光，河南人，道寡業微。　趙晏〔九〕河内人，智專別識〔一〇〕。

此四人者，洛陽販書者[三]。皆誇目動利，寔繁有若無[三]。詩不云乎「匪斧」，語有

之曰「反隅」。若或徵數子之運用[四]，甘千里之殊途。則我雖犬而無來無往，子衣裳而不

曳不裾[五]。成一家之憬彼[六]，暎四海之友于。言通貨利。事符道因，心與目親[七]。幾變

灰律，涉歷冬春。互爲賓主，往返周、秦。左翊吾兄，業窮幽遠[八]。名錫，同州別駕。龍興張

揖，道契貞淳。與潘淑獻書拜官，今任龍興縣尉。雅興閉關以隨扣，古風開卷以襲人[九]。不然

者，何窮獨而恣怡悅[二0]，舍市朝而貪隱淪[三]。言尚往來。

（二）并强括石泉公家則天皇后所還書功　「括」，四庫本墨池卷四作「占」。「還」，雍正本墨池卷十

　　二、四庫本書苑卷十作「述」。

（一）咸陽寵店人　嘉靖本、吳抄、宋本書苑卷十、四庫本書苑卷十作「咸陽寵店人」；傅校本作「咸陽

　　人，家寵店」，疑是；雍正本墨池卷十二、四庫本書苑卷四、汪校本書苑卷十作「咸陽寵右人」，

　　顯誤。

（三）改名祥　「祥」，吳抄、傅校本作「詳」，四庫本書苑卷十作「禪」。

（四）詞荒智役　雍正本墨池卷十二作「詞謊智狡」，何校、四庫本墨池卷四、宋本書苑卷十、四庫本書

　　苑卷十、汪校本書苑卷十作「詞荒智狡」。

（五）貌恭性僻　「恭」，四庫本書苑卷十作「泰」。

（六）志凡識滯　「凡」，吳抄、傅校作「促」。

〔七〕 河南 　汪校本書苑卷十作「河内」。

〔八〕 節苦心廉 　雍正本墨池卷十二、四庫本墨池卷四作「苦志心廉」。

〔九〕 趙晏 　吳抄、傅校作「朱浦」。

〔一〇〕 智專別識 　汪校本書苑卷十作「志專別識」，四庫本書苑卷十作「志尚識到」。尚，通「專」。

〔一一〕 樂忘劬 　「樂」上，嘉靖本有「朱浦」二字。則與下小字注「此四人者」不合，「趙晏」「朱浦」必有一衍。

〔一二〕 此四人者洛陽販書者 　此二句，四庫本墨池卷四、四庫本書苑卷十無。前「者」字，何校作「皆」，雍正本墨池卷十二、四庫本書苑卷十無。

〔一三〕 寔繁有若無 　吳抄、傅校、四庫本墨池卷四作「實繁有徒」，雍正本墨池卷十二、四庫本書苑卷十、汪校本書苑卷十無「繁」字。

〔一四〕 若或徵數子之運用 　「徵」，吳抄旁校、宋本書苑卷十、四庫本書苑卷十作「微」。

〔一五〕 子衣裳而不曳不裾 　「不曳不裾」，四庫本墨池卷四、汪校本書苑卷十作「不曳不裘」。詩經 唐風 山有樞：「子有衣裳，弗曳弗婁。」毛傳：「婁，亦曳也。」

〔一六〕 成一家之憬彼 　「憬彼」，吳抄、傅校作「炳煥」。

〔一七〕 心與目親 　「目」原作「日」，據四庫本書苑卷十、汪校本書苑卷十改。

〔一八〕 業窮幽遠 　「窮」，雍正本墨池卷十二、四庫本墨池卷四作「勤」。

衆矣森然〔一〕，往哲來賢。一朝而星羅入眼，百代而雲披及肩。身已没兮若休，迹遺

芳而可傳。彼金印、玉璽、豐碑、貨泉、蟲篆制而八分間矣〔二〕，正隸興而藁草行焉。不可

量乎所覩，又何極乎備宣。若乃流譽前代，效績當年。録軍機而羽括鷹隼，述國命而發揮

貂蟬。通親友以感節，啓咨謀以聞天〔三〕。接武波委，嗣芳鱗連。則余不讓於賦頌，敢分

媸而别妍。恃乎幼好而晚知之，乃至熟也〔四〕；曲察而直言之，而無媿者〔五〕。將拭目而

衆利輕言〔六〕，入掌而百憂俱寫〔七〕。

〔九〕古風開卷以襲人　「以」，吳抄、傅校作「而」，疑是。

〔一〇〕何窮獨而恣怡悦　「恣」，傅校作「資」。

〔一一〕舍市朝而貪隱淪　「舍」，原作「何」，當涉上誤，兹據雍正本墨池卷十二、四庫本墨池卷四改。

〔一〕衆矣森然　「矣」，雍正本墨池卷十二、四庫本墨池卷四、汪校本書苑卷十作「美」，於義爲優。

〔二〕蟲篆制而八分間矣　「間」，雍正本墨池卷十二、四庫本墨池卷四、汪校本書苑卷十作「開」，疑是。

〔三〕啓咨謀以聞天　「咨謀」，雍正本墨池卷十二、四庫本墨池卷四作「謀猷」。

〔四〕乃至熟也　「乃」，原脱，據四庫本墨池卷四、汪校本書苑卷十補。雍正本墨池卷十二作「而」。

〔五〕而無媿者 「而」，學津本、四庫本墨池卷四、汪校本書苑卷十作「斯」。「者」，四庫本墨池卷四作

「歟」。

〔六〕將拭目而衆利輕言 「利」原作「別」，據吳抄、雍正本墨池卷十二、四庫本墨池卷四、四庫本書

苑卷十、汪校本書苑卷十改。

〔七〕入掌而百憂俱寫 「俱」，原脱，據雍正本墨池卷十二、四庫本墨池卷四、汪校本書苑卷十補。

「寫」，雍正本墨池卷十二、四庫本墨池卷四作「瀉」，字通。

其藤苔縑穀，側理蜀幅〔一〕。花麻黃絢，緇赭紺緑。淪壓而邇蠹亡文〔二〕，蓄非其人，雖邇

朝亦朽蠹。保持而遠完緘卷。處之得地，雖遠古亦完全。上智所以懸解，直曉。中庸所以交戰。疑

取迷伊他〔三〕。貽笑鄙賤。則有烏絲縹首，紫繭露面〔四〕。好丹時更〔五〕，悲素色變。狀

玄豹之霧隱，規雕虎之風扇。雖置水彌旬，移裝屢遍；益深沈於直質〔六〕，乃容易於覽見。

嗟乎！捨不疑於古踈，高聳〔七〕。取憑假於俗眩。眩惑。誘淺情於末興〔八〕，肆凡賞而留盼。

何其妄哉！寧知立法而虧真，作德而還淳。忘情是悦，代有其人。言定是非。必也易以

時，時在正夏。受彩無欺。敏洽和之妙道，得潤軟之成規。用麵調適，候陰以成。疎密苦樂，殊形

異宜。厚薄完蠹。上約下豐，始增末裸〔九〕。接上下前後例。沾將實名〔一〇〕，位充合離。改拆署榜餘

地〔二〕。或附卷均端，足使其夷，薄而蠹者。或鳴砧妥帖，然後呈姿。厚而完者，探尋源流，志

逸肥遁。緝合窮截〔三〕，躬勞不悶。明齊短長〔三〕，闇結分寸〔四〕。誠忽忽於或躁〔五〕，祛恨

恨之遺恨。

〔一〕側理蜀幅　「側理」，原作「衡理」，據學津本、雍正本墨池卷十二、四庫本墨池卷四、汪校本書苑卷十改。側理，古紙名。

〔二〕淪壓而邇蠹亡文　「亡」，吳抄、傅校作「乏」，似非是。

〔三〕取迷伊他　「他」，雍正本墨池卷十二、四庫本墨池卷四、汪校本書苑卷十作「地」。

〔四〕紫繭露面　「繭」，原作「璽」，據吳抄、傅校、雍正本墨池卷十二、四庫本墨池卷四、宋本書苑卷十、四庫本書苑卷十、汪校本書苑卷十改。

〔五〕好丹時更　「更」下，雍正本墨池卷十二、四庫本墨池卷四有「平聲」小字注。

〔六〕益深沈於直質　「益」，汪校本書苑卷十作「蓋」。

〔七〕高聳　「高」，原作正文大字；「聳」，原脫。據學津本、雍正本墨池卷十二、四庫本墨池卷四、汪校本書苑卷十改，補。

〔八〕誘淺情於末興　「末」，吳抄、傅校作「薄」。

〔九〕始增末裨　「裨」，意為增加，與上句句式不合。四庫本書苑卷十作「卑」，疑是。

〔一〇〕沽將實名　「沽」，四庫本墨池卷四作「姑」。

〔二〕改拆署榜餘地 「拆」，原作「折」，據學津本、雍正本墨池卷十二、宋本書苑卷十改。吳抄、傅校作「坼」，義通。

〔三〕緝合翦截 「截」，吳抄、雍正本墨池卷十二、四庫本墨池卷四、汪校本書苑卷十作「裁」。

〔三〕明齊短長 「明齊」，吳抄、傅校作「朋儕」，疑非。

〔四〕闇結分寸 「結」，吳抄、學津本、傅校、雍正本墨池卷十二、四庫本墨池卷四、四庫本書苑卷十作「決」。

〔五〕誠忽忽於或躁 「誠」，原作「誡」，據吳抄旁校、傅校、雍正本墨池卷十二、四庫本墨池卷四、汪校本書苑卷十、汪校本書苑卷十改。

　　至如虹縈絲帶，鸞舞錦褾。青間綾文，出之衣表。檀心豔首，金映銀絡。舒囊貌妍〔一〕，撫卷香作。多此飾類，又難詳備。竝言檢討裝背也。若乃見稀意欲，雖可棄而崐山片玉；翫久厭充，雖可寶而紈扇秋風。競捨茲而易彼，誇視審而聽聰。或芟穢於匭迹，或喪真於矜工〔二〕。夥哉耳誤。勦矣目窮。因既原乎識量，遂懸別其淹通。已分流而茲在〔四〕，徒立鷲而爭雄〔五〕。言申博易〔六〕。假使作偽心勞，亂真首出；昧目童幼〔七〕，摧殘紙筆；終令君子棄瑕以拔材，壯士斷腕以全質〔八〕。期補勞於得喪，勵採葑於始卒。子猷之竹在焉，

曷可無其一日。言務弘道。

（一）舒囊貌妍　「貌」，吳抄、傅校作「花」。

（二）或喪真於矜工　「喪」，四庫本書苑卷十作「爽」。

（三）夥哉耳誤　「誤」，嘉靖本、王本、宋本書苑卷十、四庫本述書賦卷下作「設」。

（四）已分流而茲在　「茲在」，吳抄、雍正本墨池卷十二、四庫本墨池卷四、汪校本書苑卷十作「在茲」。

（五）徒竝鶩而爭雄　「竝」，吳抄、傅校作「馳」。

（六）言申博易　「博易」，四庫本書苑卷十作「易之」。

（七）眛目童幼　「眛」，宋本書苑卷十、四庫本書苑卷十作「眯」。

（八）壯士斷腕以全質　「以」，吳抄、傅校作「而」，疑是。

夫喻大始於事卑，方崇極於類聚。況物著公器，賞推善主。異清白而非弓裘〔一〕，豈孫謀而紹宗祖。抑如堯禪舜〔二〕，舜命禹，道必貴乎聲同，天無親而德輔。歸可保於授受，靡自私而禦侮。故知乖其趨者〔三〕，則密戚而心捐；合其軌者，則舉儲而掌傳〔四〕。亮玉帛之利末，望吾徒之義先〔五〕。先言傳付，後總樂成以終也〔六〕。至其罷琴閑堂，散褒虛牖。閱新

連之卷軸〔七〕。傾舊滿之樽酒。暢懷古而遺形，荷逢時以濡首。炎涼所寄，僶仰無咎。煙積孤松〔八〕，春過五柳〔九〕。想薛蘿而在眼，狎鸞鳳而盈手。善鄰得朋〔一〇〕，知我益友。暗遺名利，臥度卯酉。遂志願兮苟若斯〔一一〕，生可憑兮死不朽。雖金翠溢目，陶匏聒耳；徒潤色於多歡，實無階於競美〔一二〕。賢賢易色，勿藥有喜。茅居食貧，陋巷飲水。誓將敦素業而畢矣〔一三〕，振清風而何已。

〔一〕異清白而非弓裘 「異」，四庫本墨池卷四作「冀」，當是。

〔二〕抑如堯禪舜 「抑」，原作「仰」，據吳抄、傅校、雍正本墨池卷十二、四庫本書苑卷十改。

〔三〕故知乖其趨者 「趨」，吳抄、傅校、四庫本書苑卷十作「趣」。「趣」同「趨」，然亦自另有「趣」味。義。

〔四〕則舉儲而掌傳 「儲」，吳抄、傅校、雍正本墨池卷十二、四庫本書苑卷四、四庫本書苑卷十作「儷」。「掌」，吳抄、傅校作「賞」。「傳」，四庫本墨池卷四作「紙」。

〔五〕亮玉帛之利末望吾徒之義先 此二句，雍正本墨池卷十二作「亮玉帛之芬，望吾徒之義先」，四庫本墨池卷四作「倚亮玉帛之芬，屬望吾徒之義」。「帛」，原作「白」，據傅校、雍正本墨池卷十二、四庫本書苑卷十、汪校本書苑卷十作

〔六〕先言傳付後總樂成以終也 「總」，雍正本墨池卷十二、四庫本書苑卷十、汪校本書苑卷十作

「紀」。「終」下，雍正本墨池卷十二有「之」字。此二句，四庫本墨池卷四無。

〔七〕閱新連之卷軸　「閱」，傅校作「開」。

〔八〕煙積孤松　「煙積」，雍正本墨池卷十二、四庫本墨池卷四作「秋撫」。「松」，吳抄、傅校作「桐」。

〔九〕春過五柳　「過」，吳抄、傅校、四庫本書苑卷十作「遇」。

〔一〇〕善鄰得朋　「得」，四庫本墨池卷四作「德」，疑是。然「德」除常用義外，亦可通「得」。

〔一一〕遂志願兮苟若斯　「志」，吳抄、傅校作「至」。

〔一二〕實無階於競美　「競」，吳抄、傅校作「貌」。

〔一三〕誓將敦素業而畢矣　「矣」，雍正本墨池卷十二、四庫本墨池卷四、汪校本書苑卷十作「世」。

亂曰〔一〕……資樂道兮善莫大，佐玄覽兮寄所賴。　芝蘭滿室兮遺美芳，朋友忘言兮古人會。　想賢覿蹟兮儼如在〔二〕，史册悠悠兮幾千載。

〔一〕亂曰　「亂」，嘉靖本、王本、宋本書苑卷十、四庫本述書賦卷下作「辭」，或非是。

〔二〕想賢覿蹟兮儼如在　「兮」，原脱，據雍正本墨池卷十二、四庫本墨池卷四、汪校本書苑卷十補。

　下句「兮」字同。

大曆四年七月點發行朱〔一〕，尋繹精嚴〔二〕，痛摧心骨。其人已往，其蹟今存。追想容輝，涕淚嗚咽〔三〕。

〔一〕大曆四年七月點發行朱 「發行朱」，傅校作「竄朱墨」。此句至「涕淚嗚咽」一段，雍正本墨池卷十二、四庫本墨池卷四無。

〔二〕尋繹精嚴 「嚴」，吳抄、傅校作「微」。

〔三〕涕淚嗚咽 此句後，嘉靖本、王本、吳抄、四庫本書苑卷十、汪校本書苑卷十、四庫本述書賦卷下均有寶蒙五言詩一首，兹據王本錄備省覽：

五言題此賦　議郎寶蒙

受命別家鄉，思歸每斷腸。季江留被住（吳抄作「往」），四庫本書苑卷十作「在」），子敬與琴亡。吾弟當平昔，才名荷寵光。作詩通小雅，獻賦掩長楊。流轉三千里，悲啼百萬行。庭前紫荆樹，何日再芬芳。

述書賦語例字格　　寶蒙〔一〕

吾第四弟尚輦君字靈長〔二〕，翰墨廁張、王〔三〕，文章凌班、馬。詞藻雄贍，草、隸精深。平生著碑誌、詩篇、賦頌、章表凡十餘萬言，較其巨麗者，有天寶所獻大同賦、三殿蹴踘賦，以諷興諫諍爲宗，以匡君救時爲本〔四〕。帝乃咨爾，可編箋書。中使王人，榮曜戚里。龍

章鳳篆，寵錫儒門。及乎晚年，又著述書賦，總七千六百四十言〔五〕。精窮旨要，詳辨秘義。無深不討，無細不因〔六〕。徵五典、三墳，九丘〔七〕、八索，詩、騷、禮、易、文選、詞林，猶不盡所知。故別結語立言，曲申幽奧〔八〕。一字一句，數義旁通。尚輦君學究天人，才通詁訓。注解分析，皆憑史傳。注有未盡，在此例中。意有未窮，出此格上。凡古今明哲〔九〕，正文呼字，尊貴長老，各言其親〔一〇〕。或取便引官，或因言稱爵。句則兩字三字，五言四言，而於其以之間，或六或八〔一二〕；改時革命之際，舉一相從。慮學者致疑，仍施朱點發。此則語之理例，別有字格存焉。凡一百二十言，并注二百四十句。孝義披文感切，撫己崩摧。手迹宛然，如向來之放筆；天才卓爾，成千載之分襟。且褒且貶，還同謚法。

銘心〔一三〕，言笑在目。一枝先折，痛貫肝腸。一眼先枯〔一三〕，哀纏骨髓。

　右語例

〔一〕　寶蒙　此二字上，嘉靖本、王本、宋本書苑卷十、四庫本書苑卷十有「議郎」二字。

〔二〕　吾第四弟尚輦君字靈長　「第四」，四庫本墨池卷四、宋本書苑卷十、四庫本書苑卷十、汪校本書苑卷十無。「字」，原作「子」，據學津本、何校、雍正本墨池卷十二、四庫本書苑卷十、汪校本書苑卷十改。

〔三〕　翰墨廁張王　「廁」，雍正本墨池卷十二、四庫本墨池卷四作「師」。

〔四〕以匡君救時爲本　「以匡」，雍正本墨池卷十二、四庫本墨池卷四作「致」。

〔五〕總七千六百四十言　「七千六百四十」，嘉靖本、傅校、雍正本墨池卷十二、四庫本墨池卷四、宋本書苑卷十、四庫本書苑卷十、汪校本書苑卷十作「七千四百六十」，吳抄略同，唯「十」誤作「千」。按二數與實際皆不相符。

〔六〕無細不因　「因」，學津本、雍正本墨池卷十二、四庫本墨池卷四、汪校本書苑卷十作「聞」。

〔七〕九丘　「九」上，雍正本墨池卷十二、四庫本墨池卷四、汪校本書苑卷十有「考」字。

〔八〕曲申幽奧　「申」，雍正本墨池卷十二、四庫本墨池卷四、汪校本書苑卷十作「中」。

〔九〕凡古今明哲　「明」，原作「時」，據四庫本墨池卷四、汪校本書苑卷十改。

〔一〇〕各言其親　「其」，吳抄旁校、傅校、四庫本墨池卷四作「某」。

〔一一〕或六或八　「六」，傅校作「七」。

〔一二〕孝義銘心　「孝」，雍正本墨池卷十二、四庫本墨池卷四、汪校本書苑卷十作「考」。

〔一三〕一眼先枯　四庫本墨池卷四、汪校本書苑卷十作「兩眼既枯」。

述書賦凡七千六百四十言，并注二百四十句〔一〕。

不倫前濃後薄，半敗半成。　枯槁欲北還南，氣脈斷絕〔二〕。

忘情鵷鸗向風〔三〕，自成騫翥〔四〕。　天然鷟鴻出水，更好儀容。

質樸天仙玉女，粉黛何施。

體裁一舉一措，盡有憑據。

專成直師一家[七]，今古不雜。

正衣冠踏拖，若止若行[八]。

草電掣雷奔，龍蛇出沒。

神非意所到，可以識知。

文經天緯地，可大可久。

能千種風流曰能。

精功業雙極曰精[三]。

逸縱任無方曰逸。

偉精彩照射曰偉。

剌[一四]超能越妙曰剌[一五]。

薄闕於圓備曰薄。

穩結構平正曰穩。

沈深而意遠曰沈。

礛䃌[五]錯綵雕文[六]，方申巧妙。

意態回翔動靜，厥趣相隨。

有意志立乃就，非工不精。

行劍履趨鏘，如步如驟。

章草中楷古[九]，蹴踏擺行[一〇]。

聖理絕名言，潛以意得[一二]。

武回戈挽弩，拉虎搴豹[一三]。

妙百般滋味曰妙。

古除去常情曰古。

高超然出眾曰高。

老無心自達曰老。

嫩力不副心曰嫩。

強筋力露見曰強。

快興趣不停曰快。

緊團合密緻曰緊。

慢舉止閑詳曰慢〔一六〕。

密間不容髮曰密。

豐筆墨相副曰豐。

實氣感風雲曰實。

瘠瘦而有力曰瘠。

拙不依緻巧曰拙〔一九〕。

纖文過於質曰纖。

豔少古多今曰豔。

潤旨趣調暢曰潤〔二一〕。

怯下筆不猛曰怯。

妍逶迤併行曰妍〔二二〕。

謹〔二三〕藏鋒隱迹曰謹〔二四〕。

熟過猶不及曰熟。

雌氣候不足曰雌〔二六〕。

爽蕭穆飄然曰爽。

浮若無所歸曰浮。

淺涉於俗流曰淺。

茂字外精多曰茂〔一七〕。

輕筆道流便曰輕〔一八〕。

疎違犯陰陽曰疎。

重質勝於文曰重。

貞骨清神正曰貞〔二〇〕。

峻頓挫穎達曰峻。

險不期而然曰險。

畏無端羞澀曰畏。

媚意居形外曰媚。

細運用精深曰細〔二五〕。

雄別負英威曰雄。

飛若滅若沒曰飛。

動如欲奔飛曰動。

成一家體度曰成。

禮動合典章曰禮。

法宣布周備曰法〔二七〕。

典從師約法曰典。

則可以傳授曰則。

偏唯守一門曰偏。

乾無復光輝曰乾。

滑遂乏風彩曰滑。

馱〔二八〕波瀾驚絶曰馱。

閑孤雲生遠曰閑〔二九〕。

拔輕駕超殊曰拔〔三〇〕。

放流浪不窮曰放〔三一〕。

鬱勝勢鋒起曰鬱〔三三〕。

穠五味皆足曰穠〔三二〕。

束興致不弘曰束。

秀翔集難名曰秀。

峭峻中勁利曰峭〔三四〕。

散有初無終曰散。

質自少妖妍曰質。

魯本宗淡泊曰魯。

肥龜臨洞穴，没而有餘〔三五〕。

瘦鶴立喬松，長而不足〔三六〕。

壯力在意先曰壯〔三七〕。

寬疎散無檢曰寬。

麗體外有餘曰麗。

宏裁制絶壯曰宏〔三八〕。

右字格

〔二〕述書賦凡七千六百四十言并注二百四十句　此句及下小字注，雍正本墨池卷十二、四庫本墨池卷四無。

何校、宋本書苑卷十、四庫本書苑卷十作「字格，凡一百二十言，並注二百四十句」。汪校本書苑卷十略同，唯「凡」下無「一」字。按，今字格實止九十言，注一百八十句。「七千六百四十」，原作「七十四首六十」，據學津本改，與前文合。吳抄、傅校作「七千四百六十」。

〔二〕「不倫」及「枯槁」三條　雍正本墨池卷十二、四庫本墨池卷四、宋本書苑卷十、汪校本書苑卷十在「意態」條後，疑是。

〔三〕鵬鶚向風「鵬」，宋本書苑卷十、汪校本書苑卷十作「鶏」。「鶚」，吳抄作「鸚」，傅校、雍正本墨池卷十二、四庫本墨池卷四作「鸚」。

〔四〕自成騫翥「成」，宋本書苑卷十、四庫本書苑卷十作「然」。

〔五〕礛諸嘉靖本、王本、吳抄，宋本書苑卷十、四庫本書苑卷十、汪校本書苑卷十、四庫本述書賦卷下作「斵磨」，雍正本墨池卷十二、四庫本墨池卷四作「斷磨」。「斷」當爲「斵」之誤。

〔六〕錯綵雕文「綵」，原作「綜」，據吳抄、傅校、雍正本墨池卷十二、四庫本墨池卷四、汪校本書苑卷十改。

〔七〕直師一家「直」，吳抄、傅校、雍正本墨池卷十二、四庫本墨池卷四、四庫本、四庫本述書賦卷下改。

〔八〕若止若行原作「若正若行」，據吳抄旁校、四庫本述書賦卷下改。

〔九〕草中楷古「楷古」，傅校作「楷式」，雍正本墨池卷十二、四庫本墨池卷四、汪校本書苑卷十作「隸古」。

〔一〇〕　蹴踏擺行　「擺行」，嘉靖本、王本、雍正本墨池卷十二、宋本書苑卷十、四庫本書苑卷十、汪校本書苑卷十作「擺打」，吳抄、傅校作「拜打」，何校作「拜折」，四庫本墨池卷四作「挪打」，均疑誤。

〔九〕　潛以意得　「以」，雍正本墨池卷十二、四庫本墨池卷四、汪校本書苑卷十作「心」。

〔二〕　拉虎拏豹　「拉」，汪校本書苑卷十作「擒」。

〔三〕　功業雙極曰精　「極」，汪校本書苑卷十作「絕」。

〔四〕　刺原作「喇」不合文意，據吳抄改。

〔五〕　超能越妙曰刺　「超」，雍正本墨池卷十二、四庫本墨池卷四作「逞」。「刺」，原作「喇」，據吳抄改。

〔六〕　舉止閑詳曰慢　「止」，原作「思」，據雍正本墨池卷十二、四庫本墨池卷四、四庫本書苑卷十改。吳抄作「心」，當爲「止」之誤。

〔七〕　字外精多曰茂　「精多」，吳抄、傅校、雍正本墨池卷十二作「有餘」，宋本書苑卷十、四庫本書苑卷十、汪校本書苑卷十作「情多」。

〔八〕　筆道流便曰輕　「道」，四庫本書苑卷十作「運」。

〔九〕　不依緻巧曰拙　「緻」，吳抄、四庫本墨池卷四作「淺」，四庫本書苑卷十作「智」。

〔一〇〕　骨清神正曰貞　「正」，吳抄作「達」，何校作「遠」，四庫本書苑卷十作「重」，汪校本書苑卷十作「潔」。

〔二一〕旨趣調暢曰潤　「調暢」，四庫本書苑卷十作「盈溢」。

〔二二〕透迤併行曰妍　「併行」，吳抄、傅校、宋本書苑卷十作「拼折」，何校作「拼折」，四庫本墨池卷四作「拼打」，四庫本書苑卷十作「排折」。

〔二三〕謹　原作「訛」，據四庫本書苑卷十改。

〔二四〕藏鋒隱迹曰謹　「迹」，四庫本書苑卷十作「銳」。「謹」，原作「訛」，據四庫本書苑卷十改。

〔二五〕運用精深曰細　「用」，傅校作「思」，疑是。

〔二六〕氣候不足曰雜　「足」，四庫本墨池卷四作「定」。

〔二七〕宣布周備曰法　「宣布」，汪校本書苑卷十作「宜有」。

〔二八〕䰄　「何校作「䰄」，雍正本墨池卷十二、四庫本墨池卷四、四庫本書苑卷十作「䰄」。下小字注「䰄」字同。

〔二九〕孤雲生遠曰閑　「生」，吳抄、傅校作「出」；「閑」，雍正本墨池卷十二、四庫本墨池卷四作「乍」，且二本條位置與「放」條對調。

〔三〇〕輕駕超殊曰拔　「輕駕超殊」，四庫本書苑卷十作「輕逸超脫」。本條所在之前後四條順序爲䰄、放、閑、拔。

〔三一〕流浪不窮曰放　「窮」，雍正本墨池卷十二、四庫本墨池卷四作「群」，當是。

〔三二〕勝勢鋒起曰鬱　「鋒」，四庫本書苑卷十、汪校本書苑卷十作「風」。

〔三〕　五味皆足曰穠　「味」，吳抄、傅校作「綵」。

〔四〕　峻中勁利曰峭　「中」，四庫本書苑卷十作「整」，疑是。

〔五〕　没而有餘　「有餘」下，四庫本書苑卷四有「曰肥」二字。

〔六〕　長而不足　「不足」下，四庫本墨池卷四有「曰瘦」二字。

〔七〕　力在意先曰壯　「先」，雍正本墨池卷十二、四庫本墨池卷四作「充」。

〔八〕　「麗」及「宏」二條　吳抄、傅校無，雍正本墨池卷十二、宋本書苑卷十、四庫本書苑卷十、汪校本書苑卷十（「麗」誤爲「嚴」）在前「茂」條後。

大曆十年龍集乙卯二月乙丑，陝州大都督府夏縣尉竇士初校〔一〕　檢校國子司業、太原縣令竇蒙再校〔二〕。

〔一〕　竇士　吳抄、傅校、宋本書苑卷十、四庫本書苑卷十作「竇士正」，汪校本書苑卷十作「竇士止」。

〔二〕　檢校國子司業太原縣令竇蒙再校　「太原縣令」上，吳抄、傅校有「兼」字。「再」，原作「甫」，據吳抄、傅校、宋本書苑卷十、汪校本書苑卷十改。本段，嘉靖本、王本、雍正本墨池卷十二、四庫本墨池卷四無。

述書賦附〔一〕

論朝代自周至唐一十三代〔二〕

論工書史籀等一百九十八人〔三〕

論署證徐僧權等八人

論印記太平公主等十一家〔四〕

論徵求保翫韋述等二十六人〔五〕

論通貨易穆聿等八人

〔一〕述書賦附　此句及下六行，嘉靖本、王本、吳抄置於卷五「述書賦上」題前，宋本書苑卷九、四庫本書苑卷九、汪校本書苑卷九置於「述書賦上」題下，或分行或不分行，字句微有不同，見下校。雍正本墨池、四庫本墨池無。

〔二〕論朝代自周至唐一十三代　「朝代自」，宋本書苑卷九、四庫本書苑卷九、汪校本書苑卷九無。

〔三〕論工書史籀等一百九十八人　「一百九十八人」，何校、宋本書苑卷九、四庫本書苑卷九、汪校本書苑卷九作「二百七人」。范校：「按賦序注內所列工書人數爲二百七人，但文有誤訛。」「論」，宋本書苑卷九、四庫本書苑卷九、汪校本書苑卷九無。

〔四〕論印記太平公主等十一家　此句下，吳抄有「論述作梁武帝等十家」一句，宋本書苑卷九、汪校

本書苑卷九略同，唯無「論」字；四庫本書苑卷九「十家」作「十一家」。范校：「按之賦文所叙，當有此目，但應作『虞龢等十家』」。

〔五〕論徵求保翫韋述等二十六人 「保」，何校、宋本書苑卷九、四庫本書苑卷九、汪校本書苑卷九作「寶」，字通。